50일간의 유럽 미술관 체험 2

이주헌의 행복한 그림 읽기

50일간의 유럽 미술관 체험 2

이주헌의 행복한 그림 읽기

학고재

일러두기

1. 이 책에서 소개한 작품들은 별다른 표기가 없는 한 해당 미술관의 소장품입니다. 다른 곳의 소장품일 경우에는 별도로 표시하였습니다.

2. 각 미술관의 전시 내용은 미술관의 사정에 따라 변경될 수 있습니다. 또 보수·복원 중이거나, 다른 미술관 전시를 위해 대여했을 경우 작품이 일정 기간 부재할 수 있습니다.

3. 각 미술관의 개관 시간과 휴관일, 관람료 등은 변경될 가능성이 있습니다. 방문하기 전에 이러한 정보를 확인할 수 있도록 권말에 미술관 홈페이지를 수록하였습니다.

4. 1권에서는 테이트 모던의 내용이 새롭게 바뀌었고 코톨드 갤러리, 월레스 컬렉션, 오랑주리 미술관이 추가되었습니다. 2권에서는 알테 피나코테크와 노이에 피나코 테크의 내용이 새롭게 바뀌었고 무하 미술관, 벨베데레 궁전과 레오폴트 미술관, 산타 마리아 델레 그라치에 수도원, 구겐하임 빌바오 미술관, 티센 보르네미사 미술관과 소피아 왕비 국립예술센터가 추가되었습니다. 그 외의 미술관에서도 고딕체로 표시한 본문은 재개정판에서 추가된 내용입니다. 그동안의 변동 사항이나 새롭게 느낀 점을 담았습니다.

2권
차례

1권
차례

독일 베를린

페르가몬 박물관
베를린 회화관
신 국립미술관
케테 콜비츠 미술관

페르가몬 박물관

올림포스의 신들을 부르는 헬레니즘의 나팔

'SOZIALISMUS ODER BARBAREI!'

독일 땅을 가로지르는 열차 창밖으로 이런 구호가 쓰여 있는 건물이 보인다. 동독이 무너지고 서독과 통합이 되었음에도 불구하고 '사회주의냐, 야만이냐!'라는 외침이 아직 들려온다는 게 생소하다. 그러나 어차피 두 체제의 통합이 일방적인 흡수 통일 형식으로 이뤄졌다는 점에서 그 불안 요인은 사회 안에 늘 잠복해 꿈틀댈 수밖에 없을 것이다. 제아무리 '잘나가는' 서독이라 한들 동독인들의 좌절과 충격을 충분히 흡수하기는 어려우리라. 분단 국가에서 온 관광객으로 하여금 순간적으로 자신의 나라와 통일에 대해 생각하게 하는 한 폭의 무거운 풍경화가 아닐 수 없다.

"주소로 보면 여긴 것 같은데, 당신이 찾는 집이 이 집 맞나요?"

차를 멈춘 택시 기사가 의아하다는 표정으로 물어 온다.

쾰른에서 기차를 타고 베를린에 도착했을 때는 이미 해가 막 넘어갈 무렵이었다. 인포메이션에서 호텔이 다 동났다고 해 민박집을 하나 소개받아 도착한 곳이 바로 이곳 빌로 슈트라세의 구석진 동네다. 가로등도 별로 없어 어두컴컴한 데다 대충 봐도 건물들이 온통 낡고 우중충한 게 외국에서 가족 단위로 관광 온 사람들이 묵을 만한 집은 분명 아니다. 그러나 건물의 주소가 맞으

니 기사에게 그렇다고 할 수밖에.

　주변 건물의 벽은 터키 반정부주의자들의 것으로 보이는 포스터와 스프레이 낙서 등으로 어지럽고, 먼 가로등 아래 터키인으로 보이는 무리가 삼삼오오 모여 있어 이곳이 터키인 밀집 지역임을 짐작하게 한다.

　그러나 문을 열고 들어가 보니 집주인은 독일인 아가씨다. 20대 후반쯤 되었을까. 자신을 '자비네'라고 소개한 아가씨는 매우 반가운 표정으로 우리를 맞는다. 영어가 유창하다. 돈이 궁한지 숙박비를 전부 선불로 주었으면 좋겠다고 한다. 그럴 수는 없지. 그 대신 매일 저녁 하루치씩 내겠다고 하고 첫날 치 1백10마르크를 그의 손에 쥐어 주었다.

　"나는 그림 그리는 사람이에요. 그걸로 먹고 살긴 힘드니까, 파트 타임으로 일을 해요. 관광객 가이드 하는 거죠. 민박도 하고요. 이 집에서는 여기 이 사람, 내 남자 친구하고 사는데, 내 작업 공간으로 쓰는 큰방을 당신들에게 줄 테니 그걸 쓰세요. 우리는 이 곁방을 쓰겠어요."

　귀가 번쩍 뜨인다. 화가라니. 그러나 작업실의 그림을 보니 아직 자기 세계가 충분히 익어 있다고 보기는 어려운 수준이다. "전시도 한 번 했다"며 나름대로 꽤 자부심을 드러내 보이지만 그림 보는 게 나의 업이란 이야기를 이 '신 표현주의자'에게는 하지 않는 게 나을 것 같았다. 그의 예술과 관련해 오히려 내가 가장 신경을 써야 할 일은 아이들이 뛰놀다가 널브러져 있는 화구에 걸려 다치거나 물감을 먹는 등 혹시 모를 사고를 예방하는 일이다. 아내의 얼굴을 보니 갑자기 무당 집에 들어선 사람의 표정 같은 것이 언뜻 지나간다.

　여기저기 늘어서 있는 자비네의 사사로운 소품 중 터키 아이들인 듯한 어린이들과 찍은 사진이 제일 먼저 눈에 들어온다. 그러고 보니 간단히 인사만 한 자비네의 남자 친구도 터키인이었

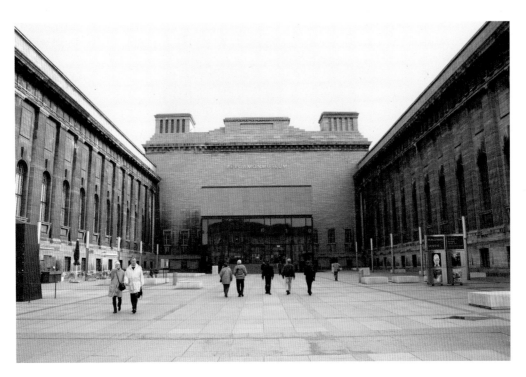

고대 건축미술의 진수를 만끽할 수
있는 페르가몬 박물관

다. 독일인과 터키인은 사이가 안 좋다던데 이들은 어떻게 커플
이 되었을까? 예술을 하는 이 특유의 낭만이 촉진제가 되었을까?

두 나라는 문화 분야에서도 요즘 터키의 독일에 대한 옛 문
화재 반환 요구로 상당한 알력을 빚고 있다. 베를린 페르가몬 박
물관의 유명한 수장품 페르가몬 제단도 원적지가 터키이다. 현재
이 제단을 돌려 달라는 터키인의 청원 서명이 1천5백만 명을 넘
어서 그 청원이 전 국민적 송사가 되고 있다고 들었다. 우리 가족
의 베를린에서의 첫 방문 목적지가 바로 그 페르가몬 박물관인
데, 방문에 앞서 자유분방하게 어울려 사는 이 젊은 독일-터키인
커플의 집에 묵게 된 것도 인연이라면 인연이 아닐까 싶었다.

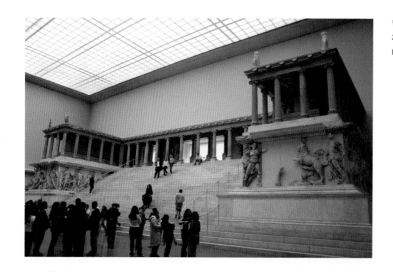

바로크적 열정으로 충만한 페르가몬 제단

페르가몬 제단(제우스 제단)은 과연 장엄했다. 10m 가까운 높이에, 정면의 길이가 30m가 넘는 제단을 미술관 실내에 설치하는 작업은 대단한 역사였을 것이다. 헬레니즘 미술의 최고봉이라 할 수 있는 이 제단의 아름다움은, 깔끔하면서도 장엄하게 디자인된 계단과 우아한 이오니아식 기둥, 그리고 무엇보다 율동감과 균형미를 함께 자아내는 기단부의 부조 프리즈(띠 모양의 장식 부위)가 어우러져 빚어낸 탁월한 조화 덕이 아닐 수 없다.

계단만 보면 박박 기어오르는 게 취미인 돌배기 방개가 엉덩이를 들썩들썩한다. 그 넓은 계단에는 어른이라도 한번 거닐어 보고 싶은, 스펙터클한 영화의 세트 같은 매력이 있다. 그러나 계단을 오르는 것은 금지되어 있고, 관객은 그 계단에서 긴 옷을 우아하게 늘어뜨린 고대 페르가몬 사람들이 내려오는 양 환각에 빠져 바라보는 것으로 아쉬움을 대신해야 한다. (이제는 이 계단이 개방되어 누구나 오르내릴 수 있다.)

고대의 여행자들이 "세계의 불가사의 중 하나"라고 꼽았던

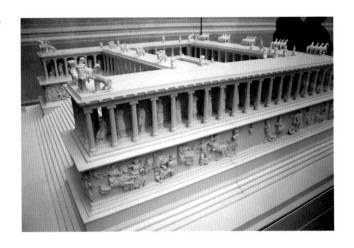

페르가몬 제단 전체의 모습을 재현한 모형

데서 알 수 있듯 이 제단은 옛날부터 이미 상당한 경이의 대상이 었다. 제단의 탁월한 아름다움은 과거의 조형물이라고 오늘날의 조형물에 비해 그 성취가 결코 뒤떨어지는 게 아님을, 아니 때로 는 오늘날의 미의식으로는 도저히 도달할 수 없는 고유의 완벽한 미의식이 있음을 오롯이 실증해 보인다.

기단부의 부조 프리즈는 높이가 2.3m에 총 길이가 1백20m 쯤 되는데, 미술관 안에서는 제단의 서쪽 전면 부분만이 복원되 어 있고 프리즈의 나머지 부분은 전시장 벽을 따라 분리 전시해 놓았다. 1백여 개가 넘는 등신대의 인물상이 들어차 있어 부조라 기보다는 마치 환조들이 툭툭 튀어나와 있는 양 생생한 느낌을 준다. 그런 만큼 헬레니즘 미술 특유의 바로크적 열정이 지축을 뒤흔들 듯 용솟음친다. 감정 표현이 두드러진 인상을 줘 보는 이 의 시선을 강하게 낚아챈다. 알렉산드로스 대왕 임종시 친구가 후계자 지명을 요청하자 대왕은 "가장 강한 자에게"라고 말했다 고 한다. 그 영웅심의 극단을 달리는 의식은 알렉산드로스의 삶 뿐 아니라 헬레니즘 문명과 미술의 흐름에 중요한 영향을 미쳤 다. 페르가몬 제단의 웅장한 기세만 보아도 그건 쉽게 알 수 있는

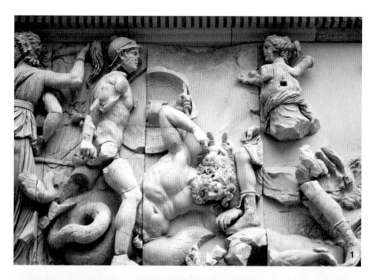

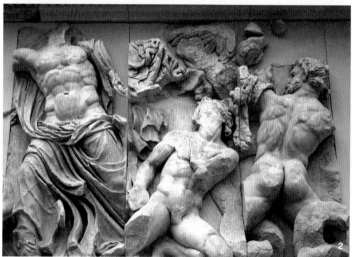

**1. 페르가몬 제단 부조의 일부,
기원전 164~기원전 156년, 대리석,
높이 230cm**

　무장한 사냥의 여신 아르테미스가
오토스로 보이는 벌거벗은 기가스와
싸우려고 오른쪽에서 왼쪽으로
다가서고 있다. 그 둘 사이에
사자처럼 생긴 아르테미스의
사냥개가 다른 기가스의 목을 물고
있다. 격렬한 전투 장면을 매우
생생하게 묘사했다.

2. 페르가몬 제단 부조의 일부

　왼편의, 하반신을 옷으로 휘감은
건장한 체구의 남자가 제우스다.
등을 보이는 오른편의 벌거벗은
남자는 기간테스의 지도자인
포르피리온. 둘 사이의 싸움 와중에
가운데의 젊은 기가스가 쓰러지고
있다. 위의 파편이 보여주는
커다란 새의 날개를 통해 제우스의
신조(神鳥)인 독수리도 이 싸움에
참여했음을 알 수 있다.

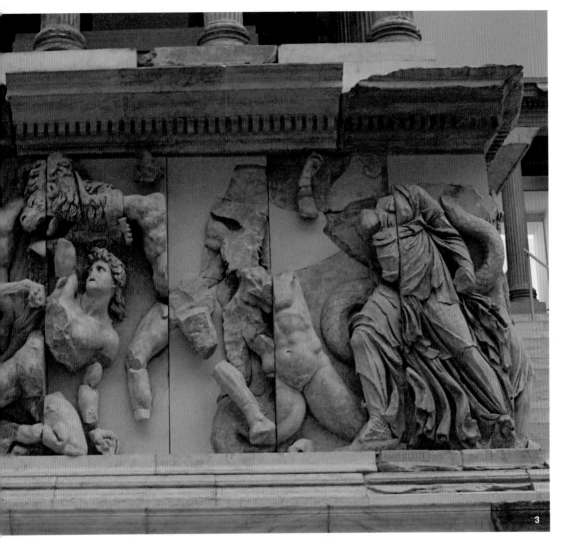

3

3. 페르가몬 제단 부조의 일부

바다의 신들도 기간테스와의 싸움에 몸을 사리지 않았다. 왼편의 서 있는 남자(얼굴이 깎여 있다)가 포세이돈의 아들 트리톤이다. 트리톤은 상반신은 사람, 하반신은 물고기의 모습을 하고 있는데 이 조각에서는 지느러미 같은 게 보인다. 트리톤의 어머니이자 포세이돈의 부인인 암피트리테는 오른편에서 온몸을 감싼 옷을 휘날리며 아들 쪽으로 다가오고 있다. 그 사이에 기간테스들이 힘에 부쳐 쓰러지고 있다.

일이다.

페르가몬 제단 부조는 제우스와 아테나 등 올림포스 신들과 기간테스, 곧 거인들의 싸움을 주제로 했다. 기간테스(기간테스는 복수형, 단수형은 기가스)는 영어 자이언트의 어원이 된 이름으로, 이들은 하늘의 신 우라노스가 자신의 아들 크로노스에 의해 권좌에서 축출될 때 생식기가 잘려 나가 태어난 종족이다. 우라노스의 생식기에서 떨어진 피가 대지를 적셔 거기서 솟아났다고 한다. 힘이 세고 성질이 사나운 이 거인들은 때로 상반신은 사람, 하반신은 뱀의 형상으로 표현되기도 하는데 제단 부조에서도 그런 형상을 볼 수 있다. 신들의 위대한 승리를 나타내는 이 싸움을 신화에서는 '기간토마키아'라고 부른다. 고대 그리스에서는 대체로 그리스인들과 '야만인'들과의 싸움을 상징하기 위한 수단으로 이 주제를 즐겨 채택했다. 페르가몬 제단 부조도 페르가몬 왕들과 갈라티아 사람들과의 싸움을 상징하기 위한 것으로 보인다. 어쨌든 이 프리즈는 파르테논 신전의 프리즈를 제외하면 현존하는 그리스 띠부조 가운데 가장 긴 것이라고 할 수 있다.

"부조가 빚어낼 수 있는 최고의 용트림"이라는 찬사에 걸맞게 울퉁불퉁한 근육과 소용돌이치며 휘날리는 옷들, 잡아채고 넘어지고 던지고 죽어 가는 모습들이 싸움의 격렬함을 인상 깊게 전해 준다. 가히 문명사적인 걸작이다.

널리 알려져 있듯 알렉산드로스의 탐욕스런 정복 활동은 다양한 인종과 문화의 융합을 가져와 제국의 뿌리인 그리스 문명의 고전적 이상들을 상당히 변형시켰다. 마케도니아에서 아르메니아, 이집트, 인도의 북서부 지역까지 정복한 알렉산드로스의 제국이 그리스적 요소와 동방적 요소를 자연스레 혼합해 이른바 헬레니즘이라는 국제적 문명을 낳았고, 초기 기독교 시대까지 이 문명이 이어지는 동안 그리스의 중용과 절제, 균형 의식은 상당히 훼손되었다. 하지만 헬레니즘 세계의 이런 전개가 전통적인

「공기놀이하는 소녀」, 헬레니즘 시기의 조각을 2세기에 모각, 대리석, 높이 70cm

엄숙하고 엄격한 고전기 그리스 조각과 달리 헬레니즘기 조각은 일상의 소소한 정경도 즐겨 묘사했다. 공기놀이를 하며 즐거운 한때를 보내는 이 소녀상도 그런 조각 가운데 하나이다. 로마 시대에도 이 조각은 인기가 있어 매우 많이 복제됐다. 이 작품은 1730년에 로마에서 출토됐으며, 이후 많은 미술가들에게 매력적인 모델 혹은 영감의 원천이 되어 주었다.

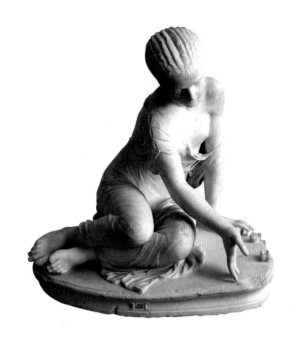

「페르가몬 왕 아탈로스 1세」, 기원전 2세기 초, 대리석, 높이 39.5cm

아탈로스 1세(기원전 241~197)를 묘사한 것으로 보이는 이 두상은, 페르가몬의 아크로폴리스에 설치돼 있던 전신 조각으로부터 떨어져 나온 것이다. 정복자의 시선으로 먼 곳을 바라보는 듯한 표정과 다소 굴곡을 이루며 앞으로 향한 이마, 긴장감을 느끼게 하는 턱이 도상학적으로 지배자로 보기에 부족함이 없게 한다. 자연스럽게 다발을 이룬 머리카락이 야생 짐승의 갈기를 연상시키는 한편 신적인 영광을 드러낸다. 알렉산드로스의 이미지도 오버랩되어 있다. 아탈로스 1세가 죽은 뒤 그를 신격화하기 위해 만들어진 조각으로 보인다.

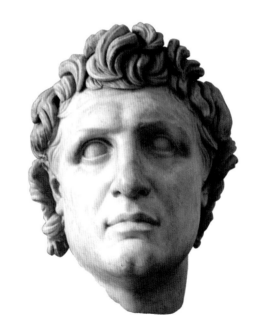

그리스의 조형예술에 소재의 확대와 정서 표현의 심화 등 다채로운 가능성을 열어 준 것은 분명한 사실이다. 물론 그런 가능성의 확대가, 이 시기의 조각들이 때로는 지나치게 감각적으로 표현되는 원인이 되었다고 비판을 받기도 하지만 이 시기의 미술은 헬레니즘 세계의 미술이기에 가능한 특유의 역동성으로 보는 이의 시선을 강력하게 사로잡는다.

인간의 극한적 고통을 너무도 생생하게 묘사한「라오콘」(바티칸 미술관), 승리의 환희 자체가 육신을 입은 것 같은「사모트라케의 승리의 날개」(루브르 박물관), 우아함과 균형의 극치「밀로의 비너스」(루브르 박물관), 죽음의 미학에서 찾은 휴머니즘의 장중함「빈사의 갈리아인」(카피톨리노 미술관), 고도의 역동적 구성으로 형상화한 인간의 존엄「아내를 죽이고 자살하는 갈리아인」(테르메 박물관) 등 이들 뛰어난 헬레니즘기의 조각들(로마 시대의 모각을 포함하여)은 사람의 영혼을 그 심층까지 뒤흔드는 힘이 있다. 고전 그리스의 이상주의만으로는 가능하지 않았을, 인생에 대한 날카로운 직관과 통찰이 돋보이는 작품들이다.

현재 페르가몬 박물관에는 페르가몬 제단 부조 외에도 놀이하는 소녀의 모습을 통해 일상의 정서를 우아하게 표현한「공기놀이하는 소녀」, 그리스적 고전미와 동방적 감각미가 멋들어지게 어우러진「아름다운 두상」, 왕국의 통치자다운, 건장하고 다부진 남성상을 인상 깊게 표현한「페르가몬 왕 아탈로스 1세」등 헬레니즘 세계의 영광을 밝히는 조각들이 풍성히 있다.

박물관과 미술관만 옹기종기 모인 '박물관 섬'

확실히 예나 지금이나 '국제화'니 '세계화'니 하는 것은 힘 있는 나라의 구호다. 약한 나라에게 그것은 곧잘 정체성이나 국체의 상실을 의미했다. 세계는 넓고 할 일은 많다지만, 약소국은

그래서 늘 그 구호의 덫을 피하는 지혜를 먼저 터득해야 했다. 페르가몬 제단이 원적지인 터키가 아닌 독일에 있다는 사실이 바로 그 '약육강식'의 국제 관계를 냉정하게 보여주는 사례다.

기원전 323년 알렉산드로스 대왕이 죽고 그 뒤 혼란했던 시기에 페르가몬(지금의 터키 베르가마)은 한 헬레니즘 왕국의 수도가 되었다. 기원전 180~159년쯤 에우메네스 2세에 의해 건립된 것으로 추정되는 페르가몬 제단은, 이 도시의 승전을 기념해 신에게 봉헌하기 위해 만들어진 것이다.

이 같은 역사의 자취를 돌아본다면, 페르가몬의 문화유산에 대한 '관례적인' 상속자는 당연히 터키다. 하지만 제국주의의 팽창 시절 터키는 (베를린 페르가몬 박물관 쪽의 표현에 따르자면) "발굴 허가와 협정상의 호의적인 조건"으로 제단을 비롯한 상당량의 발굴 유물을 독일 쪽에 넘겨주고 말았다. 이들 유물 외에 터키가 현재 독일에 반환을 요구하는 터키 원적의 문화재로는 히타이트 스핑크스와 모슬렘 기도 벽감 등이 있다. 그중 3천4백여 년 된 스핑크스는 복원을 위해 1917년 독일로 보내진 것을 독일이 베를린 국립미술관 벽에 붙박이로 박아 놓은 경우라고 주장한다.

1994년 해외 반출 문화재 환수를 위해 5천만 달러의 예산을 소송비로 책정해 놓고 있는 터키는, 6년의 법정 싸움 끝에 미국 메트로폴리탄 미술관으로부터 3백60여 점의 리디아 공예품을 돌려받기도 했다. 그러나 독일과의 줄다리기는 아직까지 큰 진전이 없다.

"독일은 가까운 장래에 좋은 소식이 있을 것이라고 말하나 우리에게는 그 미래라는 것이 도무지 오지를 않는다."

터키 문화관광부 관리들의 푸념이다.

이 문화재들을 둘러싼 터키와 독일의 갈등은 20년이 지난 지금도 현재 진행형이다. 심지어 이로 인해 양국 관계까지 영향을 받을 정도다.

팔레리 노비의 무덤 건조물, 1세기,
대리석, 높이 118cm(엔터블러처),
112cm(크라운)

유노(헤라) 여신의 여사제였던 카르티니아를 위해 로마 북쪽 팔레리에 세워진 무덤 건조물이다. 이 건조물의 원래 높이는 11m. 폐허가 된 그 유적지의 유물로 엔터블러처와 크라운 부분(합계 높이 2.3m)을 복원했다. 복원된 구조물을 보면 아랫부분에 덩굴손 모양의 장식 프리즈가 있고 그 위에 화려한 디테일의 처마 장식이 있다. 또 그 위에는 총안(銃眼)이 있는 흉벽 형태의 난간이 설치돼 있다. 전체적으로 매우 화사하고 화려한 인상을 주는 무덤 건조물이다.

한 번 나간 문화재를 되돌려 받기가 얼마나 어려운지 잘 보여주는 사례다. 그럼에도 불구하고 터키는 공화국 수립 1백주년이 되는 2023년까지 해외로 반출된 터키 유물을 최대한 반환받으려고 한다. 터키 문화관광부가 밝힌 바에 따르면, 이를 위해 2023년 개관을 목표로 세계에서 가장 큰 규모의 박물관 설립을 추진하고 있다고 한다.

베를린 국립박물관에 의해 페르가몬 발굴이 시작된 때가 1878년. 이 박물관의 첫 발굴 사업인 올림피아 발굴 개시 이후 3년 만의 일이었다. 그때부터 카를 후만의 지휘 아래 8년 간 계속된 이 발굴에서 페르가몬 제단을 비롯해 아테나 신전, 디오니소스 신전과 극장, 궁전 등 페르가몬의 아크로폴리스 전체가 그 윤곽을 드러냈다. 1871년 자비를 들여 시작한 슐리만의 유명한 트로이 발굴이 이 사업가에게 엄청난 명성을 안겨 주었듯이 당시 고대 유물의 발굴과 이의 수집은 큰 반향을 불러일으키는 사건이었다. 그런 까닭에 1871년 마침내 통일 제국이 된 독일, 그 신생 강

국이 이에 큰 흥미를 가지도록 유도하는 것은 고고학자나 박물관 관계자들의 입장에서는 크게 어려운 일이 아니었다.

당시 베를린에서는 1830년 문을 연 구 박물관(베를린의 가장 오래된 박물관이라 그렇게 부른다)과 1855년에 완공된 신 박물관 등 두 곳의 국립박물관이 이들 발굴 유물을 수용했으나 늘어만 가는 컬렉션을 관리하기에는 한계가 있었다. 그래서 1930년 구 박물관 건립 1백돌을 맞아 이 두 박물관 바로 곁에 새로 세운 것이 페르가몬 박물관이다. 이들 박물관이 밀집한 지역은 슈프레 강과 이 강의 지류가 갈라졌다가 다시 만나는 사이의 섬인데(강이라기보다는 개천 같다), 1876년 완공된 국립미술관(구 국립미술관)과 1904년 완공된 이집트 미술 중심의 보데 미술관이 함께 자리하고 있어 이 섬을 흔히 '박물관 섬'이라고 부른다. 각종 대형 박물관과 미술관이 옹기종기 모여 있는 독특한 문화 공간인 것이다.

현재 페르가몬 박물관에는 페르가몬 제단 외에 로마 시대의 건축물인 밀레투스의 아고라 문과 팔레리 노비의 무덤 건조물, 바빌론의 이슈타르 문과 행렬 길, 이슬람 건축물인 우마야드 사막 궁전 등 건축물이 복원돼 있어 웅장한 '규모의 미학'을 만끽할 수 있다.

그 밖에 기원전 7세기 이래 인체 조각의 변천을 추적하는 북쪽 익관의 그리스 로마 조각 컬렉션과, 남쪽 익관의 바빌로니아, 수메르, 아시리아 등의 조각, 부조, 공예품, 설형 문자판 등이 건축물 다음으로 주목할 만한 이 미술관의 컬렉션이다.

그리스 로마 조각 컬렉션의 대표작으로는, 현존하는 코레 상 가운데 매우 완벽한 보존 상태를 자랑하는 「베를린 여신상」, 고전기의 안정된 표현력이 나타나기 시작하는 「보좌에 앉은 여신」, 인체 비례의 기준이 된 「도리포로스 토르소」, 이별의 슬픔을 그린 무덤 조형물 「트라세아스와 에우안드리아의 석비」, 전설의 여

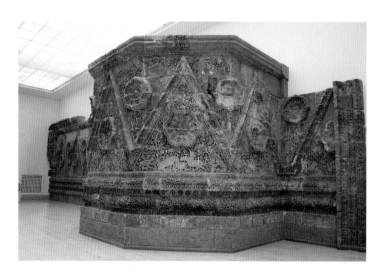

마샤타의 우마야드 사막 궁전, 8세기 중엽, 석회석, 높이 5.07m, 길이 33m

이슬람 왕조인 우마야드 칼리프 알 왈리드(재위 743~744)에 의해 요르단 사막에 세워진 미완성 궁전이다. 정방형의 성벽이 알현실과 거주 공간이 있는 궁전, 모스크, 그리고 정부 기능에 필요한 건물들을 둘러싼 형식으로 설계되었다. 남쪽 벽면을 화려한 부조로 장식했는데, 지그재그 형태의 띠가 기저와 처마 장식 사이를 오가며 계속 이어진다. 성문 입구를 기준으로 왼쪽 벽면의 삼각형 안에는 사자, 새, 켄타우로스 등의 동물이나 상상의 괴물이 형상화돼 있는 반면 오른쪽 벽면에는 그런 형상이 없다. 식물 문양이 주도적인데, 이는 이 벽면 뒤에 모스크가 세워져 이슬람교의 종교적 특성을 고려했기 때문으로 보인다.

「베를린 여신상」, 기원전 580~560년, 대리석, 높이 193cm

옷의 붉은 색을 포함해 조각상에 색이 칠해져 있었다는 사실을 뚜렷이 확인할 수 있는 작품이다. 고대 그리스와 로마의 조각은 대부분 채색으로 마무리를 했다. 하지만 세월이 오래 흘러 현존하는 조각들은 대체로 색이 날아가고 대리석 본래의 우윳빛 질감만 나타나 있는 경우가 많다. 이 조상은 납으로 만든 함에 봉인되어 땅 속에 묻혀 있었기 때문에 이렇듯 완벽한 형태와 어느 정도의 색채를 보존할 수 있었다.

'코레'는 소녀를 뜻하는 말로 이 시기 만들어진 대부분의 여성상은 모두 코레로 불린다. 고전기 이전의 시대, 곧 아르카익기의 딱딱하고 경직된 조각적 특성이 그대로 나타나 있다. 20세기 초 발굴된 이래 계속 여신상으로 불려 왔으나, 최근의 연구에 따르면 여신상이 아니라 죽은 여성을 기리는 무덤 조형물일 것으로 추정된다.

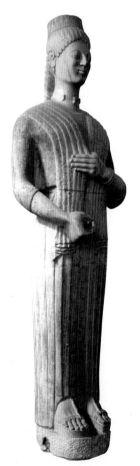

「보좌에 앉은 여신」, 기원전 460년경, 대리석, 높이 151cm

이탈리아 남부 타란토에서 출토된 여신상이다. 경직된 아르카익기에서 보다 유연해지는 고전기 초기로 넘어가는 시점의 작품이다. 앉은 자세는 다소 딱딱해 보이나 얼굴 표정은 꽤 부드럽다. 옷의 주름도 유려한 곡선미가 두드러진다. 보좌에 앉아 있는 모습으로 보아 지하 세계의 여신 페르세포네일 것으로 추정된다.

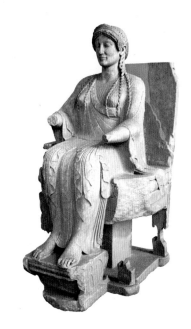

「도리포로스 토르소」, 기원전 440년 폴리클레이토스의 브론즈 원작을 로마 시대에 모각, 대리석, 높이 131cm

그리스어로 '도리포로스'란 창을 들고 있는 사람이라는 뜻이다. 폴레클레이토스의 원작은 '카논'이라 불렸는데, 카논의 본뜻은 규범 혹은 기준을 말한다. 그러니까 폴리클레이토스 원작의 이 형상이 모든 인체의 미학적 이상을 담은 규범이나 기준이 된다는 이야기인데, 폴리클레이토스는 인체의 자연적, 평균적 비례를 탐구하고 『카논』이라는 책을 쓴 뒤 나름의 결론을 이 조각상으로 표현했다. 로마 시대의 모각인 페르가몬의 도리포로스는 많이 파손되어 다시 복원했음에도 현재 토르소 부분만 남아 있다.

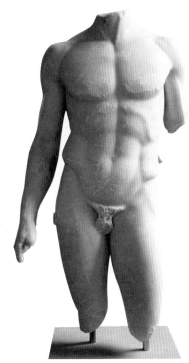

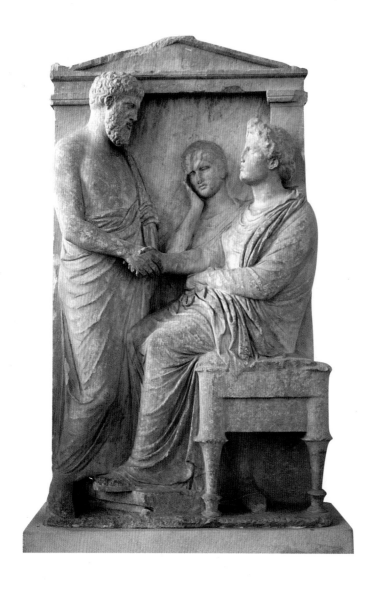

「트라세아스와 에우안드리아의 석비」, 기원전 350∼340년경, 대리석, 높이 160cm

고대 아테네에서는 망자의 무덤을 이런 석비로 장식해 그에 대한 유족의 애정과 집안의 위신을 드러내곤 했다. 이 석비에서 서 있는 이는 남편 트라세아스이고 의자에 앉아 있는 이는 부인인 에우안드리아이다. 먼저 저승으로 떠나가게 된 남편이 부인의 손을 잡고 영원한 이별을 고하고 있다. 뒤에 보이는 여인은 집안의 노예로, 머리를 괸 채 주인과의 작별을 안타까워하고 있다. 손을 꼭 잡은 채 서로를 향해 깊은 시선을 주고받는 부부에게서 영원한 사랑의 표정을 읽게 된다.

전사를 형상화한 「부상당한 아마존」, 산산이 부서진 파편들을 모아 깔끔하게 복원한 「멜레아그로스」, 어린이의 섬세한 표정과 자세가 인상적인 「가시를 뽑는 소년」, 파티를 돕는 용도로 만들어진 기능성 조각 「화관을 쓴 소년」 등이 있다.

올림포스의 신들을 부르는 헬레니즘의 나팔

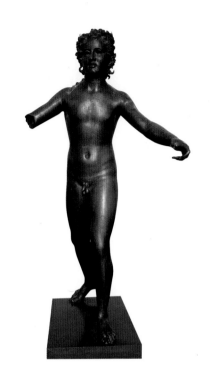

「화관을 쓴 소년」, 1세기 중엽,
브론즈, 높이 154cm

　로마 시대의 빌라에 설치된
조각상으로 추정된다. 오른손이
떨어져 나갔지만 원래의 형태는
양손에 커다란 쟁반을 든 모습이었을
것이다. 파티 같은 것을 할 때 그
쟁반 위에 먹을 것을 올려놓으면
이 조각상은 자연스럽게 손님들
시중드는 역할을 하게 된다.

옛 로마의 거리를 실제 거니는 듯

　페르가몬 제단에서 맛본 '규모의 미학'을 계속 음미해 보고
싶다면 바로 옆 공간에 자리하고 있는 밀레투스의 아고라 문, 그
리고 거기서 남쪽 익관으로 연결되는 바빌론의 이슈타르 문과 행
렬 길로 동선을 잡는 것이 순서다.

　아고라 문은 높이가 무려 17m 가까이 되는 2층 대리석 건조
물이다. 페르가몬 제단과는 달리 화려하고 화사한 표정이 무척
매혹적이다. 마치 귀부인처럼 현란한 치장을 하고 은근히 점잔을
빼는 듯한 모습을 하고 있다. 특히 아고라 문 반대쪽의 팔레리 노
비 무덤 건조물에 올라서서 이 문을 바라보노라면 영화로웠던 로
마의 한 거리를 실제 조망하는 것 같은 게, 갑자기 타임머신을 타
고 과거로 돌아간 느낌마저 없지 않다. 제국의 화려하고 찬란했

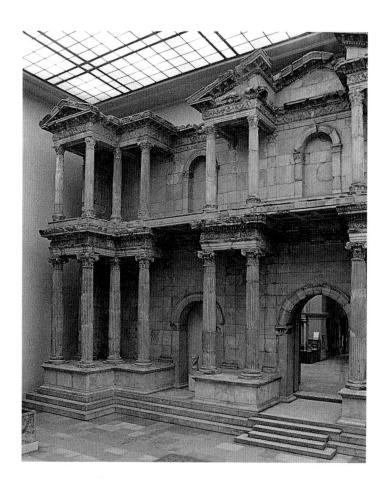

밀레투스의 아고라 문, 120년경,
대리석, 높이 16.68m

던 과거는 그렇게 세월의 늪으로부터 스멀스멀 올라온다.

건축사적으로도 이 문은 로마 건축 외관의 가장 유명한 표본
중 하나다. 아고라라는 말이 시장이나 광장을 뜻했던 것을 감안
한다면, 이 건조물이 한때 밀레투스 시의 남쪽 시장으로 접근하
는 길이었음을 알 수 있다. 문 앞 광장은 헬레니즘 양식의 시 청
사와 장식이 풍부한 3층 규모의 님프의 전당(여성 전용 목욕탕)
에 의해 구획되어 있었는데, 서기 538년 유스티니아누스 황제가
시의 반경을 줄이고 재축성하는 과정에서 이 2세기 초 지어진 문

올림포스의 신들을 부르는 헬레니즘의 나팔

은 새 성벽과 맞물려 들어가 버렸다. 서기 1100년 이전 언제쯤인가 지진이 일어나 이 성벽이 허물어졌고, 1903~1905년 테오도르 비간트와 후베르트 크나크푸스가 이끄는 독일의 발굴 팀이 이 유물들을 찾아내 독일로 가져왔다.

건축적 특징을 보자면, 이 건물은 아치와 벽간 기둥, 쌍쌍이 튀어나온 전면 기둥에 의해 기본적인 얼개가 잡혀 있다. 1층 기둥머리는 여러 가지 양식이 섞인 혼성이고, 2층 기둥머리는 코린트식이다. 1층 기둥 위의 돌출형 엔터블러처(기둥 위에 건너지른 수평부)는 화려한 아칸서스 무늬의 프리즈를 두르고 있고, 2층 기둥 위의 엔터블러처는 장식용 화환 무늬의 프리즈를 두르고 있다. 세 개의 페디먼트(삼각형 모양의 박공)와 배내기는 이 건물의 화려함을, 화려함을 넘어 사치스러움이라고 느끼게 할 만큼 극적으로 만드는 디자인 요소인데 가운데 페디먼트의 경우 중앙이 잘려 나간 파격적인 구성을 하고 있어 로마 시대의 이 그리스 도시가 얼마나 극성스런 장식 취미를 가지고 있었는가를 한눈에 알 수 있다. 한낮의 햇빛이 떨어질 무렵이면 건물의 들쭉날쭉한 입체적 구성과 화려한 장식 위로 빛이 멋들어지게 흘러 가히 환상적인 장면을 연출해 냈을 것이다.

아고라 문의 가운데 아치를 통해 사뿐히 걸어 들어가면 곧바로 바빌론의 이슈타르 문이 나온다. 로마에서 메소포타미아로 금방 시공간이 바뀐 것이다. 갑작스런 변화로 인한 감각상의 혼란은 새로운 시각의 충격에 의해 금세 진압된다. 바빌론의 이슈타르 문과 행렬 길은 원래의 유적지에서도 연결되어 있었던 것인데, 웅장한 이들 바빌론의 건축물을 보다 보면 오로지 거대함을 최고의 미학으로 삼은 이 고대 문명의 전제적이고 강렬한 미학이 생생하게 다가온다.

이슈타르 문은 바빌론 시의 북서쪽을 담당했던 문이다. 이슈타르 문의 본 이름은 '이슈타르는 모든 적들의 정복자'다. 여

신 이슈타르는 호전적이고 무한정한 성욕의 화신이자 금성에 사는 '하늘의 여신'으로 섬김을 받았다. 이슈타르의 상징 동물이 사자임에도 이슈타르 문 벽에는 사자 대신 날씨의 신 아다드의 황소와, 바빌로니아의 주신이자 신들의 왕인 마르두크의 용이 벽돌 부조로 패턴처럼 장식되어 있다. 유물과 모형으로 재구성된 이 문은 높이가 14.73m, 넓이가 15.70m이다. 이슈타르 문과 행렬 길은 신바빌로니아의 창업기 왕들인 나보폴라사르(기원전 625~605)와 네부카드네자르 2세(기원전 604~562)에 의해 축조되었다.

역시 유약을 칠한 벽돌로 만든 행렬 길은 원래 길이가 2백50m, 도로 폭 20~24m, 성벽 두께 7m였으나, 이 미술관에는 길이 30m, 높이 12.50m, 폭 8m로 축소 복원되었다. 비록 작아졌다고는 하더라도 이슈타르 문과 이어지는 이 길을 걷다 보면(이슈타르의 사자가 이 길 벽에 장식되어 있다) 옛 바빌로니아 군대의 행진이 눈에 어른거리고 군악대의 나팔 소리가 들릴 것만 같다. 군인들의 발자국 소리와 나팔 소리는 이 반(半) 폐쇄적인 공간에서 증폭된 울림으로 확대되어 바빌론 전사들의 심장을 더욱 힘차게 두드렸으리라.

이 길은 2층 전시 공간의 창으로도 내려다 볼 수 있는데, 마치 성루에 올라 내려다보듯 행렬 길을 따라 오가는 관람객들을 살피다 보면 지금까지의 인류 변천사가 하나의 모형처럼 압축되어 다가온다. 피땀을 흘려 가며 힘써 성곽을 쌓고 전사들을 환영하던 사람들과 아늑한 실내에서 그 성곽의 자취를 감상하며 한가로이 떠도는 사람들. 사람들 간의 삶이 공평하지 않은 것처럼 시대들 간의 처지도 공평하지 않다. 그러나 누가, 어느 시대가 더 행복했다고 확언하기는 어려울 것이다. 분명한 것은 이 박물관에서 확인할 수 있듯, 고대 문명의 문화유산들이 자아내는 유구하고 유장한 '여명의 빛'은 오늘의 바쁜 현대인들에게도 먼 고향의

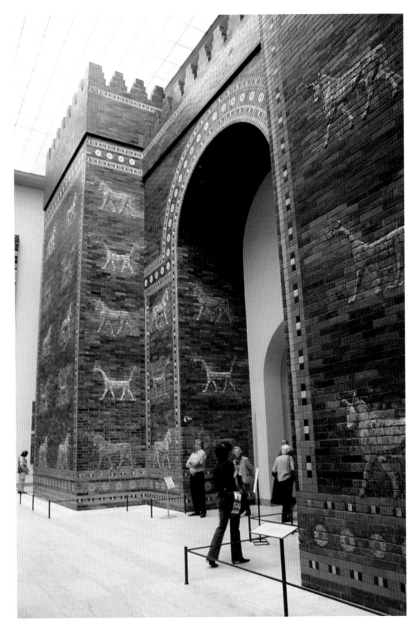

이슈타르 문, 기원전 6세기경, 구운
벽돌, 높이 14.73m, 넓이 15.7m,
깊이 4.36m

페르가몬 박물관

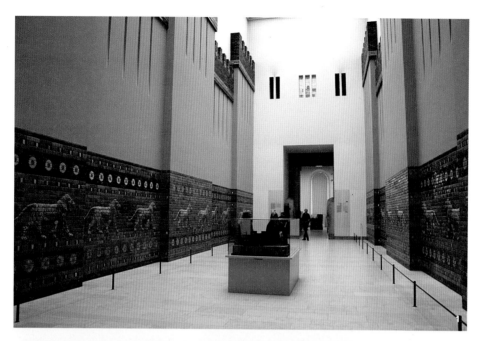

1. 이슈타르의 행렬 길, 기원전 6세기경, 구운 벽돌, 길이 약 30m, 넓이 약 8m(원래 20m인 것을 축소 복원)
2. 이슈타르 문의 황소 문양
3. 이슈타르 문의 용 문양

위안처럼 싱그러운 감동을 여전히 전해 주고 있다는 사실이다.

나는 고대 그리스와 로마의 문화들을 생각할 때면 언제나 우수에 젖어 들고 만다. 그것은 아마 그 당시 역사의 태평과 완만함에 대한 향수와 부러움일 것이다. 고대 이집트 문화의 한 시대는 수천 년이나 걸렸고 고대 그리스·로마 시대는 거의 천 년이 걸렸다. 어떠한 의미에서는 개개인의 인생도 인류의 역사를 모방하고 있다고 생

올림포스의 신들을 부르는 헬레니즘의 나팔

각된다. 인생도 처음에는 움직임이 없는 느릿느릿한 속도로 지나가다가 중년의 나이가 되면 점점 더 빨라진다.

— 밀란 쿤데라, 「영원한 동경의 나무에 열리는 황금 사과」

"문 앞의 길이 세상 끝에 나아가게 하라"

페르가몬 박물관을 나온 우리 가족은 자연스레 발걸음을 브란덴부르크 문 쪽으로 옮겼다. 미술관 안의 문들뿐 아니라 현대사의 엄청난 하중이 실려 한동안 통과가 불가능했던 현실의 문 또한 보고 싶지 않을 리 없다. 박물관 섬은 옛 동베를린 지역에 속해 있기 때문에 이곳에서 브란덴부르크 문으로 가는 길은 대로를 따라 서쪽으로 쭉 내려가면 된다.

미술관 가까운 곳의 마르크스 · 엥겔스 광장에는 새로 커다란 건물을 짓느라 가림막이 쳐져 있는데, 마치 마르크스 · 엥겔스에 대한 숙청 작업처럼 보인다. 운터 덴 린덴대로를 따라 계속 내려가는 동안 오른쪽으로 독일 역사박물관, 유서 깊은 훔볼트 대학 등이 나타나고 길 건너 쪽으로는 베를린 국립 오페라 극장 등이 보인다. 그리고 마침내 모습을 드러낸 분단의 상징 브란덴부르크 문. 석양에 역광을 받아 더욱 무거워 보이는 그 문 앞에서 이 나라의 과거를 더듬어 보나 이미 장벽은 흔적도 없이 사라지고 모든 게 그저 평화롭고 한가롭게만 느껴질 뿐이다. 왠지 '역사는 무거우면서도 가볍다'는 생각이 든다.

근처에 있던 독일 아가씨에게 카메라를 맡기고 그 문 앞에서 포즈를 취한다.

찰칵, 셔터 소리가 들리는 순간, 황지우 시인의 시구가 떠올랐다 사라진다.

문 앞의 길이 세상 끝에 나아가게 하라.

모든 길은 집에서 나오므로

모든 길은 집에서 떠나므로

베를린 회화관

분단이 낳은 통일 미학

세상의 아름다움 중에서 인간의 아름다움을 딛고 넘어설 만한
아름다움은 없다고 생각한다. 또 의로움과 아름다움은 그 나라 그
민족의 특이한 전통과 그 생활감정에 따라 아름다움의 언저리가 틀
잡히는 것이 아닌가 한다. 말하자면 지금 백사 이항복 같은 분의 화
상을 바라보고 있으면 오랜 수난의 역사를 짐 지고 참고 견디면서
자라난 자랑스럽고 너그러운 한국인의 인간상이 마치 본보기처럼
눈앞에 압도해 온다. … 이분의 얼굴이 어찌 보면 잘생긴 범의 얼굴
같기도 하고 어찌 보면 엄한 스승같이 야릇한 두려움을 느끼게 하는
것도 범의 위엄 같은 것이 모두 갖춰져 있는 까닭이 아닌가 싶다.

— 최순우, 「이항복 초상」

혜곡 최순우 선생이 백사를 통해 한국의 인간상을 보듯 나
는 베를린 달렘 미술관이 소장한 알브레히트 뒤러(1471~1528)의
「히에로니무스 홀츠슈어」에서 독일의 인간상을 본다.

인물의 은빛 고수머리는 태양의 코로나처럼 이글거리고 굳
게 다문 입술은 강한 의지력을 드러내 보인다. 머리카락과 수염
의 율동으로 보아서는 이 인물이 격정적인 성격의 소유자임을 알
수 있다. 그 율동을 통해 몸의 기가 끊임없이 밖으로 흘러 나가는
것이 느껴진다.

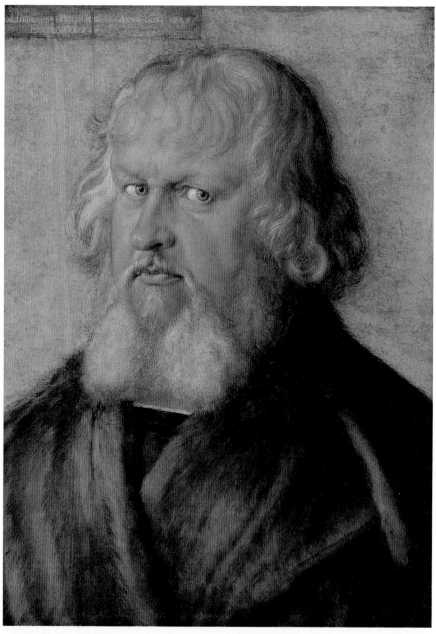

뒤러, 「히에로니무스 홀츠슈어」,
1526년, 나무에 유채, 51×37cm

분단이 낳은 통일 미학

눈과 코 역시 이 인물이 갖고 있는 강한 인상을 뒷받침하는 요소다. 그의 눈은 감상자를 정면으로 쏘아보고 있다. '형형하다'는 형용사가 모자람 없이 어울리는 눈빛이다. 이항복의 눈빛과 다른 점이 있다면 이 독일인의 눈빛이 더 공격적으로 보인다는 것이다. 동양인의 '짐짓 물러섬'이 그에게는 없다. 그러나 그의 눈빛은 타자를 넘어 자신의 내부까지 관통하는, 굴하지 않는 투사의 혼불 같은 것이다. 오뚝한 콧날 또한 이 인물의 날카로운 지성을 나타내 주고 있다.

홀츠슈어는 뒤러의 친구이자 뉘른베르크 귀족 가문 출신의 고위 공직자였다. 당시는 종교개혁의 바람으로 유럽이 일대 격변을 맞던 시기였다. 홀츠슈어의 뉘른베르크 시도 이 그림이 그려지기 1년 전인 1525년 루터 진영에 가담했다. 루터의 프로테스탄티즘 위에서 기존의 세계관과 투쟁했던 지도자답게 결연한 의지와 강인한 정신력을 가진 인물로 홀츠슈어는 형상화되어 있다. 뒤러 역시 열렬한 루터주의자로, 대상과의 정신적 교감 위에서 인물의 내면을 생생하게 시각화해 냈다.

그런 점에서, 이 그림의 장점은 무엇보다 탁월한 근대적 자의식의 표현이라고 할 수 있다. 4백70여 년 전의 초상임에도 그 자의식은 우리로 하여금 당사자를 직접 눈으로 대하는 양 살아 있는 인격체로 만나게 해준다. 시대의 용트림이 느껴지고 주인공의 감정과 의지가 느껴진다. 그 이미지는 나아가 최근 재통일을 이룩한 20세기 독일의 스스로에 대한 자부심과 확신의 원천이 어디에 있는가 되돌아보게 해 준다. 공동체의 원형으로서 그 구성원에게 그만큼 강한 소속감과 동질감을 느끼게 해주는 이미지인 것이다.

유형이건 무형이건 한국의 아름다움 속에는 이러한 큰 그릇의 인간상에서 샘솟는 싱싱하고도 구수한 멋진 아름다움의 요소가 곳

곳에 배어 있는 것이 사실이고, 이러한 까닭에 때로는 한국사람 된 즐거움이 여간 아니라고 생각해볼 때가 있다.

내게는 혜곡 선생의 이 말이 국경을 넘어 베를린의 한 미술관 안에서도 폭넓은 화음으로 공명하는, 가장 한국적이면서도 가장 보편적인 미학으로 다가온다.

분단둥이가 통독 문화의 견인차로

1989년 분단 독일의 통일은 자연히 미술품, 문화재의 통합과 이를 위한 관리·운영 체계의 통일을 가져왔다. 과거 동·서 베를린에 나뉘어 있던 양쪽의 국립미술관들은 이제 '프로이센 문화유산 재단' 산하 베를린 국립박물관들로 통합되었다. 프로이센 문화유산 재단에는 앞에서 설명한 페르가몬 박물관 등 베를린 국립박물관 소속 17개 미술관, 박물관 외에 베를린 국립도서관 등 10여 개의 문화 기관들이 소속되어 있다.

베를린 중심부에서 남서쪽 방향으로, 자동차로 15분가량 떨어진 곳에 있는 달렘 미술관 역시 프로이센 문화유산 재단 산하 베를린 국립박물관에 속한 문화시설이다. 달렘은 미술관이 소재한 지역 이름이며, 달렘에는 유럽 회화의 진수를 보여주는 회화관 외에 민족학, 인도 미술, 이슬람 미술, 동아시아 미술, 고대 말기·비잔틴 미술을 다루는 미술관들이 옹기종기 모여 있다.

(달렘 미술관의 회화들은 이제 더 이상 달렘에 있지 않다. 독일 통일 이후 진행된 프로이센 문화유산 재단의 통합 절차에 따라 1998년 베를린 티어가르텐 맞은편에 새로 세워진 쿨투어포룸으로 보금자리를 옮겼다. 쿨투어포룸은 박물관 섬처럼 회화관과 공예 미술관, 동판화 전시관, 미술 도서관 등 여러 미술관으로 구성된 복합 미술 공간인데 이 회화관에 달렘의 회화가 대부분 옮겨 갔고, 일부는 또 다른 곳으로 나뉘어

한적한 교외에 자리 잡은 달렘
미술관

회화관을 비롯해 공예 미술관, 미술
도서관 등이 들어 있는 쿨투어포룸

갔다. 회화관에는 달렘의 컬렉션뿐 아니라 박물관 섬에 있던 고전 회화
들도 자리를 함께하고 있다. 1830년 왕립미술관으로 출발해 지금의 보
데 미술관 건물에 프리드리히 황제 미술관으로 유지되어 오던 컬렉션이
전쟁 뒤 분단으로 동서로 나뉘었다가 다시 합쳐진 것이니 '원대 복귀'한
것이라 할 수 있다. 당연히 이제 달렘에서는 더 이상 유럽 고전 회화들

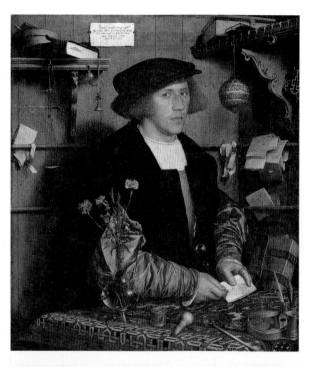

홀바인, 「상인 게오르크 기제」, 1532년, 나무에 유채, 템페라, 96×86cm

상인 기제는 한자동맹에 속한 무역상이었다. 거래에 필요한 도구들과 사무용품들, 그러니까 저울, 책, 봉인, 보관함, 장부, 현금 등이 그의 주위에 놓여 있다. 단순한 디자인의 옷을 입고 있지만 새틴의 반짝이는 질감으로 보아 그는 꽤 성공한 상인이었음이 분명하다. 외국산 테이블보나 베네치아산 유리 화병 등도 그의 성공을 드러내 준다. 유리 화병에 꽂힌 카네이션 꽃이 약혼을 상징한다는 사실을 고려하면, 이 그림이 그의 약혼녀를 위한 선물로 그려진 것임을 알 수 있다. 독일 출신으로 영국에서 궁정화가로 활동한 홀바인은 특유의 꼼꼼하면서도 섬세한 붓길로, 또 치밀한 관찰로 이 그림을 그렸다.

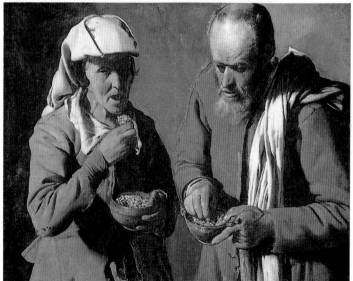

라투르, 「식사하는 농부 부부」, 1620년, 캔버스에 유채, 74×87cm

라투르는 카라바조처럼 빛과 그림자의 강렬한 대비를 통해 관객의 시선을 그림의 주제로 빨아들이는 재능을 지닌 화가다. 이 그림에서도 간소한 식사를 하는 늙은 농부 부부에게 보는 이의 시선이 금세 사로잡히는 경험을 할 수 있다. 강한 사실주의적 접근이 힘겨운 삶을 살아온 두 부부의 세월을 한눈에 파악하게 한다. 서민들의 이런 애환과 풍속을 즐겨 그리던 라투르는 1630년대 이후부터는 종교적 주제에 집중해 명상의 힘이 드러나는 작품을 제작했다.

분단이 낳은 통일 미학

을 볼 수 없다. 현재 달렘의 문화시설은 베를린 인류학 박물관, 아시아 미술관, 유럽 문화 박물관 등 세 공간으로 운영되고 있다.)

이 미술관의 주요 회화 소장품 내역을 보면, 「자화상」, 「수산나의 목욕」 등 렘브란트 작품 20여 점과 「성 세바스티아누스」, 「새를 갖고 노는 어린이」 등 루벤스의 작품 19점, 그리고 크라나흐의 「비너스와 큐피드」, 홀바인의 「상인 게오르크 기제」, 반 에이크의 「교회의 성모」, 판 데르 베이던의 「미델부르흐의 제단화」, 보스의 「팟모섬의 요한」, 브뤼헐의 「네덜란드 속담」, 조토의 「마리아의 죽음」, 카라바조의 「승리자로서의 아모르」, 티치아노의 「비너스와 오르간 주자」, 벨라스케스의 「부인의 초상」, 페르메이르의 「진주 목걸이를 한 여자」, 라파엘로의 「성모자와 세례 요한」, 보티첼리의 「보좌에 앉은 성모자와 세례 요한, 사도 요한」, 폴라이우올로의 「젊은 부인의 초상」, 라투르의 「식사하는 농부 부부」 등 13~18세기 유럽 대가들의 작품이 두루 갖춰져 있다.

또 한스 발둥의 「피라모스와 티스베」, 헤르트헨 토트 신트 얀스의 「광야의 세례 요한」, 얀 호사르트(화가의 고향 이름을 따서 '마뷔즈'라는 별명이 있다)의 「넵투누스와 암피트리테」, 코르넬리스 데 보스의 「막달레나와 얀 밥티스트 데 보스」, 샤르댕의 「젊은 미술 학도」 등의 걸작들을 만날 수 있다. 중점 컬렉션은 크게 13~16세기 이탈리아 회화, 13~16세기 독일 회화, 초기 네덜란드 회화, 17세기 이탈리아·프랑스·스페인 회화, 17세기 플랑드르·네덜란드 회화, 18세기 독일·프랑스·영국 회화 등으로 구별할 수 있다.

달렘에 이렇듯 유럽 고전 회화가 임시 거처를 마련하게 된 것은 분단이라는 독일 현대사의 아픈 상처로 인한 것이다. 2차 대전이 한창일 무렵 독일은 전화를 피해 박물관 섬으로부터 많은 미술품들을 빼내 독일 각지로 소개시켰다. 당시 연합군의 폭격으로 파손되었던 박물관 섬의 신 박물관이 통일 뒤인 근년에 들어

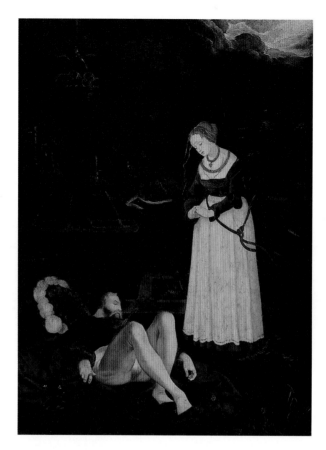

한스 발둥, 「피라모스와 티스베」, 1530년, 나무에 유채,
93×67cm

피라모스와 티스베는 그리스 로마 신화에 나오는 연인이다.
둘은 서로 사랑했지만 로미오와 줄리엣처럼 집안끼리는 서로
사이가 좋지 않았다. '야반도주'하기로 약속한 두 사람은 인적이
드문 무덤가에서 만나기로 했다. 티스베가 먼저 도착했으나
사자가 나타나는 바람에 급히 몸을 피하다 베일을 떨어뜨렸다.
사자는 그 베일에 호기심이 동해 잠시 물고 놀았는데, 방금 전에
사냥한 터라 입에 묻은 동물의 피가 베일에 그대로 묻었다. 늦게
도착한 피라모스는 찢기고 피가 묻은 티스베의 베일을 보고는
그만 그녀가 야수에게 잡아먹혔다고 착각했다. 상심한 그는 칼로
자결해 버린다. 피신했던 몸을 추슬러 뒤늦게 나타난 티스베는
피라모스가 죽어 있는 것을 보고 자기 탓이라고 한탄하며 님의
뒤를 따른다. 원래 하얗던 뽕나무 열매가 빨갛게 된 것은 두

사람의 피가 튀어 물들었기 때문이라고 한다.

한스 발둥은 이 주제를 마치 연극 무대에서 일어난 드라마처럼
표현했다. 달빛을 덮으며 어둡게 일어나는 구름과 큐피드 조각이
설치된 석주 등이 그림의 배경을 연극 무대처럼 만든다. 거기에
투명하면서도 창백한 조명을 받는 두 남녀는 깊은 애수와 비련의
주인공으로 슬프게 다가온다.

분단이 낳은 통일 미학

헤르트헨 토트 신트 얀스, 「광야의
세례 요한」, 15세기 후반, 나무에
유채, 42×28cm

　헤르트헨은 세례 요한 수도회의
평수사였다. 그러므로 이 그림은
그의 수호성인을 그린 것이라
하겠다. 작지만 고요하고 차분한
이 그림은 볼수록 사람을 잡아끄는
매력이 있다. 세례 요한의 맑고
선한 얼굴은 투명한 호수 같고 풀밭
위에 놓인 그의 맨발은 가난하고
청빈한 삶의 표상 같다. 몸을 두른
녹색의 천은 세례 요한의 체온을
따뜻하게 지켜 주며 그의 마음 역시
부드럽고 따사롭다는 사실을 일깨워
준다. 저 멀리 보이는 요단강은
그가 세례를 베푸는 이라는 사실을
상기시키고, 그의 곁의 어린 양은
그의 예언의 대상인 예수와 예수의
희생을 상징한다. 그 어린 양이 이
그림에서는 마치 충실한 강아지
친구처럼 표현되어 있는 점이
이채롭다.

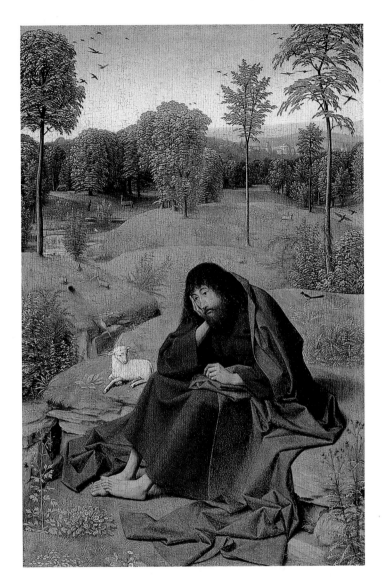

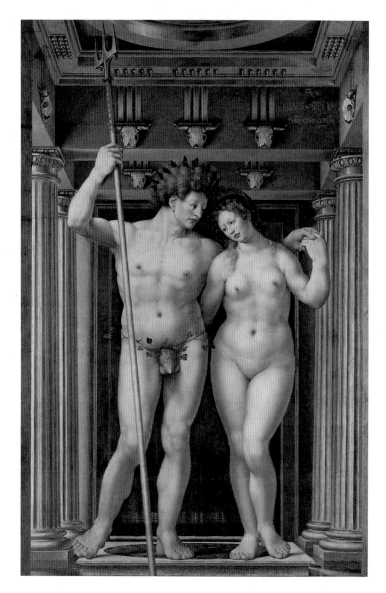

얀 호사르트, 「넵투누스와
암피트리테」, 1516년, 나무에 유채,
188×124cm

바다의 주신인 넵투누스(포세이돈)와
그의 부인 암피트리테가 서로 다정히
허리와 어깨를 껴안고 있다. 이들
부부를 매우 큰 덩치의 인물로 그려
놓은 것이 인상적이다. 그들의
체구가 얼마나 큰지 신전이 꼭 차
버렸다. 그만큼 힘과 에너지가
넘쳐 보인다. 넵투누스의 성기를
가리겠다고 덮어씌운 조가비는
오히려 관능적이고 외설적인 느낌을
준다. 머리에 월계관처럼 두른
검은 잎이 홍합 껍데기 같은 인상을
주는 것은 이들이 바다의 신이므로
자연스럽게 떠오르는 연상이다.
신전의 윗부분을 장식하고 있는
소의 해골은 이곳이 육지 동물들이
살 수 없는 바다라는 사실과,
육지의 힘으로는 어찌할 수 없는
바다의 권세를 동시에 느끼게 한다.
호사르트는 다소 관능적인 미학을
선호한 화가였는데, 이 그림에는
그의 그런 개성이 매우 잘 살아 있다.

분단이 낳은 통일 미학

코르넬리스 데 보스, 「막달레나와 안 밥티스트 데 보스」, 1622년경, 캔버스에 유채, 78×92cm

화가가 네 살 난 딸과 세 살 난 아들을 그린 그림이다. 언뜻 보아서는 둘 다 여자아이 같다. 하지만 오른편의 아이는 남자아이이다. 옛 유럽의 귀족이나 유복한 집안에서는 남자아이를 일부러 여자아이처럼 입혀 키웠다. 두 아이는 지금 자신들이 가지고 있는 가장 좋은 옷으로 성장을 했는데, 그렇게 어른 옷 같은 번잡한 옷을 입고 모델을 서는 일이 매우 귀찮고 힘겨웠을 텐데도 둘 다 밝고 환한 표정을 짓고 있다. 발을 뻗고 있는 남자아이의 모습이나 무릎을 굽힌 채 동생에게 과일을 나눠주려는 누나의 모습 모두 세심한 관찰의 산물이다. 그 사실성과 아이들에 대한 화가의 사랑이 두루 어우러져 오래도록 잊혀지지 않을 아름다운 그림으로 완성되었다.

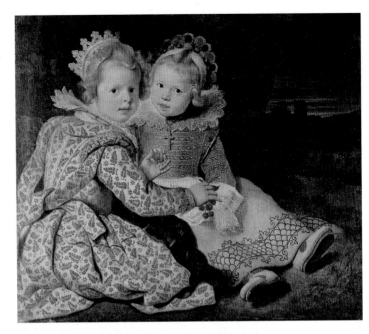

샤르댕, 「젊은 미술 학도」, 1737년, 캔버스에 유채, 81.3×65cm

무엇보다 먼저 따뜻한 색채가 마음에 푸근히 와 닿는 그림이다. 그 푸근함으로 인해 연필을 깎는 미술 학도의 제스처가 다소 느리고 느긋해 보인다. 아직 어린 그는 지금 위대한 예술가가 되겠다는 청운의 꿈으로 가슴이 부풀어 있을 것이다. 하지만 그것은 새싹 같은 작은 가능성에 불과하다. 그럼에도 그 싹이 소중한 것은 그것이 언제 어떤 결실을 맺을지 누구도 알지 못하기 때문이다. 나름대로 최선을 다해 그 싹을 피우려는 어린 미술 학도의 의지가 싱그러운 봄볕처럼 다가온다.

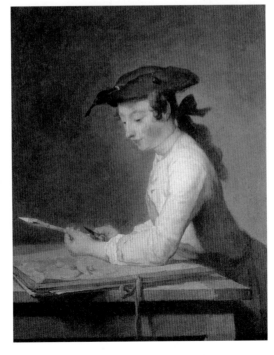

서야 재정이 뒷받침되어 복원 공사를 시작할 수 있었던 데서 그때의 심각하고 다급했던 소개 상황을 짐작할 수 있다. 이때 소개된 미술품들 가운데 미군에 의해 발견되고 반환된 것들이 주축이 되어 1956년 서베를린에 세워진 미술관이 바로 달렘 미술관이다. 박물관 섬 자체가 동베를린 지역에 속해 있어 본격적인 미술관을 갖고 있지 못했던 서베를린은 이로써 비로소 유수한 미술관 하나를 갖게 되었다. 어쨌든 그 '분단둥이'가 이제 모든 독일인이 다 공유하는 통일 독일의 재산이 됐으니 역사의 상처만큼이나 회복의 기쁨도 적지 않아 보인다.

사랑 장난으로 꾸중 듣는 큐피드

이 컬렉션에서 주목해 볼 독일 화가는 앞서의 뒤러 외에 크라나흐, 알트도르퍼, 홀바인 등 주로 16세기에 활동한 미술가들이다. 뒤러뿐 아니라 다른 작가들도 종교개혁의 영향을 크게 받았는데, 이처럼 북유럽에서는 종교개혁에 입각한 휴머니즘이 남유럽의 르네상스 휴머니즘 못지않은, 아니 그보다 더 중요한 파급력으로 미술의 흐름에 영향을 끼쳤다.

뒤러의 경우만 하더라도 북이탈리아 지방도 다녀왔고 르네상스의 객관적이고 합리적인 표현 형식을 고졸한 독일의 고딕풍 회화와 이어 보려 무던히 노력했던 예술가였지만, 그가 그 어떤 동시대의 이탈리아 미술가보다 더욱 근대적인 자아상을 작품에 표출할 수 있었던 것은, 이탈리아 르네상스보다 독일에서 발원한 프로테스탄트의 영향이 더 컸다 할 수 있다. 특히 그가 유럽에서 "최초로 자신의 상에 마음이 끌린 화가"였다는 평가(뒤러는 평생 자화상을 즐겨 그렸다)에 비춰볼 때, 그를 둘러싼 문화 환경으로서 프로테스탄트 휴머니즘의 진보성과 진취성을 중요하게 평가하지 않을 수 없다(조선 후기 윤두서의 자화상에서 보듯 미술에

있어 근대성의 개화가 지역을 막론하고 자화상에 대한 관심과 연관을 갖는다는 점은 상당히 주목되는 부분이다).

크라나흐(1472~1553) 또한 루터의 교의를 나름의 형상으로 다잡아 보려 했던 작가였다. 루터와 친했던 그는 그러나 시대의 정신을 작품화하는 데는 뒤러보다 훨씬 모자랐다. 그는 교훈을 담은 주제를 선호했으나, 형태는 그다지 조화롭지 못했고 바로 그 '촌스러움'에서 기인한 묘한 회화적 매력이 주제가 갖는 의미를 압도해 버리곤 했다. 걸작 「비너스와 꿀을 훔친 큐피드」 역시 그런 작품이다.

세로로 긴 화면에 비너스와 큐피드가 서 있다. 배경은 어둡고 두 사람은 벌거벗은 몸이다. 그런데 자세히 보면 큐피드는 손에 벌집을 들고 있고 그 주변으로 벌들이 날아다니고 있다. 비너스는 오른손 집게손가락으로 이 벌들에 둘러싸인 큐피드를 가리키고 있다.

큐피드는 잘 알려진 대로 사랑의 상징이다. 그래서 유럽의 사랑 주제 그림에는 큐피드가 빈번히 등장한다. 한 예로 제우스가 처녀들을 유혹할 때 그들 위로 날아다니는 큐피드를 그려 넣음으로써 주제를 명확히 하곤 했다. 그러나 실제 그리스 · 로마 신화에서 큐피드가 차지하는 위상은 그다지 크지 않다. 보다 격정적인 예술을 선호했던 헬레니즘 시대, 또 문예 부흥의 르네상스 시대에 들어 큐피드가 유달리 선호되고 주요한 예술적 소재가 됨으로써 특히 대중적으로 부각되었다. 그리스 신화에서 에로스로 불리는 큐피드(로마 신화에서는 쿠피도 혹은 아모르)는 원래 카오스(혼돈)로부터 태어난, 인간 성정의 가장 깊고도 강한 힘을 상징하는 신격이었으나, 르네상스 들어서 날개 달린 소년(바로크, 로코코 시기에 들어서는 때로 날개 달린 아기)으로 그 외형적인 이미지가 많이 바뀌었다.

크라나흐의 큐피드도 거의 포동포동한 아기에 가깝다. 이

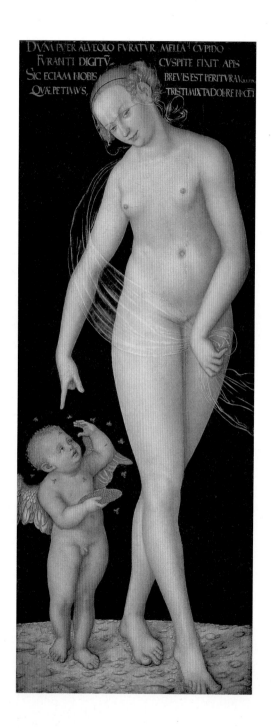

크라나흐, 「비너스와 꿀을 훔친
큐피드」, 1537년, 나무에 유채,
174.5×65.6cm

분단이 낳은 통일 미학

그림으로 봐서는 무슨 특별한 사랑 이야기가 있을 것 같지 않다. 사실 이 주제는 '인과응보'에 대한 교훈을 담은 그림이다. 꿀이 아무리 달고 맛있는 것이라도 그것을 무턱대고 탐내다가는 벌에 쏘이고 마는 것처럼 무언가를 무리하게 욕심내면 결국 재앙을 만난다는 얘기다. 비너스는 흔히 큐피드의 어머니로 여겨지기 때문에 여기서는 그 같은 가르침의 주체로서 표현되었다.

더불어 사랑과 관련한 교훈적 메시지도 이 그림에 담겨 있다.

"큐피드, 넌 수많은 선남선녀의 심장에 장난삼아 사랑의 화살을 쏴 댔지. 지금 네가 벌에 쏘여 아픈 것보다 그 사람들이 네 화살에 맞아 겪은 아픔은 더했단다. 그러므로 사랑 장난은 함부로 해서는 안 되는 거야."

이런 메시지가 은유적으로 표현되어 있다고 할 수 있다. 사랑의 열병을 앓기 쉬운 젊은이들에게 들려주는 메시지다.

그렇다면 사랑의 쓰라린 상처를 안고 있는 이들이 이 그림을 보고는 그나마 조금이라도 위로를 받을까? 큐피드의 행위로 인해 영웅 아이네이아스를 사랑하게 되었다가 자살한 리비아의 여왕 디도가 지하 세계에서 아이네이아스와 다시 만나는 장면은 위로라는 말조차 꺼내기 무색하게 만든다.

여기서 멀지 않은 곳에 사면으로 서러움의 골짜기가 뻗쳐 있었다.
뼈를 깎는 무자비한 사랑의 곤욕에 잠식된 이들이
이 격리된 길과 저들에게 은신처가 되는 도금 양의 숲에 출몰했다.
죽음 자체도 이들의 상사병을 고칠 수는 없었다.
…
"가엾고 불행한 디도여, 그래 당신이 칼로 인생을 끝내고
죽었다는 소리가 내게 들렸는데 그 소식이 사실이오?
오! 신이여, 그렇다면 내가 그대에게 가져온 것은 죽음이란 말인가?"

— 베르길리우스, 「아이네이스」

　그런데, 가만히 보면 이 그림은 교훈적 주제의 작품치고는 다소 선정적이다. 주제보다 비너스의 누드가 더 강조된 느낌이 없지 않다. 하지만 크라나흐의 그림에는 이런 여인상이 많다. 이 미술관에는 유사한 주제를 다룬 「비너스와 큐피드」가 있는데, 이 그림과 큰 차이가 없다. 이런 일련의 비너스 연작뿐 아니라 「파리스의 심판」(카를스루에 국립미술관) 등에 나타나는 그의 여인들 모두 천 같은 것으로 앞가림을 했음에도 '시스루'여서 죄다 속살이 드러나 보인다. 이 미술관 소장품인 「젊음의 샘」에서 늙은이들이 샘에 들어가 젊음을 얻는 그림도 남자는 이미 목욕이 끝난 뒤이고 여자들만 목욕하는 장면이어서 그가 실은 여성 누드를 그리기 위해 이런 종류의 설화적 주제를 택한 것이 아닌가 하는 의구심을 갖게 한다. 이는 당시 종교개혁을 뒷받침하면서 그에 기대 권력과 부의 확대를 꾀했던 독일 제후들의 이중적 가치를 대변하는 이미지였다고 할 수 있는데, 크라나흐는 그들의 욕망을 이들 주제에 성공적으로 담아내 인기를 얻었을 것이다.

　그러나 그렇다고는 해도 그의 비너스는 그렇게 예뻐 보이지 않는다. 오늘날의 미인 콘테스트에 내보냈다가는 번지수 잘못 찾아왔다는 소리를 듣기 십상이다. 골근의 균형이 안 맞으니 성형의사들조차 손을 들었을지 모른다. 하지만 바로 그 중세적 '때 묻지 않음'이 과도한 '관능의 덫'을 피해 정겨운 소통의 길을 열어주고 있다.

　그러나 이 같은 독일인들의 고졸한 에로티시즘은 20세기 중반 상당히 인위적인 관능미에 의해 도전받는다. 바로 제3제국의 에로티시즘이다. 제3제국의 미술은 히틀러의 이념적 노선에 따라 아리안족의 우월성을 드러내도록 강요받았다. 이보 잘리거가 그린 「파리스의 심판」을 보면, 파리스 앞에서 옷을 벗은 여인들

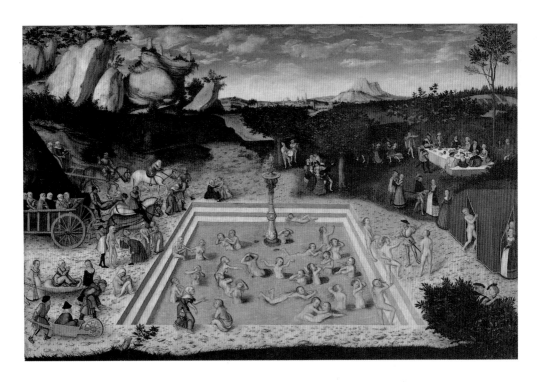

크라나흐, 「젊음의 샘」, 1546년,
나무에 유채, 122.5×186.5cm

의 신체가 철저히 규범적이다. 각과 비례를 자로 잰 듯한 신체 위에 아리안 사람의 머리카락과 피부를 덧입혔다. 그 결과는 '지루하게 완벽한' 누드다. 나치 복장을 한 파리스가 그 지루함을 배가시키고 있는데, 어쨌든 크라나흐의 그림에 비해 감성지수가 상당히 떨어진다. 고졸함도, 또 기계적 완벽주의도, 뭔가 고상하고 세련된 아름다움과는 거리가 먼 것인데 전통적으로 독일 미술사에서는 그런 우아미와 세련미의 표현이 왠지 낯설어 보인다. 그런 미의식은 결국 이탈리아나 프랑스의 미술사에서 찾아야 할 대상이라고 하겠다.

큐피드 주제의 그림으로 눈여겨볼 만한 이 미술관의 또 다른 명작은 카라바조의 「승자로서의 아모르」다. 화면 바닥에는 악보와 악기, 책, 갑옷, 월계수 가지 등이 놓여 있고 그 위에 화살을 든

이보 잘리거, 「파리스의 심판」,
1939년, 캔버스에 유채, 개인 소장

큐피드가 살짝 미소를 띤 채 정면을 응시하고 있는 그림이다. 사내아이의 잘생긴 몸매와 빛과 그림자의 강한 대비가 주는 표현상의 조화, 그리고 단숨에 시선을 빨아들이는 명료한 구도는 역시 이탈리아 바로크의 거장 카라바조답다.

　'승자로서의 큐피드' 또한 한동안 유럽 화가들 사이에서 즐겨 그려졌던 큐피드 주제의 하나인데, 이 주제는 앞서 로마의 시인 베르길리우스의 「에클로가이(목가)」에 나오는 유명한 글귀 '사랑은 모든 것을 정복한다(Amor vincit Omnia)'에서 비롯된 것이다. 카라바조의 그림에 등장하는 책은 지식을, 월계수는 명성을, 악기는 예술을, 갑옷은 전쟁을, 왕관과 홀은 권력을 각각 상징한다. 어떠한 지식도, 예술도, 전쟁도, 명예도, 권력도 '큐피드=사랑'을 이길 수 없다는 것을 이 그림은 설파하고 있다. 보다 자세히 그림을 본다면 우리는 큐피드의 엉덩이 아래쪽으로 지구의가 놓여 있는 것을 확인할 수 있다. 사랑은 세계 전체를 정복하는 가장 강력한 힘인 것이다.

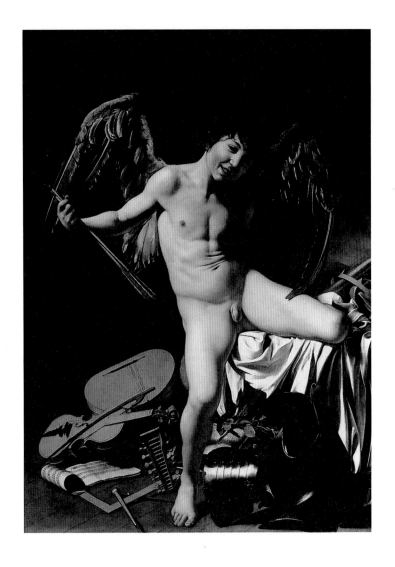

이 밖에 유럽 미술에 있어 중요하게 다뤄지는 다른 주요 큐
피드 주제를 간략히 훑어보면, 르네상스 시대의 고전에 대한 관
심과 인문학에 대한 사랑을 상징하는 '큐피드의 교육', 지나친 사
랑 장난으로 인해 벌을 받는 ― 특히 순결의 상징 디아나에 의해
― '큐피드의 벌', 지고지순한 사랑의 승리를 나타내는 '큐피드와

프시케' 등이 있다. 또 큐피드가 잠을 자고 있으면 연인 사이의 사랑이 식은 것으로, 큐피드가 마르스의 무기나 헤라클레스의 몽둥이를 갖고 놀면 사랑이 영웅을 무장 해제시킨 것으로 해석되곤 한다.

'절개' 주제가 누드 감상의 기회로

유럽 미술을 보면서 그 작품들에 보다 가까이 다가가는 방법의 하나는, 앞서 큐피드의 예처럼 이 문명에서 오랜 세월 반복해 그려져 온 주요 주제들에 대해 그 내용과 표현의 기본 형식을 알아 놓는 일이다. 큐피드 주제와 같이 그리스 로마 신화에 바탕을 둔 것 외에도 기독교 성인 일화, 교훈을 목적으로 한 전설과 역사 이야기 등 다양한 갈래가 있다. 교훈을 목적으로 한 전설 중 여성의 절개, 애국심과 관련된 것이 수산나와 루크레티아, 유디트의 전설이다. 마침 이 미술관에 있는 렘브란트(1606~1669)의 「수산나의 목욕」은 주제와 작품이 워낙 잘 알려진 것이어서 이 미술관의 대표적인 명품으로 꼽힌다. (「수산나의 목욕」 외에 널리 알려진 이 미술관의 렘브란트 그림으로는 또 「자화상」, 「메논파 설교자 안슬로와 그의 부인」 등이 있다. 그리고 렘브란트 스타일로 그려져 한때 렘브란트 작품으로 오인되기도 했던 「황금 투구를 쓴 남자」는 작가가 불분명하지만, 그 음산한 분위기와 그 속에서 드라마틱하게 드러나는 미묘한 빛의 효과로 꽤 높은 명성을 얻고 있는 그림이다. 어쩌면 이 그림은 이 미술관의 상당수 진짜 렘브란트 작품들보다 더 유명한 것일지 모른다.)

화면 전체를 어둡게 압도하는 배경과 여인의 밝은 살색을 대비시켜 극적인 빛의 조화를 빚어낸 렘브란트의 「수산나의 목욕」. 그 전설의 내용은 이렇다.

옛적 바빌론 유수 때 수산나라는 한 부유한 유태인의 아내

**렘브란트, 「수산나의 목욕」,
1647년, 나무에 유채,
76.6×92.7cm**

가 있었다. 어느 날 정원 연못에서 목욕을 하던 그녀는 갑자기 나타난 음흉한 두 노인에게 겁탈당할 위기에 놓인다. 노인들은 수산나에게 순순히 몸을 내주든지 아니면 자기들이 그녀의 간음 현장을 목격했다고 거짓 고발을 해 그녀를 사형에 처하게 하겠다고 위협했다. 그렇지만 수산나는 소리를 질러 구원을 요청했고 뜻이 좌절된 노인들은 자신들의 위협을 실행에 옮겼다. 고지식한 법정은 수산나에게 사형을 선고했다. 그러자 영리한 다니엘이 나타나 재심리를 요구했다. 그는 심문에 들어가기 전 두 노인을 분리했다. 요즘 말로 하면 분리 심문이다. 결국 두 노인의 진술이 엇갈

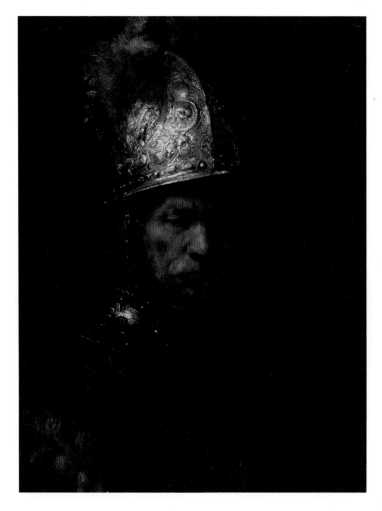

리게 나왔다. 그렇게 수산나의 무죄는 입증되었다.

　이 이야기는 초대 교회 시절에는 '박해에 대한 의인의 승리'
를 상징하는 것으로, 십자군 시대에는 이교도에게 위협받는 교회
를 상징하는 것으로, 르네상스 이후에는 여인의 벗은 몸을 그릴
수 있는 소재로 각각 화가들의 환영을 받았다. 자신의 절개를 증
명하기 위해 자결을 한 로마의 귀부인 루크레티아의 이야기 역시

비슷한 권선징악적 교훈을 담고 있는데, 화가들은 이 역시 르네 상스 이후 여인의 벗은 몸을 그릴 수 있는 기회로 적극 활용했다. 어찌 보면 아이러니가 아닐 수 없다. 절개를 찬양하는 그림이 다 소간 관음증적 욕구를 만족시켜 주는 이율배반적인 역할을 할 수 밖에 없었다는 점에서, 서양 누드화 발달사에 감춰진 남성 중심 의 성 의식을 되돌아보게 하는 것이다.

그러나 렘브란트의 수산나는 왜소한 여인이 바짝 몸을 웅크 리고 있는 모습을 보여주어 이 주제의 다른 그림들에 비해 관능 성이 상당히 덜한 편이다. 화면을 압도하는 짙은 어둠과 한줄기 빛의 강한 대비를 통해 외롭고 힘든 '의인의 투쟁'을 높은 밀도 로 표현했다. 주제에 충실한 그림이라 하겠다. 렘브란트의 수산 나는 말한다. 의는 이렇게 연약함과 외로움, 공포 속에서 피어난 다. 의는 두려워도 포기하지 않는 힘이다. 뒤에 보이는 굳건한 성 채가 여인의 투쟁에 아무런 반응을 보이지 않는 데서 이 여인이 지닌 절망감을 느낄 수 있다. 여인은 홀로 이 버거운 싸움을 해야 한다. 이 순간 그녀가 의지할 수 있는 것이라고는 오직 자기 내면 의 "의를 지키라"라는 목소리뿐이다. 한쪽 발을 물에 담근 채 몸 을 앞으로 숙인 여인의 자세와 백옥같이 흰 살이, 수산나가 히브 리말로 백합 또는 수련을 뜻함을 다시금 상기시켜 준다. 연상 효 과를 노린 렘브란트의 재치 있는 표현에 감탄을 자아내지 않을 수 없다.

「수산나의 목욕」말고도 이 미술관에는 '연약한 여인의 의로 운 투쟁'을 주제로 한 명화가 또 하나 있다. 그것은 조반니 바티 스타 티에폴로(1696~1770)가 그린 「성 아가타의 순교」다. 기독 교 성녀의 일화를 담은 이 그림은 이탈리아 로코코 회화의 대가 인 티에폴로의 탁월한 형식미학을 잘 드러내 보이는 작품이다. 그림에서 반쯤 무너진 건축물의 계단에 앉아 있는 아가타가 하늘 을 우러르며 신에게 귀의하려 하고 있다. 옆의 여인이 비통한 표

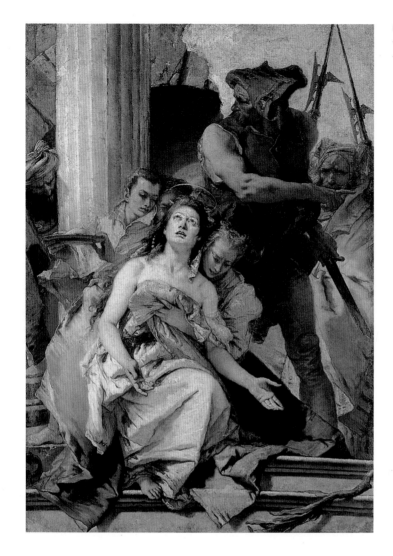

티에폴로,「성 아가타의 순교」,
1755년경, 캔버스에 유채,
184×131cm

정으로 천을 들어 아가타의 앞가슴을 가리고 있는데, 천에는 피
가 흘러내리고 있다. 오른쪽 뒤편 우락부락한 사내의 칼에 피가
묻어 있는 것으로 보아 아가타의 피와 분명 상관관계가 있어 보
인다. 다시 시선을 아가타 옆의 노란 옷을 입은 소년에게로 돌리
면 그가 들고 있는 쟁반이 보이고 그 위에 젖가슴 두 개가 함께

눈에 들어온다. 이로써 상황은 명료해졌다. 성녀의 가슴을 베는 끔찍한 난도질이 있었던 것이다.

밝은 색상 처리와 재기 넘치는 붓질이 매우 극적인 화면 전개와 높은 완성도의 테크닉을 보여준다. 한편의 잘 그려진 일러스트레이션 같기도 하다. 형식미에 대한 매너리즘적인 집착이 빚어낸 결과다. 뭔가 깊고 내밀한 울림의 맛은 덜해도, 주제에 대한 설명이나 메시지의 표현에 있어서는 분명하고 정확하다. 로마 통치자의 구애를 거절하고 숱한 고문과 시련 속에서 신앙을 지키며 죽어 간 초기 기독교 성녀의 전설이 손에 잡힐 듯 분명한 역사적 사실로 그려져 있는 것이다.

미술관 주변은 그림 같은 주택가

달렘 미술관이 자리한 곳은 한적한 주택가로 수목이 많다. 과천 국립현대미술관 주변처럼 교외의 기분을 느끼게 하나 시내 중심가에서 불과 20분 거리에 불과하다는 점이 매우 부럽다. 달렘도르프 역도 외양이 옛 독일의 농가 모양을 하고 있어 멀리 소풍이라도 나온 느낌을 주는데, 미술관을 나와 앞뜰에 앉아서 쉬자니 원경, 근경의 그림 같은 집들과 주변 수목이 마치 동화의 나라에 들어선 듯 우리의 눈길을 사로잡는다. 아이들과 풀밭에서 뛰놀며 사진을 필름 두 통 가량 찍자 해가 뉘엿뉘엿 기운다.

숙소로 돌아가는 길. "확실히 편해" 하고 아내가 말한다. 아이를 데리고 이동하기가 편하다는 말이다. 그건 진짜 그렇다. 다른 유럽 나라들도 마찬가지이지만, 독일도 아이들 데리고 이동하는 게 한국에 비하면 엄청나게 편하다. 택시나 버스 탈 때 한국에서는 아이들을 데리고 타려 하면 동작이 떠 죄인처럼 운전기사의 눈치 보기가 바쁘지만 이곳에서는 택시의 경우 기사가 직접 유모차를 접어 트렁크에 넣어 주고 버스나 전차의 경우에는 유모차를

따로 세워 둘 수 있는 공간이 차내에 있는 경우가 많다. 한번은
그 차내 공간에 같이 들어선 미국인 아이 엄마와 자연스레 애들
이야기로 잡담을 나누기도 했다.

　길을 건널 경우 유모차를 보면 이곳의 차들은 멀리서부터 아
예 정지 상태다. 보도의 둔덕에 꼭 경사를 둬 오르내리기 수월하
게 해 놓은 것은 물론이다. 보도에 물건이 쌓여 지나기 어려운 경
우도 드물다. 게다가 드문드문 녹지나 자그마한 광장이 나오니
쉬어 가기도 편하다. 그래서 시내 중심가에서도 유모차를 끌고
다니는 사람을 흔하게 볼 수 있다.

　거리나 상점 등에서 마주친 독일인들 가운데 무뚝뚝하고 무
언가에 화가 난 것처럼 보이는 사람들이 꽤 있어 거리감이 느껴
지다가도, 티어가르텐같이 크고 아늑한 공원에 들어가 쉰다든지
아이들에게 우호적인 환경을 대할 때는 그게 그렇게 마음에 위안
이 될 수가 없다. 겉으로는 무뚝뚝해도 속생각이 깊은 사람들을
만난 기분이라고나 할까. 티어가르텐의 짙고 넓은 잔디밭 위에서
아이들이 노는 모습을 보았을 때는 서울에서 보던 환상적인 브로

마이드의 유럽 풍광 속에 우리 아이들이 그대로 들어앉아 노는 것만 같았다. 사실이 그랬다.

신 국립미술관

나치가 '학살'한 독일 현대미술의 새 둥지

"운명이 나를 총통으로 선택하지 않았다면 난 새로운 미
켈란젤로가 되었을 것이다."

위대한 미술가가 되기를 열망했으나 결국 희대의 독
재자가 된 히틀러. 그는 특유의 폭압 통치로 독일 문화를
무참하게 '학살'했다는 평가를 받고 있는데, 그 대표적인
학살 행위의 하나가 이른바 퇴폐 미술 추방 운동이다.

1933년 시작된 이 운동과 관련해 27개 박물관·미술
관 관장이 면직되고 클레, 베크만 등 저명 미술가들이 교
수직을 박탈당했다.

퇴폐 미술 추방 운동에 희생

이때 다리파, 청기사파 등 독일 표현주의 미술가들의
작품뿐 아니라 반 고흐, 모딜리아니, 뭉크, 피카소 등 각
종 현대미술 유파의 외국 작가 작품까지 죄다 몰수되었
다. 그 '학살 대상'은 총 1백12명에 이르렀다. 이들의 작품
이 한동안 낡은 갤러리 창고에 쓰레기처럼 쌓여 있음을
지적해 한 나치 언론은 "자살 기도자, 광인, 불구자, 맥주

'유리로 만든 빛의 신전'이라 불리는
베를린 신 국립미술관

에 찌든 천치들의 영안실"이라고 이를 비웃었다. 히틀러
역시 이들 현대미술 작가들을 공개적으로 "죄인이며 미
치광이"라고 조롱했다.

　　주지하듯 이후 진행된 상황은 "책을 태우는 곳에서는
장차 사람도 태울 것"이라고 한 시인 하이네의 한 세기 전
경구가 그대로 적용되는 시간이었다. 2차 대전 뒤 갖은 고
난 끝에 살아남은 '퇴폐 미술 작품'이 다시 베를린으로 돌
아온 것은 1953~1957년께. 1968년 미스 반데어로에의 설
계에 의해 티어가르텐 근방에 새로이 세워진 신 국립미술
관이 이들 작품의 주된 둥지가 되었다.

　　미스 반데어로에는 라이트, 르코르뷔지에와 함께 현
대건축의 3대 거장 중 한 사람이다. 1930년대 바우하우스

교장을 지낼 무렵 "문화적 볼셰비즘의 온상"이라는 나치
의 비판에 직면해 반 강제로 학교 문을 닫아야 했던 그인
만큼 '퇴폐 미술'의 새 보금자리를 짓는 데는 가장 적합한
인물이 아닐 수 없었다.

　　철골과 유리로 지어져 "유리로 만든 빛의 신전"이라
불리는 이 매끈한 국제주의 건축물 안에는 '퇴폐 미술 작

베크만, 「탄생」, 1937년, 캔버스에 유채, 121×176.5cm

독일 화가 막스 베크만(1884~1950)은 1차 대전에 참전했다가 신경쇠약으로 제대했다. 공포스러운 전쟁의 체험은 그의 예술에 어둡고 강렬한 정서를 더했다. 그의 주제는 실존과 죽음 등 무겁고 보편적인 것들인데, 이를 서사시적으로 형상화해 마치 한 편의 웅장한 드라마를 보는 것 같다. 이 작품도 탄생을 주제로 삶을 나르는 존재로서의 어머니, 막 태어난 아기, 그리고 미라처럼 생긴 죽음의 상징 등 삶과 죽음의 순환에 대해 이야기하고 있다.

품'뿐 아니라 라인 강의 기적을 반영하는 훌륭한 수집품들이 많다. 표현주의와 초현실주의, 인상파의 걸작들이 컬렉션의 중심을 이루는 가운데 오토 딕스의 「화상 알프레트 플레크트하임」, 그로스의 「사회의 기둥」, 코코슈카의 「인형과 함께 있는 남자」, 베크만의 「탄생」, 라슬로 모호이너지의 「구성 Z VIII」, 바넷 뉴먼의 「누가 빨강, 노랑, 파랑을 두려워 하는가 IV」, 솔 르윗의 「모듈러 큐브」, 게르하르트 리히터의 「아틀리에」 등 20세기의 걸작들도 전시장을 빛낸다.

뜨거운 에너지를 분출하는 표현주의 회화

신 국립미술관의 표현주의 걸작 가운데 에밀 놀데의
「오순절」은 제목이 일러주듯 성경상의 사건을 주제로 한
그림이다. 마치 최후의 만찬을 하듯 둘러앉은 예수의 제
자들 머리 위에 성령의 불길이 하나씩 타오른다. 오순절
은 구약의 3대 축일의 하나로 유월절 후 50일째 되는 날
을 의미한다. 예수 승천 후 예수의 제자들이 이날 마가의
다락방에서 모여 기도하다가 성령을 받음으로써 성령강
림절이 된 날이기도 하다. 이 그림은 성령 강림의 사건을

타오르는 듯한 붓 터치로 묘사한 작품이다. 놀데는 이 그림을 완성한 뒤 색과 구성이 조화로워 그가 중시해 온 미학적 가치인 '내적 가치'가 충만한 그림이라고 생각했다. 그래서 당시 베를린 전위 예술가들의 모임인 베를린 분리파 전에 출품했는데, 분리파 회장이었던 막스 리베르만이 이 작품에 대해 비판하자 이에 격렬히 항의하는 편지를 써서 분리파에서 축출되었다.

그림은 언뜻 어설퍼 보인다. 사실적이고 이상적인 형태를 찾을 수 없는 것은 물론이고 전체적으로 거칠고 투박해 세련되지 못한 인상을 준다. 하지만 불길 같은 색채와 그 색채들의 보석 같은 조합은 볼수록 그림을 살아 움직이게 만든다. '내적 가치'의 표현을 중시한 화가답게 놀데는 외적인 세련미보다는 내적인 감정의 용트림에 치중했다. 저 먼 옛날의 종교적 사건이 오늘의 열정과 열망으로 오롯이 살아 오른다. 편협한 민족주의적 정서에 사로잡혔는가 하면 이국적 예술에 심취했고, 극단적인 반 문명주의를 외쳤는가 하면 문명의 밤 풍경에 매료되었던 이 화가의 내적 모순이 이렇듯 뜨거운 에너지로 분출한 것 같다.

유사한 표현주의 형식을 띠고 있지만, 독일의 여성화가 파울라 모더존베커는 놀데에 비해 훨씬 안정되고 푸근한 스타일의 작품을 제작했다. 그의 「무릎을 꿇은 어머니와 아기」는 벌거벗은 모자를 묘사한 작품이다. 아기를 안고 있는 어머니라는 점에서 기독교 성모자 도상의 전통을 잇고 있으나 어머니와 아들이 완전히 벌거벗고 있어 종교적인 냄새가 싹 가셨다. 하지만 벌거벗은 어머니가 드러내는 원초적인 생명력과 모성은 다시 그림을 숭고하게 만든다. 에로티시즘과는 거리가 먼 어머니의 누드는 원형적

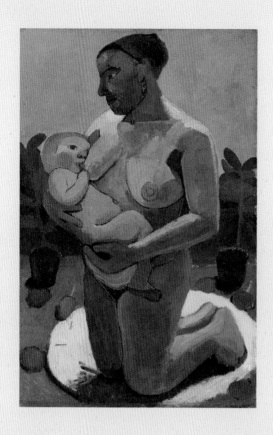

모더존베커, 「무릎을 꿇은 어머니와 아기」, 1907년, 캔버스에 유채, 113×74cm

인 대지의 인상을 전해 주고 그 포용과 순수의 힘으로 다시 영원한 경배의 대상이 된다. 미술사상 가장 아름다운 모자상의 하나일 것이다.

이 작품이 보여주듯 파울라 모더존베커(1876~1907)는 무엇보다 소박하고 원시적인 여인 인물상을 많이 그렸다. 특히 아이와 함께 있는 어머니상은 그 건강한 생명력과 순수한 사랑의 표현으로 문명의 때에 찌든 관객의 마음을 상쾌하게 씻어 준다. 그녀는 고갱, 세잔 등 프랑스 후기 인상파 화가들의 영향을 많이 받았으며, 단순하면서도 두터운 붓질로 독일 표현주의의 한 갈래로서 개성적인

나치가 '학살'한 독일 현대미술의 새 둥지

양상을 보여주었다. 이렇게 엄마와 아이 사이의 사랑을 아름답게 그린 모더존베커는 그러나 불행하게도 자신의 아이를 낳은 직후 죽었다. 비록 세상에서 자신의 아이를 그림에서처럼 안을 수는 없었지만, 이 작품을 그림으로써 그녀는 그 아이를 미리 안아 보았다고 하겠다.

추악한 사회의 모순을 고발하다

아무리 조국이라 하더라도 때로는 자기 나라가 싫어질 수 있다. 맹목적으로 나라를 찬양하는 것만이 애국은 아니기 때문이다. 1차 대전과 2차 대전 사이의 바이마르 공화국 시절 독일 사회를 신랄하게 비판한 미술가가 있었다. 조지 그로스(1893~1959)가 그다. 그로스는 1차 대전에 참전해 제국주의 국가 간의 갈등이 얼마나 잔혹한 것인가를 깨달았고 전쟁 후에는 나치의 부상과 더불어 독일 사회가 커다란 모순에 직면해 있음을 목도했다. 그의 좌절과 분노는 독일 사회의 지도층에 대한 격렬한 비난으로 나타나곤 했다.

그가 애초 이름을 얻은 것은 풍자만화를 통해서였다. 잉크로 그린 그 그림들은 지도층과 기득권층에 대한 조롱으로 일관했다. 그의 걸작 「사회의 기둥」은 네 명의 인물을 중심으로 구성한 유화다. 맨 앞에 있는 사람은 귀족이다. 그 귀족의 넥타이핀은 나치 마크다. 이 그림이 제작된 시기가 1926년이라는 점을 감안한다면, 화가는 나치의 힘이 앞으로 더욱 커져 갈 것을 예견하고 있었다 할 수 있다. 귀족의 머리 위쪽은 잘려 있는데, 그 위에는 기마상이 있어 이 귀족이 전쟁만을 생각하고 있음을 알 수 있다.

귀족의 왼편에는 요강을 뒤집어쓴 언론이 있다. 종려

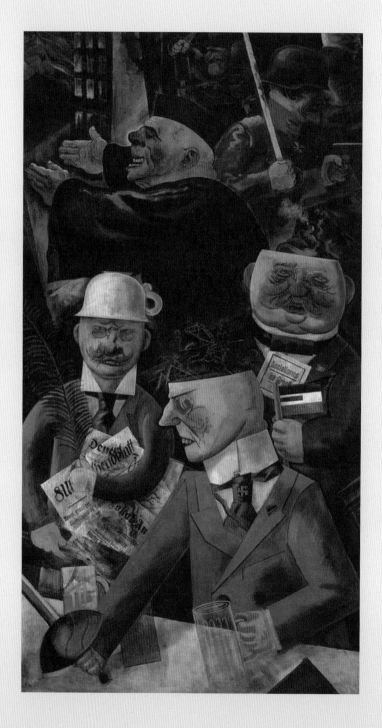

그로스, 「사회의 기둥들」, 1926년,
캔버스에 유채, 200×108cm

나치가 '학살'한 독일 현대미술의 새 둥지

나무 가지를 들고 있는데, 피가 묻은 것으로 봐서 정의를 말하지만 왜곡과 편파 보도만을 일삼는 존재다. 그 오른쪽에 있는 존재는 정치가다. 당시 대통령이던 사회민주주의자 프리드리히 에베르트를 상징한다는 해석이 있다. 스파르타쿠스단의 공산주의 혁명 세력을 무너뜨리고 대통령이 된 그는 머리에 대변을 얹고 있다. 맨 위의 코가 빨간 이는 종교다. 술에 취한 종교는 아무나 축복한다. 좋은 게 좋은 것이다. 양심을 파는 존재다. 그의 축복을 받으며 지나가는 이들은 폭력을 행사하는 군인들이다.

이렇게 통렬하게 시대를 비판한 그로스는 때로 노동자나 기층 서민도 매우 비굴하거나 무기력한 모습으로 묘사했다. 이에 대해 당시 소비에트 러시아의 관변 예술가들이 "노동자의 건강하고 낙관적인 세계관을 그리지 않았다"고 비판하자 그는 "바로 이런 모습이 현실"이라며, 예술가의 책임은 이상을 그리는 게 아니라 현실을 그리는 것이라고 맞받아쳤다. 그러고는 소비에트 러시아의 리얼리즘 미술을 "후라 볼셰비즘"이라고 질타했다. 그로스에게 예술은 이데올로기의 도구일 수 없었다. 현실의 모순을 고발하는 양심의 칼이었다.

케테 콜비츠 미술관

어머니의 본능으로 그린 위대한 휴먼 드라마

케테 콜비츠의 그림은 지독한 고통과 끝내 그것을 딛고 일어서는 인간의 의지를 그린 위대한 휴먼 드라마다. 우리 사회가 민주화의 열망으로 요동치던 1980년대 케테 콜비츠의 그림은 우리 민중미술인들 사이에서 크게 환영을 받았고 그 예술적 영감을 좇아 여러 미술가들이 판화로 현실의 격정과 인간의 존엄을 그리는 작업에 몰두했다. 그런 점에서 케테 콜비츠 미술관을 찾는 것은, 존엄성을 지키려는 인간의 위대한 투쟁과 그 속에 어린 아픔과 눈물을 진한 페이소스로 맛보는 것이라 하겠다.

케테 콜비츠 미술관은 1986년 화상이자 컬렉터, 화가인 한스 펠스-로이스덴에 의해 설립되었다. 쾨니히스부르크 출신으로서 베를린에서 50년이 넘게 살며 작업했던 케테 콜비츠의 예술을 이 도시가 작지만 아름다운 미술관으로 기리는 것은 지극히 당연해 보인다. 베를린 파사넨 슈트라세의 건물들 가운데 가장 오래된 개인 건물에 자리한 이 미술관은 그만큼 끝없이 찾아오는 순례자들로 항상 붐빈다.

오늘날 독일에서 콜비츠의 이름을 딴 학교만 40곳이 넘는다. 이런 사실로부터 그녀에 대한 독일 사람들의 존

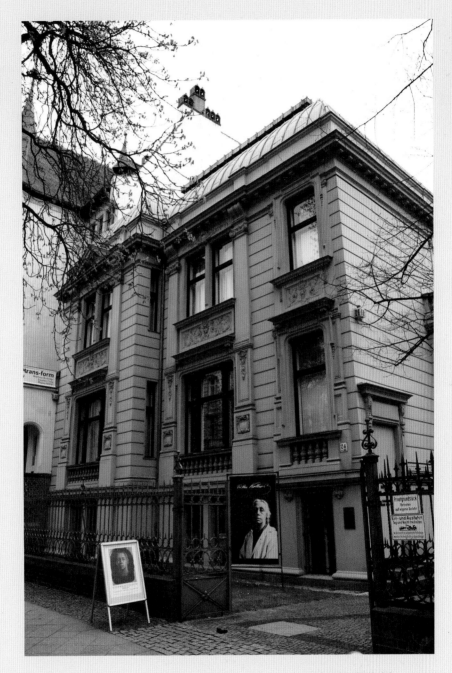

케테 콜비츠 미술관 외관

케테 콜비츠 미술관

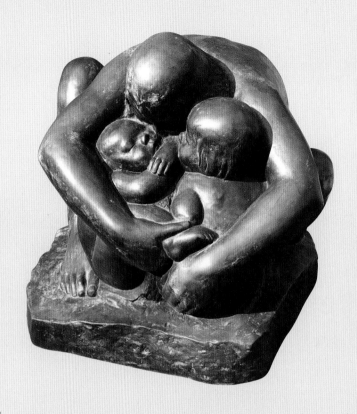



미술관 앞뜰에 있는 케테 콜비츠의 조각 「어머니와 두 아이」(1924~1937년, 브론즈)
아이들을 꼭 껴안고 있는 어머니의 모습은 모성 그 자체다. 이보다 더 위대한 사랑의 표현이 있을까. 이보다 더 따뜻한 정서의 교류가 있을까. 콜비츠의 어머니 그림은 작품 개개의 주제나 표현의 차이에도 불구하고 항상 가장 근원적이고 보편적인 어머니의 이미지를 띠고 있다.

경심을 확인할 수 있다. 베를린의 일간지 「타게스슈피겔」은 1978년 베를린의 10대 인물을 공모한 적이 있는데, 허다한 왕후장상과 정치인, 학자, 군인, 경제인, 성직자를 제치고 콜비츠가 최고의 위인으로 뽑혔다. 과연 어떤 사람이었기에 베를린 시민들이 위인의 최고 윗자리에 그를 올려놓았을까?

"나의 작품행위에는 목적이 있다. 구제받을 길 없는 자들, 상담도 변호도 받을 수 없는 사람들, 정말 도움을 필요로 하는 이 시대의 인간들을 위해 한 가닥의 책임과 역할을 담당하려 한다."

케테 콜비츠는 소외되고 핍박받는 사람들의 편에 서서 그들의 투쟁과 좌절, 희망과 사랑을 감동적인 필치로 표현한 20세기 최고의 거장 가운데 한 사람이다. 그녀는 자신의 예술이 버림받은 사람들을 위한 것이라고 당당히 말했다. 그런 그녀를 프랑스의 사상가이자 문인인 로맹 롤랑은 다음과 같은 말로 찬양했다.

"콜비츠의 작품은 현대 독일이 소유한 가장 위대한 시가(詩歌)로, 가난에 찌든 자들과 민중의 고통, 슬픔을 밝히 비쳐 주고 있다. 그녀는 남성적인 기개를 지녔으면서도, 진실하고 자상한 연민의 눈초리로 자비로운 어머니처럼 그들의 아픔과 슬픔을 품어 안고 있다. 그 모습에서 우리는 희생된 이들의 함성을 듣는다."

현재 케테 콜비츠 미술관에는 케테 콜비츠의 판화와 드로잉 200여 점, 조각, 오리지널 포스터 각 15점이 소장되어 있다. 이 가운데 「직조공의 봉기」 연작, 「농민 전쟁」 연작, 「전쟁」 연작, 「빵을!」, 「전쟁은 이제 그만」 등은 대표적인 그녀의 걸작들이다.

자식을 가슴에 묻은 이가 본 세상 풍경

「빵을!」은 배가 고프다고 아우성치며 매달리는 아이들을 애써 외면하는 어머니를 그린 그림이다. 자식에게 먹을 것조차 제대로 줄 수 없는 부모의 가슴만큼 시커멓게 타 버린 가슴도 없을 것이다. 어머니의 외면은 아이들로부터 얼굴을 돌린 것이라기보다는 그렇게 타 버린 자신의 가슴으로부터 얼굴을 돌린 것이다. 이 슬픔과 고통 속

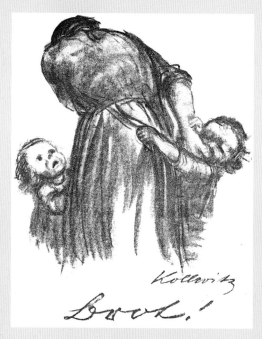

콜비츠, 「빵을!」, 1924년, 석판화,
30×28cm

콜비츠, 「전쟁은 이제 그만」,
1924년, 석판화, 94×70cm

어머니의 본능으로 그린 위대한 휴먼 드라마

에서도 어머니는 정신을 차리고 살길을 찾아야 한다. 그저 슬퍼하고 있기보다는 아이들의 미래를 위해 자신을 불살라야 한다. 아이와 함께 울고만 있을 수 없는 어머니는 이처럼 아이들의 울부짖음을 뒤로하고 현실을 향해 냉정히 발걸음을 뗀다.

「전쟁은 이제 그만」은 진보적인 평화주의자로서 케테 콜비츠의 사상을 압축해 표현한 그림이지만, 그의 아픈 개인사도 함께 함축되어 있는 작품이라 할 수 있다. 그녀는 1차 대전에서 사랑하는 둘째 아들 페터를 잃었다. 전쟁이 났을 때 많은 젊은이들이 조국을 위해 죽겠다며 전선에 뛰어 들었고 그 가운데는 케테 콜비츠의 둘째 아들 페터도 있었다. 콜비츠 부부는 아들의 지원을 적극 만류했으나 아들은 부모의 애타는 충고를 귀담아 듣지 않았다. 전쟁은, 특히 선전 선동 정치의 연장으로서 전쟁은 부풀린 애국심으로 이 나이의 젊은이들을 쉽게 꼬드기는 법이다. 18세의 어린 나이에 참전한 페터는 불과 입대 20일 만에 싸늘한 시신이 되어 집으로 돌아왔다.

콜비츠, 「지원병들」,
1922~1923년, 목판화, 35×49cm

케테 콜비츠 미술관

케테 콜비츠의「전쟁」연작 중「지원병들」에서 우리는 해골에 사로잡혀 죽음의 행진에 나서는 어린 지원병들의 모습을 볼 수 있다. 이 그림을 그리며 케테 콜비츠는 슬픔과 분노, 회환, 평화에 대한 염원을 두루 가졌을 것이다. 안타까운 것은 큰아들 한스가 낳은 큰손자 페터(죽은 둘째 아들을 기려 이 이름을 붙여 주었다)도 2차 대전에 참전해 전사했다는 사실이다. "세상에 퍼져 있는 증오에 몸서리가 쳐 진다"던 케테 콜비츠의 외침이 '전쟁은 이제 그만'이라 외치는 소년의 얼굴에 오버랩되어 다가온다.

인류애와 박애 정신으로 충만한 드라마

케테 콜비츠는 1867년 미장이 일을 하는 카를 슈미트와 카타리나 사이에서 다섯 번째 아이로 태어났다. 자유주의 사상을 지닌 아버지는 원래 법관이었으나 자신의 사상을 견지하기 위해 세속적인 출세를 마다하고 미장이가 되었다. 이 아버지와, 복음주의를 거부하고 자유 신앙을 외친 외할아버지 율리우스 루프가 케테 콜비츠의 정신적 지주가 되어 평생 진보 사상과 휴머니즘에 헌신하도록 그를 이끌었다. 의사로서 의료 조합 운동을 벌인 남편 카를 콜비츠도 노동자 주거 지역에 살면서 케테 콜비츠의 그림에 노동자들의 땀과 눈물, 영혼이 배게 했다.

이런 환경에 큰 영향을 받은 콜비츠는 당연히 인도적이고 박애주의적인 정신으로 삶과 예술을 보려 한 예술가가 되었다. 그런 그녀의 지향이 잘 나타난 초기의 대표적인 걸작이「직조공의 봉기」연작이다. 그 가운데 한 장면인「궁핍」을 보자.

화면은 어둠에 깔려 있다. 맨 먼저 눈에 들어오는 것

어머니의 본능으로 그린 위대한 휴먼 드라마

콜비츠, 「직조공의 봉기」 연작
중 「궁핍」, 1897년, 석판화,
15.4×15.4cm

은 그림 하단에 몸져누운 아이와 그 아이 옆에서 자신의
머리를 감싼 여인이다. 아이는 창백하다 못해 이제 곧 연
기처럼 꺼져 버릴 것 같다. 죽어 가는 아이. 아무런 잘못
도 없이 운명의 잔인한 칼날에 스러져가는 아이. 그 아이
를 바라보는 어머니는 할 수 있는 일이 아무 것도 없다.
그저 아이의 죽어 가는 모습을 바라보며 좌절하는 것이
다. 여인이 극심한 무력감에 몸부림치는 사이, 여인 뒤
로 더 이상 돌아가지 않는 전통 방적기가 보이고 왼편으
로 아이의 형제를 안은 무기력한 아버지의 모습이 보인
다. 실로 처연하게 허물어져 내리는 극빈자의 가정이 아
닐 수 없다.

케테 콜비츠 미술관

이 그림은, 콜비츠가 극작가 하우프트만의 「직조공들」이라는 연극을 보고 난 후 거기서 얻은 영감에 따라 그린 연작 판화의 첫 작품이다. 하우프트만의 「직조공들」은 1840년대 슐레지엔에서 발생한 노동자의 봉기를 극화한 것인데, 공장들이 효율성과 경제성이 높은 직조기계를 다투어 도입하면서 급속히 생활이 어려워진 직조공들의 비참한 실상을 적나라하게 표현한 작품이다. 콜비츠의 「궁핍」이 보여주는 내용은 원래 하우프트만의 극에는 없는 것이었으나 회화적 전개의 필요에 따라 첫 그림으로 그려졌다.

극의 줄거리를 따라가 보면, 「궁핍」으로 아이의 「죽음」까지 목도하게 된 노동자들은 이제 「회합」을 가지고 「직조공의 행진」을 조직해 「폭동」을 일으킨다. 그러나 그들은 결국 스러진 시신들을 안고 집으로 돌아오는 비참한 「결말」을 맞을 뿐이다. 이 여섯 장의 판화 드라마는 그 숫자가 보여주듯 매우 간명하지만, 더할 나위 없는 감동의 물결로 우리 가슴을 촉촉이 적신다. 그들의 투쟁은 단순히 19세기 중반 한 지역 노동자들의 투쟁에 그치는 것이 아니라, 역사의 도전에 맞서 싸우며 전진의 수레바퀴를 돌려 온 모든 인간의 드라마로 승화되어 다가온다. 인류의 삶에 내재한 모든 종류의 도전과 투쟁, 희생의 역사에 우리 모두 부지불식간 동참하게 만드는 작품인 것이다.

이 작품과 더불어 콜비츠의 대표작으로 꼽히는 후기의 판화 걸작이 「농민전쟁」 연작이다. 15세기 독일 농민들의 봉건제도에 대한 투쟁사를 보여주는 이 작품에서 우리는 또 한 번 깊은 휴머니즘을 맛보게 된다. 이 작품에서도 약자인 농민들은 패배하고 그들의 주검과 슬픔 위로는 적막한 어둠만이 내려온다. 이렇듯 패배를 형상화하는 것

어머니의 본능으로 그린 위대한 휴먼 드라마

**콜비츠, 「농민전쟁」 연작 중 「전장」,
1907년, 에칭, 41.3×53cm**

어둠 속에서 한 여인이 몸을
수그리고 무언가를 찾고 있다.
등불은 그녀의 손을 밝게 비추는데,
투박한 형태와 탄력을 잃은 피부에서
그 손의 주인이 육체노동을 많이 한
나이든 여인임을 알 수 있다. 그 손이
더듬는 것, 그것은 사람의 얼굴이다.
그녀는 지금 전장에서 아들의 주검을
찾고 있다. 칠흑 같은 어둠 속에서
널브러진 시체들을 뒤지며 아들을
찾는 것은 쉬운 일이 아니다. 그러나
꼭 찾아야만 한다. 슬픔마저 꼭꼭
쟁여 두고 아들을 찾는 어머니의
모습이 지워지지 않을 여운으로 남는
작품이다.

같지만, 콜비츠가 궁극적으로 표현한 것은 오히려 이들의
승리다. 인류가 계승할 것은 어떤 억압에도 포기하지 않
고 자신의 존엄과 주체를 지키기 위해 투쟁한 이들의 정
신이지 이기심과 폭력으로 자신만의 이득을 챙기기에 급
급했던 이들의 욕망이 아니다. 역사는 그들의 희생 위에
서 지금껏 계속 진보해 왔고 또 앞으로도 전진해 나갈 것
이다.

흥미로운 사실은, 표현의 측면에 있어 그 희생의 가
장 밑바닥에 '어머니=여성'이 있다는 것이다. 여성으로
서, 어머니로서 그녀가 느낀 '인류의 희생사(犧牲史)'는
'어머니=여성'을 중심으로 펼쳐져 왔다. 그러므로 그의
작품에서 궁극의 희생자로 '어머니=여성'을 자주 만나게
되는 것은 결코 낯선 일이 아니다. 그네들은 고통의 현장
에서 가장 앞서서 분노하는 이이고, 행진과 투쟁을 이끄
는 이이며, 고통과 한을 삭이면서 가족의 주검을 찾는 이

콜비츠, 「봉기」,
1899년, 판화(에칭과 아쿼틴트),
29.5×31.7cm

콜비츠의 평생에 걸친 중요한 예술적 주제 가운데 하나가 억압과 그에 대한 반항이다. 그녀의 작품에서 억압은 악이고 그에 대한 반항은 선이라는 대칭적인 구도가 언제나 또렷이 나타난다. 그만큼 격정적인 감정의 표현이 잦다. 콜비츠는 "나는 냉정한 태도로 작품을 만들어 본 적이 없다. 차라리 내 피를 끓이며 작업을 했다고 하는 것이 옳을 것이다. 내 작품을 보는 사람들은 그것을 분명히 느낄 수 있다"라고 말했다.

이 작품의 주제는 과거의 역사에서 취한 것이지만 그런 뜨거운 저항 정신은 그녀의 피만큼이나 뜨겁게 당대를 향한 것이었다.

이다. 가 버린 남편과 아들에 대한 찢어질 듯한 아픔 못지 않게 지금 살아남아 올망졸망 매달리는 어린 자식들을 길러야 할 의무를 가진 존재다. 이렇듯 '어머니=여성'은 죽고 싶다고 마음대로 죽고 살고 싶다고 마음대로 살 수 있는 존재가 아니다. 어머니는 모든 고통을 끝까지 감내해야 하는 존재이며 그 고통과 희망의 빚을 다 청산하고 정리해야 할 역사적 과제를 부여받은 존재다.

쉽게 다가오는 위대한 천재의 예술

케테 콜비츠의 그림은 누구나 한 번 보고 쉽게 이해할 수 있다. 온갖 사조가 꽃피어 나고 그로 인해 스타일과

어머니의 본능으로 그린 위대한 휴먼 드라마

기법도 암호처럼 바뀐 현대미술의 흐름에서 케테 콜비츠의 그림은 가장 평범하면서도 편안한 양식을 보여준다. 이렇게 난해한 현대미술의 온갖 무용담으로부터 그녀가 스스로를 소외시켰다 해서 그녀의 그림이 평범한 것이라고 생각하면 곤란하다. 그의 그림이 보여주는 기법과 구성, 연출력, 그리고 주제를 형식에 담아내는 방식까지 최고의 천재가 아니면 보여줄 수 없는 위대한 성취들은 우리의 눈앞에서 하늘의 별 같이 빛난다. 표현주의 화가 에밀 놀데가 이야기했듯 케테 콜비츠의 예술은 그저 "영원한 것"이다.

이런 천재가 개인의 사적인 관심이나 예술의 유희에 깊이 빠지지 않고 이웃의 고통에 함께 아파하고 인류의 고난을 함께 지고 가려 했던 것은 그의 예술에 그만큼 깊은 의미를 더하는 것이라 하겠다. 작품의 대부분이 판화여서 인쇄된 도판으로는 그 감동이 절반도 채 전달이 되지 않으므로 케테 콜비츠의 작품을 좋아하는 이라면 언젠가는 한번 꼭 방문해야 할 미술관이 이 미술관이다. 케테 콜비츠는 1945년 4월, 전쟁이 끝나기 직전 세상을 떠났다.

독일 뮌헨
체코 프라하
오스트리아 빈
스위스 바젤

알테 피나코테크와 노이에 피나코테크
프라하 국립미술관
무하 미술관
빈 미술사 박물관
벨베데레 궁전과 레오폴트 미술관
바젤 미술관

알테 피나코테크와
노이에 피나코테크

맥주와 예술에 취한 도시 뮌헨

독일은 지역별로 미술관이 고루 발달해 있는 편이다. 뮌헨의 알테 피나코테크와 노이에 피나코테크는 베를린이나 쾰른 등지의 회화 미술관에 비해 결코 떨어지지 않는, 아니 어쩌면 보다 충실한 회화 미술관이라 할 수 있다. 두 미술관은 바이에른 주립 회화 컬렉션에 속해 있다.

뮌헨에는 이제 회화 미술관인 피나코테크가 모두 세 개다. 알테 피나코테크, 노이에 피나코테크와 피나코테크 데어 모데르네가 그 미술관들이다. 피나코테크 데어 모데르네는 2002년 새로 설립된 가장 '어린' 미술관이다. 세 미술관은 시대별로 나누어 미술 작품을 수장하고 선보이고 있다. 1836년에 세워진 알테 피나코테크는 13~18세기 유럽 회화를, 1853년에 개관한 노이에 피나코테크는 19세기 유럽 회화를, 피나코테크 데어 모데르네는 20~21세기 현대미술을 각각 담당한다. 피나코테크 데어 모데르네에는 현대미술 컬렉션 외에 그래픽 컬렉션, 디자인 컬렉션, 건축 미술관이 포함되어 있다. 세 피나코테크는 모두 뮌헨 중심부의 '미술 구역'인 쿤스트아레알에 자리하고 있는데, 여기에는 이 세 미술관뿐 아니라 조각 미술관인 글립토테크, 현대미술관인 브란트호르스트 미술관 등 여러 미술관과 박물관이 밀집해 있다.

비텔스바흐 가문 등 과거 이 지역 통치자들의 영광과 미술 애호를 잘 드러내 보여주는 알테 피나코테크는 뮌헨 중앙역에서

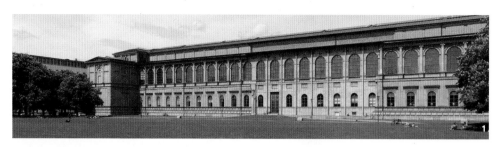

1. 알테 피나코테크 외관
2. 알테 피나코테크 전시실 풍경

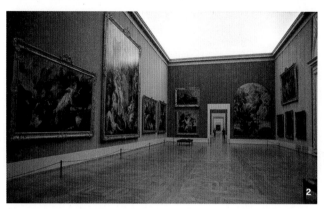

북동쪽으로 올라간 곳에 자리하고 있다. 알테 피나코테크의 수
장품은 북유럽의 후기 고딕 회화에서부터 이탈리아 르네상스 회
화, 바로크와 로코코 회화에 이르기까지 미술사적으로 중요한 걸
작들을 다수 포함하고 있다. 이 가운데 대표적인 것을 꼽아 보면,
보티첼리의 「비탄(피에타)」, 뒤러의 「자화상」, 얀 호사르트(마뷔
즈)의 「다나에」, 티치아노의 「가시면류관을 쓴 그리스도」, 루벤
스의 「레우키포스 딸들의 납치」, 「아마조네스와의 싸움」, 「술 취
한 실레누스」, 렘브란트의 「그리스도의 주검을 내림」, 푸생의 「미
다스와 디오니소스」, 무리요의 「포도와 멜론을 먹는 아이들」 등
이 있다.

　이들 걸작 소장품들 가운데 기독교 주제의 작품으로서 이 미
술관이 소장한 최고의 명품은 아마도 티치아노의 「가시면류관을

알트도르퍼, 「목욕하는 수산나와 돌을 맞는 노인들」, 1526년, 나무에 유채, 74.8×61.2cm

독일 화가인 알브레히트 알트도르퍼의 이 그림은 수산나 주제의 작품 가운데 매우 특이한, 개성적인 형식으로 그려진 그림이다. 주인공인 수산나와 문제의 두 노인은 언뜻 눈에 들어오지 않는다. 오히려 평화로워 보이는 풍경이 감상자의 눈을 먼저 사로잡는다. 크고 화려한 건물을 매우 세밀하게 그려 장인적인 노력이 돋보이는데, 이는 알트도르퍼가 건축가이기도 한 탓에 그 지식이 반영되었기 때문이다. 화가는 이처럼 건물과 풍경에 우선적인 관심을 두고 수산나 이야기는 단지 장식적인 모티프로 활용하고 있다.

수산나의 목욕 장면은 화면 아래 전경에 그려져 있다. 옷도 벗지 않았을 뿐 아니라 하녀들도 아직 자리를 뜨지 않았다. 르네상스의 인문주의에 푹 젖어 있던 남쪽 화가들에 비해 보다 보수적이었던 북쪽 화가다운 표현이다. 수산나 왼편으로 펼쳐진 작은 나무 숲 아래 두 노인이 음흉한 눈길을 던지고 있다. 그들의 비극적인 말로는 건물 앞에서 사람들이 돌로 그들을 치는 장면에서 잘 나타나 있다. 한 화면 안에 시간에 따른 기승전결이 다 표현된 재미있는 그림이다.

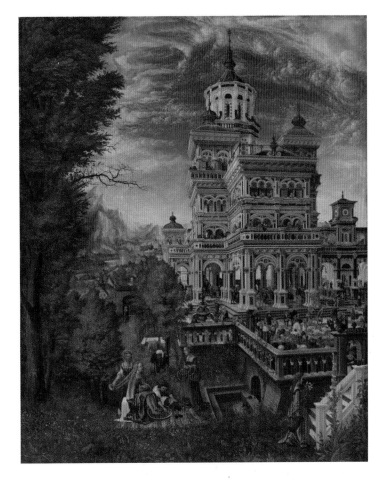

쓴 그리스도」일 것이다. 티치아노의 후기 걸작 가운데 최고로 꼽히는 이 작품은 주제도 매우 감동적일 뿐 아니라, 빛과 색채의 표현도 탁월하다.

그림 한가운데는 흰 천을 대충 걸친 그리스도가 앉아 있다. 그는 지금 매우 지쳐 있다. 가까스로 몸은 추스르고 있으나 정신은 다소 혼미한 상태다. 그가 이렇듯 탈진해 있는 것은 그에 대한 고문이 너무도 무자비하기 때문이다. 채찍질과 매질을 당한데 이어 지금 머리에는 가시면류관을 쓰고 있다. 가해자들은 그 가시

면류관을 기다란 작대기로 꽉꽉 누른다. 어떻게 하면 조금이라도 더 고통을 느끼도록 할까 온갖 궁리를 다해 낸 결과다. 그림 왼편 가해자의 표정을 보라. 그는 고도로 집중해서, 온 힘을 다해 가시 면류관을 누르고 있다. 또 그로 인한 쾌감에 신이 나 있다. 극악한 사디스트의 면모다.

그림 오른편의 사람들도 분노와 복수심에 불타기는 마찬가지다. 이성은 사라지고 파괴의 욕망만이 그들의 영혼을 가득 메운다. 전통적인 시각에서 보면 이렇듯 화면 오른쪽에 사람이 많이 몰려 언뜻 구도의 균형이 깨진 것처럼 보이지만, 왼편의 남자가 냉정하고 고독한 사디즘을, 오른편의 군중이 집단적이고 맹목적인 흥분을 대변한다는 점에서 내용상 잘 잡힌 심리적 균형으로 이를 상쇄하고 있다. 게다가 양쪽의 가해자는 작대기라는 공통의 학대 수단을 통해 서로 긴밀히 연결됨으로써 더욱 짜임새 있는 심리적, 공간적 구성을 연출하고 있다.

티치아노는 유럽 색채화가들의 원조로 꼽힌다. 이 그림 역시 어둠 속에서 떠오르는 희미한 빛과 그 빛을 받아 다소 거칠게 풀어진 색채가 탁월한 대가의 솜씨를 보여준다. 그 미묘한 빛과 색채의 울림에서 우리는 그리스도의 내면을 그대로 읽을 수 있다. 육체적 고통보다 더 아픈 예수의 마음, 그 외로움과 슬픔을 분명한 색채로 느낄 수 있다.

이처럼 탁월한 성취에서 알 수 있듯 티치아노는 이전까지 장인 취급을 받던 미술가들의 사회적 지위를 몇 단계는 끌어올린 사람이다. 그의 절대적인 후원자였던 신성로마제국의 카를 5세는 티치아노가 그림을 그리다 붓을 떨어뜨리자 아무도 그 붓을 줍지 못하게 한 뒤 "티치아노와 같은 거장이 황제로부터 시중을 받는 것보다 더 자연스러운 일이 세상에 또 어디 있겠느냐"라며 직접 붓을 주워 바쳤다. 예술가는 천재이며, 심지어 왕후장상보다 위대한 존재임을 황제 스스로 인정한 행위였다. 그가 왜 그런

티치아노, 「가시 면류관을 쓴
그리스도」, 1576년경, 캔버스에
유채, 280×182cm

사진 출처 Wikimedia Commons

대우를 받았는지는 그의 뛰어난 역작들을 보다 보면 절로 이해가
간다.

　17세기 이탈리아의 화가 오라치오 젠틸레스키는 「마리아를
책망하는 마르다」를 그려 기독교적인 교훈을 마치 영화의 스틸처
럼 보여주었다. 제목에 따르면 이 그림은 누가복음 10장 38~42절
에 나오는 마리아와 그녀의 언니 마르다를 그린 것이다. 예수를
손님으로 맞은 마르다는 열심히 식사 준비를 하는 등 접대로 고
생하고 있는데, 동생인 마리아는 편안히 예수의 말씀만 듣고 있
다. 이에 화가 난 마르다는 동생을 꾸짖었다. 하지만 예수는 그런
마르다에게 "마르다야, 마르다야, 너는 많은 일로 염려하며 들떠
있으나 정작 필요한 일은 하나뿐이다. 마리아는 바로 그 좋은 몫
을 택했다"라고 충고했다. 진리의 말씀을 듣고 깨닫는 일보다 세
상에 더 중요한 일은 없다는 충고였다.

　　이 그림에는 그러나 예수도, 잔치의 모습도 보이지 않는다.
오로지 책망하는 여인과 책망받는 여인만 그려져 있다. 정확히
말해 마르다와 마리아를 그린 그림이 아닌 것이다. 훗날 제목이
잘못 붙여진 탓에 마르다와 마리아를 그린 그림으로 오해받았다.
하지만 이 그림에도 기독교적인 교훈만은 분명히 존재한다. 지금
머리를 길게 늘어뜨리고 거울을 들고 있는 여인은 세상의 방탕함
으로 빠져 들려는 여인이다. 그 풀어헤친 머리에서 멋대로 살고
자 하는 그녀의 태도를 읽을 수 있고, 들고 있는 거울에서는 거울
이 지닌 전통적인 의미인 허영을 읽을 수 있다. 그녀에게 충고하
는 여인은 머리에 베일을 썼고, 어깨에도 숄을 두르고 있다. 정숙
하고 조신한 여인이다. 기독교 세계의 여성에게는 이렇듯 두 갈
래의 길 외에 다른 길은 존재하지 않았다. 성녀가 될 것인가, 요
부가 될 것인가, 바로 그 질문을 그린 그림이다.

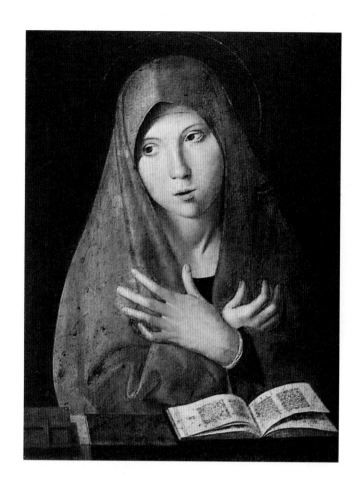

다메시나, 「수태고지를 받는 동정녀」, 1473~1474년경, 나무에 채색, 42.5×32.8cm

　　15세기 이탈리아의 화가 안토넬로 다메시나가 그린 「수태고지를 받는 동정녀」는 역사상 가장 아름다운 성모 그림의 하나일 것이다. 일반적인 수태고지 그림에는 가브리엘 천사가 반드시 등장하고 실내 배경도 또렷하게 표현되곤 했으나 이 그림에서는 어두운 배경에 오로지 마리아만 그려져 있다. 그것도 매우 어린 소녀의 모습으로 표현되어 있다. 모든 초점을 오로지 동정녀의 순결한 영혼에만 맞춘 그림이라 하겠다. 물론 클로즈업된 마리아만 보아서는 지금 그녀에게 어떤 일이 일어나는지 구체적으로 알 수

없다. 단지 그녀의 표정으로 보아 뭔가 중요한 일이 벌어지고 있고, 그것이 어린 그녀가 감당하기에는 부담스러운 일이라는 사실 정도만 알 수 있을 뿐이다. 하지만 지금 그녀는 순종하려 한다. 몸을 살짝 움츠리면서도 고개를 숙여 받아들이려는 태도나, 고백하듯 가슴에 두 손을 모은 모습에서 우리는 그녀의 결단을 짐작할 수 있다. 이를 눈치 챈 순간 보이지 않던 가브리엘 천사도 느껴지고, 하늘의 음성이 자아내는 파장도 느껴진다. 무척이나 인상적으로 포착된 수태고지의 순간이 아닐 수 없다.

인간은 한 입으로 두 말하는 존재

알테 피나코테크에는 기독교 주제뿐 아니라 신화 주제의 명화도 많다. 그 그림들 가운데는 다소 유머러스한 것들도 있다. 이들 작품들은 그러나 단순히 웃음만 선사하는 것이 아니라 어쩔 수 없는 인간의 한계와 어떻게 사는 게 지혜로운 삶인지에 대해서도 여러 가지 생각 거리를 제공해 준다. 그런 점에서 이들 그림은 삶의 훌륭한 나침반이다. 누군가 우리에게 이렇게 저렇게 살아라 강박하면 제아무리 좋은 소리라도 듣기 싫은 법이겠지만, 이처럼 웃음과 감동을 선사하며 삶의 지혜를 가르쳐준다면 이를 즐겁게 받아들이지 않을 사람은 아마 하나도 없을 것이다.

17세기 네덜란드 화가 아브라함 얀센스가 그린 「올림포스」는 신들도 서로 심하게 다툴 수 있고, 또 그렇게 다투다 보면 인간 못지않게 저열해질 수 있음을 생생히 보여준다. 널리 알려져 있듯 트로이 전쟁이 일어나자 신들은 크게 두 패로 갈렸다. 헤라, 아테나 등은 그리스 군대를 지지했고 비너스, 마르스 등은 트로이 군대를 지지했다. 신들의 응원전이 얼마나 치열했는지 심지어 서로 무기를 휘두르며 싸울 때도 있었다. 그림은 지금 헤라에게 욕을 먹은 비너스가 제우스와 다른 신들 앞에서 항변을 하는 모

얀센스, 「올림포스」, 1620년경,
캔버스에 유채, 207×240cm

습을 그린 것이다(비너스가 자신의 아들인 아이네이아스가 트로
이 전쟁에서 무사히 살아나도록 다른 신들에게 호소하는 장면이
라는 해석도 있다).

　어쨌든 비너스는 지금 매우 화가 나 있다. 그림 오른쪽, 붉은
치마를 입은 여인이 바로 비너스인데, 얼굴이 벌게져서 삿대질하
는 모습이 예사롭지 않다. 제아무리 헤라 여신이라도 계속 자신
의 심사를 건드리면 가만있지 않겠다는 태도다. 아들 큐피드가
얼마나 놀랐는지 나서서 엄마를 막고 있다. 어린아이마저 말릴
정도로 비너스의 흥분 상태는 지금 도를 넘어섰다.

　그림 가운데께 자신의 신조인 독수리를 타고 앉은 제우스는
골치가 아픈지 될 대로 되라는 표정을 짓고 있다. 이제 더 이상
중재할 여력이 없다는 표정이다. 그림 왼편에 등을 보이고 돌아
앉은 여인이 헤라 여신인데, 그녀도 상황을 외면하려 애쓰고 있

다. 이 그림이 헤라 여신과 비너스 여신의 싸움을 소재로 한 것이라면, 이 싸움에서 처음에는 헤라 여신도 낯을 붉히며 비너스와 다퉜을 것이다. 그러나 제정신이 아닌 비너스를 보고는 더 이상 싸울 엄두가 나지 않는 모습이다. 괜히 일을 벌였다는 생각도 하고 있는 것 같다.

그녀의 귀에 대고 귀엣말을 하는 투구 쓴 여인은 아테나다. 헤라와 한편이지만 목청을 높일 상황이 아닌 것이다. 아테나 외에 머리에 초승달을 장식한 사냥의 여신 디아나(다이아나), 리라를 들고 있는 태양의 신 아폴론(비너스의 손에 얼굴이 반쯤 가렸다), 투구를 쓴 마르스(비너스의 팔뚝에 얼굴이 다 가렸다), 벌거 벗은 채 몽둥이를 들고 서 있는 헤라클레스 등 여러 신들과 영웅이 모습을 드러내고 있는데, 이들 모두 지루한 표정으로 빨리 사태가 진정되기만을 바라고 있다. 이런 상황은 우리가 일상에서 곧잘 접하는 것으로, 화가는 이를 신들을 통해 재현해 보임으로써 "인생은 다 그렇고 그런 것"이라는 달관의 철학을 보여준다.

이 미술관이 소장한 루벤스의 신화 주제 그림 가운데서 가장 유명한 것은 앞에서도 언급한 「레우키포스 딸들의 납치」다.

말을 탄 두 남자가 벌거벗은 여인들을 강제로 끌어가려 하고 있다. 그림 맨 왼쪽, 말 옆에 날개를 단 큐피드가 그려진 것으로 보아 주제가 사랑임을 알 수 있다. 그러나 이 그림에 그려진 사랑은 달콤하고 호혜적인 것이 아니라 폭력적이고 일방적인 것이다. 지금 여인들은 저항하고 남자들은 '진압'한다.

배경이 된 이야기는 카스토르와 폴리데우케스라는 쌍둥이 형제가 레우키포스 왕의 딸들에게 반해 그들을 납치해 갔다는 사랑 스토리다. 레우키포스의 딸들은 원래 다른 쌍둥이 형제와 약혼이 되어 있었는데, 결혼식 날 카스토르와 폴리데우케스가 쳐들어와 이런 사단이 벌어졌다. 루벤스가 이 소재에서 관심을 두었던 부분은 두 명의 남자가 두 명의 여인을 훔치는 격렬한 충돌 장

루벤스, 「레우키포스 딸들의
납치」, 1617년, 캔버스에 유채,
221×208cm

면이다. 주지하듯 바로크 미술은 역동적이고 드라마틱한 성격을
띠고 있다. 그 어느 주제보다 이런 주제에서 바로크의 박진감과
역동성이 생생히 분출될 수 있다는 데 루벤스는 큰 매력을 느꼈
다. 게다가 납치범들에게 저항하느라 나체의 여인들이 펼치는 몸
짓은 그만큼 관능적이고 자극적인 것이 될 수밖에 없었다. 루벤
스는 이런 계산을 화포 위에 정확하게 표현했고, 그에 따라 그림
은 격정적이면서도 드라마틱하게 완성되었다. 바로크 회화의 최
고 걸작 가운데 하나가 이렇게 탄생한 것이다.

　　루벤스는 남녀 사이의 충돌이 상당히 강렬한 인상을 준다는
사실을 직시하고 이를 보다 스펙터클한 구성으로 전개해 보았다.

「아마조네스와의 싸움」이 그 대표적인 사례다. 아마조네스는 여성 전사 무리로 그리스인들과 여러 차례 전쟁을 치렀다. 그리스인들과 이 용맹한 여전사들과의 싸움은 전쟁이라는 주제 외에 남녀 간의 갈등이라는 주제까지 덧보태진 것으로, 그 어떤 전쟁보다도 드라마틱한 요소가 많다고 하겠다. 회화로 표현될 때는 특히 남녀 모두의 육체가 삶과 죽음을 놓고 격렬히 대립하는 만큼 매우 풍부한 리듬과 감각적인 효과를 보여준다. 루벤스는 다리 위에서 벌어지는 전투 장면을 축으로 싸우고 도망가고 낙마하는 육신들을 생생히 포착함으로써 상당히 박진감 넘치는 그림을 완성했다.

이 미술관이 소장한 루벤스의 다른 걸작으로는 「술 취한 실레누스」, 「하마와 악어 사냥」, 「멜레아그로스와 아탈란타」, 「엘렌 푸르망의 초상」 등이 있다.

17세기 플랑드르의 화가 야코프 요르단스도 신화 주제 그림을 많이 그린 화가로 유명하다. 루벤스의 조수로 활동한 그는 루

요르단스, 「사티로스와 농부」,
1620~1621년경, 캔버스에 유채,
174×205cm

벤스의 역동적인 구성과 화려한 색채를 보다 서민적인 풍모로 소
화한 그림을 즐겨 그렸는데, 「사티로스와 농부」도 그런 작품의
하나다.

　이 그림에서 인상적인 부분은 신화 속의 존재인 사티로스와
당시 플랑드르의 농부가 함께 그려졌다는 것이다. 내용도 특정
신화 이야기를 바탕으로 한 것이 아니라 이솝 우화를 기초로 한
것이라는 점에서 일반적인 신화 그림과는 차이를 보인다. 한마디
로 화가가 자기 마음대로 편안하게 이것저것 짜깁기한 짬뽕 같은
그림인 것이다.

　그림 속에서 사티로스는 자기가 경험한 인간의 이중성을 재
미있게 설명하고 있다. 어느 날 보니 한 농부가 손이 시리다고 손
에 입김을 호호 불더란다. 그리고 수프를 받아 들더니 그것을 식

힌다고 또 입김을 호호 불더란다. 어떻게 한 입으로 데우기도 하고 식히기도 하는가, 결국 인간이라는 존재가 한 입으로 두 말하는 존재가 아닌가, 사티로스는 지금 그렇게 인간의 이중성을 질타하고 있다. 그 이야기를 듣는 농부 가족의 다양한 표정이 무척 재미있는데, 그림 맨 왼쪽의 어린아이가 그 상황에서도 뜨거운 먹거리를 들고 호호 부는 모습이 그림의 분위기를 매우 유머러스하게 만들어 주고 있다.

인생의 영광은 풀잎 위의 이슬

알테 피나코테크에는 인간 극장의 다양한 양상을 짚어 보게 하는 훌륭한 초상화와 풍속화 작품들도 많이 있다. 예술을 통해 삶의 파노라마를 관찰해 보는 것도 우리 자신을 이해하는 좋은 방법이 된다. 이 미술관이 소장하고 있는 이런 류의 대표적인 걸작으로는, 선술집의 서민적인 정취를 생생히 표현한 아드리안 브라우버의 「선술집에서 카드놀이를 하는 농부들」, 고아들의 애잔한 삶을 표현한 에스테반 무리요의 「포도와 레몬을 먹는 아이들」, 남녀의 전원적인 사랑을 노래한 니콜라 랑크레의 「새장」, 명사의 사회적 성공을 초상화로 멋들어지게 담아낸 프란스 할스의 「빌럼 반 헤이타위셴」, 로코코 시대의 관능적인 여인상을 감각적으로 그린 프랑수아 부셰의 「쉬고 있는 소녀」 등이 있다.

할스의 「빌럼 반 헤이타위셴」은 왕이나 귀족들을 그릴 때 주로 쓰는 '위세 초상'의 형식으로 그려져 있다. 모델은 매우 당당한 자세로 서 있고, 관객은 그를 올려다보도록 시점이 잡혀 있다. 전형적인 위세 초상이다. 그러나 이 그림의 모델인 반 헤이타위셴은 결코 귀족이 아니다. 그는 평민 계급 출신의 상인이다. 그럼에도 그가 이처럼 화려한 옷과 검, 그리고 매우 도도한 자세로 치장하고 귀족처럼 그려질 수 있었던 것은 그만큼 막대한 부를 쌓

할스, 「빌럼 반 헤이타위센」,
1625~1630년경, 캔버스에 유채,
205.4×134.5cm

아 확고한 사회적 지위를 다졌기 때문이다. 게다가 이 무렵 네덜
란드는 가톨릭교회와 귀족 세력의 몰락으로 상층 시민들이 권력
을 장악한 공화국 형태의 국가였기에 반 헤이타위센의 이런 의기
양양함은 시대적 변화를 반영하는 것이었다.

　　물론 위세 초상 형식으로 그려졌어도 그는 결코 귀족이 아니
다. 그러므로 새로운 권력과 부를 누리고는 있지만 반 헤이타위
센 역시 과거의 귀족과 똑같이 표현되는 것을 원하지 않았다. 그
나름의 부르주아적 합리성과 도덕관이 그림에 반영되고 스스로

가 보다 균형 잡힌 의식의 소유자로 표현되기를 원했다. 그로 인해 더해진 소품이 바로 화면 왼쪽 하단의 장미꽃 넝쿨이다. 자세히 살펴보면 이 장미꽃 넝쿨은 한창 싱싱하게 자라고 있는 것이 아니라 베어져 시들어 가고 있는 것이다. 화병에 꽂아 예쁘게 공간을 장식하도록 할 수도 있었을 텐데 왜 굳이 바닥에 널브러져 시든 모습을 연출하고 있는 것일까? 그것은 제아무리 꽃 중의 꽃 장미도 그 짧은 영광의 날이 지나면 금세 시드는 것처럼 인생 역시 그 영광의 날이 짧아 금세 늙어 감을 나타내기 위한 것이다. 그러니까 그림 속의 인물은 자신의 영광이 풀잎 위의 이슬임을 의식하고 남은 세월 동안 어리석지 않게 스스로 경계하며 살겠다는 다짐을 드러내 보이고 있는 것이다. 그림에 새긴 이 맹세가 얼마나 확고했는가 하는 사실은 그가 불우한 노인들을 위해 두 개의 대형 양로 시설을 지어 바쳤다는 기록에서 잘 확인할 수 있다.

무뚝뚝하고 엄격한 표정 뒤에도 유머가

뮌헨 노이에 피나코테크는 알테 피나코테크 수장품 이후의 미술품, 그러니까 18세기 중반~20세기 유럽 명화들을 소장하고 있는 근대미술관이다. 두 피나코테크는 서로 코앞에 마주하고 있어 독일을 중심으로 유럽 미술사를 한꺼번에 개관하고자 하는 이들에게는 매우 고마운 배치가 아닐 수 없다.

노이에 피나코테크의 수장품 수는 5천여 점이다. 이 가운데 1/10 가량인 550여 점이 전시실에 내걸려 관람객을 맞고 있다. 이 미술관 역시 알테 피나코테크와 마찬가지로 바이에른 왕 루트비히 1세에 의해 건립되었는데, 루트비히 1세는 특히 독일 근대미술에 관심이 많아 미술관은 자연스레 이 분야의 질 좋은 작품들을 다량 수장하게 됐다. 이 밖에 프랑스 인상파와 후기 인상파, 상징주의 걸작들이 다수 소장되어 있다.

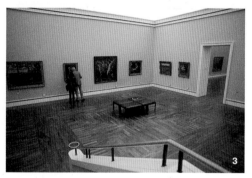

　　노이에 피나코테크가 자랑하는 독일 근대 회화로는 카스파
어 다비트 프리드리히의 「눈에 덮인 전나무 숲」, 카를 블레헨의
「악마의 다리 짓기」, 요한 프리드리히 오버베크의 「이탈리아와
독일」, 카를 슈피츠베크의 「가난한 시인」, 안젤름 포이어바흐의

오버베크, 「이탈리아와 독일」,
1828년, 캔버스에 유채,
94.4×104.7cm

「메데이아」, 빌헬름 라이블의 「리나 키르히도르퍼의 초상」, 막스
리베르만의 「뮌헨 비어 가든」 등이 있다.

　먼저 오버베크의 「이탈리아와 독일」을 보자. 이 작품은 두 소
녀의 모습으로 이탈리아와 독일을 그린 그림이다. 다소 부끄러운
듯 앉아 있는 왼쪽의 소녀가 독일이고, 그녀의 손을 두 손으로 꼭
잡고 뭔가 친절히 이야기하는 듯한 소녀가 이탈리아다.

　주지하듯 독일의 국기는 검은색과 빨간색, 황금색으로 이뤄
져 있다. 이 세 가지의 색깔이 국기가 된 것은 나폴레옹이 신성로
마제국을 침공해 제국이 해체된 뒤 나폴레옹군에 저항한 민병대
의 옷 색깔이 그랬기 때문이라고 한다. 어쨌든 그림 왼쪽의 소녀
는 이 세 가지 색깔로 된 옷을 입고 단정하게 앉아 있다. 이탈리
아의 국기는 초록색과 흰색, 빨간색으로 이뤄져 있다. 이탈리아
를 대표하는 음식인 피자, 특히 그 중에서도 간판 격인 마르게리

타 피자는 토핑 재료인 토마토와 모차렐라 치즈, 바질의 세 가지 색으로 이탈리아 국기의 색을 나타내는데, 그림 오른쪽 소녀 또한 바로 그 세 가지 색으로 구성된 옷을 입고 있다. 소녀 이탈리아 뒤편으로는 이탈리아의 도시 풍경이 보이고, 소녀 독일 뒤편으로는 전형적인 독일의 농가가 보인다. 독일과 이탈리아의 조화로운 결합을 염원하는 그림이라 하지 않을 수 없다. 오버베크는 왜 이런 주제의 그림을 그렸을까?

19세기 초만 해도 이탈리아의 로마는 유럽의 모든 미술 학도들에게 최고의 유학지요, 동경의 대상이었다. 당시 로마에 거주하던 일군의 독일 청년 미술인들이 1810년경 오버베크를 중심으로 새로운 미술 유파를 만들게 되는데, 그 이름이 나사렛파다. 일종의 수도원적인 공동체를 이룬 이들은 낡은 독일식 의복과 긴 머리로 인해 나사렛 예수 같다는 소리를 많이 들었고, 그것을 그룹의 명칭으로 쓰게 되었다.

이들은 라파엘로의 순수한 르네상스 원리로 돌아가는 것을 예술적인 목표로 했다. 미의 원칙을 숭상하고 지나친 감정과 환영의 표현을 거부하며 선명한 윤곽과 깨끗한 색에 기초한 표현 형식을 추구했다. 순수함에 대한 이들의 추구는 이탈리아 르네상스뿐 아니라 중세의 독일, 네덜란드 회화에 대한 관심으로 이어져 결국 이탈리아와 독일의 전통을 조화롭게 잇는 것으로 귀결되었다. 오버베크의 「이탈리아와 독일」은 그 같은 이들 유파의 지향을 선명히 드러낸 작품이라고 할 수 있겠다.

흔히들 독일인들이 무뚝뚝하고 고집스럽고 엄격하다고 생각하지만, 독일인들에게도 유머가 있다. 카를 슈피츠베크는 독일인들의 유머를 매우 인상적인 회화로 걸출하게 표현해 낸 화가다. 그는 「가난한 시인」에서 현실에 치인 시인의 궁색한 삶을 인간적이면서도 코믹한 터치로 그렸다.

그림의 배경은 시인의 방이다. 옹색한 다락방의 모습에서 그

슈피츠베크, 「가난한 시인」,
1839년, 캔버스에 유채,
36.2×44.6cm

가 얼마나 경제적으로 어려운 처지에 있는지 알 수 있다. 천장에 우산이 붙어 있는 것은 하필 침대 있는 쪽으로 비가 새기 때문일 것이다. 그 침대라는 것도 자세히 보면 달랑 매트리스 하나를 바닥에 깐 것에 불과하다. 침대에 누워 있는 시인은 추위를 피하느라 이불이며 옷이며 잔뜩 뒤집어쓰고 있다. 연통에 모자가 걸린 것으로 보아 난로에는 전혀 온기가 없는 듯하다.

환경이 이럼에도 시인은 펜을 입에 물고 시상을 떠올리고 있다. 높은 시적 야망을 가지고 있으나 예술적 재주가 모자라 실패한 시인. 그가 쓴 시가 효용이 있다면, 아마도 썰렁한 난로를 잠깐이나마 데울 파지로서의 효용일 것이다. 난로 옆에 놓인 원고 꾸러미가 이를 암시한다. 이제 더 이상 아무런 희망을 느끼지 못하는 시인은 벼룩을 잡아 손가락으로 터뜨려 죽임으로써 그나마 쌓인 스트레스를 해소한다. 뜨거운 예술혼과 차가운 현실의 갈등이 이 그림보다 더 유머러스하게 표현된 그림도 드물 것이다.

리베르만, 「뮌헨 비어 가든」,
1884년, 나무에 유채, 95×68.5cm

맥주와 예술에 취한 도시 뮌헨

슈피츠베크는 우리로 치면 풍속화 격인 장르 페인팅의 대가로, 당대 시민들의 속물적인 삶을 일화적으로 그려 유명해졌다. 약사이자 독학한 화가인 그는 아버지의 풍족한 유산을 물려받은 뒤 오로지 그림에만 매진했는데, 그런 사실을 염두에 두고 본다면 그림 속의 시인이 왠지 더 불쌍해 보인다.

리베르만은 프랑스 인상파에 큰 영향을 받은 독일 화가다. 프랑스 인상파 회화는 매우 자유분방하고 활달한 터치가 특히 인상적이다. 프랑스 인 특유의 낙천성이 그림 곳곳에 배어 있다. 이런 미술이 독일로 넘어가면 어떻게 그려질까? 그 해답의 하나가 바로 리베르만의 「뮌헨 비어 가든」이다.

청명하고 고요한 야외에서 사람들이 어우러져 여유로운 한때를 즐기고 있다. 이곳은 양조장의 정원이다. 울창한 나무 사이에서 맥주를 마시고 대화하며 밴드의 연주를 듣는 사람들은 평화로워 보인다. 나뭇가지 사이로 든 햇빛은 사람들에게 빛과 그림자의 화사한 얼룩을 만들어 놓고 있다. 매우 밝은 순간의 밝은 표정을 그린 그림이다. 그러나 프랑스 인상파 그림에 비하면 왠지 세밀하고 견고하며 딱딱하다는 인상을 지울 수 없다. 독일인 특유의 사실주의적 접근이 끝내 견고함을 잃지 않고 있는 것이다. 프랑스 인상파 화가들의 그림이 와인 맛을 낸다면, 독일 인상파 화가의 그림은 맥주 맛을 낸다고나 할까. 예술에는 국경이 없다고 하지만, 예술가의 붓끝은 이렇듯 그 국적을 드러내고 만다.

다프네의 열매는 손자들에게

주지하듯 미술사에서 19세기는 프랑스의 세기였다. 프랑스 미술이 유럽 전역을 압도하며 각 지역의 유망한 젊은 미술 학도들을 파리로 끌어들였던 시기가 19세기다. 근대미술의 보고를 지향하는 노이에 피나코테크가 당연히 이 시기의 프랑스 미술을 외면할 수

는 없다. 프랑스의 자연주의, 인상파, 후기인상파 걸작들이 이 미술관에 꽤 여러 점 소장되어 있는 것은 그런 이유에서다.

노이에 피나코테크가 자랑하는 대표적인 19세기 프랑스 걸작으로는 밀레의 「접목하는 농부」, 도미에의 「돈키호테」, 판탱라투르의 「꽃이 있는 정물」, 마네의 「보트」와 「작업실에서의 아침」, 드가의 「다림질하는 여인」, 세잔의 「서랍장이 있는 정물」, 로댕의 「웅크린 여인」, 고갱의 「신의 아이」 등을 꼽을 수 있다. 모두 미술사 책이나 미술 교양서에서 흔히 보는 명작들이다.

밀레의 「접목하는 농부」는 어린 나뭇가지를 성숙한 나무에 접목시키는 농부와 그의 처자를 그린 그림이다. 일상적인 농가의 풍경을 한없이 따뜻하고 다감한 필치로 표현했다. 언뜻 평범해 보이는 이 주제는 그러나 좀 더 주의 깊게 살펴보면 보다 깊은 정서적 울림을 자아내도록 고안되어 있다. 농부의 부인과 그의 아이가 지닌 주제와의 연관성이 그 울림을 증폭시킨다. 접목이란 어린 나뭇가지를 성장한 다른 나무에 접붙여 그 나무의 영양과 기회를 제공하는 것이다. 그것은 마치 부모가 아이를 위해 자신을 희생하는 것과 같다. 농부의 아이가 어머니에게 폭 안겨 있는 모습이 바로 그런 사랑과 희생의 관계를 상징한다. 그러니까 이 그림은 삶의 고리가 언제나 이전 세대의 전적인 희생으로 이어져 왔음을 은근한 시선으로 보여주는 작품인 것이다. 동이 터 오는 하늘의 모습도 이와 관련이 있다.

이 그림을 처음 본 동료 화가 루소는 작품의 주제와 표현이 매우 마음에 들어 당장 구입했다고 한다. 두 화가는 아마도 이 그림을 앞에 두고 로마 시인 베르길리우스의 유명한 시구를 떠올렸을지 모른다.

"다프네(월계수)여, 배나무를 접목하라. 너의 손자들이 그 열매를 추수하리라."

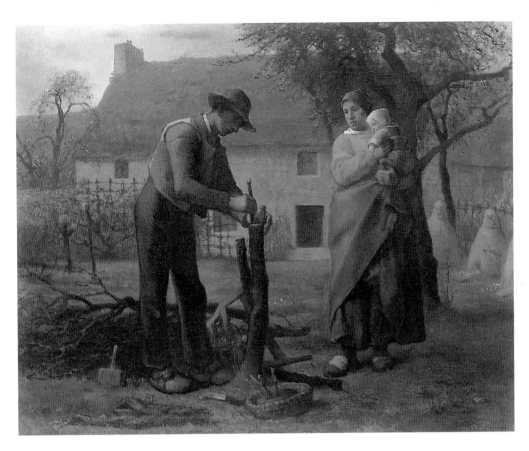

밀레, 「접목하는 농부」, 1855년,
캔버스에 유채, 80.5×100cm

　어쩌면 밀레를 비롯한 모든 위대한 예술가들이 이런 접목의
희생물로 우리에게 커다란 감동과 즐거움을 가져다 준 존재일지
모른다. 그들은 남들이 아직 채 발견하지 못한 위대한 미학적 가
능성을 자신의 삶에 접목시켜 그것들을 키워 내고 스스로는 스러
져갔다. 반 고흐는 지상에서 달랑 작품 하나밖에 팔지 못하고 갔
어도, 그의 작품이 내걸린 미술관에는 오늘날 수많은 인파가 찾
아오고 그에 관한 서적들은 불티나게 팔린다. 이로 인해 많은 사
람들이 예술적 감동을 얻는가 하면 경우에 따라서는 경제적 혜택
도 누리고 있으니 그는 진정 위대한 접본(接本)이 아닐 수 없다.

마네, 「작업실에서의 아침」,
1868년, 캔버스에 유채,
118×154cm

　　마네의 「작업실에서의 아침」은 아침 식탁을 중심으로 세 명
의 인물이 둘러 서 있거나 앉아 있는 모습을 그린 작품이다. 조용
한 분위기가 인상적인 데다 다양하고 풍부한 사물의 표현이 매력
적이다. 그러나 이런 인상도 잠시, 그림의 개개 요소를 가만히 살
펴보면 뭔가 불균형적이라는 생각이 들고 불협화음이 느껴진다.
그것은 서로 어울리지 않는 사람과 사물이 한자리에 있기 때문에
발생하는 것이다.

　　일단 그림의 장소가 불분명하다. 이곳은 어느 집안의 거실인
가, 혹은 작업실인가? 거실이라고 한다면 그림 왼편에 보이는 전
형적인 아틀리에의 소품들이 눈에 거슬리고, 작업실이라고 한다

면 그런 곳에서 이렇듯 아침 식탁을 깔끔하게 차려 식사를 하기가 쉽지 않을 것이다. 어쨌든 헬멧 등의 아틀리에 소품과 전형적인 중산층의 식탁 소품이 서로 충돌하며 묘한 긴장을 연출한다.

사람들의 모습도 뭔가 겉도는 인상을 준다. 나이나 성, 신분 등의 여러 측면에서 세 사람은 특별한 동질성을 찾기 어렵다. 이들의 시선도 제각각이어서 서로 마주치지 않을 뿐 아니라, 초점이 각기 다른 곳에 맺혀 있다. 심지어 세 사람 다 머리에 모자를 쓰고 있음에도 모자들의 표정 또한 제각각이다. 마네는 왜 이런 그림을 그렸는가? 그것은 마네가 내용상의 조화보다는 시각적, 조형적 조화에 의지해 작품을 완성해 보려 했기 때문이다. 그러니까 마네는 이 그림에 등장하는 사람들과 사물이 서로 아무런 연관이 없음에도 마치 정물대에 정물을 배치하듯 구도와 색채, 형태의 조화만을 따져 나름대로 배치해 그려본 것이다. 그림이 갖는 진정한 미학적 힘은 내용상의 조화가 아니라 시각 요소 상의 조화에서 온다고 본 그는 이처럼 색채나 형태상의 조화만으로도 그림은 완벽한 감상 대상이 될 수 있다고 본 것이다. 추상화의 정신을 미리 예견하게 하는 마네의 이런 태도는 그림에 매우 현대적이고 지적인 인상을 부여하고 있다.

마네와 동시대 사람이었지만 마네처럼 도회적인 스타일이 아니었던 고갱은 널리 알려져 있듯 남태평양으로 가서 원시의 정취를 만끽했다. 그의 「신의 아이」는 예수의 탄생과 자전적 경험을 절묘하게 결합한 작품이다.

그림 속에 등장하는, 가로로 길게 누운 여인은 고갱과 함께 살았던 파후라라는 여인이다. 이 여인은 고갱의 딸을 낳았지만, 아기는 태어나자마자 죽었다. 산모는 지금 지쳐 발끝 하나 까딱하지 못하고 있고, 아기는 침대 곁의 다른 여인이 돌보고 있다. 그런데 아무리 원주민이라 하더라도 아기를 돌보는 여인의 얼굴이 지나치게 어둡다. 저승사자 투파파우인 까닭이다. 그녀가 아

고갱, 「신의 아이」, 1896년,
캔버스에 유채, 96×128cm

기를 안은 것은 이제 아기의 생명이 다했음을 뜻한다. 흥미로운 것은 아기의 얼굴 주위에 후광이 있다는 사실이다. 그 모습이 아기 예수를 연상시킨다. 세상에 태어나자마자 세상과 이별한 아기가 너무나 가여워서였을까? 고갱은 자신의 아까운 핏줄에게 천상의 영광을 덧씌웠다(산모의 머리에도 후광이 보인다). 오른편에 소들이 배치된 것도 전통적인 예수 탄생 주제의 기독교 도상들을 연상시킨다. 이제 아기는 갔으므로 산모를 잘 위로하여야 하리라. 고갱이 침대의 시트를 노란색으로 칠해 따뜻한 사랑의 감정을 표현한 것은 아기를 잃은 여인의 지아비로서 그가 취해야 할 도리를 표현한 것이라 하겠다.

예술의 추억으로 충만한 도시

뮌헨은 독일에서 세 번째로 큰 도시이며, 남부 독일의 중심 도시다. 1972년 뮌헨 올림픽 때 팔레스타인 해방기구의 '검은 구

월단'이 선수촌을 습격해 이스라엘 선수 10여명이 사망한 참사가 아직도 기억에 생생히 남아 있는 도시이기도 하다. 그런 시대의 아픔 위에서도 예술은 보다 나은 세계를 꿈꾸며 평화의 이상을 만들어 간다. 인간의 희로애락이 아름다운 조형으로 꽃피어 난 그 모습에서 우리는 우리가 꿈꾸는 평화의 세계를 생생히 맛보게 된다. 아픔도 슬픔도 이처럼 예술의 감동 속에서는 하나의 아름다운 추억으로 남는다. 훌륭한 미술관이 많이 산재해 있는 뮌헨은 그런 추억으로 충만한 도시다.

프라하 국립미술관

참을 수 없는 존재의 가벼움, 그 예술의 무거움

프라하의 블타바(몰다우) 강을 따라 걷노라면 몸과 마음이 어느덧 중세의 신비한 도시로 접어드는 것 같다. '보헤미아의 보석', '황금의 프라하'라는 말이 실감나는 아기자기하면서도 환상적인 풍경이 고성과 옛 다리, 강과 숲의 아름다운 조화 속에 나그네의 발걸음을 끝없이 잡아 끈다. 이렇게 멋들어진 '그림'에 점경으로 들어앉는 것도 '보헤미안'이라도 된 듯 지극히 매혹적인 일이 아닐 수 없다.

특히 프라하에서 가장 오래 된 돌다리 카를 교(1357년에 건립되었다)에 이르면, 그 고아한 멋을 배경으로 북적대는 관광객과 노점의 온갖 신기한 기념품이 중세의 축제를 재현한 느낌마저 없지 않다. 실을 이용해 닭 우는 소리를 내는 장난감이 있지를 않나, 인형극 판이 벌어지질 않나, 초상화 그려 주는 거리의 화가도 열심히 호객을 하니 다리 하나 건너는 데 하루해가 다 질 판이다. 관광객들이야 하나라도 놓치기 아까워 사진을 찍어 대느라 정신이 없다. 그러나 우리 가족은 사진을 찍을 수가 없다. 구경에 넋이 나가서가 아니다. 카메라를 도둑맞았기 때문이다.

우리가 수동과 자동, 두 대의 카메라를 다 도난당한 것은 프라하에 머문 지 이틀째 되는 날 시내의 한 맥도날드에서였다. 저녁 식사 시간이 되어 어렵사리 찾은 햄버거집에 들어서려 할 때

문 밖에 서성이던 젊은 친구 둘이 친절하게 문을 열어 주었다. 고맙다고 인사를 하고는 안으로 들어가 자리를 잡았다. 그런데 햄버거집 안에 놀이터가 있는 게 화근이었다. 땡이가 거기에 눌러 앉아 버렸다. 나는 주문을 하러 갔다. 내가 햄버거를 받아 드는 모습을 보고 아내가 땡이를 데리러 잠시 놀이터로 갔다 온 사이, 30초나 되었을까, 그 사이에 카메라가 든 배낭은 사라졌다.

이웃한 식탁의 일곱 살짜리 여자아이만이 도난 장면을 목격했는데, 그 아이가 말한 도둑의 인상착의가 아까 우리를 위해 문을 열어 주었던 일당 중 한 명과 꼭 같았다. 햄버거집 밖으로 뛰어나가 보았지만 이미 때는 늦었고 아내는 자기가 자리를 비운 탓이라며 자책감에 빠져 버렸다.

곧장 경찰서에 신고를 했으나 아무런 기대도 할 수 없었다. 그럼에도 경찰이 심드렁하게 "이런 일은 너무 흔해 달리 방도가 없다. 그냥 잊고 돌아가라"고 말할 때는 기분이 좋지 않았다. 아무리 흔한 일이라도 그렇지 도난신고서 하나 받아 주지 않겠다는 인심이 너무 야박했다. 오기가 나 조른 끝에 툴툴대는 경찰이 결국 도난신고서 하나 작성하고 카피를 내게 건네주었다. 아무짝에 쓸모없는 종이 한 장을 들고 나오자니 불현듯『참을 수 없는 존재의 가벼움』이라는 밀란 쿤데라의 소설 제목이 떠올랐다.

프라하에 머무는 동안 이 도시에 대해 갖게 된 소감은 한 마디로 '짬뽕', 뒤죽박죽 혼란스럽다는 것이다. 도시의 모습은 비길 데 없이 아름다운데, 도난에, 바가지에, 새치기에 온갖 당할 수 있는 관광객의 서러움은 다 당했다. 옛 사회주의 사회의 순수한 인간성을 기대했다가, '늦게 배운 도둑질에 날 새는 줄 모른다'고 첨단을 달리는 자본주의의 이기심을 경험한 듯했다.

택시는 버스 두 정거장밖에 안 되는 거리에도 무조건 6천 원 정도의 돈을 요구하고(지하철 기본요금이 우리 돈으로 1백80원 정도다), 과일 노점상은 자신이 써 놓은 가격을 무시하고 태연히

두 배를 요구한다. 애들 동작이 느리다고 새치기당해 지하철을 다 놓치는가 하면, 지하철 안에서는 우연히 아이 발이 스쳤다고 애를 신경질적으로 툭 치는 사람이 다 있다. 서유럽 국가에서는 아이들 때문에 항상 최우선으로 대접받았는데, 여기서는 그 반대다. 그런가 하면 지하철 표를 60분 조금 넘게 이용했다고 30배가 넘는 벌금까지 물어야 했다. 표를 살 때 곁에 있던 한 아주머니가 이용 시간이 90분이라고 한 데다, 우리가 가지고 간 여행 안내서에도 90분까지 유용하다고 되어 있어 별 신경을 안 썼으나 검사원이 제시한 새 규정에는 60분으로 되어 있었다. 사복을 입은 검사원이 국제선 열차가 다니는 중앙역사의 지하철역에 고정 배치되어 있던 것으로 보아 외국인 여행객을 집중적인 표적으로 삼은 듯했다.

밀란 쿤데라는『참을 수 없는 존재의 가벼움』에서 공산주의에 대한 주인공 토마스의 연인 사비나의 감정을 이렇게 표현했다.

> 공산주의에 대한 사비나의 첫 번째 내면적 거부는 윤리적인 것이 아니라 미학적 성질의 것이었다. 그녀가 마음에 거슬리는 것으로 느꼈던 것은 공산주의 세계의 흉한 모습(마구간으로 바뀐 성들)보다는 공산주의 세계가 자신의 얼굴에 쓴 아름다움의 가면, 달리 말하면 공산주의적 키치다.

'해방된' 프라하는 그러나 이제 자본주의적 키치로 도시를 온통 물들일 태세다. 도시는 이미 무한한 욕망의 풍선을 부풀리는 데 혈안이 되어 있는 듯 보인다. 잠시 스쳐 지나가는 방문객에 불과하지만 그러나 내 눈에는 이 도시가 공산주의와 그랬던 것처럼 자본주의와도 그렇게 잘 어울릴 것 같아 보이지는 않는다. 무엇보다 아름답기 그지없는 중세의 미적 성취가 그렇게 말하고 있는 것 같았다.

「아마데우스」의 촬영지 프라하 성 일대

유럽의 남과 북을 연결해 주는 길이었던 블타바 강. 여러 민족의 문화가 오갔고 그만큼 다채로운 갈등과 융합의 드라마를 실어 날랐던 이 강의 서쪽 언덕에 천 년 고도의 유구한 상징인 프라하 성이 서 있다. 세계에서 가장 큰 고성(古城)이라고 한다. 9세기 중엽에 세워져 14세기쯤 오늘의 형태를 갖춘 성 안에는 유명한 성 비투스(비토) 대성당이 자리하고 있고, 장난감 박물관, 사진 갤러리 등이 들어서 있다. 국립미술관의 하나인 슈테른베르크 궁전은 프라하 성 밖, 그러니까 프라하 성 정문을 등 뒤로 하고 보아 우측 도로변에 난 좁은 골목길을 따라 들어간 곳에 깊숙이 숨어 있다. 이렇게 성 주위를 둘러싼 지역을 흐라드차니라고 하는데, 이 지역은 궁전들이 여러 개 들어서 있고 경관이 아름답거나 쉬어 가기 좋은 장소가 많다. 영화 「아마데우스」의 촬영지로 사용되었을 만큼 고색창연하고 운치가 있는 문화 보존 지역이다. 슈테른베르크 궁전은 궁전이라고 하니까 대단한 건물을 연상하기 쉽지만, 3층 높이의 아담한 규모도 그렇고 옹색한 입구도 그렇고 웅장하다기보다는 정감이 가는 형태의 건물이다.

1945년 종전과 더불어 탄생한 체코슬로바키아 공화국(1993년 체코와 슬로바키아로 나뉘었다)은 같은 해 국립미술관 관련 법규를 정비하고 1948년 국립미술관을 개관했다. 당시 체코슬로바키아 정부는 주로 수도원과 궁전을 이들 미술관을 위한 보금자리로 '차출'했다. 1만 3천 점에 달하는 회화, 6천 점의 조각, 4만 점의 소묘, 30만 점 가량의 판화가 여러 곳의 국립미술관에 분산 소장되어 있다.

프라하 미술 컬렉션의 영광은 네덜란드 미술과 독일 미술을 집중적으로 모았던 루돌프 2세 시절(1576~1612)로 거슬러 올라간다. 합스부르크가의 궁전이 있는 빈을 떠나 프라하에서 살았던 루돌프 2세는, 이 가문의 화려한 미술 컬렉션을 프라하에 집중시

컸다. 그러나 루돌프 2세의 사망 뒤 프라하가 더 이상 합스부르크
가의 수도로서 역할을 못 하게 되자 그의 컬렉션은 빈과 기타 유
럽 여러 지역으로 흩어졌다. 현재 남아 있는 이 무렵의 미술품은
그래서 얼마 되지 않는다. 그러므로 현재의 컬렉션은 1796년 보
헤미아의 귀족과 시민들에 의해 '미술 애호가 협회'가 결성되면

대주교 궁

프라하 성 입구 앞 광장에 있는 이
건물의 왼쪽에 미술관으로 접어드는
좁은 골목길이 있다.

서부터 그 토대가 본격적으로 다져졌다고 해도 과언이 아니다.

슈테른베르크 궁전의 수장품은 14~15세기 이탈리아 회화, 15~16세기 네덜란드 회화, 14~18세기 독일 · 오스트리아 회화, 16~18세기 이탈리아 · 프랑스 · 스페인 회화, 17세기 플랑드르 회화, 19~20세기 프랑스 회화, 20세기 유럽 회화 등 크게 7개 분야를 아우르고 있다. 이 가운데 크라나흐의 「아담과 이브」, 뒤러의 「로사리오의 성모」, 렘브란트의 「서재의 학자」, 피터르 브뤼헐의 「건초 만들기」, 브론치노의 「엘레오노라 디 토델로의 초상」 등은 널리 알려진 명작이다. 근 · 현대 회화로는 루소의 「나 자신, 초상-풍경」이나 뭉크의 「강변에서의 춤」, 클림트의 「처녀들」, 마리 로랑생의 「소녀들이 있는 풍경」, 로트레크의 「물랭루주」 등이 낯익은 표정으로 반갑게 다가온다.

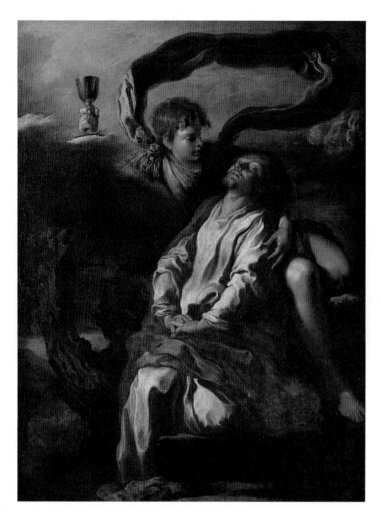

이 그림은 누가복음 22장의 내용을
토대로 이탈리아 화가 도메니코
페티가 그린 것이다. 성경 내용을
보면 다음과 같다.

"이르시되 '아버지여 만일
아버지의 뜻이거든 이 잔을
내게서 옮기시옵소서. 그러나 내
원대로 마시옵고 아버지의 원대로
되기를 원하나이다' 하시니 천사가
하늘로부터 예수께 나타나 힘을
더하더라. 예수께서 힘쓰고 애써
더욱 간절히 기도하시니 땀이 땅에
떨어지는 핏방울 같이 되더라."

혼신의 힘을 다해 기도하던
예수가 지쳐 쓰러지려 하자 천사가
그를 부축하고 있다. 예수와 천사가
이루는 X자형의 구도가 빛과
그림자의 대비와 더불어 예수의
내면적인 갈등을 생생히 드러낸다.
천사의 머리 주위로 휘날리는 천과
화면 아래쪽의 굽은 올리브 나무가
그림에 역동성을 더한다.

우리 가족이 프라하를 방문하고 1년이 지난 1995년 슈테른베르크
궁전에 있던 19~20세기 미술품은 모두 벨레트르츠니 궁전(견본시 궁
전)으로 옮겨갔다. 벨레트르츠니 궁전은 1928년 완공한 체코 최초의 기
능주의 건축물로, 슈테른베르크 궁전의 현대미술 컬렉션을 옮기기 직전
리노베이션을 했다. 현재 슈테른베르크 궁전은 고대 그리스 로마 미술
과 유럽의 르네상스~바로크 미술을 중점적으로 전시하고 있다. 벨레트

브뤼헐, 「건초 만들기」, 1565년, 나무에 유채, 117×161cm

이 작품은 계절의 변화를 연작으로 제작한 것 가운데 하나다. 현존하는 작품이 모두 여섯 점인데, 나머지 네 점이 빈 미술사 박물관에, 그리고 다른 한 점이 뉴욕 메트로폴리탄 미술관에 소장되어 있다. 전해 오는 여섯 점 외에 다른 여섯 점이 더 있다면 시리즈는 1년 12개월을 월 단위로 표현한 것이 되겠지만, 전해지는 것이 없는 데다 이와 관련된 기록도 없어 자세한 사항은 알 수 없다. 이 작품은 여름의 초입 7월경을 주제로 한 그림이다. 건초를 만들고 채소를 나르며 분주한 일상을 보내는 농부들이 드넓게 펼쳐진 전원을 배경으로 평화로운 일상을 일구고 있다.

클림트, 「처녀들」, 1913년, 캔버스에 유채, 190×200cm

젊은 여자들이 다채로운 무늬의 화려한 천들에 휘감겨 어우러져 있다. 잠을 자는 듯한 여자도 있고 무언가에 도취된 듯한 여자도 있다. 심연과 같은 어두운 배경은 그들이 마치 무중력 상태에서 떠다니는 듯한 인상을 준다. 그만큼 그들의 아름다움과 관능도 찰나와 순간의 흐름처럼 여겨지게 한다. 클림트가 사랑했던 여인 에밀리가 의상 디자이너였고 클림트도 에밀리와 더불어 의상을 디자인하곤 했다는 사실을 고려하면 화려한 천은 여성과 에로티시즘만큼이나 그가 관심을 가졌던 대상이라 하지 않을 수 없다.

르츠니 궁전은 슈테른베르크 궁전에서 옮겨온 근현대 미술품에 최근 제작된 미술품까지 계속 더해져 지금은 프라하의 국립미술관들 가운데 가장 큰 컬렉션 규모를 자랑한다.

이 두 미술관을 비롯해 상설 전시를 하는 국립미술관은 모두 여섯 곳인데, 나머지 네 곳이 보헤미아와 중부 유럽의 미술을 선보이는 성 아그네스 수녀원, 19세기 체코의 신고전주의와 낭만주의 미술을 선보이는 살름 궁전, 보헤미아의 바로크 미술을 전시하는 슈바르첸베르크 궁전, 아시아 미술을 집중 조명하는 킨스키 궁전이다. 이 여섯 곳 외에 상설 전시가 열리지는 않더라도 국립미술관이 전시 홀로 쓰는 공간이 다섯 군데 더 있어 2015년 현재 국립미술관 산하의 전시 공간은 모두 11곳이다.

「우는 신부」 잔인한 리얼리즘

슈테른베르크 궁전 미술관에 서 있자니 갈등하는 인간상이나 인내하는 인간상 등 삶의 풍랑 속에 있는 인간들을 묘사한 작품에 자꾸 눈길이 간다. 조형적 성취보다는 그림 뒤에 깔린 인생살이의 다양한 공감대를 확인해 보고 거기에 사색의 술 한 잔을 보태 저 유장한 중세의 강으로 흘려보내 보고 싶은 것이다. 짧은 체류 기간이지만 프라하에서 겪은 여러 가지 궂은일들이 '잘사는 것'에 대한 의미를 새삼 생각하게 해서일까, 아니면 우리나라처럼 외침이 많았던 이 나라에 대한 '동병상련'의 감상이 일어서일까, 나의 시선은 자꾸 갈등 속의 인간들을 찾아 흘러간다.

15~16세기 네덜란드 회화 전시실에 있는 얀 산데르스 반 헤메센(1500~1563)의 「우는 신부」는 그와 같은 인간상 가운데서도 무척이나 강렬한 인상을 주는 작품이다.

화면 중앙에 너무도 못생긴 신부가 아름다움의 상징인 버찌 관을 쓴 채 콧물까지 흘려 가며 울고 있다. 16세기의 그림이지만 우는 신부의 표정 묘사만큼은 무척이나 생동감이 넘친다. 약간은

참을 수 없는 존재의 가벼움, 그 예술의 무거움

슈테른베르크 궁전 미술관 입구

슈테른베르크 궁전 안뜰에서

모자라 보이는 그녀의 얼굴에서 우리는 매우 익살스럽다는 느낌을 받게 되는데, 그러나 사실 그녀의 울음은 자신이 경험하는 공포의 크기를 그대로 반영하는, 매우 처절한 울음이다. 어린아이의 울음을 어른들이 대수롭지 않게 여겨도 그들의 울음 속에 때로 어른들의 절망 못지않은 절망이 자리 잡고 있는 것과 마찬가지다.

 바로 그 지점에서 이 그림의 긴장이 발생한다. 우선 모델이
된 여인의 처절함을 화가는 그리 심각하게 다루고 있지 않다. 오
히려 정상적인 지력을 갖고 있지 않은 그녀를 우스개의 대상으로
삼고 있다는 의심이 든다. 신부 오른쪽의, 그러니까 화면 왼쪽의
신랑도 화가의 '잔인한 리얼리즘'을 벗어나지 못하기는 마찬가지
다. 신부 못잖은 추한 몰골의 신랑은, 그들의 '복된 결혼식 날'을
신부 달래는 데 다 쓰고 있으나 여간 무기력해 보이는 게 아니다.
늘그막에야 결혼의 행운을 얻었음에도 신랑의 표정에서는 즐거
움일랑 전혀 찾아보기 힘들다. 하나의 통과의례로서 '자의 반 타

의 반' 혼례식을 치르는 느낌이다. 그 고갈된 영혼은 눌리고 치이며 살아온 밑바닥 삶의 전형을 보여준다. 작가의 탁월한 사실주의적 묘사가 돋보이는 부분이다.

16~17세기 네덜란드에서는 이와 유사한 결혼식 주제 그림이 많이 그려졌다. 머리에 화관을 쓴 신부가 울면 어머니와 신랑은 그를 다독이며 달래는 그림이다. 첫날밤이 두려운 처녀는 침대 옆에 초와 요강을 놔두는데, 이는 그 처녀가 이제 더 이상 '순진무구'한 존재가 아님을 상징하는 장식물이기도 하다. 이 그림에서 오른쪽 구석의 말끔하게 생긴 청년이 들고 있는 것도 바로 신부를 위한 요강이다. 단지 이 그림에서는 그 같은 요소가 전체적으로 추하게 강조되어 있어 모든 게 상당히 냉소적이다. 신부의 울음은 진짜 공포로 인해 나오는 울음이고, 신랑의 '고갈' 역시 치유될 수 없는 영혼의 상처로부터 나오는 것임에도 세상은 이에 큰 관심을 두고 있지 않은 것이다.

옛 우리나라의 화가 같으면 보다 인간미가 넘치는 해학으로 처리했을 것을 이 유럽의 작가는 생생한 사실 묘사에 실어 '자연의 악의' 또는 '현실의 악의' 형태로 노출시키고 있다. 기질상의 차이라고 할 수 있겠지만, 셰익스피어에게서도 나타나는 이 같은 '천민 주제에 있어서의 잔인한 리얼리즘'이 후일 프롤레타리아트의 계급적 각성과 어떤 형태로든 연결된다는 점에서 그 냉정함을 무조건 부정적으로 볼 수만은 없다. 어쨌거나 '짚신도 짝이 있다'는 낙관의 철학만큼은 우리의 정서와도 쉽게 만나는 부분이 아닐까 싶다.

가부장 사회의 희생자, 루크레티아

이 '소외된 자의 인생극장'을 본 뒤 16~18세기 이탈리아 · 프랑스 · 스페인 회화실로 가면 이번에는 '열녀의 인생극장'을 대면

할 수 있다. 그 인생극장이 보여주는 고통 또한 크게 공명해 온다. 프랑스 화가 시몽 부에(1590~1649)의 대표작 「루크레티아의 자결」이 그 그림이다.

'수산나의 목욕'과 유사한 주제인 '루크레티아의 자결'도 서양 미술사 속에서 무수히 그려졌다. 그 이야기는 이렇다. 전설적인 로마 건국 시기에 루크레티아라는 한 귀부인이 살았다. 당시

로마의 군주는 타르퀴니우스라는 폭군이었는데, 이 폭군의 아들 섹스투스가 어느 날 그녀의 방에 들어와 그녀를 겁탈하려고 했다. 섹스투스는 루크레티아가 저항하면 그녀와 노예 하나를 죽여 나란히 눕혀 놓고 간음 현장에서 베어 버린 것이라고 선전하겠다며 위협했다. 집안의 명예를 생각해 몸을 허락한 루크레티아는 섹스투스가 돌아간 후 아버지와 남편에게 각각 편지로 이 사실을 알리고는 그들과 자신의 명예를 위해 자결해 버린다. 이 소식이 전해지자 타르퀴니우스의 조카 루키우스 브루투스가 분기해 결국 폭군 타르퀴니우스 왕과 그의 아들을 권력의 자리에서 축출해 버린다.

신분이 높고 가진 것이 많다고 해서 인생이 고단하지 않은 것은 아니다. 시몽 부에의 그림에서 루크레티아는 그 고귀한 신분에 걸맞은 명예를 지키기 위해 이제 막 스스로 목숨을 끊으려 하고 있다. 비록 아버지와 남편에게 그들의 명예를 위해 몸을 내줄 수밖에 없었음을 고했다 하더라도 그것으로 모든 것이 '용서'되는 것은 아니다. 그녀는 자신의 신분에 걸맞은 인생의 짐을 져야 한다. 살아 있으면 영원한 모멸이 뒤따르고, 스스로 목숨을 끊으면 영원한 찬사가 뒤따른다. 그 중간 지대는 없다.

작가는 고급스런 침상과 양탄자, 그리고 모피 등으로 주인공의 귀한 지체를 표현했고, 단호하게 칼을 쥔 오른손과 경건하게 하늘을 향한 시선으로 주인공의 고결한 정신을 표현했다. 카라바조풍의 강렬한 명암 대비가 작가의 의도를 더욱 강화해 주고 있는데, 이런 그림들이 결국 가부장적 지배 이데올로기를 옹호하기 위해 주로 제작되었던 점을 고려하면 루크레티아도 그 오랜 이데올로기의 희생자라고 할 수 있다. 그리고 그 같은 희생이 기득권 계급 안에서도 여자나 기타 상대적인 약자들에게 주로 지워져 왔다는 점에서 '사람살이의 매정함'은 신분과 계급을 초월해 변함이 없다.

리베라, 「성 히에로니무스」,
1646년, 캔버스에 유채,
146×198cm

그림의 모델은 이탈리아 여성화가 다 베초로 추측된다. 이 그림이 그려지던 무렵 화가와 모델은 사랑에 빠져 결혼에 이르렀다. 신혼부부의 공동 작업이 되어 버린 셈이다. 이탈리아에서 수학해 입신한 부에는, 말년에 루이 13세의 수석 궁정화가로서 프랑스 고전주의의 씨를 뿌리는 위치에까지 오른다.

이 미술관에 있는 또 하나의 인상적인 '고난의 인물상'은 스페인 작가 후세페 데 리베라(1591~1652)의 「성 히에로니무스」다. 이 인물상 역시 유럽의 웬만한 미술관에서는 흔하게 대하게 되는 존재로, 스스로 고난을 택한 인물이라는 점에서 앞의 두 인물과 구별된다. 그는 보통 굴 속에서 옷을 대충 걸쳐 입은 채 성경을 번역하는 모습으로 그려지며, 주위에는 주로 해골 혹은 사자가 그려진다. 해골은 죽음과 허무의 상징으로 수도자인 그의 신

128 참을 수 없는 존재의 가벼움, 그 예술의 무거움

분을 가리키는 것이라 할 수 있고, 히에로니무스가 발에서 가시를 빼 주어 평생 그의 지킴이가 됐다는 전설 속의 사자는 그를 상징하는 이미지다.

4세기~5세기 초에 활동했던 실제 인물인 히에로니무스는 4대 라틴 교부 가운데 한 사람으로, 만년에 베들레헴 근처의 한 동굴에 들어가 성경을 라틴어로 번역하는 일에 몰두했다고 한다. 흔히 불가타 번역본으로 알려진 그의 라틴어 성경은 수세기 동안 가톨릭교회의 공식 성경으로 사용되었다. 그의 그 같은 노고는 그를 지속적으로 회개하고 온갖 육체적 유혹에 저항하는 '기독교 전사'의 전형으로 받들게끔 만들었다.

리베라의 그림에서 우리는 상체를 벗은 히에로니무스와 그를 나타내는 사자와 해골을 본다. 노인의 근육에 대한 정교한 묘사와 종이의 나풀나풀한 인상이 고도의 사실감을 전해 준다. 해골이 상징하는 그 극한적인 '내면의 투쟁'은 '원효의 깨달음'을 생각나게 하기도 한다. 어떤 종교든 종교는 인생에 대한 무상한 정서와 인간이 처하게 되는 극한 상황의 틈을 비집고 깨달음의 길을 열어 준다. 그 삶의 벼랑에서 히에로니무스나 원효 같은 극소수의 인간은 신생아가 탯줄로부터 분리되듯 모든 세속적 욕망으로부터 분리된다. 그 극소수를 제외한 나머지는 이렇게 그들을 그림으로 그려 기리거나 그 그림을 바라봄으로써 그들의 해탈로부터 위안을 얻는 것이다. 이것도 일종의 부적인 셈이다.

히에로니무스와 같은 성인은 아니지만 남루한 노인의 기도 장면을 그린 플랑드르 화가 야코프 요르단스(1593~1678)의 「손을 모은 노인 습작」 역시 볼수록 영적인 감흥을 더해 주는 그림이다. 노인의 주름진 얼굴을 마티에르와 붓질의 자취를 이용해 거칠게 표현한 이 그림에서 연륜이라는 것이 주는, 지식이나 부귀영화를 초월한 달관과 통찰의 힘을 새삼 되돌아보게 한다. '평화의 색' 녹색을 주조로 함으로써 비록 육체적으로는 쇠하고 있

요르단스, 「손을 모은 노인 습작」,
1620~1621년, 나무에 유채,
68.5×51.5cm

으나 잔잔한 호수 같은 노인의 마음속이 들여다보이는 것 같다.

그런가 하면 '속절없는 세상사'로 고민하는 인간상을 그린 얀 스테인(1626~1679)의 「의사와 환자」도 나름의 교훈을 주는 그림이다. 넉넉한 가정의 안주인이 기진맥진한 상태로 병을 호소하고 있는데, 기실 이 여인의 병은 외간 남자에 대한 연정으로 생긴 상사병이다. 뒤의 하녀가 멋쩍은 웃음을 짓고 있는 것은, 자신은 그 병의 원인을 잘 안다는 표현이다. 오로지 앞뒤가 꽉 막힌 의사 선생님만 진지하게 처방전을 쓰고 있는데, 그의 성실함에도 불구하고 그는 헛다리를 짚고 있는 셈이다. 요즘 우리 사회의 '덩달이 시리즈' 같은, 17세기 네덜란드 시민사회의 사회 풍자 시리즈의 하나인 것이다.

얀 스테인, 「의사와 환자」, 1665년,
캔버스에 유채, 49×46cm

화가들의 수호자는 성 누가

미술사적인 가치로 보자면 이 미술관에서 가장 귀중하게 평
가되는 그림은 알브레히트 뒤러(1471~1528)의 「로사리오의 축
제」일 것이다. 얀 호사르트(마뷔즈, 1478~1533/1536)의 「성모 마
리아를 그리는 누가」도 높이 평가되는 16세기의 걸작이다.

「로사리오의 축제」는 14~18세기 독일·오스트리아 회화 전시실에 걸려 있다. 아우크스부르크 출신의 거상이자 광산업자, 금융업자였던 야콥 푸거의 요청에 따라 그려진 이 그림은, 흔히 르네상스의 이상이 충만한 최초의 북유럽 그림으로 평가된다. 뒤러 자신의 예술 세계뿐 아니라 당시 북유럽 회화의 전개 과정에 일대 전환점이 된 작품이라 하겠다.

베니스에서 체류하는 동안 뒤러는 그곳 길드의 화가들로부터 상당한 견제를 받았는데, 이 텃세는 국제적 명성을 얻기 원하는 '주변국 출신'의 작가로서 반드시 극복해야 할 장애물이었다. 그러니까 한국인 작가가 뉴욕 화단에서 부딪치는 그런 어려움인 셈이었는데, 그때는 작가들이 장인 조합을 이뤄 집단적 이해를 추구했으므로 견제가 더욱 심할 수밖에 없었다. 뒤러의 처지에서는 「로사리오의 축제」가 바로 그 장애물을 딛고 일어설 수 있게끔 이끌어 준 결정적인 디딤돌이었다.

"내가 훌륭한 판화가이기는 하나 붓으로 그린 그림은 영 형편없다고 말하던 작가들을 모조리 입 다물게 해 주었다"고 뒤러는 「로사리오의 축제」를 끝낸 직후 독일의 한 친구에게 편지를 써 보냈다. 확실히 그의 자부심만큼이나 「로사리오의 축제」는 매우 아름답고 완성도가 높은 그림이다.

중앙의 성모를 중심으로 교황 율리아누스 2세와 황제 막시밀리아누스 1세 등 인물들이 대칭으로 줄지어 있고 성모와 아기 예수, 천사들, 도미니크 수도회의 개조인 도미니쿠스 등이 이들에게 장미 화관을 씌워 주고 있다. 로사리오가 도미니크 수도회에 의해 제도화된 것으로 전해지는 성모기도(또는 기도할 때 도움을 주기 위해 만들어진 묵주)임을 감안한다면, 이 그림의 주제가 바로 '성모 안에서의 우애와 평화'임을 어렵잖게 이해할 수 있다.

그 우애와 평화의 물결 속에서 오로지 한 사람만이 이에 취하지 않고 말짱한 눈으로 감상자 쪽을 응시하고 있는데, 오른쪽

뒤러, 「로사리오의 축제」, 1506년,
나무에 유채, 161.5×192cm

나무에 등을 기댄 장발의 사내가 그다. 바로 이 그림을 그린 뒤러다. 자화상의 선구자답게 스스로의 존재를 강하게 의식하고 있는 그 장면은 "비판자들이여, 내 재능을 두 눈 똑똑히 뜨고 봐 둬라"라고 말하는 것 같다. 그의 손에 들린 흰 종이에는 그의 사인과 그가 이 그림을 그리는 데 다섯 달이 걸렸다는 등의 내용이 적혀 있다. '거룩한 성모 주제 그림' 안에 이런 강한 자의식의 표현을 불사한 데서 그가 조만간 '성모와 거리를 두게 될 운명(루터 진영에 서게 될 운명)'임을 예감하게 된다.

얀 호사르트, 「성모 마리아를 그리는
성 누가」, 1515년경, 나무에 유채,
230×205cm

　플랑드르 화가 얀 호사르트(마뷔즈)의 「성모 마리아를 그리
는 성 누가」 역시 성모자를 소재로 했다는 점과 이탈리아 르네상
스의 영향을 보여준다는 점에서 「로사리오의 축제」와 닮은 점이
있다. 북유럽의 르네상스 수용 과정을 보여 주는 중요한 그림이
아닐 수 없다. 그러나 중세 고딕 회화의 딱딱한 느낌이 더 많은
까닭에 투시 원근법의 효과는 사실적이라기보다는 상당히 장식
적인 것이 되고 말았다. 뒤러보다 더 전통 지향적이라는 느낌이
든다. 그럼에도 이 그림 역시 화가의 자의식을 진하게 드러내고
있어 뒤러의 그림과 닮은꼴을 이룬다. 물론 그렇다 해도 그 자의
식은 뒤러의 그것만큼 개성적이고 근대적인 것은 아니다. 이 그

루소, 「팔레트를 든 자화상(나 자신, 초상-풍경)」, 1890년경, 캔버스에 유채, 146×113cm

앙리 루소는 세관원으로 일하며 독학으로 그림을 공부한 화가다. 미술 아카데미의 체계적이고 합리적인 교육을 받지 못했지만, 그만큼 정직한 시선을 보여주었다. 마치 어린아이가 그린 것 같이 형태적인 모순으로 가득 찬 그의 그림은 그 소박함과 정직함으로 인해 그에게 소박파(naive art) 화가라는 타이틀을 가져다주었다. 그의 그림들은 형식과 주제, 내용, 거기에 깔린 화가의 열정까지 진정으로 순수하고 소박하기 그지없다.

그 열정을 담아 그린 이 그림은, 그가 생각하는 진정한 자신의 모습이다. 배경은 파리다. 철교와 배, 건물, 에펠탑이 보인다. 배에는 만국기가 걸려 있다. 축제라도 벌어질 것 같이 예쁜 풍경이다. 그 정면에 화가는 자신의 이미지를 커다랗게 그려 놓았다. 베레모를 쓴 그는 당당하고 자부심에 차 있다. 관객은 그를 우러러보는 시점으로 보게 된다. 비록 남들은 자신을 무시한다 해도 얼마나 강한 자존심으로 똘똘 뭉쳐 있는지 확인하게 하는 그림이다.

림에서 작가가 갖는 자의식은, 누가가 최초로 성모상을 그린 사람이라는 전설에 기대고 있다. 최초의 성모상을 그린 이가 복음서의 저자이자 사도 바울의 동역자였다는 사실은 아직 사회적 신분이 낮은 당시의 북유럽 화가들에게 상당한 위로가 아닐 수 없었다. '화가들의 수호자'를 그린 이 그림이 미술가 길드의 의뢰에 의한 것이었다는 점에서 그 점은 더욱 분명해 보인다. 이 그림은 무엇보다 화가들을 위한 부적인 셈이다.

무하 필생의 역작 「슬라브 서사시」

벨레트르츠니 궁전은 모두 13,500㎡(4천84평)의 면적을 전시 공간으로 쓰고 있고 여기에 2천3백여 점의 작품이 전시되어 있다. 체코 작가들뿐 아니라 유럽의 거장들 작품도 풍성히 만나 볼 수 있는데, 그 대표적인 인물을 꼽자면, 모네, 르누아르, 로댕, 반 고흐, 고갱, 세잔, 클림트, 실레, 뭉크, 미로, 루소 등이 있다. 이런 대가들의 작품을 만나는 것도 즐겁지만, 이 미술관에서 가장 관심을 갖고 보게 되는 작품은 이런 유럽의 대가들보다 아무래도 이곳 출신의 거장 알폰스 무하가 그린 「슬라브 서사시」 연작이다.

「슬라브 서사시」 연작이 벨레트르츠니 궁전에서 전시되기 시작한 것은 2012년부터의 일이다. 2014년까지 전시되다가 기술적인 문제로 잠시 비공개로 돌아섰고, 2015년 8월부터 다시 관객을 맞고 있다. 벨레트르츠니 궁전에서 전시되기 전까지 이 작품은 체코 남부 모라프스키크룸로프 성에 50년 가까이 머물러 있었다. 무하는 살아생전 이 작품을 프라하 시에 기증했는데, 기증 조건이 시에서 이 작품을 위한 전시 공간을 지어 주는 것이었다. 그러나 프라하 시는 이 약속을 지키지 못했다. 2차 대전의 전화와 전쟁 이후 들어선 공산 정권의 정책이 시의 약속을 휴지 조각으로 만들어 버렸다. 사회주의 리얼리즘 미학을 중시한 공산 정권은 무하를 타락한 부르주아 미술가로 여겼고, 그런 그의 「슬라브 서사시」 연작을 위해 시가 건물을 지어 줄 하등의 이유가 없다고 생각했다. 이에 작품은 모라프스키크룸로프 성으로 옮겨갔고 1963년 이래 그곳에서 줄곧 전시되어 왔다. 그러나 공산주의 몰락 이후 프라하 시는 옛 계약서에 따라 시가 소유자임을 주장, 모라프스키크룸로프 시민들의 반대와 항의를 뚫고 최근 작품을 가져오는 데 성공했다.

「슬라브 서사시」는 모두 20부작으로 구성되어 있다. 1부 「본향의 슬라브인들」에서 20부 「슬라브 찬가」에 이르기까지 체코를 중심으로 슬라브인들이 겪은 다사다난한 이야기를 전설과 역사에 기초해 형상화했다. 작은 작품의 사이즈가 480×405cm, 큰 작품의 사이즈가

벨레트르츠니 궁전 외관

벨레트르츠니 궁전 실내

프라하 국립미술관

810×610cm이니 이 연작이 얼마나 장엄하고 유장한 대역작인지 능히
짐작할 수 있다. 미술관 1층의 전시 공간에 들어서는 관람객은 압도해
오는 스펙터클한 화면에 입을 다물지 못한다.

　　무하가 이 작품을 구상하게 된 것은 1900년 열린 파리 만국박람회
의 오스트리아-헝가리 제국관의 인테리어 디자인을 맡게 되면서다. 당
시 오스트리아-헝가리 제국은 독일인을 중심으로 폴란드인, 마자르인,
남슬라브인 등을 아우르는 다민족국가였는데, 체코인을 주로 하는 슬라
브계는 범게르만주의와 대립해 범슬라브주의를 지향하고 있었다. 만국
박람회 인테리어 디자인을 위한 연구차 남슬라브 일대를 답사한 무하는
이들의 문화와 애환을 두루 체험하면서 슬라브인들을 위한 기념비적인

서사시를 그려야겠다는 생각을 품게 되고 결국 1911~1928년 혼신의 힘을 기울여 이 대하 시리즈를 완성한다. 그림을 그리는 도중에 1차 대전의 종전과 함께 1918년 체코슬로바키아 공화국이 탄생함으로서 이 역작은 그 의미를 더하게 된다.

시리즈 첫 번째 그림인 「본향의 슬라브인들」은 무하가 슬라브인들의 시원을 소재로 그린 그림이다. 서기 4~6세기 슬라브인들은 비스투라 강과 드네프르 강, 발트 해와 흑해 사이의 늪지에 주로 거주하고 있었다. 이들은 자신들을 보호해 줄 확고한 정치체제를 갖추지 못해 게르만족의 침략과 약탈에 무방비로 노출되어 있었다. 그림 하단의 흰 옷을 입은 부부는 게르만족의 공격으로부터 도망쳐 나와 수풀에 몸을 숨긴 당시의 슬라브인들이다. 두려움과 황망함에 떠는 그들의 모습으로부터 애초 그들이 얼마나 큰 고난 속에 있었는지 생생히 확인할 수 있다. 그들 뒤 지평선에서는 타오르는 붉은 연기는 잿더미가 된 그들의 보금자리를 가리킨다. 그렇게 약탈자들은 지나가고 남는 것은 사랑하는 이의 죽음과 고통, 가난, 굶주림뿐이다. 오른쪽 상단에 떠 있는 인물들은 이교도 사제와 그를 부축하고 있는 전쟁과 평화다. 아직 기독교가 전파되기 전이니 기독교 사제가 아니라 이교도 사제가 예언을 한다. 자유와 평화는 거저 오지 않는다. 스스로 일어나 적들을 물리치고 독립을 얻을 때 비로소 슬라브인들에게 자유와 평화가 올 것이다. "슬라브인들이여, 두려워 말고 싸워서 자유와 평화를 쟁취하라!"는 목소리가 들려오는 듯하다.

마지막 작품인 「슬라브 찬가」는 슬라브인이 아니어도 그들의 고난과 투쟁, 마침내 쟁취한 독립과 자유의 환희를 함께 느낄 수 있는 멋진 그림이다. 무하가 원한 것도 슬라브인들만의 자유와 평화가 아니었다. 모든 민족의 자유와 평화였고, 상호 호혜적이고 평화롭게 공존하는 세상이었다. 그래서 그는 이 그림의 부제를 '인류를 위한 슬라브인들'이라 붙였다. 한민족도 유사한 고난과 핍박을 체험했지만, 그렇다고 한민족이 원하는 것이 다른 민족을 정복하고 그들을 굴종시키는 게 아니라 평화롭게 공존하는 것인 것처럼 체코인을 비롯한 슬라브인들도 그런 평화

1. 알폰스 무하, 「슬라브 서사시」 중 「본향의 슬라브인들」, 1912년, 캔버스에 템페라, 610×810cm
2. 알폰스 무하, 「슬라브 서사시」 중 「슬라브 찬가」, 1926년, 캔버스에 템페라, 480×405cm

참을 수 없는 존재의 가벼움, 그 예술의 무거움

1. 프라하 성으로 가는 길에서
내려다본 프라하 시가지
2. 프라하 성으로 올라가는 계단에서

주의자로서 자신들의 정체성을 이렇듯 확고히 드러내고 있는 것이다.

그런 점에서 이 그림은 이 연작의 다른 19개 주제를 모두 함축한 그림이라 할 수 있다. 색채에 따라 크게 네 개의 영역으로 화면을 나눴는데, 오른쪽 하단의 푸른색 부분은 「본향의 슬라브인들」과 같은 색조다. 초기 선조들의 모습을 그린 부분이다. 상단의 붉은 부분은 보헤미아 전쟁이라고도 불리는 후스 전쟁(1419~1434)을 소재로 한 것이다. 로마 가톨릭과 대립한 종교전쟁이지만, 그 안에는 민족을 해방시키고 외세에 억눌린 국가를 구하려는 구국 투쟁의 성격이 자리해 있었다. 그 앞에 실루엣으로 그려진 사람들은 끝없이 침략해 온 조국의 적들이다. 그 아래에는 1차 대전에서 돌아오는 체코와 슬로바키아 군인들이 형상화되어 있는데, 이는 오스트리아-헝가리 제국의 멸망과 체코슬로바키아의 독립을 의미하는 것이다. 왼편 하단에 조국의 미래인 소년들이 돌아오는 군인들을 환영하고 있다.

이 모든 것을 배경으로 상단 중앙에 그려진, 팔을 활짝 벌린 청년은 새로이 탄생한 체코슬로바키아 공화국을 상징한다. 그의 양손에는 화환

프라하 국립미술관

이 들려 있다. 그는 뒤편의 그리스도에 의해 축복받고 보호받고 있다. 그리스도 뒤로는 희망과 평화의 무지개가 보인다. 하단의 소녀가 팔을 활짝 벌려 청년의 포즈에 공명한다. 마치 베토벤 교향곡 9번 「합창」의 「환희의 송가」가 울려 나올 것만 같은 그림이다. 그만큼 묵직한 여운을 전해 주는 역작이다.

무하 미술관

세상에서 가장 아름다운 그림을 그린 화가

1894년 연말 알폰스 무하는 갑자기 연극 홍보 포스터를 제작하게 된다. 당시 그는 지인의 부탁으로 파리의 한 인쇄소에서 교정쇄를 보고 있던 차였다. 하필 크리스마스 시즌이어서 디자이너들이 휴가를 떠난 상황이었는데, 르네상스 극장이 르메르시에 인쇄소에 연극 홍보 포스터 제작을 다급히 요청해 온 것이다. 당시 파리에서 가장 인기가 있던 여배우 사라 베르나르가 출연하는 「지스몽다」라는 연극이었다. 연극 개막일은 코앞인 1월 4일이었다. 중요한 고객의 요청을 거절할 수 없어 당황해 하던 인쇄소의 매니저 모리스 드 브뤼노프는 무하가 그 포스터를 디자인하겠다고 나서자 그에게 일을 맡겼다. 그것이 신화의 시작이었다.

신화의 시작

무하의 포스터는 파리 시내에 붙자마자 사람들의 큰 관심을 불러일으켰다. 기존의 포스터와 구별되는, 매우 개성적이면서도 아름답고 세련된 포스터가 시내를 장식했기 때문이었다. 열광한 나머지 포스터를 붙이는 인부에

게 돈을 쥐어 주고 포스터를 가져가는 사람, 남몰래 포스
터를 절취하는 사람 등 미술 애호가들 사이에서는 갑자기
무하 포스터 수집 붐이 일어났다. 여배우 사라 베르나르
도 무하의 포스터를 보고는 감격해 그를 불러 포옹해 주
기까지 했다. 그러고는 6년의 장기 계약을 맺어 그로 하
여금 자신이 출영하는 연극의 포스터뿐 아니라 무대와 의
상까지 다 디자인하도록 했다.

당시 제작된 「지스몽다」 포스터를 보면 일단 세로로
매우 긴 형태로 되어 있다. 이런 독특한 비율 때문에 애초
인쇄업자들은 그의 포스터를 부정적으로 보았다. 그러나

무하, 「지스몽다」, 1894년, 석판화,
216×74.2cm

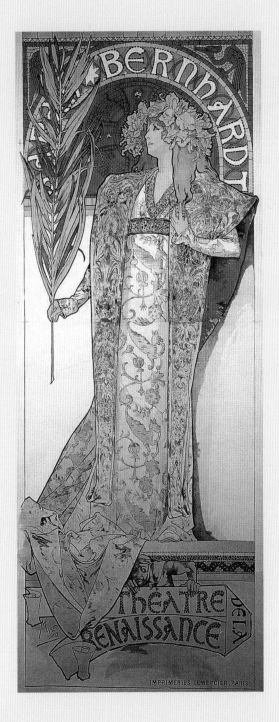

대중의 반응은 예상외였다. 대중은 무하의 포스터에서 세련된 감각을 느꼈다. 물론 그 바탕에는 무하가 이미지를 매우 화사하고도 매끄럽게 구사한 데다가 여백 또한 적절히 잘 활용한 측면이 있었다. 무하는 사라 베르나르가 비잔틴 귀부인으로 나오는 걸 고려해 의상과 화관의 표현에서 화려하고도 이국적인 멋을 살렸다. 그리고 그녀의 이름이 들어간 아치를 후광처럼 표현해 조형적인 효과와 디자인적인 효과를 한껏 살렸다.

이 미려하고도 장식적인 표현을 사람들은 아르누보를 대표하는 이미지로 받아들였다. 당시 새로운 조형 트렌드로 떠오르던 아르누보는 주로 자연에서 모티프를 얻어 담쟁이나 덩굴풀의 선 같은 유동적인 선과 장식적인 표현 등을 중시한 미술 유파다. 아르누보의 등장과 함께 무하는 최고의 아르누보 미술가 가운데 한 사람으로 인식되게 되었다. 하지만 그 자신은 평생 아르누보 화가로 불리는 것을 그다지 좋아하지 않았다. 자신의 그림은 체코의 문화와 자신의 개성에 뿌리를 둔 고유한 스타일이라 자부했다.

이 포스터 외에 무하는 많은 포스터를 제작했다. 뿐만 아니라 레스토랑 메뉴판, 장식 패널, 달력, 엽서, 잡지 표지, 식기, 보석, 텍스타일 등 다양한 분야에 걸쳐 자신의 미적 재능을 발휘했다. 사라 베르나르 포스터를 제작한 이래 무하는 이렇듯 파리에서 가장 인기 있는 장식 미술가의 한 사람으로 자리 잡게 되었다.

1998년에 문을 연 프라하의 무하 미술관에는 무하의 대표작이 다량 소장되어 있다. 큰 전시 면적을 갖고 있는 미술관은 아니지만, 최초로 인쇄된 「지스몽다」의 오리지널 석판화 포스터 2장을 비롯해 갖가지 오리지널 석판화

포스터들과 후기에 그린 유화들, 드로잉, 사진 등을 선보
인다. 무하 미술관을 운영하는 무하 재단이 소장한 무하
의 작품은 모두 3천여 점에 이른다. 미술관에는 이들 작
품 외에 파리 시절 무하의 스튜디오를 오리지널 가구 등
을 동원해 재현해 놓음으로써 관람객이 무하의 체취를 진
하게 느끼게 한다.

게슈타포에게 체포되다

무하는 1860년 7월 24일 모라비아의 이반치체 마을
에서 법정 정리의 6남매 중 넷째로 태어났다. 가난한 환
경이었지만 워낙 노래를 잘한 탓에 모라비아의 중심 도
시 브르노의 성 베드로 대성당과 성 바오로 성당에서 성
가대원으로 활동하며 고등학교 과정을 이수할 수 있었
다. 그러나 그의 흥미는 음악보다 미술 쪽에 훨씬 더 있어
서 처음에는 모라비아에서, 조금 지나서는 빈에서 장식
미술과 무대미술 쪽의 일을 했다. 그러다가 후원자를 만
나 뮌헨과 파리에서 본격적으로 그림 공부를 하게 되었
는데 아쉽게도 후원은 계속되지 못했다. 결국 파리에서
학업을 중단한 뒤 일러스트레이션 쪽에 에너지를 쏟게
되었다. 일러스트레이터로서 나름대로 탄탄한 기반을 다
지던 무하는 사라 베르나르의 포스터를 맡게 되면서 앞
에 서술했다시피 일약 인기 상업 미술가의 반열에 올라
서게 되었다.

명성이 자자해진 무하는 1900년 파리 만국박람회에
서 오스트리아-헝가리 제국관의 인테리어를 맡게 되는
데, 보스니아-헤르체고비나 파빌리온은 단독으로 장식하
고 오스트리아 파빌리온은 협업으로 장식했다. 이 프로젝
트를 위한 사전 조사차 1899년 발칸반도와 남슬라브 지

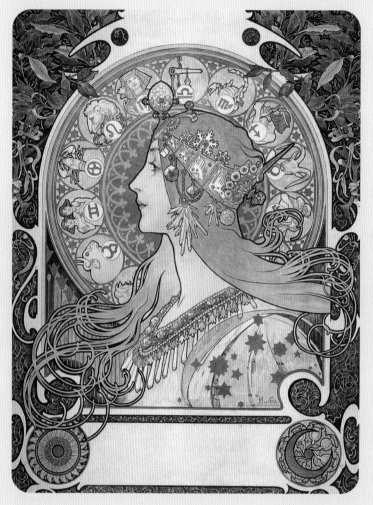

무하, 「황도십이궁」, 1896년,
석판화, 65.7×48.2cm

사라 베르나르의 포스터가 크게
성공한 뒤 무하는 1896년 인쇄업자
상푸누아와 홍보 및 장식 포스터
제작에 대한 독점 계약을 체결한다.
「황도십이궁」은 그 계약에 따라
무하가 제작한 첫 작품이다. 이
이미지는 원래 인쇄소가 달력을
제작하면서 무하에게 의뢰한
것이었다. 그러나 문예 잡지 『라
플륌』의 편집장 레옹 데샹이 이
디자인을 보고 확 끌려 1897년에
잡지 달력으로 배포할 수 있는
권리를 사게 된다. 이 그림이
선풍적인 인기를 끌게 된 것은
불문가지의 일이다. 텍스트가 들어가
있는 것, 텍스트가 빠진 것 등 아홉
종류의 버전이 제작되었는데, 무하
미술관 소장품은 텍스트 없이 장식
패널로 제작된 석판화다.

그림 한가운데 환상 속에서나 볼
법한 미모의 여인이 그려져 있다.
그녀의 머리카락은 무척 아름다운
음악처럼 퍼져 나간다. 무하의
트레이드마크라 할 수 있는 후광
형태의 디스크가 여인의 머리 뒤에
그려져 있고, 거기에는 황도십이궁
별자리가 표현되어 있다. 화려한
보석과 장식이 그녀의 아름다움과
위엄을 드높인다.

방을 여행한 그는 슬라브 민족의 독립을 향한 보다 강한
열망을 갖게 되었고 이를 마침내 저 유명한 「슬라브 서사
시」 연작으로 표출해 내게 되었다.

무하의 조국 체코가 오스트리아의 지배를 받기 시작
한 것은 16세기부터다. 그 지배가 3백여 년을 이어오면서
자연히 체코의 언어와 문화가 존립을 위협받게 되었고,

세상에서 가장 아름다운 그림을 그린 화가

무하가 태어나던 무렵인 1860~1870년대에는 이에 대한 반발로 체코에서 민족 부흥 운동이 활발하게 일어났다. 이런 역사적 배경과 영향 탓으로 무하는 10대 시절부터 애국 활동에 관심을 가졌고 결국 「슬라브 서사시」 연작이라는 필생의 역작을 창조하는 데 이르렀다. 그러니 그가 지배국인 오스트리아-헝가리 제국을 위해 만국박람회 인테리어 디자인을 하면서 얼마나 자괴감을 느꼈을지 능히 짐작할 수 있다.

이렇게 유럽 전역에 명성이 자자한 예술가인 데다 애국심이 출중한 위인이었으니 1939년 나치가 체코를 침공했을 때 가장 우선적인 체포 대상의 하나로 그를 꼽은 것은 지극히 당연한 일이었다. 게슈타포는 그를 혹독하게 심문했고, 그가 폐렴에 걸리자 풀어 주었다. 그러나 노령에 심신이 피폐해진 그는 곧 세상을 떠나고 말았다. 당시 나치가 군중이 모이는 집회와 연설을 금지했음에도 불구하고 그의 장례식에는 수많은 군중이 모여들었고, 감동적인 연설도 행해졌다. 이처럼 그는 세상에서 가장 아름다운 그림을 그린 화가의 한 사람이었을 뿐 아니라 세상에서 가장 올곧고 애국적인 화가의 한 사람이기도 했다.

빈 미술사 박물관

유럽 최고의 컬렉터 합스부르크가의 영욕

오스트리아 빈에서는 처음으로 한국인 민박집에 투숙했다. 3남매를 둔 부부가 운영하는 민박집이다. 두 개의 침대를 얻었다. 민박집으로 오게 된 것은 전적으로 그 저렴한 비용 때문이었다. 프라하에서 카메라가 든 가방을 도난당한 뒤 중고 캐논 카메라를 사는 데 목돈을 쓰고 나니 긴축을 하지 않을 수 없었다.

여러 사람이 한 공간을 써야 한다는 것과 화장실을 나누어 써야 한다는 것이 무척 불편하긴 하지만, 우리나라 사람들과 둘러앉아 대화를 나누며 여행의 긴장을 누그러뜨릴 수 있다는 게 이런 민박집의 장점이다. 게다가 아침마다 육개장 등 한국 음식을 먹을 수 있고, 밤마다 거실에서 요긴한 여행 정보를 주고받을 수도 있다.

그러나 아내는 상당히 불편한 모습이다. 하기야 대학생 배낭여행족도 아니고, 애들까지 챙기며 다녀야 하는 처지에 가족의 프라이버시를 지킬 수 없는 이런 공간이 마뜩할 리가 없다. 그러나 아이들은 사다리 기어오르기, 만화책 잡아 찢기 등 어른들이 한눈 파는 사이에 할 수 있는 놀이가 많아 즐거운 표정이다. 특히 땡이는 이 집 주인아저씨하고는 낯도 안 가리고 잘 논다. 거리의 사람들이 귀엽다고 손짓을 해도 별 반응을 보이지 않던 것하고는 천양지차다. 낯선 땅만 돌다 보니 어린애도 제 동포를 알아보게

합스부르크가의 영광을 자랑하는 빈
미술사 박물관

된 것일까.

"땡이야, 여긴 오스트리아의 빈이야. 우리는 지금 유럽의 아래쪽으로 점점 내려가고 있는 중이거든."

"빈? 아래쪽?"

"그래, 지금까지 우리가 어디어디를 거쳐 왔는지 알아?"

"으응…. 그러니까 런던에도 갔다가, 파리에도 갔다가, 암, 암스테르…에 갔다가…."

더 이상은 기억이 안 나는 모양이다.

"그런데, 너 지금 이 나라들과 우리나라가 얼마나 멀리 떨어져 있는지 아니? 왜 우리 비행기 타고 한참 왔잖아. 그리고 우리나라 이름은 대한민국이지? 여기는 우리나라가 아니니까 말도

다르고 사람들 얼굴도 다르고…. 이렇게 세상에는 여러 나라가 있고 여러 종류의 사람이 산다는 것 이제 알겠어?"

피식—.

어른들이 하는 말을 못 알아 듣겠다 싶을 때 땡이는 피식 웃고 만다. 나라 개념을 세 살짜리한테 이해시키는 것은 아직 어려운 일 같다. 워낙 자존심이 강해 자신의 '무지'를 좀체 인정하려 하지 않는 땡이는, 자기가 알아듣기 힘든 질문이 던져졌다 싶으면 금세 화제를 바꾸고 사람들의 관심을 딴 데로 돌리려는 버릇이 있다.

"아빠, 나 이것 방개 주려고 가져왔어."

허리 가방에서 무언가를 꼼지락거리며 꺼낸다. 마로니에 열매다. 공원 등지에 떨어진 것들을 주워 온 것이다. 무슨 뜻인지는 모르겠으나, 땡이가 '자케, 자케' 하고 부르는 그 가방 속이 궁금해 들여다보니, 마로니에 열매 외에 색색의 조그만 나뭇잎들과 말라비틀어진 감자튀김, 동전 몇 개, 여러 도시의 지하철 티켓, 미술관 표 따위가 올망졸망 들어차 있다. 그래도 그동안 저 나름대로는 꼼꼼히 여행의 전리품들을 수집해 오고 있었던 것이다. 뭔가 모으기는 하는 것 같았는데 이렇게 아름다운 수집품이 한아름 들어 있는지는 몰랐다. 기가 막힌다. 순간 '이 가방 속이야말로 이 아이의 나라'라는 생각이 들었다. 그 나라는 작지만 무척이나 아름답다. 국경도 없고 욕심도 없고 다툼도 없고 억압도 없는, 피터 팬의 '네버랜드' 같은 나라. 사실 부모들만을 위한 여행에 아이들을 혹사시키는 것은 아닌가 하는 염려가 없지 않았는데, 아이는 그래도 대견하게 자신의 나라를 꿋꿋이 지켜 오고 있었던 것이다.

유럽 왕실 컬렉션의 대변자

빈의 중심부에는 '링'이라는 환상 도로가 있다. 관광객들도 짧은 시간 안에 이 도시의 성격을 쉽게 파악할 수 있게 돕는, 일종의 장소성을 제공하는 길이다. 19세기 중반, 중세 이래의 성벽을 허물고 만들었다. 이 링 안팎으로 왕궁과 궁전, 미술관 등 문화시설, 행정 시설 등이 놓여 있고 폴크스가르텐 같은 아름다운 공원도 이 도로와 맞물려 있다. 합스부르크가의 영광을 전하는

2층 회화 갤러리로 올라가는
대계단 중간에 위치한 카노바의
「켄타우로스를 죽이는 테세우스」

미술사 박물관(본관)은 링의 바깥쪽 마리아 테레지아 광장에 면
해 있다. 마리아 테레지아 광장을 사이에 두고 미술사 박물관과
자연사 박물관이 서로 마주해 있고, 링 맞은편에는 옛 왕궁과 신
왕궁의 복합건물인 호프부르크가 있다. 호프부르크 안에는 빈 미
술사 박물관의 컬렉션 중 무기 및 고악기 컬렉션과 에베소 박물
관이 자리한 노이에 부르크, 대통령의 집무실이 있는 레오폴트
익관, 황실의 보물들을 전시하는 보물 전시관, 황실 도서관 등이
자리해 있다.

 명가 중의 명가 합스부르크가. 한때 스페인에서 보헤미아까
지 유럽 대륙을 호령했던 이 가문은 그 위세에 걸맞게 숱한 명화
와 명품들을 수집했다. 4백여 년 이어져 온 합스부르크가문의 컬
렉션을 중심으로 1891년 건립된 미술사 박물관은 자연스레 유럽

대륙의 손꼽히는 종합 박물관 가운데 하나가 되었다. 르네상스에서 고전주의까지 다양한 양식으로 절충된 외관과 호화스런 대리석 등의 재료가 사용된 실내가 어우러져 7천여 점의 회화와 고대 이집트 및 그리스 · 로마 미술, 유럽 조각 · 장식 미술, 화폐 · 메달 컬렉션을 품고 있다. 수장품의 총 숫자가 40만 점에 이른다.

전시장 배치를 보면, 현관을 기준으로 1층 왼쪽 날개에 그리스 · 로마 미술 컬렉션, 오른쪽 날개에 이집트 · 근동 미술 컬렉션과 조각 및 장식 컬렉션을 두었고, 2층 전체와 3층 오른쪽 날개에 회화, 3층 왼쪽 날개 일부에 화폐 · 메달 컬렉션을 두었다. 회화 갤러리에는 1차 대전의 종전과 함께 명운을 다한 합스부르크가의 컬렉션 외에 자체 구입으로 보강된 작품들도 있으나 전체적으로 이 가문의 독특한 입맛을 벗어나지 않고 있다. 질과 양 면에서 합스부르크가의 중요한 수집 대상은 독일과 네덜란드 · 플랑드르 회화, 이탈리아 특히 북이탈리아 회화, 스페인 회화 등이었다. 브뤼헐, 뒤러, 루벤스, 반 다이크, 베네치아파 회화가 특히 충실한 이유가 그 때문이다. 따라서 일부 예외를 제하면 영국, 프랑스 쪽의 회화는 다소 빈약한 편이다.

미술관 현관 중앙 홀에서 2층 회화 갤러리를 향해 주 계단을 오르면 계단 중앙에서 관람객을 압도하는 조각이 나타난다. 카노바(1757~1822)의 「켄타우로스를 죽이는 테세우스」이다. 유명한 고대 아테네의 영웅 테세우스가 친구의 혼인 잔치를 망가뜨린 반인 반마 켄타우로스를 때려잡는 장면을 묘사한 대리석 조각이다. 이 신화 주제에 대해서는 대영박물관의 파르테논 신전 메토프 부조에 대해 이야기할 때 설명했다. 이 작품에서는 카노바 특유의 정확한 해부학적 세부와 역동적인 자세, 안정된 구성이 신고전주의 미학의 완벽한 모범으로 눈길을 사로잡는다. '야만에 대한 문명의 승리'를 나타내는 이 조각은, 19세기의 새 학문인 미술사의 영광과 승리에 기대어 자체 컬렉션의 비중을 강조한 이 미술관의

독특한 명칭과 함께, 유럽 문화의 대변자로서 오스트리아의 자부심을 극명하게 드러내 보이는 대표적인 상징물이다.

정략결혼의 희생양 마르가리타

어린 아이를 그린 그림 가운데 스페인의 궁정화가 벨라스케스(1599~1660)가 그린 마르가리타 왕녀 연작만큼 아름다운 작품도 드물 것이다. 보통 궁정의 인물을 위한 초상화는 겉만 번지르르하고 혼이 없는 경우가 많은데, 벨라스케스의 마르가리타 왕녀 연작은 그렇지 않다. 어린 영혼의 내면에 대한 날카로운 통찰과 함께 대상에 대한 애틋한 정이 녹아 있는 까닭에 보면 볼수록 끌리는 그림이 이 연작이다.

벨라스케스의 방은 2층 회화 갤러리의 오른 날개에 있다. 「분홍 가운을 입은 왕녀 마르가리타 테레지아」 등 그의 그림은 무리요의 그림들과 함께 걸려 있다. 카라바조의 강렬함과 티치아노의 화려함을 스페인 특유의 깊은 서정에 환상적으로 녹여 대가 중의 대가가 된 벨라스케스는, 평생 스페인 합스부르크가의 국왕 펠리페 4세를 위해 봉직했다. 한 왕과의 40년에 가까운 친분 관계로 미뤄 볼 때 그가 늦둥이로 태어난 어린 왕녀와도 얼마나 지근거리에서 정을 나눴을 것인가는 쉽게 짐작할 수 있다.

첫 번째 부인과 사별한 펠리페 4세가 마르가리타의 어머니인 오스트리아의 마리안나와 결혼한 것은 1649년의 일이다. 이때 마리안나가 14세였으니 두 사람의 나이 차는 무려 30살이나 된다. 마리안나는 원래 펠리페 4세의 아들 발타사르 카를로스와 결혼하기로 되어 있었으나 발타사르가 요절하는 바람에 홀아비인 그의 아버지와 혼인을 하게 되었다. 이는 합스부르크가의 스페인 문중과 오스트리아 문중이 서로 결혼을 통해 지속적으로 가까운 혈연관계를 유지해 온 관례에 따른 것이다(스위스와 알자스 지

1. 벨라스케스, 「분홍 가운을
입은 왕녀 마르가리타 테레지아」,
1653~1654년, 캔버스에 유채,
128.5×100cm
2. 벨라스케스, 「푸른 드레스를
입은 왕녀 마르가리타 테레지아」,
1659년, 캔버스에 유채,
127×107cm

방을 원적으로 하는 합스부르크가는 1273년 처음 왕이 나온 이래 줄곧 번성해 거의 전 유럽을 압도했다. 16세기 중반 카를 5세의 양위 과정에서 오스트리아와 스페인 두 문중으로 나뉘었다). 그러니까 펠리페 4세와 마리안나의 관계도 엄밀히 따지면 삼촌과 조카의 관계다.

이 두 사람 사이에 태어난 첫 아이 마르가리타 역시 일찍부터 결혼 상대가 정해져 있었다. 나중에 레오폴트 1세로 등극하는 오스트리아의 삼촌(또 사촌도 된다)이 그 약혼자였다. 1666년 결혼식이 있기까지 스페인 문중에서는 마르가리타의 자라는 모습을 정기적으로 화폭에 담아 오스트리아의 문중으로 보냈다. 그러니까 왕녀의 입장에서는 먼 친가이며 외가이자 장차 시댁에 그림으로 계속 문안 인사를 드린 셈이다. 이것이 바로 빈 미술사 박물관에 마르가리타의 어릴 적 초상 3점이 보관되어 있는 이유다.

일종의 선을 위한 그림이니 만큼 뭔가 분식하고 꾸민 흔적이 있을 것 같은데 결코 그렇지 않다. 벨라스케스 그림의 강점은 무엇보다 매우 정직하다는 것이다. 그가 남긴 왕녀의 초상에서 우리는 매우 평범하게 생긴 여자아이를 본다. 당대 최고의 테크닉을 갖고 있었지만 기존 궁정화가들과 달리 분식의 유혹을 떨치고 자신의 의식을 균형 있게 조절할 줄 알았다는 데서 벨라스케스의 대가다운 면모가 엿보인다. 그런 절제된 노력이 그림의 밀도를 더욱 높여 놓았고, 그에 따라 모델의 기품 역시 한층 제고되었다. 모델의 외형을 어떻게 꾸며서가 아니라 모델이 갖고 있는 내면을 확신을 갖고 강조함으로써 감상자가 모델에게 끌리게끔 유도하고 있는 것이다. 기법적인 측면에서 그것은 살빛의 투명하고 미묘한 변화, 머리카락의 부드러운 '운율', 손의 표정 등과 깊은 관계를 맺고 있다. 벨라스케스는 이목구비보다 이같이 보이지 않는 부분을 철저히 파고듦으로써 마침내 모델의 영혼 깊은 곳까지 다다르고 있다.

그러므로 「분홍 가운을 입고 있는 마르가리타 테레지아」에서 우리는 왕녀 이전에 여리고 풋풋한 아이로서 우리의 시신경에 온기를 더하는 순수한 꼬마를 본다. 「푸른 드레스를 입은 왕녀 마르가리타 테레지아」에서는 이제 막 자신에게 씌워진 운명의 무게를 어렴풋이 느끼는, 그러나 의연히 이를 수용해 내려는 듯한 다소 긴장된 얼굴의 소녀를 본다. 하지만 왕녀의 속내가 어떠했건 소녀는 결혼 직후 불과 22살의 나이로 죽는다. 그러므로 프라도 미술관의 「시녀들」을 포함해 벨라스케스가 이 왕녀를 여러 명작의 주인공으로 남긴 것은 박명의 영혼을 예술의 예지로 일찍부터 위로한 셈이라 하겠다.

"모든 어린이는 영웅이 될 자격이 있고 또 영웅이다"란 말이 있다. 꿈과 상상력을 소유한 모든 어린이는 그렇다. 그러나 이런 최고 신분의 아이들은 오히려 그런 꿈과 상상력을 일찍부터 박

탈당하고 주어진 운명대로만 살아야 하기 때문에 어쩌면 소수의 '영웅이 아닌 어린이'에 속한 존재들일지 모른다. 땡이의 '네버랜드' 같은 것이 이들에게는 오히려 한 나라의 땅덩어리보다도 더 소유하기 어려운 것일지 모른다.

　벨라스케스가 그린 펠리페 4세의 아들 펠리페 프로스페르의 초상도 이 미술관에 걸려 있는데, 이 '왕가의 희망' 또한 네 살 때 사망했다. 근친혼의 유전적 폐해를 의심해 볼 만한 사례들이다. 이렇게 힘겹게 핏줄을 잇던 합스부르크가의 스페인 문중은 결국 1700년 손이 끊겨 오스트리아의 합스부르크가와 프랑스 부르봉 왕조 사이의 이른바 스페인 왕위 계승 전쟁을 야기하고 만다.

늘 비너스 같은 아내

　플랑드르 바로크의 대가 루벤스(1577~1640)가 그린 여인들은 대체로 풍만하기 그지없다. 물론 당시 플랑드르의 여인들 사

이에서는 날씬한 몸매가 유행이 아니었다. 하지만 르네상스 들어 그리스·로마의 미적 이상이 부흥하면서 한동안 조형 예술가들이 호리호리하지는 않더라도 웬만큼 균형 잡힌 몸매를 선호했던 것은 사실이다. 그 점에서 보면 루벤스의 미인상은 당시로서도 파격이었다. 날 때부터 기질이 낙천적이고 쾌활했던 이 작가는 로마에서 수학했음에도 불구하고 고전적인 규범보다는 자신의 개인적인 기호를 더 적극적으로 추구했다. 현실에서 받은 인상을 번뜩이는 재치로 활달하게 그려내는 재주는 따를 자가 없었다. 그게 그의 그림을 매우 낙천적으로 보이게 만들어 주었다. 자신의 부인을 그린 「모피」도 바로 그런 작품의 하나다.

그림의 구성은 간단하다. 젊은 여인이 모피 옷으로 몸의 가장 부끄러운 곳만 가린 채 수줍게 포즈를 취하고 있다. 어두운 배경이 여인의 투명한 살빛을 더욱 영롱하게 부각시켜 준다. 갈비뼈 주변으로 겹쳐 돌아가는 '살집'이나 배와 무릎 부분의 불거져

루벤스, 「모피」, 1638년, 캔버스에
유채, 176×83cm

나온 살덩어리에서 이 여인의 '중량'을 느낄 수 있다. 목욕하러 가다가 느닷없이 다른 사람의 시선에 노출된 듯 여인은 살짝 몸을 움츠리며 얼굴에 홍조를 띤다. 그런데, 이 드러내려는 듯 숨기려는 듯 묘하게 시선을 끄는 포즈는 고대 조각 작품에서 심심찮게 보던 것이다. 바로 비너스의 포즈다. 국부를 한 손으로 가리고 다른 한 손으로 가슴을 감싼 이 포즈는 '베누스 푸디카(정숙한 비너스)'라고 부르며, 고대 비너스의 조각상에서 기원한 것이다. 루벤스는 공개적으로 자신의 부인을 비너스로 천명한 셈이다. 그만큼 자랑스러웠고 그 자태를 영원히 기록해 두고 싶었기 때문일 것이다.

이 그림이 그려지기 8년 전 루벤스는 이 그림의 모델이 된 엘렌과 재혼했다. 첫 번째 부인과 사별한 뒤 새 짝을 얻은 루벤스의 당시 나이는 53세였고 엘렌은 16세였다. 어린 짝에 대한 화가의 애정과 샘솟는 행복이 눈에 보일 듯 선하다. 비록 37년이나 연하의 아내였지만 이렇듯 풍성한 여인상에서 루벤스가 찾은 것은 일종의 모성이 아니었나 생각된다. 이 그림뿐 아니라 그의 그림 전체에서 나타나는 여인들은 대체로 남자를 푸근히 감싸 안아줄 듯한 넉넉한 여인상이다. 루벤스가 모성을 중요한 여성미의 한 요소, 나아가 관능미의 한 요소로까지 간주했음을 엿보게 하는 부분이다. 어학 재주도 탁월했고 학식도 풍부했던 이 천재는 나이 어린 짝에게서 그 같은 모성의 아름다움을 발견하고 이를 부각시켜 누구도 싫어할 수 없는 사랑스런 여인상으로 완성했다. 일찍 아버지를 여의고 편모슬하에서 자란 어린 시절의 정서가 반영된 것인지도 모른다. 그러나 불행히도 루벤스는 이 그림을 그린 2년 뒤 이 짝을 남겨 두고 세상을 떠난다.

빈 미술사 박물관의 자랑거리인 루벤스의 그림들은 이 밖에도 포동포동한 아기 모습이 인상적인 「비너스 경배」, 만년의 역작 「일데폰소의 제단화」, 낙천적인 자신의 모습을 잘 묘사한 「자

루벤스, 「일데폰소의 제단화」,
1630~1632년, 나무에 유채,
352×236cm

　미술에만 전념하기 위해 정치
자문과 외교관 역할을 접고
매달렸던 루벤스 말년의 작품이다.
당시 플랑드르 지방을 다스리던
합스부르크가의 이사벨라 왕녀가
죽은 남편 알베르트 대공을 기리기
위해 이 작품을 부탁했다. 제단화인
까닭에 삼면화 형식을 띠고 있는데,
좌우의 날개에 그려진 그림은 대공
부부가 수호성인들의 보살핌을
받으며 일데폰소의 환상을 목격하는
모습이고, 가운데 그림은 성모
마리아가 천사와 여인들을 대동하고
일데폰소에게 귀한 예복을 선물하는
장면이다. 일데폰소는 그 옷에
입맞춤을 하고 있다. 657년 톨레도의
대주교가 된 성 일데폰소는 성모
마리아의 영원한 처녀성을 역설했던
이로, 어느 날 성모 마리아가 내려와
그림에서처럼 그에게 하늘의 예복을
선물했다고 한다.

화상」 등이 있다.

　브뤼헐(1525/1530~1569)의 걸작들도 합스부르크가의 높은
안목을 보여주는 이 미술관의 보물들이다. 농민들의 풍속을 정
겨운 필치로 그린 「농가의 결혼」과 「눈 속의 사냥꾼」, 「농민들의
춤」, 그리고 인간의 어리석음을 풍자한 「바벨탑」 등이 그 대표작
이다. 특히 「바벨탑」은 브뤼헐 특유의 인생에 대한 혜안과 풍자
정신이 강하게 나타나 있는 그림으로, 벨기에 왕립미술관에서 만
난 그의 위트를 새삼 되돌아보게 한다.

　그림의 바벨탑은 그 형상을 로마의 콜로세움에 빗진 것이다.
고대의 건축물에 대한 고증의 결과다. 굉장히 크고 견고해 보이
는 이 탑은 그러나 사실은 모순에 가득 차 있다. 탑의 내부 설계
를 가만히 생각해 보면 탑 내부는 중앙 쪽으로 상승하는 복도(갤
러리)들로만 이뤄져 있다. 한 마디로 방이 없는, 실용성이 없는
건물이다. 또 건물의 외부는 나선형의 통로가 감아 올라가는 방
식으로 되어 있어 안이 방사형 구조임을 알 수 있다. 이는 기본적

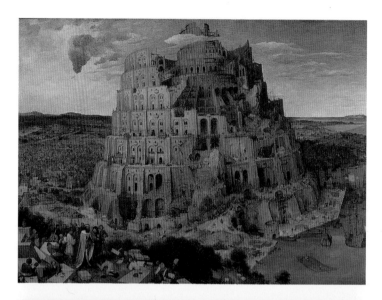

브뤼헐, 「바벨탑」, 1563년, 나무에
유채, 114×155cm

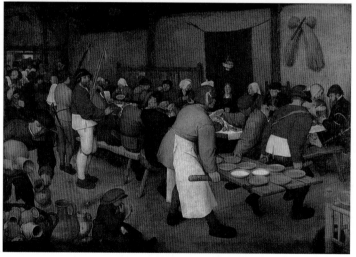

브뤼헐, 「농가의 결혼」, 1568년경,
나무에 유채, 114×164cm

휘장에 종이 왕관이 걸려 있고
그 아래 신부가 앉아 있다. 신부
오른쪽으로 등받이 의자에 앉아 있는
사람이 이 결혼식의 공증인이다.
스페인풍의 옷을 입고 그림 맨
오른쪽 끝에 앉아 있는 사람은
지주다. 신랑은 아직 보이지 않는데,
당시의 풍습으로는 저녁이 되어서야
비로소 신부 앞에 나타났다. 악기를
연주하는 사람이나 음식을 나르는
사람, 술을 따르는 사람 모두 당시의
결혼 풍속을 매우 자연스럽고 생생한
표정으로 우리에게 전해 준다.
보편적인 사람살이의 정을 느낄 수
있는 그림이다.

으로 합리적인 조화가 불가능한 구조다. 억지로 조화시키자니 이
나선을 기준으로 거기에 수직인 문들을 만들 수밖에 없었고 그것
은 곧 건물 자체가 한쪽으로 기우는 듯한 불안정성을 초래하고
만다. 인간의 이성이 가지고 있는 함정에 대한 브뤼헐의 경고다.

브뤼헐, 「눈 속의 사냥꾼」, 1565년, 나무에 유채, 117×162cm

그림은 왼편 하단에서 사냥꾼이 돌아오는 모습부터 시작된다. 사냥의 수확은 별 것 없다. 하지만 수확보다 중요한 것은 이렇게 마을의 장정들이 모여 한바탕 모험을 치른 뒤 연대의 끈을 더욱 돈독히 해 돌아온다는 사실이다. 그들의 뒤를 역시 씩씩하고 기운찬 개들이 좇고 있다. 사냥꾼의 눈앞에 틘인 전망은 평화로운 시골이다. 그 거리만큼이나 멀리 관객의 눈을 잡아끄는 풍경 속에 얼어붙은 빙판과 그 위에서 얼음을 지치는 사람들, 그리고 마을을 품어 안은 험준한 산이 보인다. 마치 평화의 수호자라도 되는 양 새들은 이 농촌의 겨울 하늘을 열심히 지키고 있다. 시선이 화면을 한 바퀴 돌고 오면 다시 화면 왼편에서 돼지를 잡아 털을 그슬리는 사람들의 모습을 볼 수 있는데, 이는 마을의 평화와 풍요에 대한 확고한 증언으로, 그림에 마지막 방점을 찍는다. 세상을 덮은 눈의 흰 빛과 나무와 집의 진한 고동색, 그리고 하늘과 빙판의 녹색이 이루는 멋진 색 조화도 이 그림을 영원히 잊지 못할 겨울 이미지로 우리의 뇌리에 각인시킨다.

탑 주변에 당시의 네덜란드 도시 모습을 그려 넣은 것도 바벨탑의 어리석음이 옛날이야기에 그치는 것이 아니라 '지금 이 곳'의 문제이기도 하다는 시각을 반영한다. 합스부르크가가 그의 해학과 풍자, 비판을 선호했다는 사실은 분명 그 취향의 깊이를 말해 주는 부분이 아닐 수 없다.

17세기 네덜란드 화가 얀 스테인(1625/1626~1679)이 그린 인간 군상 또한 유머러스하면서도 많은 것을 생각하게 해준다. 얀 스테인이 1663년에 그린 「사치를 조심하라」는, 일이 잘 풀릴수록, 또 상황이 좋아질수록 오히려 이를 경계하고 현명하게 대처하라는 권면을 담은 그림이다.

매우 번잡해 보이는 실내 풍경 속에서 한 여인이 앉아 졸고 있다. 그림 왼쪽 값비싼 모피 반코트를 입은 여인이 그 주인공이다. 그녀가 졸고 있는 사이, 집안은 온통 아수라장이 되어 있다. 소란스럽기가 말로 다 할 수 없는데, 여인은 여전히 잠에서 깨어날 줄 모른다. 테이블 위의 음식은 개가 먹어 치우고 있고, 테이블 앞의 아기는 숟갈은 들고 있으나 음식에는 전혀 관심이 없다.

값비싼 목걸이를 장난감인 듯 가지고 놀고 있다. 뒤쪽의 아이는 곰방대를 입에 물고 어른 흉내를 낸다. 그 아이의 아버지인 듯한 남자는 화면 중앙에서 하녀와 시시덕거리며 수작을 벌이고 있다. 이 밖에 다른 등장인물들과 바닥에 떨어진 물건들, 음식물, 그리고 그것을 먹는 돼지까지 뒤죽박죽이 된 이 집안의 형편을 생생히 드러낸다.

이 그림의 주제와 관련해 화가는 당시 네덜란드의 속담을 원용하고 있다. 그림 오른쪽 아래 귀퉁이에 놓인 석판에 그 속담을 써 놓았는데, 내용이 이렇다.

"풍족할 때 조심하라. 그리고 회초리를 두려워하라."

사람은 무언가를 성취하기 위해 노력할 때보다 성취하고 난

뒤러, 「젊은 베네치아 여인」,
1505년, 나무에 유채,
32.5×24.5cm

독일 화가 뒤러가 미술사에 남긴 가장 큰 공적은 독일 미술에 이탈리아 르네상스 양식을 도입으로써 그때까지 강력한 영향을 끼치던 후기 고딕 양식을 극복했다는 것이다. 이 그림은 1505년 그의 두 번째 베네치아 체재 시에 그린 여인 초상으로, 윤곽선이 흐릿해지고 해부학적인 정확성이 높아진 데서 이탈리아 르네상스의 과학적이고 합리적인 양식이 뒤러의 그림에 상당히 깊이 스며들었음을 느낄 수 있다.

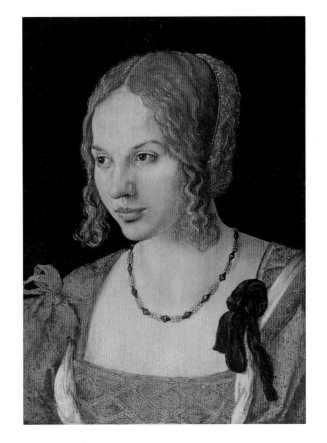

다음 오히려 패가망신할 수 있다. 창업보다도 수성이 어렵다 하지 않는가. 또 호사다마라는 말도 있다. 좋은 일이 있을수록 오히려 스스로 돌아보아 문제가 발생하지 않도록 주의를 기울여야 한다. 이 집은 바로 그 교훈을 잊고 있기에 이처럼 스스로 허물어져 내리고 있는 것이다. 얀 스테인은 그 금언을 이와 같이 해학적인 붓으로 넉넉하게 묘사했다. 그 해학과 유머는 천장에 매달린 바구니에 칼과 목발이 얹혀 있는 모습을 그린 데서 더욱 빛난다. 칼과 목발은 바로 징벌의 상징이다. 집안이 이렇게 돌아가는데 계속 졸고 있으면 징벌을 피할 수 없다는 메시지인 것이다.

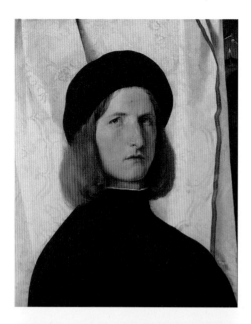

로렌초 로토,「흰 커튼을 배경으로 한 젊은 남자의 초상」, 1508년, 나무에 유채, 42.3×35.5cm

뚜렷한 빛의 묘사에서 빛과 색의 표현으로 유명한 베네치아파의 특징을 금세 발견할 수 있다. 더불어 꽤 꼼꼼하고 섬세한 소묘의 흔적도 엿보이는데, 이는 베네치아에 체류했던 뒤러의 영향으로 보인다. 로토는 베네치아 태생이다. 모델이 다소 신경질적으로 보이는 것은 얼굴에 나타난 그의 개성을 화가가 잘 포착했을 뿐 아니라 오른쪽 귀퉁이에 작은 등불을 그려 그 아슬아슬함으로 화면을 긴장시키기 때문이다.

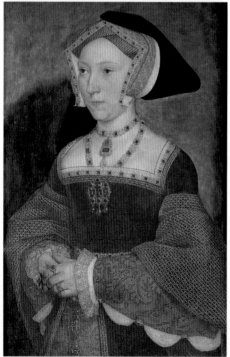

홀바인,「왕비 제인 시모어」, 1536년, 나무에 유채, 65.4×50.7cm

독일 태생의 홀바인이 영국 왕 헨리 8세의 궁정화가로 발탁된 해가 1536년이니 이 그림은 그가 영국 궁정화가로서 그린 첫 초상화 가운데 하나라고 할 수 있겠다. 모델이 된 제인은 1513년에 태어나 1530년 헨리의 첫 왕비 캐서린의 시녀로 입궁했다. 두 번째 왕비 앤 아래서도 같은 직분으로 일하던 그녀는 앤의 처형 후 마침내 세 번째 왕비가 된다. 이 그림이 그려진 해 헨리와 결혼한 제인은 이듬해 아들 에드워드를 낳고 죽는다. 구중궁궐의 암투를 다 겪고 국모의 자리에 오른 여인이어서일까, 매우 신중하고 차분해 보인다. 홀바인의 냉철한 리얼리스트로서의 붓놀림이 그 같은 분위기를 더욱 두드러지게 한다.

코레조, 「제우스와 이오」, 1532년, 캔버스에 유채, 163.5×74cm

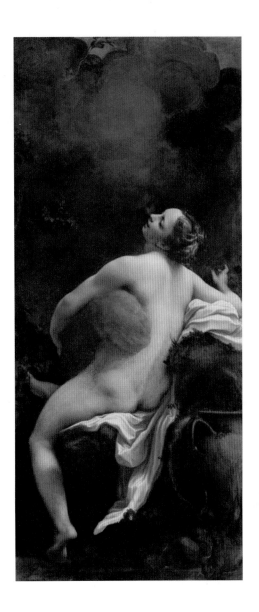

신화에 따르면, 제우스는 강의 신 이나코스의 딸 이오에게
반했다. 언제나 그랬듯이 그는 처녀에게 다가가 자신과 사랑을
나누자고 졸랐다. 두려움에 싸인 이오는 뒤도 안 돌아보고
달아났다. 그러나 이오 같은 처녀가 제우스의 손아귀에서
벗어난다는 것은 애당초 불가능했다. 제우스는 술수를 부려
이오에게 어둠의 장막을 내렸고, 갑자기 닥친 어둠으로 앞을 못
보게 된 이오는 결국 제우스의 손에 붙잡혔다.

제우스는 이오에 대한 열정으로 뜨겁게 달아올랐지만 서두르지
않았다. 이오와 사랑을 나누기에 앞서 그는 대지로부터 검은
구름을 피워 올렸다. 천궁에서 내려다볼 아내 헤라의 눈을 가리기
위해서였다.

16세기 이탈리아 화가 코레조가 그린 것은 바로 구름을 피운
직후의 일이다. 뭉게뭉게 피어오르는 검은 구름이 자포자기한
아리따운 처녀를 감싸 안으며 그녀의 두려운 마음을 부드럽게
달래 주고 있다. 세밀히 뜯어보면 이오의 허리를 감은 구름에서
손이, 그리고 이오의 얼굴 주변으로 흐르는 구름에서 남자의
얼굴이 각각 떠오른다. 화가는 구름을 제우스의 변신으로 그린
것이다. 그렇게 함으로써 전능자로서 그의 힘과 권위, 그리고
타고난 난봉꾼으로서 그의 부드러움을 동시에 전해 주고 있다.

물론 검은 구름을 피웠다고 제우스의 위기가 다 해소된 것은
아니었다. 갑자기 헤라가 현장에 들이닥친 것이다. 놀란 제우스는
이오를 암소로 둔갑시켰다. 수상한 느낌을 지울 수 없었던 헤라는
암소를 자기에게 달라고 요구했다. 제우스는 난감해졌다. 기껏
암소 한 마리를 주지 않자니 크게 의심을 살 것이요, 주자니
이오의 운명이 말이 아니게 되었기 때문이다. 그러나 제우스는
자신의 거짓 결백을 증명하기 위해 이오를 헤라에게 건네주었다.
헤라는 암소를 눈이 백 개 달린 괴물 아르고스에게 주어
감시하도록 했고, 이후 벌어진 사태는 발라프 리하르츠 미술관이
소장한 루벤스의 「헤라 여신과 아르고스」에 설명한 그대로다.

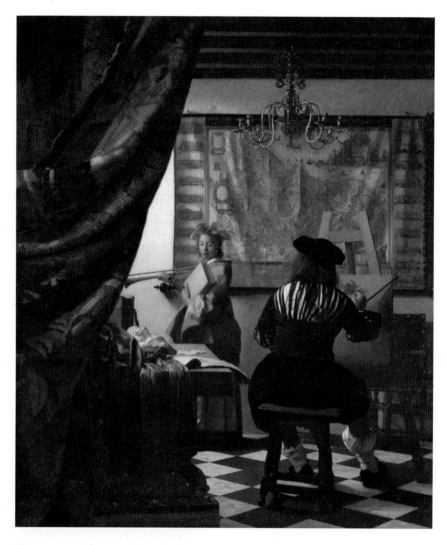

페르메이르, 「화가의 아틀리에」, 1665~1666년경, 캔버스에 유채, 120×100cm

전경에 커튼이 드리워져 있고 중경에 그림을 그리는 화가가, 원경에 모델을 서는 여인이 각각 그려져 있다. 실내로 들어오는 은은한 빛이 창조의 생기를 움틔워 준다. 화가는 이 주제에 알레고리를 심었는데, 일단 모델을 선 여인은 그 소지물들로 스스로가 역사의 뮤즈인 클리오임을 드러내 보인다. 테이블 위에는 회화에 관한 논문과 석고 마스크, 스케치북이 놓여 있고 벽에는 1581년 분리 이전의 네덜란드 17개 주를 그린 지도가 걸려 있다. 이전 세기 네덜란드가 얼마나 위대한 미술의 중심지였는지를 클리오는 그의 역사책에 기록할 것이다. 화가는 그 영광을 자신의 작은 아틀리에에서 이렇듯 아름답게 회상하고 있는 것이다.

유럽 최고의 컬렉터 합스부르크가의 영욕

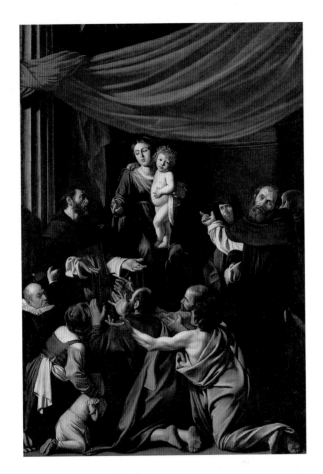

카라바조, 「로사리오의 마돈나」, 1606/1607년, 캔버스에 유채,
364×249cm

성모 마리아가 그림 중앙에서 아기 예수를 안고 있다. 예수는
이 그림의 정 중앙 축이다. 당연히 시선의 중심인데, 여기에
이르기까지 화가는 관객의 시선이 나선형으로 움직이게끔 했다.
세로로 3m가 넘는 그림인 데다 이 그림이 바닥에서 약간 위에
걸려 있다는 사실을 감안한다면, 그림 맨 밑에 그려진 군중이
자연스레 우리의 눈높이가 된다. 시선의 첫 출발점이다. 그들에게
시선을 두고 그들의 시선을 따라가 보면 그들이 바라보는
대상이 성모가 아니라 왼편의 성 도미니쿠스임을 알 수 있다.
도미니쿠스는 도미니크 수도회의 창시자이다. 그들의 눈에는
신성한 성모자가 보이지 않는다. 지금 성 도미니쿠스는 성모의
묵주, 로사리오를 사람들에게 나눠주고 있다. 성 도미니쿠스의

옷자락을 잡고 있는 맨 왼쪽의 귀족이 이 그림을 주문한 사람일
것이다. 이렇게 우리의 시선이 성 도미니쿠스에 이르면 이제는
그의 시선이 성모자에게로 향한다. 우리도 그 시선을 따라 성모와
만나게 된다. 이 시선의 흐름을 통해 우리 또한 현실에서 성인의
환상 속으로 넘어가게 되는 것이다. 성모자를 가리키고 있는
오른쪽의 성인 또한 성모의 신비를 증언하는 증인인데, 머리에서
피를 흘리는 것으로 보아 순교자 성 베드로임이 분명하다. 예수의
제자 베드로와는 다른 성인으로 칼에 맞아 순교한 13세기의
도미니크 수도회 소속 성인이다.

이 박물관의 주요 명품으로는 이 밖에 코레조의 「제우스(주
피터)와 이오」, 티치아노의 「비올란테」와 「호모 에코」, 로토의
「흰 커튼을 배경으로 한 젊은 남자의 초상」, 틴토레토의 「수산나
와 두 노인」, 카라바조의 「골리앗의 머리를 들고 있는 다윗」과
「로사리오의 마돈나」, 뒤러의 「젊은 베네치아 여인」, 크라나흐의
「홀로페르네스의 머리를 들고 있는 유디트」, 홀바인의 「왕비 제
인 시모어」, 라파엘로의 「초원의 성모」, 페르메이르의 「화가의 아
틀리에」 등이 있다.

벨베데레 궁전과
레오폴트 미술관

오스트리아 미술의 면류관, 클림트와 실레

　'오스트리아가 무얼 수집해 왔나'에서 '오스트리아가 무얼 창조해 왔나'로 눈을 돌리면 어떤 미술가와 작품을 만나게 될까? 오스트리아 미술사에서 국제 미술계에 돋보이는 활동을 한 대표적인 유파를 꼽는다면 단연 빈 분리파가 꼽힐 것이다. 19세기 말~20세기 초 빈 분리파는 아르누보(독일어권은 유겐트슈틸)의 영향 아래 세기말의 상징주의와, 요샛말로 하면 '탈 장르'적인 자유분방한 실험으로 국제적인 명성을 얻었다. 20세기 최고 거장 가운데 한 사람인 클림트(1862~1918)를 배출했고, 에곤 실레(1890~1918) 또한 클림트 못지않은 명성을 얻었다.

　이 두 천재를 보기 위해서는 빈 시내의 남쪽에 있는 아름다운 바로크 궁전 벨베데레와 2007년에 문을 연 레오폴트 미술관으로 가야 한다. 오스트리아가 낳은 미술가들 가운데서 이 두 화가만큼 전 세계의 미술 애호가들로부터 광범위하고도 진한 사랑을 받는 미술가는 없을 것이다.

　미술사 박물관은 애당초 미술관 용도로 세워진 건물이지만, 벨베데레 궁전은 18세기 초 오스만 튀르크와의 전쟁에서 빈을 구한 영웅 오이겐 공의 여름 별궁으로 지어진 곳이다. 언덕에 있는 상궁(오스트리아 회화관)과 밑

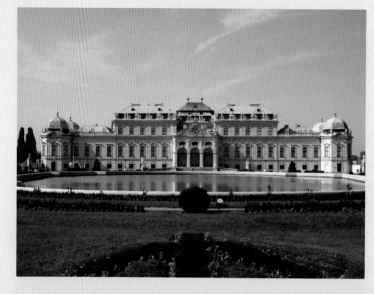

벨베데레 궁전 상궁

벨베데레 궁전 하궁

쪽의 하궁(중세·바로크 미술관) 사이를 완만하게 경사
진 정원이 왈츠처럼 밝고 경쾌하게 흐른다. 작품 감상으
로 무겁게 가라앉은 마음을 쉬이 흘려보낼 수 있는 조경
이 아닐 수 없다.

오스트리아 미술의 면류관, 클림트와 실레

18세기 조각가 프란츠 메서슈미트의
익살스러운 「두상 습작」이 있는
전시실

오이겐 공의 공관으로 사용되던 벨베데레 상궁이 갤
러리로 쓰이기 시작한 것은 1770년대 후반부터다. 1776년
슈탈부르크에 있던 황실 갤러리의 그림들이 벨베데레 상
궁으로 옮겨졌고, 이 새 황실 갤러리는 대중에게 개방되
었다. 오이겐 공의 주거로 활용되던 하궁은 황족의 저택
으로 쓰이다가 19세기 초에 들어 암브라스 성에 있던 황
실 컬렉션을 수용하게 되면서 관람객을 맞는 미술관 기능
을 하게 되었다. 1차 대전 이후 합스부르크 왕가의 몰락
뒤 두 공간은 국립 갤러리로 거듭나 오늘에 이르렀다.

벨베데레 궁전의 컬렉션은 중세 미술, 바로크미술,

고전주의와 낭만주의, 19세기 전반 비더마이어 시대의 사실주의, 역사주의(역사화), 프랑스 인상파, 세기말과 빈 분리파, 표현주의, 2차 대전 이전과 이후의 미술, 1960년대 이후의 현대미술 등 다양한 미술 작품들을 아우르고 있다. 이 가운데 관객들의 가장 큰 관심사인 클림트와 에곤 실레의 작품들은 상궁에 있다. 클림트의 작품은 벨베데레 궁전이 세계에서 가장 많은 수의 작품을 소장하고 있다.

벨베데레 궁전이 클림트의 작품을 가장 많이 보유하고 있다면, 실레의 작품을 가장 많이 보유한 미술관은 레오폴트 미술관이다. 레오폴트 미술관은 컬렉터 루돌프 레오폴트와 그의 부인 엘리자베트가 50년 넘게 수집한 5천여 점을 토대로 2001년 개관했다. 레오폴트 미술관의 핵심 컬렉션은 20세기 초 빈 분리파, 아르누보 미술과 표현주의 미술이다. 당연히 클림트와 실레, 오스카어 코코슈카, 리하르트 게르스틀 등의 작품이 중심이다.

욕망의 숭고한 충족을 추구한 클림트

1918년 오스트리아-헝가리 제국을 지배하던 합스부르크 가문이 몰락했다. 같은 해 클림트도 유명을 달리했다. 클림트와 함께 에로티시즘에 깊이 천착했던 클림트의 후배 에곤 실레 역시 이 해에 숨을 거뒀다. 클림트의 운명과 더불어 한 시대, 한 세상이 갔다면 너무 과장된 표현일까. 어쨌든 1918년 유럽 중부의 이 독일어 문화권은 역사의 한 장을 장렬하게 마감하고 전혀 새로운 시대의 문을 열기 시작했다.

이렇듯 합스부르크가와 오스트리아-헝가리 제국은

레오폴트 미술관 외관

레오폴트 미술관 전시실 풍경

무너졌지만, 클림트의 예술은 오늘날까지도 생생히 살아 숨 쉬고 있다. 살아 숨 쉴 뿐 아니라 세계 곳곳의 대중들로부터 광범위한 사랑을 받고 있다. 클림트의 대중적 인기와 관련해 클림트 평전을 쓴 고트프리트 플리틀은 다음과 같은 말을 했다.

"원하기만 한다면, 당신은 클림트 그림이 들어간 타일로 당신의 목욕탕을 장식할 수 있다. 또 당신의 거실을 클림트 그림에 기초한 수공예 자수품으로 장식할 수 있다. 물론 기성품으로 나와 있는 텐트 스티치 방식의 자수 회화를 이용

오스트리아 미술의 면류관, 클림트와 실레

할 수도 있다. 그 밖에 당신은 클림트의 대표작들을 포스터나 스테인드글라스, 엽서 등의 형태로 당신의 집에 손쉽게 가져갈 수 있다. 아르누보가 광고 매체로서 여체와 나체를 발견한 것은 오늘날도 깊이 공감되고 있는 부분이다. 클림트 예술의 에로티시즘과 고귀함은 이 같은 광고를 위해서는 분명 마르지 않는 샘물 같은 것이다."

클림트가 20세기 미술사에 남긴 가장 큰 족적은, 관능의 무한한 힘을 생생히 드러내 그것이 갖는 미학적 영향력을 그때까지와는 전혀 다른 시각으로 새롭게 되돌아보게 했다는 데 있다. 에로티시즘이 예술에서 더 이상 단순한 관상용 미학으로 표현되는 데 그치지 않고 그 자체가 우리 삶의 진정한 추동력임을 그의 작품은 명명백백히 드러냈던 것이다.

그런 그의 작품 가운데 가장 유명한 작품이 벨베데레 궁전에 있다. 바로 「키스」다. 두 남녀가 꼭 껴안고 깊은 교감의 여명을 트는 그림이다. 「키스」의 모델이 누구인지는 확실하지 않다. 클림트와 오랜 세월 정신적인 사랑을 나눈 에밀리 플뢰겔이라는 주장이 있는가 하면, 클림트와 염문설이 있었던 사교계 여성 아델레 블로흐 바우어라는 주장도 있다. 전자는 이 작품 제작 10년쯤 뒤인 1917년, 클림트가 한 스케치에서 같은 주제를 반복해 그리면서 그림 왼편에 큰 글자로 '에밀리'라고 쓴 것을 그 근거로 든다. 후자는 여자의 얼굴 형태나 표정이 아델레와 가깝다는 데서 그 정당성을 찾는다. 두 사람 가운데 누구인지 혹은 두 사람의 이미지가 한데 섞인 것인지 화가가 오래 전에 영면에 든 이상 이제 확인할 방도는 없다. 분명한 것은 클림트의 개인적인 사랑의 경험이 이 그림에는 매우 진하

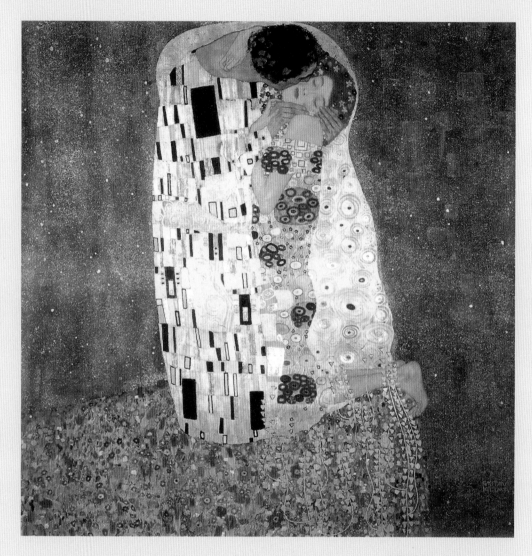

클림트, 「키스」, 1907~1908년,
캔버스에 유채, 금박, 180×180cm,
벨베데레 궁전

게 담겨 있다는 사실이다.

그림의 구성은 단순하다. 꽃이 잔뜩 핀 벼랑 위에 남녀가 서로 껴안고 있다. 남자는 여자의 뺨에 입맞춤을 하고 여자는 그 감흥에 몰입해 있다. 말려 들어간 여자의 손가락 표정에서 그 감흥의 정도를 짐작할 수 있다.

오스트리아 미술의 면류관, 클림트와 실레

남녀 모두 금빛 찬란한 가운 같은 옷을 입었는데, 남자의 옷은 직사각형의 패턴으로 남성성을, 여자의 옷은 원형의 패턴으로 여성성을 각각 부각시키고 있다. 금장식은 남녀의 옷에 그치지 않고 여자의 발뒤꿈치에서 남자의 어깨 부분까지 일종의 후광 같은 것을 형성하며 밝게 빛나고 있다. 남성성과 여성성의 찬란한 화해를 보는 듯한 그림이다.

클림트에 따르면, "창작하는 사람은, 언젠가 죽게 마련인 인간의 운명으로부터 무력함을 제거하고 순간적인 정사의 덧없음을 초월해 욕망의 숭고한 충족에 이르도록 하는 구원자가 되어야 한다". 그래서 클림트는 "인류의 연약함으로 인한 고통"에 대한 견딜 수 없는 동정심으로 이처럼 '숭고한 에로티시즘 미학'을 창조해 냈다.

그래서일까, 「키스」에서 환상처럼 차려입은 황금빛 가운의 커플은 이제 더 이상 이 세상 사람이 아닌 듯한 느낌을 준다. 그들의 키스는 '죽음 이후의 성' 혹은 '죽음을 넘어선 성'으로 향하는 것 같다. 그렇게 그들의 행위는 저 면 우주 속으로 편입해 들어간다. 다부진 골근의 남자가 보여주는 강인한 제스처도, 남자를 껴안으며 환희에 빠져드는 여자의 표정도 곧 영원한 우주의 화석으로 화할 것 같다. 우주적 신비의 절정을 느끼게 하는 그림이다. 간혹 이 그림을 구경하던 젊은 남녀가 그림 앞에서 노골적인 키스신을 연출하곤 하는 것도 그 신비의 힘에 이끌려서일 것이다.

이 미술관에 전시된 클림트의 그림 중 「키스」 못지않게 강한 흡인력을 지닌 것이 「유디트 I」이다. 유디트는 유명한 이스라엘의 애국 여걸이다. 그녀는 서양 미술사에서 오랫동안 비중 있는 소재로 무수히 다뤄졌다. 그러나 이

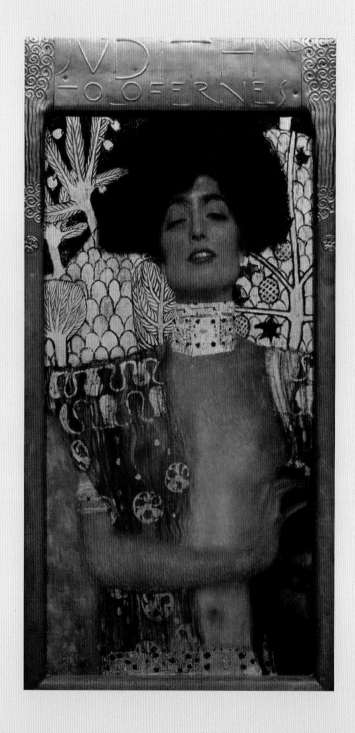

클림트, 「유디트 I」, 1901년,
캔버스에 유채, 금박, 84×42cm,
벨베데레 궁전

오스트리아 미술의 면류관, 클림트와 실레

애국 여걸이 클림트의 그림에서는 마치 마약에나 취한 듯한 몽롱한 표정의 요부로 돌변했다. 현양해야 할 아무런 가치도 지니지 않은, 그저 욕망에 굶주린 악녀의 모습으로 표현된 것이다. 그런 까닭에, 「유디트 I」은 액자에 유디트란 글자가 박혀 있음에도 살로메를 그린 그림으로 곧잘 오인되곤 했다. 세례 요한의 목을 벤 고대 요부의 인상이 더 강렬히 풍겨 나왔던 까닭이다.

유디트 이야기는 이런 것이다. 때는 구약시대. 아시리아 군대가 이스라엘의 한 도시를 에워쌌다. 아시리아군의 장군은 당시 잔인하기로 이름 높던 홀로페르네스였다. 이 위기를 타개하기 위해 유디트라는 여성이 나섰다. 매우 부유하고 아름다운 미망인이었던 유디트는 그 어떤 남자라도 한눈에 호릴 만큼 매혹적으로 치장을 하고는 하녀 한 사람과 함께 적진으로 위장 투항했다. 홀로페르네스에게 이스라엘인들을 굴복시킬 수 있는 계책을 알려주겠다는 것이 투항의 변이었다. 너무도 그럴싸한 거짓 계책에 속아 넘어간 홀로페르네스는 기분이 좋아져 여흥을 베풀었다. 그는 곧 거나하게 취해 버렸고 호기 있게 주위를 물리쳤다. 술김에 유디트를 품어 보고자 하는 욕망이 발동한 것이다. 때를 놓칠 수 없었던 유디트는 술 취한 홀로페르네스의 칼을 뽑아 그의 목을 베어 버렸다. 그러고는 그 목을 들고 도망쳤는데, 다음날 아침 장군의 목이 없어진 것을 발견한 아시리아 군대는 혼비백산했고 이스라엘군이 쳐들어오자 그 자리에서 퇴각해 버렸다. 유디트의 기지가 이스라엘을 구해 낸 것이다.

그런데, 그와 같은 애국 여걸 유디트가 클림트의 붓 끝에서는 이처럼 몽롱한 요부로 되살아났다. 당사자의 입장에서 보면 상당히 불만스러울 그림이다. 하지만 클림트

는 이 이야기의 다른 어떤 측면보다도 유디트가 홀로페르네스를 호릴 수 있었다는 데 주목했다. 남자를 호리는 여자. 그 측면이 클림트의 조형 의지를 자극했다.

「유디트 I」을 보면, 주인공의 눈동자가 풀려 있다. 앞가슴도 드러내 놓았다. 옷은 속이 들여다보이는 '시스루'다. 온몸으로 자신의 에로티시즘을 발산하고 있다. 그녀의 손에 들린 적장 홀로페르네스의 머리는 적의 것이라기보다는 연인의 머리 같다. 그 머리를 잡고 있는 손은 섬세하기 이를 데 없고, 일종의 끈끈한 애정마저 흘러나와 화면 전반에 기괴한 분위기를 더한다. 마치 사체애 환자처럼 유디트가 죽은 적장의 머리를 애무하고 있는 것이다.

이렇듯 남자를 죽음으로 이끄는 요부는 교미 후 수놈을 잡아먹는 암사마귀의 이미지와 쉽게 '오버랩'된다. 사마귀의 경우 수놈은 종족 번식을 위해 암놈의 영양원이 될 때가 많다. 수놈은 자신이 희생 제물이 될 가능성이 있다는 사실을 감지하고도 불가항력적인 생식 본능에 끌려 암놈에게 다가간다. 이것은 헤어 나올 수 없는 숙명이다. 요부는 그 숙명의 주재자인 것이다. 섹스와 에로티시즘에는 이런 죽음의 충동 혹은 몰락의 충동이 잠재해 있다. 클림트는 날카로운 관찰력과 탁월한 묘사력으로 「유디트 I」에서 이런 부분을 선명히 드러내 보였다.

관능적인 여성 그림이 워낙 널리 알려져서 그렇지 클림트는 관능성과는 전혀 관계없는 풍경화도 그렸다. 클림트가 남긴 회화의 1/4이 풍경화라는 점에서 그가 풍경화에도 얼마나 애착이 있었는지 확인할 수 있다. 클림트가 풍경화를 그리기 시작한 것은 1900년 무렵부터다. 이는 당시 그를 둘러싼 복잡한 주변 상황과 관련이 있다. 그

클림트, 「여자 친구들(물뱀)」,
1904~1907년, 모조 피지에 혼합
재료와 금, 50×20cm, 벨베데레
궁전

두 여인이 서로 껴안고 엑스터시에
잠겨 있다. 레즈비언의 느낌이
물씬하나 하체가 비늘로 덮여
있고 배경에 물과 해초, 물고기를
연상시키는 이미지들이 있어
동성애를 그렸다기보다는 신화적인
소재를 알레고리로 표현한 것이라
하겠다. 에로티시즘과 엑스터시의
근원을 탐구하는 듯 관객의 시선을
내면의 심연으로 향하게 한다.

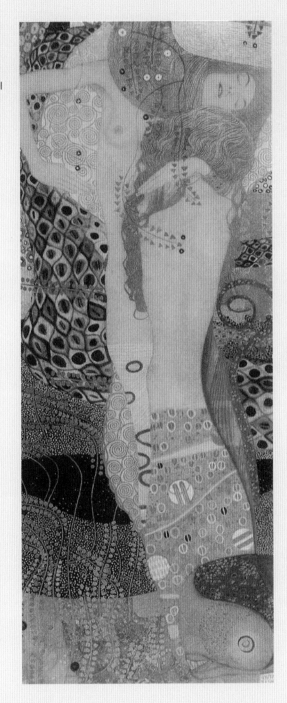

클림트, 「해바라기가 있는 농장
정원」, 1905~1906년, 캔버스에
유채, 110×110cm, 벨베데레 궁전

가 빈 분리파를 이끌면서 파생된 기성 화단과의 갈등, 그
리고 그의 그림이 관능적이라는 이유로 인해 야기된 스캔
들 등 골치 아픈 현실로부터 도피하기 위해 그는 풍경화
를 그렸다. 야외로 나가 풍경을 그리면 정신적으로 안정
이 되고 명상의 기회도 얻을 수 있었다. 자연히 풍경화에
어떤 야심을 품을 필요도 느끼지 못했고 품으려 하지도
않았다. 그만큼 잔잔하고도 고즈넉한 풍경화가 그려지게
되었다. 이에 따라 평자 가운데서는 그의 풍경을 '무드 풍
경'이라고 부르는 이도 생겨났다.

「해바라기가 있는 농장 정원」 같은 그림을 보노라면
마치 꽃 벽지를 보는 것처럼 마음이 편안해지고 밝아진

다. 주와 종의 긴장 관계는 존재하지 않고 오로지 화사한 색채의 평화롭고 다채로운 패턴만 존재한다. 그의 인물화가 우리를 긴장하게 한다면 그의 풍경화는 우리를 풀어지게 한다. 벨베데레에서 클림트의 두 장르를 함께 볼 수 있다는 것은 진정 매력적인 일이다.

끔찍한 열정으로 타올라 고통을 주는 성(性), 실레

"어른들은 자신들이 어렸을 때 얼마나 엉뚱했고, 성적인 것에 대해 얼마나 흥분하고 열중했는지를 잊어버린 것이 아닐까? 얼마나 끔찍한 열정이 타올라 자신들을 고통스럽게 했는지를 다 잊어버린 것이 아닐까? 나는 결코 잊지 못한다. 나는 그 열정 때문에 극심한 고통을 겪었기 때문이다."

에곤 실레의 그림에는 성에 대한 강렬한 집착이 있다. 노골적으로 성을 표현하고 그 본질이 무엇인지 캐 들어가는 열정이 있다. 에로티시즘을 추구한다는 점에서 클림트와 실레는 서로 유사한 미학을 추구하는 듯 보이지만, 실레는 클림트에 비해 훨씬 더 거칠고 과격하다.

그가 이런 지향을 갖게 된 데는 우울한 가정사가 한몫했다. 실레의 아버지는 결혼하기 전부터 매독으로 고생했는데, 아버지의 광기와 이른 죽음 모두 매독과 관련이 있어 보인다. 겉으로는 엄격한 도덕률을 내세우면서도 안으로는 방종하고 타락한 당시 빈의 시대상이 이렇듯 그의 집안에도 아픈 흔적을 남겼다. 아버지의 부재가 가족을 단합시켰으면 좋았겠지만, 그러나 가족은 그리 단란하지 못했다. 실레는 천성적으로 매우 자기중심적이었다. 그런

실레, 「가로누운 여인」,
1917년, 캔버스에 유채,
96×171cm, 레오폴트 미술관

실레에게 어머니는 냉담했다. 그는 누나와도 그다지 사이가 좋지 않았고, 어린 여동생 게르티와만 친했다. 게르티에 대한 그의 집착은 어린 그녀를 누드모델로 세워 에로티시즘 미학을 탐구한 데서 잘 나타난다. 이런 일탈적인 성적 탐구가 외롭고 까칠했던 당시 그의 유일한 긴장 해소책, 스트레스 해소책이었다.

그는 사조상 표현주의자로 구분되기도 하는데, 표현주의는 내면의 억압된 감정을 강렬하게 분출하는 성향이 있다. 그의 억압된 감정은 그의 예술에서 무엇보다 성의 표현을 통해 분출되었는데, 공격적일 정도로 거칠게 분출되니 그 시각적 충격이 클 수밖에 없었다. 그래서 실레의 누드들은 저 고전 시대의 비너스처럼 우아하게 포즈를 잡는 그런 수동적인 여인들이 아니다. 그들은 관객의 얼굴에 파이를 던지듯 성을 노골적으로 드러내는 '급진적인'

오스트리아 미술의 면류관, 클림트와 실레

실레, 「오렌지색 스타킹을 신은 누드의 여인」, 1914년, 드로잉, 레오폴트 미술관

벌거벗고 있음에도 당당하게 서 있는 여인은 수동적이기보다는 능동적인 존재다. 오렌지색 스타킹이 여인의 관능을 강조하는데, 그렇다고 해서 그녀가 결코 성적 대상으로 느껴지지 않는다. 그녀는 성적 주체다. 자신의 관능을 즐기고 있고 그것을 대놓고 드러낼 자신감도 있다. 전통적인 서양 미술의 여성 누드가 그녀 앞에서 완전히 무너져 내리는 느낌이다.

존재들이다.

「가로누운 여인」에서 우리는 그 자취를 진하게 느낄 수 있다. 서양 미술사에서 가로누운 여인 누드상은 헤아릴 수 없이 많이 제작되었다. 그러나 실레 이전의 그 어떤 그림도 실레의 그림이 보여주는 것만큼 도발적이지는 않을 것이다. 나체의 여인은 손을 머리 뒤쪽으로 가져갔고 가랑이를 벌린 채 누웠다. 바닥에 펼쳐진 천이 여인의 배를 가리고 국부도 덮었는데, 완전히 덮지는 않아 국부의 일부가 살짝 보인다. 그럼에도 그녀는 가랑이를 가릴 생각이 없이 당당하게 자신의 육체를 드러내고 있다. 어찌 보면 심드렁한 표정으로, 아무렇지 않은 듯 자신의 몸을

드러내는 여인의 이런 제스처가 이전까지는 볼 수 없었
던, 실레 특유의 노골적이고 파괴적인 성의 이미지다.

　실레는 자신의 누드 자화상에도 이런 공격적인 에너
지를 실었다. 그래서 그가 자신을 대상으로 그린 누드화
를 보노라면 자학적이라는 인상까지 준다. 그의 「앉아 있
는 남성 누드」는 신경질적인 선으로 형상화된 마른 남자
의 육체다. 뼈의 특질이 생생히 드러나고 몸은 앙상해 여
유 같은 것은 전혀 찾아볼 수 없다. 아무런 특징도 성격도
없는 흰 공간에 떠 있는 남자는 그만큼 소외되어 있고 외
로워 보인다. 게다가 발이 그려지지 않은 데서 알 수 있듯
그는 현실 어디에도 발붙일 곳이 없는 존재다. 그런 그의

　　　　　　오스트리아 미술의 면류관, 클림트와 실레

실존적 조건이 그를 더욱 말라가게 하는 것 같다. 하지만 얼굴을 감아 싼 팔에서 알 수 있듯 그는 밖으로 나아가기보다는 안으로 침몰해 간다.

이런 그림에서 더더욱 드러나듯 실레의 누드화들을 보노라면 왠지 죽음의 냄새가 진하게 풍겨 나온다. 그래서 비평가 프랭크 휘트퍼드는 이렇게 말했다.

"죽음과 몰락에 대한 실레의 집착 역시 (성에 대한 집착처럼) 자극적이다. 그는 가을을 가장 아름다운 계절이라 여겼는데 그 이유는 이때가 되면 사물의 덧없음을 가장 예민하게 느낄 수 있기 때문이다."

실레의 풍경화를 보면 나뭇잎이 많이 떨어져 가지가 드러나는 가을 나무 혹은 겨울 나무가 자주 보인다. 「바람에 흔들리는 가을 나무(겨울 나무)」 같은 그림이 그런 그림이다. 불규칙하면서도 개성적으로 그려진 가지들이 삶의 다양한 조건들을 상징하는 듯하다. 위로 올라가다가 오랜 세월 폭풍을 맞아 왼쪽으로 크게 휘어 버린 줄거리와 그로부터 뻗어 나와 바람에 흔들리는 가지들은 삶의 뒤안길이 얼마나 앙상하고 외로운지 생생히 전해 준다.

흥미로운 것은, 종말을 느끼게 하는 이런 나무들의 생김새가 그의 인체 그림에도 그대로 적용되어 표현되곤 한다는 것이다. 사실 관능적이라 해도 실레의 인물상은 앙상한 나뭇가지처럼 뼈마디가 강조되고 선묘가 도드라져 무언가 딱딱하고 부러지기 쉽다는 인상을 준다. 그리고 과잉된 의식과 날카롭고 신경질적인 육체가 빚는 부조화의 긴장이 화면 전반에 일종의 살기 같은 것을 더한다. 관능이 종말을 향해 달리는 인상이다. 그의 관능적인 누

드상은 그렇게 에로틱하면서도 종말적이고 묵시록적이
다. 그런 까닭에 그의 그림에서 성은 생명을 낳고 사랑과
연대를 촉진하는 에너지가 아니다. 그의 아버지가 매독으
로 죽었다는 사실이 일러주듯 실레는 무의식적으로 섹스
와 죽음을 하나로 이어 보는 경향이 있다.

 1918년 유럽을 휩쓴 스페인 독감으로 실레는 스러
졌다. 임신 중이었던 그의 아내 에디트가 같은 병으로
세상을 떠난 지 사흘 만에 그 또한 세상과 작별한 것이
다. 향년 겨우 28세였다. 드로잉과 수채화를 중심으로
하다가 이제 막 유화에도 관심을 가질 무렵이어서 그의
예술에 매료된 많은 이들이 느끼는 공백감은 더더욱 클

오스트리아 미술의 면류관, 클림트와 실레

수밖에 없었다. 하지만 이런 상실감에 대해서도 실레는 자신이 했던 다음과 같은 '쿨'한 말로 사람들을 위로했을지 모른다.

"살아 있는 동안에도 모든 것은 죽은 것이다."

바젤 미술관

프로테스탄트 휴머니즘의 붓, 또는 칼

바젤 미술관은 스위스에서 가장 큰 규모의 미술관이다. 출판업자, 법학자 가문인 아머바흐가의 3대가 모은 회화 49점, 드로잉 1천8백66점, 판화 3천8백81점이 모태가 되어 1662년에 설립되었다. 시 당국이 아머바흐가의 컬렉션을 구입해 개관했는데, 다른 나라에서는 미술 컬렉션이 아직 왕후장상들을 주요 소유층과 감상층으로 하고 있던 무렵 시가 일반 시민을 대상으로 한 미술관을 창설했다는 점에서(바젤 시는 이 미술관을 세계 최초의 시립 미술관이자 공공 미술관이라고 자부한다), 당시 이 도시 공화국의 선진적인 자세를 읽을 수 있다.

물론 왕조시대를 배경으로 한 '시민의 전당'이다 보니 오랜 역사에도 불구하고 컬렉션에 한계가 없는 것은 아니다. 17세기 가톨릭권의 왕후 귀족들이 선호했던 장려한 바로크 미술이 거의 눈에 띠지 않는 게 그 대표적인 예다. 그러나 12세기부터 20세기(1950년대까지)까지의 주요 미술 흐름이 망라되어 있다는 점과, 특히 19세기 후반 이후 근대 회화가 체계적으로 수집되어 있다는 점에서 이 미술관의 저력은 유럽의 그 어느 유수한 회화 컬렉션에 비교해도 뒤지지 않는다.

바젤 미술관은 현재 대대적인 변신 과정을 겪고 있다. 2015년 현재 미술관 본관은 리노베이션 공사로 폐관 중이다. 이와 함께 길 건너에 새

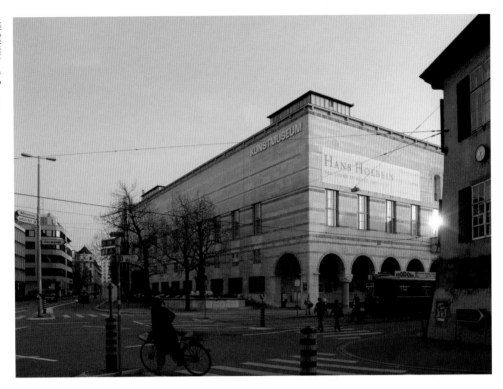

바젤 미술관 외관

건물을 지어 두 건물을 지하로 잇는 대규모 공사가 진행 중이다. 본관의 리노베이션 공사가 끝나고 새 건물이 완성되는 2016년 4월 바젤 미술관은 새로이 문을 열 예정이다. 그동안 바젤 미술관의 주요 고전 걸작은 바젤 문화박물관에서, 근대미술의 주요 걸작은 현대미술관에서 각각 볼 수 있다. 바젤 미술관이 수장한 미술품은 앞에서도 설명했듯 12세기부터 1950년대까지 제작된 작품들이다. 1960년대 이후 최근까지의 작품을 보려면 현대미술관으로 가야 한다. 1980년에 개관한 현대미술관은 유럽에서 최초로 생겨난, 동시대 미술을 다루는 공공 미술관이다.

바젤 미술관의 이 같은 전통은 바젤에서 태어났거나 활동한 작가들의 작품에서도 선명하게 나타나는 특징이다. 이는 이 도시가 종교개혁의 세례를 받고 그 이상 아래에서 발전해 왔다는 사

바젤 미술관　　　　　　　　　　　　　　　　**195**

실과 깊은 관계가 있다. 주지하듯 스위스는 독일과 함께 주요 종교개혁의 진원지였다. 특히 바젤은 에라스무스를 비롯해 츠빙글리, 칼뱅 등 저명한 인문주의자와 종교개혁가의 영향이 두루 미친 곳이다.

철저한 실증주의적 전통과 이러한 종교적 휴머니즘의 공기를 호흡한 바젤 작가들의 작품에서는 그래서 치밀한 조형 의식과 더불어 삶의 의미에 대해 깊이 사유하는 태도가 도드라지게 나타난다. 남부 독일 아우크스부르크 태생이지만 한동안 바젤에서 활동한 16세기의 거장 '작은' 한스 홀바인이나 19세기 상징주의의 대가 아르놀트 뵈클린, 사회적 사실주의 경향의 농촌화가 알베르트 앙커 등이 대표적인 경우다. 홀바인의 경우 소장품 숫자로 보자면 이 미술관의 컬렉션이 세계 최대다.

그 밖에 이 미술관에는 파울 클레나 아르프 등 스위스 작가들의 작품이 다수 소장되어 있다. 컬렉션 전체로 보면 15~16세기 스위스와 독일의 명작들이 충실하고, 19~20세기 초의 회화 가운데는 특히 인상파 계열과 피카소, 브라크, 레제 등 큐비즘 미술, 추상회화 쪽이 꽤 튼실한 편이다.

자격 없는 부모

아침에 호텔을 나서 트램 정류장으로 가다 보니 바젤 역에 걸린 플래카드가 눈에 띈다. 기계 혹은 기둥 같은 인물상으로 유명한 현대미술가 페르낭 레제의 회고전을 선전하는 플래카드다. 거리 여기저기에 포스터도 붙어 있다. 엊저녁에 바젤 역에 당도했을 때는 어두운 데다가 숙소를 찾느라 경황이 없어 플래카드와 포스터를 미처 보지 못했는데, 아침 햇살과 함께 눈에 들어오는 그 플래카드는 왜 이 인구 15만의 작은 도시가 '미술의 도시'로 오랫동안 성가를 누려 왔는지를 선명히 일깨워 준다.

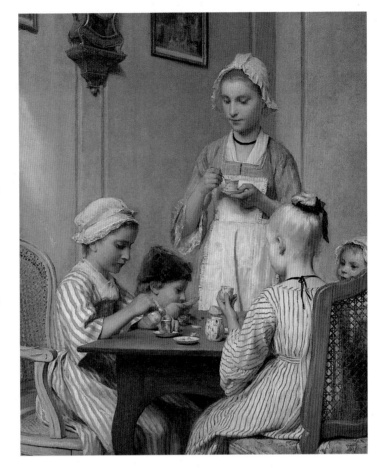

알베르트 앙커, 「아이들의 파티」, 1879년, 캔버스에 유채, 81.5×65.5cm

앙커는 스위스의 농부 화가로 불린다. 수의사의 아들로 태어난 앙커는 아버지의 직업상 전원에서 살았지만 도시 교육을 받은 중산층 출신이었다. 그 자신은 농부가 아니었음에도 농부 화가로 불린 것은 어릴 때부터 보고자란 시골 생활의 풍경을 평생의 주제로 삼았기 때문이다. 담담하고도 정감이 넘치는 필치로 그려진 그의 농촌 풍경은 밀레의 그림처럼 힘들게 일하는 농부에게 초점이 맞춰져 있지 않다. 그보다는 어머니 아버지가 일하러 나간 사이 집이나 학교에서 놀거나 공부하는 아이들, 어린아이들을 돌보는 할아버지, 할머니들의 모습을 즐겨 그렸다. 이 그림에서도 부모의 부재중에 식탁에 모여 차와 과자를 즐기는 시골 아이들의 평화로운 일상을 추억의 한 장면처럼 만날 수 있다.

사실 어젯밤에는 식구들을 햄버거집에 앉혀 놓고 주변을 돌며 빈 방 찾기에 정신이 없었다. 흔히 유럽에서 여행을 할 때는 예약을 안 하면 숙소 잡기가 어렵다고 하지만 우리는 한 번도 예약을 하지 않았고, 또 한 번도 방을 못 잡아 본 적이 없다. 그것은 '스위스 시계'로 유명한 이 나라에서도 마찬가지였다. 모든 것이 꽉꽉 짜여 돌아가는 것 같으나 그래도 사람 사는 세상에는 빈 구석이 있기 마련이다. 인포메이션에서 호텔 방이 다 나갔다는 얘

기를 들으면 식구들을 역 근처의 안전한 파출소 앞에 세워 놓거나 식당에서 식사를 하게하고 주변의 호텔들을 뒤진다. 그러면 어디선가는 '연이 닿는' 방이 꼭 나오게 마련이다. 그때그때 일정을 바꿔 가며 여행을 하는 우리로서는 이렇게 유연하게 접근하는 게 속편했다.

"땡이야, 어디 아프니? 피곤해?"

아침의 바젤 거리를 걷는 땡이가 상당히 시무룩하다. 이유는 분명하다. 빈에서 우리가 너무 경황없이 나오느라 땡이의 허리가방 '자케'를 민박집에 두고 온 것이다. 베개 밑에 고이 모셔 놓은 것을 깜빡 잊고 챙겨 오지 않은 것이다. 땡이는 하루 종일 자케를 찾았고 울기도 했다. 오늘도 호텔을 나서는데 폼 나게 차야 할 자케가 없는 것이다. 부모의 입장에서는 이런 일만큼 속상하고 안타까운 경우가 없다.

"어떻게 바보같이 그걸 놓고 왔을까?"

아내의 탄식이다.

나도 내 머리를 쥐어박아 보지만 달리 땡이의 기분을 전환시킬 다른 방도가 없다. 이 일 말고도 땡이에게 너무도 미안한 일이 여행 중간 중간 있었다. 베를린을 떠나 프라하로 가던 날, 땡이가 하도 짜증을 부려 달래고 꾸짖다 못해 그 아이가 가장 아끼는 장난감 자동차를 쓰레기통 속에 던져 버린 일도 그 하나다. 무자비한 '공권력 행사'였다. 나의 이 행위는 내내 후회되는 일이었다. 여행의 피로가 누적되어 온 세 살짜리 아이에게 그것은 너무 가혹한 벌이었다. 얼마나 힘들었으면 아이가 그렇게 짜증을 부렸을까. 잘못에 비해 아버지가 지나치게 큰 벌을 준 것이다. 내 자신이 평정을 잃은 걸 후회했을 때는 이미 기차 속이었다. 그런데 이번엔 또 아이의 소중한 전리품 가방마저 까먹고 안 가져왔으니 이럴 땐 아이에게 너무 미안해 진짜 기운이 쏙 빠진다. 가족 여행 중에 부모로서 심한 자책감과 자괴감에 빠지기 쉬운 때가 바로

　　　　프로테스탄트 휴머니즘의 붓, 또는 칼

이런 때다.

나중에 어느 신문 기사를 읽다 보니 아이가 좋아하는 장난감을 잃어버리거나 빼앗겼을 때 받는 심리적인 충격이 어른이 사업하다 실패했을 때 받는 충격과 비슷하다고 한다. 그 기사를 보면서 이때의 경험이 생각났다. 모골이 송연했다. 그때 나는 참 나쁜 아빠였다. 땡이는 그때의 일을 다 까먹고 하나도 기억하지 못하지만, 지금도 그 생각을 할 때마다 미안한 마음이다.

탄피처럼 찌그러진 예수

흰 천이 깔린 바닥 위에 시신이 길게 누워 있다. 바짝 말라 명태처럼 굳어 버린 몸뚱어리, 녹색과 갈색으로 타 버린 얼굴과 손, 발. 주검의 참혹한 형상은 차마 똑바로 쳐다 볼 엄두를 내기 어려울 정도다. 홀바인(1497~1543)이 그린 「무덤 속 그리스도의 시신」이다.

하느님의 아들로서의 위엄이나 권위는 어느 한구석 찾아볼 수 없다. 주검에 대한 냉철한 관찰과 상황에 대한 객관적 인식만이 도드라져 보인다. 해부학 교실에서 곧 쓰일 차례를 기다리는 듯 을씨년스런 분위기다. 이 그림이 당시 홀바인에게 전 유럽적인 명성을 가져온 최초의 작품이라는 데는 의문을 달 필요가 없을 것 같다. 홀바인이 바젤에 머물 당시인 1521년, 그러니까 그의 나이 스물넷에 한스 오버리트란 부유한 상인의 부탁을 받고 그린 그림인데, 우리의 시선을 사로잡는 핍진한 표현은 이미 대가의 경지에 이른 것이라 하지 않을 수 없다.

이처럼 냉정한 관찰자적인 태도를 견지한 데서 우리는 인문주의자로서 홀바인의 자질을 읽게 된다. 기실 그는 바젤로 이주해 오면서 미코니우스라는 인문주의자로부터 형과 함께 에라스무스의 『우신예찬』을 학습했다. 그리고 화가로서 명성이 쌓이면

홀바인, 「무덤 속 그리스도의
시신」, 1521년, 나무에 템페라,
30.6×200cm

서부터는 에라스무스와 직접 교분을 쌓는 한편 그의 초상화를 그
려 주기도 했다. 그는 그 시대 인간의 본성을 정확히 읽고 표현할
줄 알았던 탁월한 천재 가운데 한 사람이었다.

　알프스 이북의 미술이 이남의 미술에 비해 보다 즉물적이고
표현성이 강하다는 것은 그뤼네발트의 「책형」에서도 잘 나타난
다. 일그러지고 뒤틀린 몸뚱어리와 검붉은 죽음의 반점이 단말마
의 고통을 극명하게 보여준다. 남쪽의 고상한, 정신적 깊이가 강
조된 책형과는 너무도 판이하게 다르다. 홀바인의 예수는 그러나
여기서도 한 발 더 나아가 "이 몸뚱어리가 과연 부활할 수 있을
까?" 하는 의심마저 갖게 하는 것이다. 너무도 생생한 리얼리티
탓이다.

　그의 이런 냉철한 현실주의는 「화가의 부인과 두 아이」에서
도 명료히 나타난다. 그다지 깊이 사랑하지 않았던 아내. 런던에
서 입신양명한 후 오랜만에 돌아와 그 아내에게 집 한 채 사주고
는 성모자 형식으로 그린 그림이다. 화가는 분명 자신 때문에 드
리워졌을 인생의 무거운 그림자를 아내의 표정으로부터 한 치의
어긋남도 없이 건져 올린다. 꾸며서라도 행복한 가족의 모습을
그리고 싶지 않았을까? 이왕 그리는 그림에 그는 왜 이렇게 냉정
한 접근을 했을까? 아내와 자신 사이의 어긋난 궁합을, 그 아물

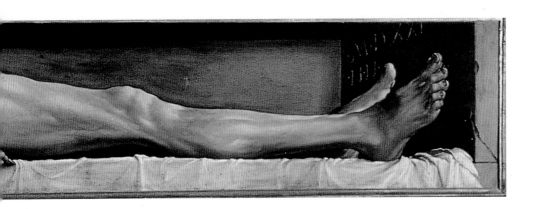

수 없는 상처를, 어쩌면 이렇게 실험실의 과학자처럼 똑바로 응시하며 그릴 수 있었을까? 그 정직함에 그는 그의 용서를 구하는 마음을 담았을 지도 모른다.

휴머니스트 하면 흔히 구속에 얽매이지 않고 자유롭게 살아가며 타인에 대한 사랑과 관용으로 충만한 사람 정도로 생각한다. 그러나 홀바인을 보노라면 진정한 휴머니스트는 단순한 로맨티시즘을 넘어 무엇보다 자신부터 철저히 객관화해 볼 수 있는, 냉정하고도 냉철한 현실 인식을 갖춘 사람임을 알 수 있다.

예수의 시체에 대한 그의 접근이 주는 교훈도 명확하다. '하느님의 아들' 이전에 '사람의 아들'로서의 예수에게 먼저 주목해 보자는 것이다. 일단 그 처절한 고난을 감내한 것은 그의 몸이었다. 즉 예수의 고난은 철저히 그의 육신과 관계된 것이었다. 그런 고통에도 불구하고 그가 고난의 길로 나아간 것은 신념 때문이었다. 이것도 철저히 인간적인 특질이다. 그의 뜻이 하늘에 속한 것이었든 다른 그 무엇이었든 예수는 투철한 인간적인 신념으로 실제 온몸을 내던져 역사와 맞부딪쳤다. 그리고 이제 다 쓴 탄피처럼 찌그러져 뒹군다.

홀바인은 말한다. 우리의 믿음은 바로 여기에서 시작한다. 현실에 대한 명확한 인식과 자신의 신념을 위한 순교. 하느님이

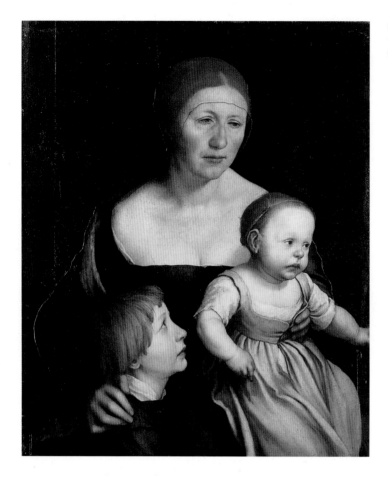

계시다면 그 희생은 보상받을 것이다. 하느님이 없다 해도 신념을 위해 투쟁하고 죽는 것은 진정으로 위대한 인간적 행위이다. 그것은 우리의 가장 고귀한 본성에서 비롯된 것이다. 그것이 우리를 인간이게 한다.

「무덤 속 그리스도의 시신」은 그런 인식을 바탕으로 보는 이의 연상을 추상적인 하느님과 그의 아들의 관계에서 실제 부자지간의 관계에까지 이끈다. 사실 저런 정도의 인간적 신념과 고난을 아들에게 요구할 정도의 아버지라면 그는 최소한 그 아들 이

1. 홀바인, 「원형 틀의 에라스무스」,
1532년경, 나무에 템페라, 지름
10cm
2. 홀바인, 「글을 쓰는 에라스무스」,
1523년, 나무 위에 종이를 얹은 뒤
템페라, 36.8×30.5cm

상의 인격자이거나 철저한 위선자일 것이다. 내 아이에게 '착한 사람이 되라'고 곧잘 말하지만 그 범위가 어디까지인지 나는 사실 여태 깊이 생각해본 적이 없다. 나의 도덕적 신념은 어떤 수준일까? 예수의 인간적 신념을 나의 자식에게 요구할 수 있을까? 이 이기적인 세상에서 솔직히 난 그럴 자신이 없다. 바젤 미술관에 입장하기 전부터 부모로서 자격이 모자란다는 사실 하나만은 이미 뼈저리게 절감한 몸이 아닌가.

사실 신념을 위한 순교 행위는 인간의 존재 의미를 가장 극명하게 보여주는 사례이겠으나 과연 실제로 이를 행할 수 있는 사람이 얼마나 될까.

홀바인의 다른 두 걸작 에라스무스 상에서 우리는 그 '신념 지키기'의 어려움을 읽을 수 있다. 1523년 에라스무스가 바젤에 거주하며 최고의 명성을 떨치던 무렵 그려진 「글을 쓰는 에라스무스」에서는 확신과 의지의 화신으로서 한 위대한 시대정신의 이미지를 대하게 된다. 그런 반면 개혁은 원했지만 폭력을 혐오하던 에라스무스가 바젤의 종교개혁 소동을 피해 프라이부르크

로 피신해 있을 때 그려진 「원형 액자의 에라스무스」에서는 이제는 세상사에 낙담하고 지친 한 노인의 무기력한 표정이 잡혀 있다. 휴머니스트 홀바인은 그 무자비하리만치 냉정한 붓을 조금도 누그러뜨리지 않고 이 인문주의자의 인생 굴곡을 그대로 묘사해 놓았다.

'사자의 세계'로 망명한 뵈클린

바젤 태생인 뵈클린의 대표작 「페스트」는 미완성이다. 단숨에 많은 생명을 앗아가는 전염병 주제가 미완성으로 끝난 것이 왠지 '불길한' 느낌을 준다. 인간을 위협하는 자연의 힘 앞에서 결국 무력하게 무릎을 꿇는 우리의 운명적인 나약함을 보여주는 것이라고나 할까. 1898년에 그려진 것이니까 작가가 죽기 3년 전에 착수한 작품인데, 그 배경에는 자식을 각종 전염병으로 잃은 그의 가족사가 진하게 깔려 있다. 그의 열네 자녀 중 여덟 명이 페스트, 콜레라, 장티푸스 등에 의해 희생되었다.

이 그림이 아니더라도 뵈클린의 다른 많은 작품에서 우리는 그가 늘 죽음에 사로잡혀 있던 인물이라는 인상을 받게 된다. 해골을 등장시킨 「바이올린을 켜는 죽음이 있는 자화상」(베를린 구 국립미술관), 흰옷을 입은 사람이 나룻배를 타고 죽음의 강 스틱스의 수면을 가르며 외딴 섬으로 나아가는 「망자의 섬」 등 작품 곳곳에서 죽음을 응시하는 작가의 시선을 만날 수 있다. 특히 「망자의 섬」은 그가 다섯 번이나 반복해 그린 주제다.

죽음에 대한 뵈클린의 이 같은 집착은, 춥고 음울한 북유럽의 겨울을 나던 크로마뇽인들의 불안정한 정서와, 그것을 유전자로 이어받은 후세들의 '집단 무의식적 회귀'의 한 단면처럼 보이기도 한다. 그런가 하면 1848년 유럽을 휩쓴 혁명과 혁명 이후의 불안한 사회상이 그의 예술에 나름의 영향을 끼쳐 이 같은 주제

뵈클린, 「페스트」, 1898년, 나무에
템페라, 149.5×104.5cm

뵈클린, 「망자의 섬」, 1880년, 캔버스에 유채, 111×115cm

누구든 이 그림을 처음 보면 그 강렬한 인상에 그대로 빨려 들고 만다. 뭔가 우리의 실존에 대한 심오한 진실을 말하고 있는 것처럼 느껴지기 때문이다. 이 연작의 첫 작품은 1880년 뵈클린이 자신의 패트런 알렉산더 귄터를 위해 그렸다. 그러나 작품이 반 쯤 그려졌을 때 뵈클린의 피렌체 작업실을 방문한 마리아 베르나 부인이 작품에 강렬한 인상을 받고는 똑같이 하나 그려 달라고 주문함으로써 또 하나의 작품이 제작되었다. 워낙 인기가 있었던 이 주제는 화가로 하여금 그 뒤에도 몇 점을 더 그리게 했다. 이 그림을 그릴 당시 뵈클린의 작업실은 피렌체의 영국인 공동묘지 인근에 있었는데, 그 묘지에 일찍 세상을 떠난 어린 딸 마리아를 묻었다. 그 공동묘지의 이미지가 그림과 유사한 부분이 있는 걸 보면 개인적인 감상 또한 이 그림에 반영되어 있는 것은 분명하다 하겠다.

조형적인 측면에서 볼 때, 그림은 시커먼 강물과 섬, 그리고 하늘로 구성되어 있어 비교적 단순한 편이다. 하지만 그 단순함과 정연함이 왠지 무거운 연극 무대 같은 인상을 주면서 초월적으로 다가온다. 강물을 가로질러 섬으로 다가가는 나룻배가 그 초월성을 더욱 강조해 주는 악센트로 작용한다. 이승과 저승을 가르는 강 스틱스와 그 강을 건너가는 카론의 배를 떠올리게 하는 것이겠다.

배 위에는 사공과 흰옷을 입은 사람, 그리고 관이 놓여 있다. 인상적인 것은, 흰옷을 입은 사람이 우리에게 등을 보이고 있는데, 그렇게 뒤돌아서 우리에게 영원히 되돌아올 것 같지 않다는 것이다. 그는 누구일까? 사랑하는 이의 주검을 묻으러 가는 친지일까, 아니면 죽은 이들을 날라주는 저승의 사자일까. 그가 저승사자라면, 그는 곧 이 섬에서 다시 나와 이승의 기슭으로 오겠지만, 그런 그의 목적 자체가 새 망자와 함께 다시 이승을 향해 등을 돌리는 데 있다는 점에서 그는 영원히 '등지는 자'일 뿐이다. 죽음이란 결국 그의 흰옷처럼 모든 것을 무(無)로 돌리는 일, 존재를 등지는 일이다. 언젠가 우리도 그처럼 이렇게 세상을 향해 등을 돌릴 것이다. 그렇게 존재에 대해 무를 선언할 것이다.

흥미로운 사실 하나는, 2차 대전을 일으킨 히틀러가 이 그림을 그렇게도 애호했다는 것이다. 아우슈비츠에서 수백만 명의 유대인을 학살하는 등 광기로 한 시대를 도륙한 이 희대의 살인마에게 그림의 죽음은 과연 어떤 의미로 다가왔던 것일까. 모든 것을 무로 돌리는 일이 자신의 진정한 사명이라고 생각했던 것일까. 비록 비극적 정서와 죽음에서 숭고미를 찾았던 독특한 예술가였지만, 뵈클린 자신은 히틀러의 이 같은 '애정'을 결코 달가워하지 않았을 것이다. 그 또한 염세적인 면이 없지 않았으나, 그렇다고 그런 살인마의 상찬을 받는다는 것은 상상조차 해 본 적이 없는 일이었을 테니까 말이다.

프로테스탄트 휴머니즘의 붓, 또는 칼

뵈클린, 「놀이를 하고 있는 인어들」, 1886년, 캔버스에 템페라, 151×176.5cm

고대 그리스인들은 특정한 자연의 현상이나 대상에는 님프가 깃들어 있다고 생각했다. 나무, 개울, 강, 숲 등이 님프들의 세계가 된 이유이다. 흐르는 물에 깃든 님프를 나이아스(복수형 나이아데스)라고 하는데, 뵈클린이 그린 인어들이 바로 그 님프들이다. 뵈클린은 이들에게서 그저 유쾌하고 명랑한 일상과 사랑과 욕망에 대해 자유로운 실존을 본다. 이 밝음과 해방된 욕망은 「오디세우스와 칼립소」의 음울함, 억압된 욕망과 대비되는데, 어떤 이에게는 사랑이 이처럼 하나의 무덤이라면 어떤 이에게는 사랑이 이렇듯 하나의 해방이 된다.

뵈클린, 「바이올린을 켜는 죽음이 있는 자화상」, 1872년, 베를린 구 국립미술관

의 탐닉에 일조하지 않았나 하는 느낌도 준다.

뵈클린이 햇병아리 풍경화가로 예술의 도시 파리에 도착한 때가 1848년 2월이었다. 거기서 그는 튈르리 궁전을 습격하는 혁명 군중의 물결을 보았다. 이때의 경험은 그에게 깊은 충격을 주었는데, 결국 정신적 혼란을 느낀 끝에 바젤로 되돌아갔다가 1850년 '보다 푸근한 예술의 도시' 로마로 건너갔다. 쿠르베나 밀레, 멘첼 등 1810년대생 작가들이 1848년 혁명에 대해 적극적이었던 데다 그 후 비교적 진취적인 리얼리스트로서의 면모를 다져 갔다면, 뵈클린을 비롯해 모로, 로세티, 드샤반, 포이어바흐 등 1820년대생 작가들은 리얼리스트의 울타리를 벗어나 내면으로 깊이 침잠하는 쪽을 택했다. 혁명 뒤 반동기 10년이 바로 이들 1820년대생 작가들의 30대 무렵과 겹쳐 가장 왕성한 활동을 보일 시기에 이들은 냉정한 시대의 역류를 경험하고 '내적 망명'을 감행했던 것이다.

후에 니체의 철학에도 깊은 영향을 받게 되는 이 화가는 나중에 자연의 원소들의 무한한 힘을 신화적 존재들에 실어 상징화한 작품을 내놓게 된다. 이 미술관에 있는 「양치기를 겁주는 판」, 「놀이를 하고 있는 인어들」 등이 그런 종류의 작품이다. 이런 작품들에서는 죽음에 대한 의식이 보다 옅어져 있다.

그렇지만 뵈클린 예술의 가장 두드러진 특징은, 그가 다른 무엇보다 인생의 최대 과제인 죽음을 평생 끌어안고 투쟁한, 19세기가 낳은 독특한 예언자란 데 있다. 산업화의 엄청난 충격과 계급 대립의 격화, 그리고 제국주의의 발흥이 도드라졌던 이 시기, 과학의 진보에도 불구하고 여덟이나 되는 자식을 전근대적 질병으로 잃어야 했던 그에게, 1차 세계 대전으로 폭발할 서양 문명의 모순은 일찍부터 죽음이라는 주제로 명료히 감지되고 있었던 것이다. 작품 「페스트」의 표현에서 엿볼 수 있듯 죽음은 세상 모든 것에 마침표를 찍어 주는 최후의 승리자였다. 문명의 종장도 죽

뵈클린, 「오디세우스와 칼립소」,
1883년, 나무에 템페라,
104×150cm

음으로 모든 순서를 마감할 것이다. 영원과 최후의 승리를 꿈꾸
는 예술가로서는 겨뤄 보지 않을 수 없는 주제다.

그 위대한 힘 앞에서 예술가는 자신의 초라함과 외로움을 더
욱 절실히 느꼈을 것이다. 영웅 오디세우스와 그를 유혹한 바다
의 요정을 그린 「오디세우스와 칼립소」에는 그 같은 외로움이 절
절히 배어 있다.

이 그림에서 오디세우스와 칼립소는 모든 면에서 강한 대비
를 이룬다. 여자는 앉은 채 고개를 돌려 오디세우스를 주시하고
있다. 그의 배경은 어두운 색깔의 바위이며, 벌거벗은 그는 이 배
경으로 인해 더욱 밝게 빛난다. 반면 밝은 하늘과 물을 배경으로
검게 서 있는 오디세우스는 등을 돌린 채 옷을 꼭꼭 여미고 깊은

상념에 잠겨 있다. 이 철저한 대립 구조에서 운명에 치인 한 영웅의 가라앉은 숨소리가 인생의 무게만큼 무겁게 들려온다. 뵈클린은 그 모든 어긋남의 경계 위에 그의 시대의 예술이 서 있다고 보았다. 예술뿐 아니라 유럽의 모든 정신적 가치가 그 모순의 틈 안에서 탁한 숨을 가까스로 몰아쉬고 있다고 보았다.

그림으로 그린 음악 「세네치오」

1936년에 지어진 바젤 미술관은 전반적으로 단정하고 검박한 인상을 준다. 입구와 이어지는 중정은 푹 파인 모양이 매우 아늑하게 느껴진다. 땡이가 반갑게 "이건 로댕 미술관에 있는 피카소(?)야"하고 아는 체를 한 앞뜰의 로댕 작품 「칼레의 시민」도 파리 로댕 미술관의 그것에 비해 왠지 더 묵직한 느낌이다.

미로의 「태양 앞의 사람과 개」, 몬드리안의 「청·황·백의 구성」, 레제의 「서커스의 곡예사」, 샤갈의 「검정 장갑을 낀 나의 약혼녀」, 피카소의 「앉아 있는 아를르캥」, 데 키리코의 「불행의 수수께끼」, 달리의 「불에 타고 있는 기린」, 루소의 「해가 지는 처녀림」, 브라크의 「포르투갈 사람」, 반 고흐의 「피아노를 치는 가셰 양」, 고갱의 「나페아 파 이포이포(언제 결혼할 거니?)」와 「타마테테(시장)」, 샤갈의 「술잔과 사과」, 코코슈카의 「템페스트」, 들로네의 「에펠탑」, 칸딘스키의 「즉흥」 등이 널리 알려진 이곳의 명화들이다.

이 가운데 들로네의 「에펠탑」과 칸딘스키의 「즉흥」은 미묘한 선율과 리듬으로 묘한 흥분을 자아내는데, 특히 스위스 출신 파울 클레(1870~1940)의 그림들에서 우리는 그런 느낌을 진하게 받게 된다.

이 미술관이 소장한 「세네치오」는 매우 잘 알려진 그의 걸작이다. 세네치오는 아스트라체아과에 속하는 노란 꽃이라고 한다.

반 고흐, 「피아노를 치는 가세양」, 1890년, 캔버스에 유채, 102.5×50cm

가세 양은 가세 박사의 딸이다. 가세 박사는 유사 요법을 전문으로 하는 의사였는데, 반 고흐는 오베르에서 이 의사의 치료를 받았다. 가세 박사는 미술에 대한 지식도 해박하고 직접 판화를 제작하는 아마추어 화가이기도 했다. 때문에 반 고흐는 그와 깊은 대화를 나눌 수 있었다. 가세 박사의 딸 마르그리트는 그다지 예쁜 용모를 지닌 아가씨는 아니었지만 피아노를 매우 잘 쳤다고 한다. 그녀가 피아노를 치는 모습에 눈길이 머문 반 고흐가 이 아름다운 작품을 남겼다. 그림의 녹색 배경에는 붉은 점이 가득하고 적갈색 바닥에는 초록 터치가 풍성하다. 아마도 가세 양의 연주가 자아내는 환희가 이와 같았던 것 같다.

고갱, 「나페아 파 이포이포(너 언제 결혼할 거니?)」, 1892년, 캔버스에 유채, 101×77cm

"이곳의 특별한 일이라고는 하느님의 원수요, 모든 올바른 것의 적이었던 유명한 화가 고갱이라는 인간이 급작스레 죽었다는 것뿐이다."

고갱이 죽었을 때 타히티의 주교 마르탱이 주교회에 보고한 내용은 역설적으로 고갱이 죽는 날까지 자신의 목표에 충실했음을 잘 보여준다. 그는 문명으로부터 벗어나 원시의 힘을 수혈 받기 원했고 그 근원을 찾아내려 자신의 예술을 무한한 열정으로 불살랐다. 그것이 타히티에 식민통치의 일환으로 와 있던 선교사나 군인 등 다른 프랑스인들이 보기에는 부도덕하고 미친 짓처럼 보였지만, 고갱은 그들의 냉소와 비웃음은 아랑곳하지 않고 치열하게 '원시로부터의 구원'을 위해 싸웠다. 그런 까닭에 원시의 생명력으로 세례를 받은 그의 그림 앞에서 시인 말라르메는 "어찌 이토록 깊은 신비를 어찌 이토록 찬란한 색채로 표현할 수 있단 말인가"라며 감탄해 마지않았다.

「나페아 파 이포이포」는 고갱의 그와 같은 열정을 담은 대표작 가운데 하나다. 두 명의 마오리 여인이 원색의 물결이 화사한 배경 위에 다소곳이 앉아 있다. 그들의 몸은 건강미로 넘친다. 그들의 자연은 에너지로 충만하다. 기존 서양 미술의 중요한 법칙인 원근법도 무시되어 있고 그림자의 처리도 물리적 법칙을 따르지 않는다. 고갱은 문명의 모든 규범들을 깡그리 무시했다. "새로운 것을 만들려면 인류의 유년 시절, 그 기원으로 거슬러 올라가야 한다"라고 믿었던 그는 색도 원색을 선호했고, 표현 방식도 단순한 것을 추구했다. 그래서 공간감이나 입체감은 약해지고 평면감이 강해졌는데, 이런 평면감이 원시미술의 암시적인 힘을 잘 드러낸다고 그는 보았다. 이집트 벽화 등에서 보게 되는 바로 그 평면성, 바로 그 암시적인 힘인 것이다. 사실 그는 타히티의 풍물뿐 아니라 이집트, 페루, 크메르 등의 원시미술도 작품 제작에 참고했다. 이런 그의 노력은, 모든 것이 분화, 발달되기 전 '순수한 하나'였던 세계를 깊이 동경한 데서 비롯된 것이다.

그러나 이처럼 근원과 순수를 추구한 예술가였다 하더라도 고갱은 그의 예술에서 서구 문명의 이분법적이고 분열된 세계 인식을 완전히 지우지는 못했다. 고갱은 원시 세계를 형상화하면서 남성보다 여성을 많이 그렸다. 여성을 자연과 동일시했기 때문이다. 여성은 선천적으로 자연이요, 원시이기 때문에 원시의 세계를 그리려면 원주민 가운데서도 남성보다는 여성을 그려야 한다는 생각이 은연중에 나타난 것이다. '문명=남성', '자연=여성'이라는 계몽주의 이래 보편화된 서구 사회의 관념에 대한 철저한 자각이 아직 없었던 것이다.

프로테스탄트 휴머니즘의 붓, 또는 칼

고갱, 「타 마테테(시장)」, 1892년, 캔버스에 유채, 73×91.5cm

　매우 평면적이고 패턴화된 느낌을 주는 그림이다. 그 이유는
고갱이 이집트 벽화의 정면성의 원리를 참조해서 이 그림을
그렸기 때문이다. 실제로 고갱은 테베의 이집트 무덤 벽화
사진을 지니고 있었다. 이런 바탕으로 인해 그림의 아가씨들이
마치 쇼윈도의 마네킹이나 진열대의 상품처럼 나란히 앉아 있는
느낌을 준다. 이 아가씨들은 타히티의 장터에서 호객 행위를 하는
매춘부들이라고 한다.

클레, 「세네치오」, 1922년,
캔버스에 유채, 40.5×38cm

이 그림에서 우리는 꽃이 사람의 얼굴처럼, 사람의 얼굴이 꽃처럼 서로 오버랩 되어 보이는 경험을 한다. 동그란 얼굴에 빨간 눈이 인상적인 이 그림을 보다 보면 아름다운 소나타 한 곡을 듣고 있는 듯한 느낌마저 든다. 시처럼 그림에도 리듬이 있다. 특히 색이 그렇다. 클레는 그 색의 리듬을 이 그림에서 절묘하게 연주해 보이고 있다. 사실 그의 아버지는 음악 선생이었고 어머니는 가수였으며 그는 한동안 베른 심포니의 제1바이올린 연주자였다. 그런 까닭에 때로 그의 그림은 '옵티컬 뮤직'으로 인식된다.

예술은 보이는 것을 재현하는 것이 아니라 보이지 않는 것을 보

프로테스탄트 휴머니즘의 붓, 또는 칼

이는 것으로 만든다.

보이지 않는 음악을 미술로 표현한 그의 변이다.

그런데, 클레의 그림을 가만히 보고 있노라면 불현듯 우리 화가 장욱진이 생각난다. 장욱진처럼 클레도 뭔가 나이브하고 소박한 구석이 있다. 작은 화폭만을 고집한 것이라든가, 어린아이의 것 같은 데생 등이 특히 그렇다. 사물을 상형문자처럼 기호화하려는 의지도 닮았다. 장욱진의 이 같은 특징은 흔히 도인의 그것으로 통하는데, 그렇다면 클레도 장욱진류의 도인이란 얘긴가? 그건 좀 뉘앙스가 다른 것 같다. 장욱진이 도인이라면 클레는 시인이다. 어쨌든 두 사람은 우주를 하나의 조화로 보고 거기서 깊고도 아름다운 성찰의 이미지를 길어 올린다는 점에서 차이가 없다. 동과 서는 서로 갈리는 것 같으면서도 이렇게 만난다. 이럴 때 참으로 그림 보는 묘미가 난다. 두 사람의 어록(일화)을 일부라도 비교해 보면 두 사람의 상통성이 잘 드러난다.

우리는 형태를 추구하는 것이 아니라 형태가 지닌 기능을 추구한다.
— 클레

만약에 예술가가 사진이 할 수 있듯이 외면적인 윤곽만을 재현하는 데 불과하다면, 그 성격의 표현 없이 기록되는 것이라면, 그 사람은 조금도 칭찬할 바가 못 됩니다. 그는 영혼의 상사(相似)를 얻어야 하는 것입니다.
— 장욱진

그림 속에서는, 비록 비스듬하게 세워진 집일지라도 완전히 무너져 버린 일이 없으며, 화폭에 담긴 나무가 반드시 꽃을 피울 수 있

어야 한다는 법도 없고, 사람이라고 해서 꼭 숨을 쉬어야 할 필요도
없다.
　　— 클레

　한 번은 매직으로 된 그림이었는데, 하얀 하늘에 다섯 마리의
새가 줄지어 서편으로 날아가고 있었다. 나(조각가 최종태)는 장난
삼아 "선생님 저게 무슨 새입니까?" 하고 물었다. 그(장욱진)는 기
다렸다는 듯이 "참새지" 하였다. 그래서 내가 말을 받아서 "참새는
저렇게 열 지어 날지 않던데요"라고 하였더니 선생은 "내가 시켰
지" 하였다.

놀이터로 쓰이는 조각 작품

　중세 때 교통 및 통상의 요지였던 바젤 시가지에는 그만큼
중세의 자취가 많이 남아 있다. 특히 몇 백 년 된 골목길을 다니
다 보면 때로 너무 한적해 마치 시간이 정지된 것 같다. 이들의
안정된 삶이 무척이나 부럽다. 그 안정감 위에 얹힌 멋들어진 거
리의 조각들을 보노라면 거기서부터는 곧 환상의 세계로 빠져들
것 같은 느낌이 든다.

　분수 안 이곳저곳서 모터로 작동되는 탱글리의 고철 덩어리
같은 조각들에 못내 흥미를 느끼던 땡이는 길 한가운데서 니키
드 상팔의 컬러풀한 조각을 만나자 이내 기어 올라가 논다. 니키
드 상팔의 조각은 동화 나라의 캐릭터 같은 느낌을 줘 아이들뿐
아니라 어른들도 금방 친근감을 느낀다. 수줍음이 많은 땡이는
다른 아이들과 별다른 대화를 하려 하지 않으면서도 그 틈새에서
어울려 놀기 바쁘다. 그동안 기분이 꽤 호전된 인상이다.

　확실히 거리의 조각은 삭막한 도시의 한 공간을 금세 인간적
인 것으로 만든다. 물론 좋은 조각 작품일 경우에 말이다. 서울의

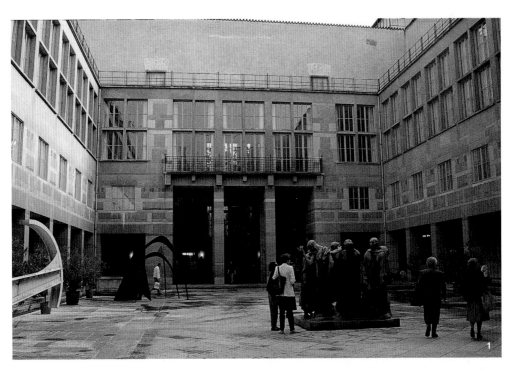

1. 로댕의 「칼레의 시민」이 있는 바젤
미술관 중정
2. 오래된 건물들이 인상적인
주택가의 작은 광장에서 쉬고 있는
아내와 아이들
3. 어린이들이 타고 놀 수 있게 되어
있는 니키 드 상팔의 조각

환경 조각들이 오히려 없느니만 못한 것에 비긴다면, 바젤의 환경 조각들은 분명히 생활 속의 신선한 이벤트로 자리 잡고 있다. 삶의 의미를 되새겨 보게 하는 이정표다.

이런 풍토에서 바젤 미술관의 도록이 미술을 애호하는 이곳 기업의 후원으로 만들어진 것을 확인하는 일도 그다지 놀랍지 않다. 발루아즈라는 이름의 이 보험회사는 1964년 창립 1백돌을 맞아 바젤 미술관의 주요 소장품을 담은 카탈로그를 제작해 미술관에 넘기고 일부를 회사 임직원들과 거래처에 선물로 배포했다. 창사 기념품을 자기 도시 대표 미술관의 카탈로그로 제작한, 그 빼어난 문화 마케팅 센스로부터 이곳 바젤 사람들의 높은 문화 의식 수준을 엿보게 된다. 그 카탈로그는 여러 차례 판을 거듭해 지금도 바젤 미술관 서점의 중요한 품목으로 사랑 받고 있다.

이제는 우리나라에서도 문화 마케팅이라는 말이 낯설지 않을 정도로 기업이 문화 예술 활동이나 시설과 연계해 다양한 마케팅 활동을 벌이는 것을 볼 수 있다. 당시만 해도 필자에게는 매우 부러운 부분이어서 이렇듯 특기했다.

프로테스탄트 휴머니즘의 붓, 또는 칼

이탈리아 피렌체 밀라노 로마

우피치 미술관
피티 궁전
바르젤로 미술관과 아카데미아 갤러리
산타 마리아 델레 그라치에 수도원
바티칸 미술관
카피톨리노 미술관

우피치 미술관

르네상스의 강에 비너스를 띄우다

이탈리아 땅으로 넘어가노라니 창밖으로 야트막한 야산과 언덕이 펼쳐져 푸근하고 정겹다. 기후도 훨씬 나아지고, 뭔가 질박한 느낌이 드는 게 사람 사는 냄새가 진하게 느껴져 좋다.

뒤러가 북이탈리아를 여행하며 그렸던 수채 풍경화가 생각난다. 검은 숲 추운 하늘 아래 살던 그가 이 부드럽고 푸근한 풍경을 맞닥뜨리고는 얼마나 깊이 매료되었을까. 그에게 '푸근함'을 가르쳐 준 남유럽의 산하. 그것을 정성스런 붓길로 그리면서 그는 특정 지역의 이름을 적시하지 않고 모든 표제를 '이탈리아의 산들'이라고 했다. 그저 '이탈리아'만으로 족하다고 생각했다는 데서 이 독일 화가의 남다른 이탈리아 사랑을 읽게 된다. 이 따사로움은 우리 산하의 넉넉함과도 닮은 점이 있다. 우리 가족의 시선이 창 밖에 단단히 붙들려 있던 이유다. 언덕바지에 듬성듬성 서 있는 붉은 기와집들도 그 인상이 우리나라의 주택들을 연상시킨다. 붉은 토마토소스가 얹힌 피자를 생각나게 하기도 한다. 한참 동안 창밖을 향하던 시선을 다시 차안으로 거두려니 마주 앉은 동양인 여자와 눈길이 마주친다.

"…우리는 한국에서 여행 온 가족이에요. 어느 나라 분이세요? 일본인? 중국인?"

"아, 저는 일본 사람이에요."

아르노 강변에서 바라본 우피치 미술관

　　오랜 시간 기차 여행을 하다 보면 아무리 낯설어도 같은 객실(우리나라 기차처럼 한 량 전체가 탁 트인 공간이 아니라 대부분 6인용 콤파트먼트로 나뉘어 있다)에 있는 사람과 대화를 나누지 않을 수 없다.

두오모 광장에서는 거리의 화가들이
관광객의 초상화를 그려 준다

"피렌체에 가세요? 휴가 중이신가요?"

"네. 피렌체에 갑니다. 저는 도쿄의 한 백화점에서 코디네이
터로 일하고 있어요. 이탈리아의 최근 트렌드를 살피고 거래를
할 일도 있고 해서 이곳저곳 다니고 있는 중이지요."

　나와 달리 꽤 유창한 영어를 구사하는 그녀는 솔직히 우리가
일본인 가족인 줄 알고 우리 객실로 들어왔다고 한다. 밖에서 들
을 때는 왠지 말소리가 일본사람들이 이야기하는 것 같았다는 것
이다. 매우 솔직하다. 그녀와 이야기를 나누다 보니 주로 아시아
와 관련된 이야기가 오르내렸다. 그녀는 일본인들이 깃발 아래
무리를 지어 여행하는 행태에 대해 혐오감을 보이는가 하면, 한
일 근대사의 비극에 관한 꽤 정확한 역사 인식을 보여주었다. 게
다가 21세기에는 중국이 세계의 리더 국가로 부상할 것이라고 점

치는 등 종횡무진이다. 사실 좀 예외적인 느낌을 주는, 다방면에 유식한 코디네이터다. 요즘 일본의 젊은 전문 직업인의 한 단면이리라.

사실 이런 '기차 속의 담소'는 다른 나라의 사람과 문화를 이해하는 데 상당한 도움을 준다.

그동안의 기차 여행 중에는 우리 주위에 주로 노인들이 많이 앉았다. 쾰른에서 베를린으로 갈 때 합석한 독일인 노부부는 루터파 교인이었다. 베를린 시내의 교회들, 특히 음악 연주가 뛰어난 교회 몇 곳을 소개해 주며 꼭 가보라고 권했다. 베를린에서 프라하로 갈 때는 출판업을 하는 검소한 영국인 모녀가 자리를 함께 했다. 지식산업에 종사해서인지 그 어투에는 강한 자부심 같은 게 있었는데, 아시아권의 경제 발전과 영국의 경제 침체를 비교하며 이야기할 때는 다소간 침통해 하는 표정을 읽을 수 있었다. 그리고 또 화려했던 아마추어 골퍼로서 과거 역정을 들려주기에 바빴던 미국인 골프광 할아버지도 있었다. 이제는 은퇴해 이탈리아인 부인과 함께 여행을 다니지만, 오랫동안 주말 과부를 만들어 미안했다고 한다. 건장한 그는 방개를 안아 보고는 "튼튼하고 사내답다"고 무척 좋아했다. 또 식당 칸에서 땡이 식사를 돕는 내 모습을 보고 '아이를 위해 스테이크 자르는 법'을 가르쳐주던 인자한 영국인 할머니도 있었다. 얌전히 자잘한 고기 조각을 만들어 내는 모습이 경건하기까지 했다. 젊은 사람으로는 자기 나라의 극심한 빈부 격차와 여야를 막론하고 고루 썩어 버린 정치에 대해 한탄을 하던 브라질 친구가 인상 깊다. 우리가 한국에서 끊어 온 유레일패스가 1등석이라 그런지 아무래도 젊은이보다는 노인들과 합석할 기회가 많았다. 26세 이상인 외국인의 경우 유레일패스는 무조건 1등석으로 끊어야 한다.

"가족 동반으로 미술관만 돌아다녔다니 그거 꼭 책으로 써야 되겠네요?"

"네, 사실 그럴 생각이에요."

일본인 코디네이터와의 화제가 신변에 관한 것으로 좁혀져 갈 무렵 이제 기차는 피렌체로 접근하고 있었다. 밤이 되어 주변이 깜깜한데 불빛이 그다지 보이지 않아 간혹 터널 안에 들어와 있는 듯한 착각마저 든다. 중세의 어둠을 뚫고 르네상스의 횃불을 높이 든 피렌체. 이제 이 문화와 예술의 도시는 자신을 향하여 칠흑 같은 어둠 속을 달리고 있는 우리에게 그 밝은 빛을 선사할 차례다.

한때는 메디치가의 행정관청

'꽃의 도시'란 이름답게 고전 문화가 탐스런 꽃봉오리로 활짝 폈던 피렌체. 그 아름다움은 거리의 들쭉날쭉한 구성과 제멋대로인 건물들의 모습으로 인해 더욱 자연스러운 멋을 더한다. 도시 안의 주요 명소가 걸어 다녀도 될 만큼 가까운 곳에 몰려 있는데, 그만큼 오랜 연륜이 가을의 낙엽처럼 거리마다 쌓여 있다.

청계천 주변 건물 등 재개발이 필요한 서울 안의 건물을 무조건 헐 것이 아니라 보완할 부분은 보완하며 헌 옷 깁듯 증·개축하면 오히려 실용적이고 미학적으로도 보기 좋다.

피렌체의 인상에서 불현듯 소장 건축가 도각의 제안이 생각났다. 예전 신문사 문화부 기자 시절 '작업실을 찾아서'란 고정 꼭지를 연재하며 화가들 외에 건축가를 여러 사람 만나 본 적이 있다. 그때 공간 소유주의 필요에 따라 건물을 조각보 짜깁기하듯 리노베이션해 청계천 재개발 지역에 '조각보의 미학'을 심자는 도각의 제안이 무척 신선했다.

그의 제안이 떠오르자마자 곧 그가 이탈리아에서 공부했다

1. 상가 건물이 게딱지처럼 붙어 있는 명물 베키오 다리와 그 밑을 흐르는 아르노 강
2. 아르노 강둑에서

르네상스의 강에 비너스를 띄우다

관광객이 많이 몰리는 시뇨리아 광장
이 광장은 시청사인 베키오 궁전 앞에 있으며 우피치와도 바로 면해 있다. 바다의 신 넵투누스가 보이는 오른쪽의 조각 군상은 1575년에 제작된 넵투누스 분수다. 바르톨로메오 암만나티가 만들었다. 왼쪽의 기마상은 메디치가의 코시모 1세로 잠볼로냐가 제작했다.

는 사실이 생각났고, 그것은 수세기 동안 작은 건물이 게딱지처럼 다닥다닥 달라붙어 하나의 건축 조형물이 되어 버린 피렌체의 명물 베키오 다리의 특이한 모습을 이해하는 데 도움을 주었다. 1345년 세워진 베키오 다리 위에는 귀금속상 등 각종 점포가 들어서 있는데, 바깥에서 본 그 모습은 복개 이전 청계천 변의 수상 주거와 좀 닮았다.

베키오 다리 바로 근처의, 아르노 강 오른쪽 기슭에 서 있는 세계 유수의 미술관 우피치도 부분적으로 붙이고 기운 게 마치 '조각보 건물' 같다. 이런 어지러운 풍경이 이곳 사람들의 융통성과 낙천성에 대한 하나의 상징으로 다가오지 않을 수 없다. 바로 그런 융통성이 있었기에 피렌체 인들은 중세의 어둠을 뚫고 다빈치, 미켈란젤로, 보티첼리, 라파엘로 등 천재들을 쏟아 내며 르네상스 문화·예술의 꽃을 피우는 위대한 업적을 이룰 수 있었을 것이다.

우피치는 1572년 메디치가 코시모 1세의 결정에 따라 피렌체의 사법과 행정 업무를 집행할 건물로 세워졌다. 그래서 이름

우피치 미술관 **227**

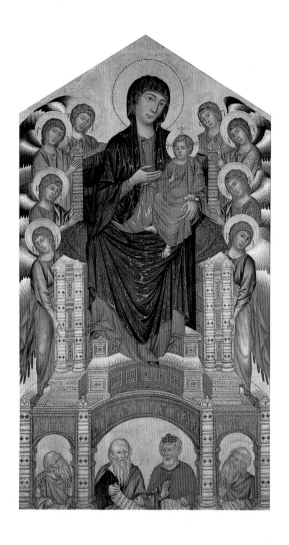

이 우피치(영어로 오피스)가 됐다. 유명한 『예술가 열전』을 쓴
바사리가 설계를 맡은 이 건물은, 1581년 맨 위층에 메디치가의
컬렉션을 수장하면서 그 '보물 창고'로서의 여정을 시작했으며,
1737년 메디치가의 마지막 후손 안나 마리아 루도비카의 기증에
따라 피렌체 시에 귀속되었다.
　수장품 가운데는 아무래도 이탈리아 미술, 특히 피렌체의 르

필리포 리피, 「성모자와 두 천사」, 1465년경, 나무에 템페라, 95×62cm

보티첼리의 스승인 리피의 작품이다. 리피의 성화 중 가장 유명한 작품인데, 뒤에 보티첼리에게도 이어질 부드럽고 유려한 선과 섬세한 감각, 우아한 표현이 압권이다. 리피는 어릴 때 수도회에 바쳐져 수도사가 되었으나 프라토에서 한 수녀와 눈이 맞아 사랑의 도주를 감행함으로써 스캔들을 일으킨 전력이 있다. 마돈나의 모델이 바로 그 아름다운 파계 수녀 루크레치아 부티라는 설이 있고, 밑에 아기 예수를 받쳐든 천사가 두 사람 사이의 아들 필리피노 리피라는 설이 있다. 볼수록 감미로운 그림이 아닐 수 없다.

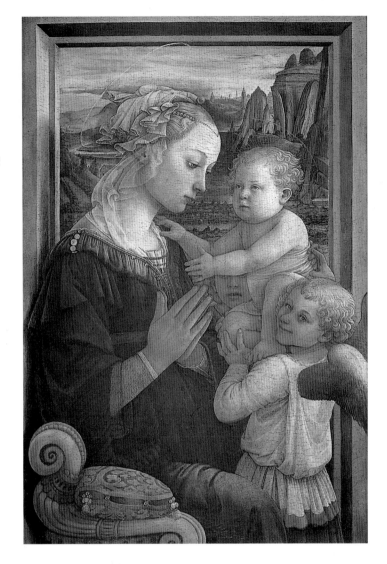

네상스 미술이 압권이다. 베네치아 등 이탈리아 다른 지역의 미술과 플랑드르 미술, 고대 조각, 화가들의 자화상 또한 중요한 컬렉션이다. 치마부에의 「산타 트리니타의 성모」, 두초의 「루첼라이 마돈나」, 젠틸레 다파브리아노의 「동방박사의 경배」, 보티첼

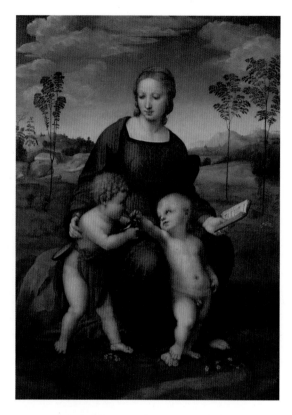

**라파엘로, 「오색 방울새의 성모」 1506년경, 나무판에 유채,
107×77.2cm**

라파엘로 산치오(1483~1520)는 르네상스 3대가 가운데 가장 나이가 어렸던 미술가다. 자연히 레오나르도와 미켈란젤로의 영향을 두루 받았다. 그는 이전 화가들의 업적을 종합하고, 이들의 장점을 강화하며, 그 형식을 세련되게 만드는 데 특별한 장기를 보였다. 그래서 그의 작품은 조화와 균형의 바탕 위에 고전적인 아름다움의 정수를 보여주며, 르네상스 미술의 이상을 가장 잘 구현한 작품으로 여겨져 왔다.

라파엘로는 고향인 우르비노에서 재능을 인정받은 뒤 피렌체를 거쳐 로마에서 활동했다. 대형 프레스코와 유화로 기독교 주제와 그리스 로마 신화 주제를 그렸을 뿐 아니라 역사화와 초상화도 여러 점 남겼다. 그중에서 대중적으로 가장 인기가 있던 주제는 성모 마리아다. 오늘날까지 사람들이 성모 마리아라고 할 때 떠올리는 이미지의 원형을 제공한 사람이 바로 라파엘로다.

「오색 방울새의 성모」에서도 우리는 그 이미지를 만나 볼 수 있다. 다소 수줍은 표정을 지닌 우아하고 자애로운 성모. 지금 따뜻한 눈길로 세례 요한을 내려다보고 있다. 아기 예수는 엄마의 무릎 사이에 등을 묻고 있다. 작품의 제목은 아기 세례 요한이 들고 있는 새에서 나왔다. 이 새는 가시가 있는 카르둔이라는 식물을 좋아해 기독교도들에게 예수의 가시관을 연상시켰고, 자연스레 그리스도의 수난을 상징하게 되었다. 아기 예수는 그런 새의 머리를 쓰다듬고 있다. 그의 슬픈 눈빛이 자신의 수난을 예감하는 듯하다.

배경은 고요하고 평온한 전원이다. 세 사람이 이루는 완벽한 피라미드 구도는 안정감을 느끼게 한다. 라파엘로는 레오나르도의 스푸마토 기법을 활용해 인물들을 부드럽게 모델링했다. 가장 이상적인 어머니와 아들의 모습을 단순한 구도와 부드러운 색채로 표현했다. 앞에서도 언급했듯 레오나르도의 영향이 크게 느껴지지만, 라파엘로의 붓이 레오나르도의 환상적이고 불가사의한 분위기를 자연스러운 편안함으로 바꿔 놓았다. 참으로 매력적인 그림이다.

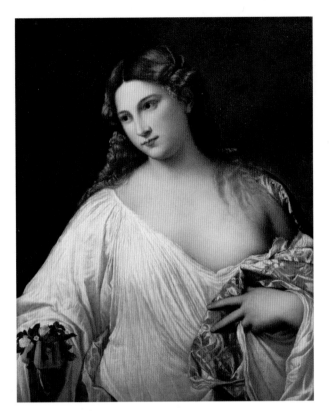

티치아노, 「플로라」, 1514년경, 캔버스에 유채, 80×63.5cm

티치아노 베첼리오(1490경~1576)가 얼마나 대단한 화가였는지는 당대 사람들이 그를 "작은 별들 사이에 뜬 태양"이라고 묘사한 데서 잘 알 수 있다. 그가 이런 명성을 얻는 데 가장 큰 기여를 한 게 그의 초상화다. 당대의 관객에게 티치아노의 초상화는 매혹 그 자체였다. 레오나르도의 「모나리자」에서 보게 되는 것 같은 세밀함과 집중력은 보이지 않는다. 오히려 단순하고 풀어져 있다. 그런데 그 편안함이 그림을 살아 있게 한다. 레오나르도의 인물화 못지않은 생동감과 예술적 아우라가 넘쳐 난다.

화면에는 전형적인 베네치아의 금발 미녀가 그려져 있다. 당시 베네치아에서는 금발 머리가 유행이어서 여성들은 머리카락을 부식성 용액에 흠뻑 적신 뒤 솔라나라고 하는 뚜껑 없는 모자를 쓰고 장시간 햇볕 아래 나가 있었다고 한다. 그렇게 하면 이 그림에서 보는 것처럼 붉은 빛이 도는 금발이 만들어졌다고 한다.

그림 속의 미녀는 오른손에 꽃을 들고 있다. 그래서 17세기에 '플로라'라는 제목이 붙었다. 플로라는 로마 신화에 등장하는 꽃과 풍요의 여신이다. 제목대로 본다면 신화의 주인공을 초상화

형식으로 그린 그림이라 할 수 있다. 하지만 이 작품을 당시에 인기를 끌었던 '매춘부 초상'으로 보는 시각도 있고, 티치아노가 자신의 정부를 그린 그림으로 보는 시각도 있다. 수많은 관광객과 무역상, 뱃사람들로 북적였던 16세기의 베네치아는, "도시 인구는 12만 명인데 매춘부가 1만 명이 넘는다"는 말이 있었을 정도로 향락 산업으로 유명한 도시였다.

그러나 그런 해석보다 더 설득력이 있는 해석은, 이 작품이 어느 숙녀의 약혼을 기념해 그린 그림이라는 설이다. 그녀를 플로라의 이미지로 승화시킨 알레고리 초상화라는 것이다. 그렇게 본다면, 여인의 가슴 한 쪽이 살짝 드러날 듯 표현된 것은 이제 그녀가 순결한 처녀에서 한 남자의 지어미가 될 것임을 시사하는 표현이 된다. 왼손의 손가락 두 개가 가위처럼 벌려져 있는 것은 처녀 시절과의 단절을 뜻한다. 손에 쥔 꽃은 「우르비노의 비너스」에 그려진 장미꽃처럼 사랑을 나타내는데, 그녀의 손가락에 약혼반지가 끼어져 있다는 사실에서 혼인한 이들의 사랑을 의미하기 위한 것임을 알 수 있다. 순결하고 아름다운 꽃처럼 한 여인의 사랑이 피어나는 순간을 그린 그림이라 하겠다.

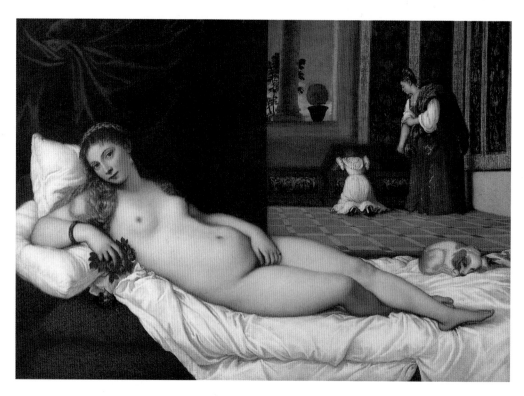

티치아노, 「우르비노의 비너스」,
1538년, 캔버스에 유채,
119×165cm

부드럽게 머리를 풀어헤친 젊은 여인이 비스듬히 누워 있다. 한편으로는 수줍어 움츠러드는 듯하고 다른 한편으로는 의도적으로 관능을 과시하는 듯하다. 여인의 오른손에 들린 꽃은 장미로, 창턱에 놓인 은매화와 마찬가지로 사랑을 상징한다. 석양이 지는 창밖으로 노을이 물드는 가운데 두 사람의 하녀는 옷을 정리하느라 여념이 없다. 비너스의 살결과 시트가 자아내는 촉각적 아름다움이 탄성을 자아낸다.

리의 「봄」, 미켈란젤로의 「성가족」, 라파엘로의 「오색 방울새의 성모」, 티치아노의 「우르비노의 비너스」, 카라바조의 「바쿠스」, 다빈치의 「수태고지」, 프란체스카의 「우르비노 부처의 초상」, 파르미자니노의 「목이 긴 성모」, 뒤러의 「아담과 이브」, 샤르댕의 「카드 집짓기를 하는 소년」 등 회화 컬렉션은 13세기부터 18세기 말까지 제작된 작품들을 주로 소장하고 있다. 화가들의 자화상은 20세기에 들어서도 세계 각지로부터 계속 기증되고 있는데, 지난 1976년 샤갈이 직접 피렌체로 자신의 자화상을 날라 온 것은 이 미술관의 잊을 수 없는 행복한 기억으로 남아 있다.

파르미자니노, 「목이 긴 성모」, 1534~1539년경, 나무에 유채, 219×135cm

비정상적일 정도로 목이 긴 성모와 역시 기다란 몸을 지닌 아기 예수. 16세기 매너리즘 미술이 얼마나 과도하게 개성을 강조했나 확인할 수 있다. 물론 그런 왜곡에도 불구하고 그림은 전체적으로 우아함으로 충만하다. 화면 오른쪽 아래의 성인은 라틴어 성경 번역자 히에로니무스인데, 그 성인 바로 옆에 그리다 만 발 하나가 있다. 성 프란체스코를 그리려 했던 것으로, 이 부분을 통해 알 수 있듯 이 그림은 미완성이다. 성모의 긴 몸과 대구를 이루는 긴 기둥은 솔로몬 성전의 기둥이다. 당시의 관객들에게는 "당신의 목은 기둥 같고"라는 중세의 찬송을 생각나게 하는 모티프다.

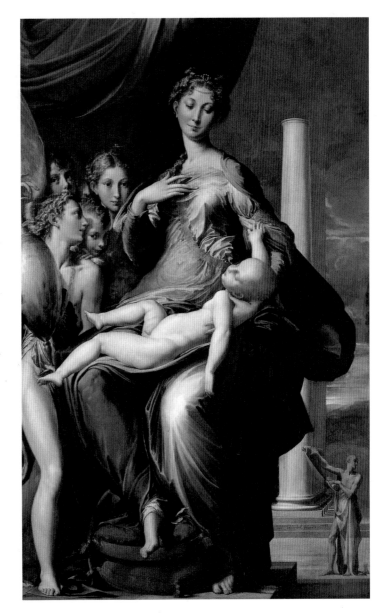

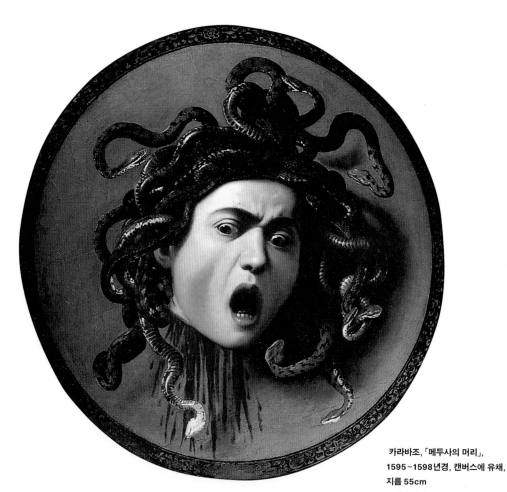

카라바조, 「메두사의 머리」,
1595~1598년경, 캔버스에 유채,
지름 55cm

　신화에 따르면 메두사의 머리를 본
사람은 그 자리에서 돌이 되었다고
한다. 그래서 영웅 페르세우스가
메두사를 처치할 때 방패에 비친
그녀의 얼굴을 보고 목을 잘랐다고
한다. 이 작품 자체가 마치 방패처럼
볼록하다. 얼마나 그 무서움과
끔찍함이 생생하게 포착되어
있는지 시인 가스파레 무르톨라는
"도망가라, 놀라움에 너의 눈이 굳어
버린다면 곧 돌이 되고 말리"라는
시구로 이 작품을 찬양했다.

르네상스의 강에 비너스를 띄우다

거룩한 관능미, 「비너스의 탄생」

몇 시간 동안이나 줄을 서야 겨우 입장할 수 있는 우피치의 컬렉션 가운데 가장 인기 있고 또 풍성한 내용을 자랑하는 곳이 보티첼리의 방이다. 보티첼리(1445~1510)의 「비너스의 탄생」은 루브르의 조각 「밀로의 비너스」와 함께 비너스의 아름다움을 가장 잘 재현한 양대 미술품이라 할 수 있다('밀로의 비너스'의 경우 진짜 비너스를 표현한 것인지는 확인이 되지 않는다). '꽃의 도시'를 대표하는 꽃 중의 꽃인 것이다. 이 꽃과의 만남 없이 피렌체를 보았다고 할 수는 없으리라.

비너스는 하늘(우라노스)의 거세된 생식기가 바다에 떨어져 거품이 생겨나고 그 거품에서 오롯이 솟아올랐다고 한다. 그리스어 아프로디테의 '아프로스'가 거품을 의미하는 데서 알 수 있듯 비너스의 아름다움은 무엇보다도 세속적이고 찰나적인 관능미다. 파리스의 심판에서 파리스가 비너스에게 사과를 넘겨줄 수밖에 없었던 이유도, 누구도 비너스의 관능적인 아름다움을 따라올 수 없었기 때문이다. 그러므로 유럽 미술사에서 비너스의 변천을 좇는 것은 각 시대의 관능에 대한 미적 해석을 좇는 것이 된다.

그림 왼편부터 보자. 서쪽 바람의 신 제피로스와 미풍 아우라가 바람을 불어 조개껍질을 탄 비너스를 뭍으로 밀어주고 있다. 뭍에서는 때의 여신이 꽃무늬가 든 망토를 들고 비너스를 맞고 있다. 정신과 물질의 합일이라는 상징성을 통해 신플라톤주의의 시각을 드러내 보이는 작품이다. 모든 사물과 현상이 '근원적 일자(一者)'로부터 생겨났다고 본 종교적이고 신비주의적인 신플라톤주의 철학. 그러니까 관능미의 출현도 지고의 가치, 일종의 신비적인 근원성에 기인한 것인 셈이다. 이는 부분적이나마 서양 사람들이 동양 사람들과 달리 훨씬 적극적이고 공개적으로 육체의 미를 추구하고 탐해 온 데 대한 설명이 된다('색을 밝힌다' 등 우리말의 색[色]이 갖는 의미가 얼마나

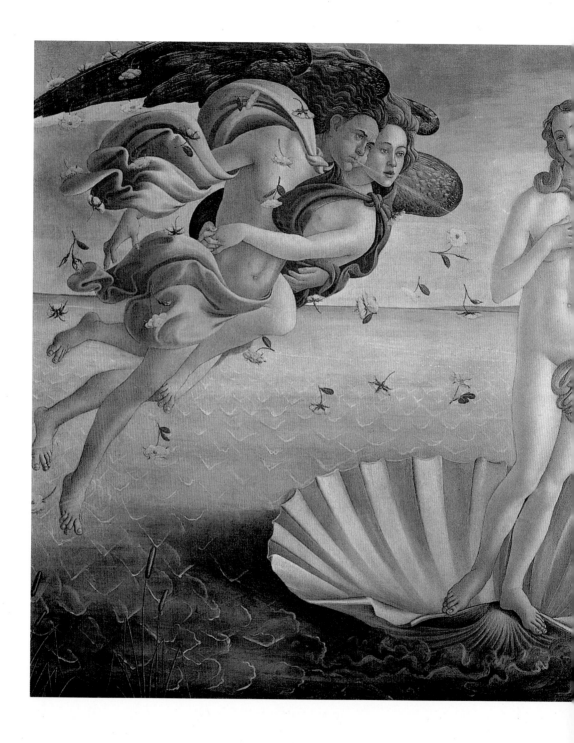

르네상스의 강에 비너스를 띄우다

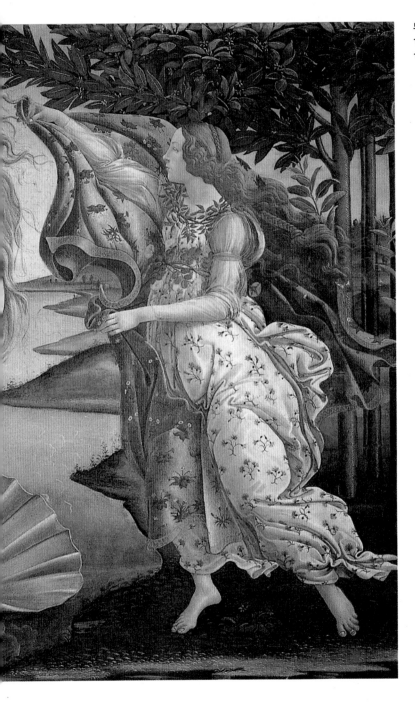

보티첼리, 「비너스의 탄생」,
1484년경, 캔버스에 템페라,
172×278cm

우피치 미술관

부정적인지를 돌아보자).

사실 보티첼리의 「비너스의 탄생」은 그 조형적 구성의 원형이 '그리스도의 세례'에 있다. 찬찬히 살펴보면, 비너스는 세례를 받는 그리스도의 형상을 떠올리게 한다. 오른쪽 때의 여신은 물을 붓는 세례 요한의 모습과 겹쳐진다. 제피로스와 아우라는 하늘로부터 내려온 성령이거나 천사의 변형이라 할 수 있다. 이 구성을 이 미술관에 있는 베로키오와 레오나르도의 합작 「그리스도의 세례」와 비교해 보면 금방 그 유사성을 확인할 수 있다. 다빈치의 조숙한 천재성을 보여주는 「그리스도의 세례」에서 그리스도의 고결하고 다소곳한 모습과 거룩한 예식을 집전하는 세례 요한의 위엄에 찬 모습은 보티첼리의 비너스와 때의 여신과 매우 잘 공명한다. 그 둘을 조화롭게 매개하는 것은 물론 바닥에 깔린 물, 어머니 지구의 양수다.

「비너스의 탄생」에서 나타나는 보티첼리의 이 같은 '거룩한 관능미'는, 르네상스 이탈리아가 기독교적 전통 안에서 고대의 세속적인 미학을 합리화시키기 위해 얼마나 많은 노력을 기울였는가를 되짚어 보게 하는 것이다. 그런 한편으로 보티첼리 식의 이런 '거룩한 관능미'의 추구는 인본주의의 발흥을 맞아 기독교적 세계관과 윤리로부터 벗어나려는 르네상스인들의 강렬한 의지 또한 담긴 것이라고 할 수 있다.

신플라톤주의가 그리스 · 로마 철학을 기독교와 이어준 다리 같은 것이었다는 점을 고려할 때, 예술 작업에서 다시 그 철학을 되새기는 일은 곧 문화적 충격을 완화하면서 기독교 전통으로부터 빠져나가겠다는 의지에 다름 아니었다. 물론 그 몸짓은 아직은 매우 조심스러워 보인다. 주위에 둘러보고 고려해야 할 게 너무나 많다. 그래서 그림에 신플라톤주의 철학이니 종교화의 구성이니 숱한 '안전장치'를 동원했다. 하지만, 그럼에도, 조심스럽게 속된 세상을 향해 뻗어 가는 손의 근질거림, 그 근질거림이 「비너

스의 탄생」에는 숨어 있다.

관능의 아름다움을 보다 폭넓은 여음으로 울리게 한 보티첼리
의 또 다른 작품은 「봄」이다. 봄은 모든 계절의 여왕, 곧 비너스의
계절이다. 그 계절의 여왕을 통해 보티첼리는 특유의 감각적이고
서정적인, 또 부드럽고도 세속적인 관능미의 세계를 보여준다.

그림의 이야기는 음악적 리듬을 타고 오른쪽에서부터 전개
된다. 올리브 나무가 빽빽한 비너스의 동산에 나타난 서풍 제피
로스. 입이 부푼 게 바람을 힘껏 불고 있음을 알 수 있다. 대서양
으로부터 봄의 기운을 얻는 서유럽에서 서풍은 봄바람이다. 제피
로스가 잡고 있는 여인은 그리스 신화의 꽃의 님프 클로리스다.
봄바람이 닿으니 클로리스의 입에서는 꽃이 쏟아져 나온다. 그리
고는 플로라로 변신한다. 성적 제스처의 느낌이 없지 않다. 바로
옆의 꽃무늬 드레스를 입은 여인이 플로라다. 플로라는 로마 신
화의 꽃의 여신이다. 결국 클로리스와 상통하는 존재다. 서풍의
아내이기도 한 플로라는 바람의 자취를 좇아 꽃을 뿌린다.

이렇게 세상에 완연한 봄기운을 주관하는 이는 중앙의 비너
스다. 마치 성모 마리아처럼 그려져 있어 구도상 집중적인 주목
의 대상이다. 그러나 관객의 눈길은 아무래도 비너스보다 그의
시종인 미의 세 여신에게로 쏠린다. 속이 비치는 '시스루' 드레스
를 입고 있는 그들의 우아한 춤동작은 이 그림의 클라이맥스다.
그들의 사랑스러움, 그들의 관능이 바로 보티첼리가 그들에게 구
하는 가장 중요한 미덕이다. 문화와 관능이 매우 아름답게 어우
러져 있는 이미지다. 신들의 사자 메르쿠리우스(머큐리)는 이 아
름다운 순간에 사(邪)가 끼지 못하도록 다가오는 구름을 막대로
쫓고 있다. 그러나 그의 이런 노력도 비너스 위를 나는 큐피드가
세 여신 중 하나에게 화살을 쏘는 즉시 물거품이 될 것이다. 봄
동산에 엄청난 사랑의 광풍이 몰아칠 것이기 때문이다.

이 리드미컬한 그림은 메디치가의 피에르 프란체스코의 침

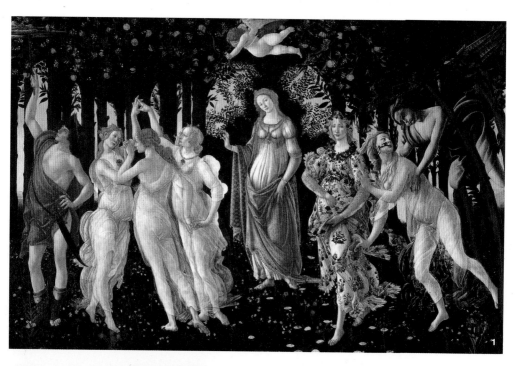

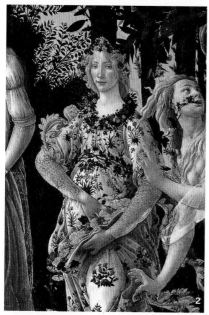

1. 보티첼리, 「봄」,
1481~1482년경, 나무에 템페라,
203×314cm
2. 보티첼리의 「봄」 중 플로라 부분

르네상스의 강에 비너스를 띄우다

실에 걸려 있던 것이다. 그림이 그려진 때가 피에르 프란체스코의 결혼 무렵과 겹치므로 이 그림이 신혼부부를 위한 것이었음을 짐작케 한다. 환상적인 신방 인테리어였을 것이다. 문예부흥이란 것도 이렇게 인간의 욕망과 적극적으로 결합을 할 때 비로소 그 추진력을 얻을 수 있는 것이다. 보티첼리가 그 사실을 새삼 상기시켜 준다.

그런데 보티첼리의 그림이 아직 또렷한 윤곽선에 의지해 표현되고 있음은 그의 그림이 여전히 중세적 묘법에 의존하고 있음을 드러내는 것이다. 윤곽선이 없어도 명암의 대비를 통해 윤곽을 암시하거나(키아로스쿠로), 윤곽을 흐릿하게 처리하는(스푸

마토) 등의 중요한 르네상스적, 바로크적 조형 어법들과는 거리
가 멀다. 물론 그럼에도 그의 선은 중세 이콘과는 달리 매우 매끄
럽고 감각적이어서 근대적인 매력을 갖고 있다. 그것은 또 그의
작품에 완전한 입체도 아니고 평면도 아닌, 묘한 부조적인 부피
감으로 현실과 환상을 공존케 하는 독특한 성질을 부여한다. 형
식 자체로만 보면 그의 뒤를 잇는 그 어떤 르네상스 작가의 그림
보다 그의 그림이 훨씬 화사하고 장식적이다.

물론 이런 점과 관련해 보티첼리는 "자연주의적, 과학적 접
근을 하지 않는 등 보편성을 잃었다"는 후배 미술가들의 비판을
듣는다. 일례로 윤곽선을 놓고 볼 때 서양 미술은 결국 선을 없애
는 방향으로 나아갔으니 보티첼리가 그런 비판을 들을 만도 하
다. 그러나 동양 미술은 반대로 끝까지 선을 중시해 선 안에 우주
의 모든 것을 담는 방식으로 대상을 추상화, 관념화해 왔다. 서로
달라도 너무나 달랐던 미학적 지향을 되새겨 보게 하는 흔적이
아닐 수 없다.

떨어뜨린 붓 황제가 직접 주워 줘

우피치 미술관의 주요 회화들은 주로 3층에 있는 3개의 익관
에 몰려 있다. 보티첼리에 비해 다른 르네상스 대가들의 작품은
숫자가 그리 많지 않은 편이다. 그래도 그것들은 대부분 널리 알
려진 명화들이다. 레오나르도 다빈치가 베로키오의 문하생 시절
처음으로 혼자 그려 완성한 「수태고지」 역시 스승과 합작으로 그
린 「그리스도의 세례」와 마찬가지로 그의 천재성을 잘 보여 주는
작품이다. 전통적인 구도를 따르고 있고 아직 레오나르도 특유의
구성력은 보여 주고 있지는 않지만, 그 시대의 일반적인 표현과
는 다른, 풍경의 자연스런 표현이나 대상과 배경의 부드러운 조
화가 이 천재의 탁월한 재능을 엿보게 한다. 결국 이 재능과 함께

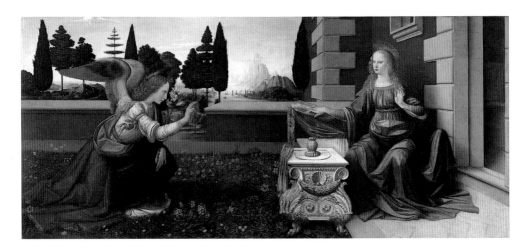

레오나르도, 「수태고지」, 1472년경, 나무에 템페라와 유채, 98×217cm

「수태고지」는 레오나르도가 베로키오의 문하생 시절 주도적으로 그려 완성한 작품이다. 스승 베로키오가 손을 댄 흔적이 있다고 평가하는 학자도 있다. 10대 때 그린 작품이지만, 레오나르도의 천재성이 잘 드러나 있다. 전통적인 구도를 따르고 있고, 중세적인 분위기가 없지는 않으나, 그 시대의 일반적인 표현과는 다른, 사뭇 우수한 특질을 보여준다. 다른 작가들의 작품에 비해 풍경이 훨씬 자연스럽고, 대상과 배경의 조화가 뛰어나다.

그림의 주제는 천사 가브리엘이 마리아에게 나타나 예수를 낳을 것이라는 소식을 전하는 것이다. 이 이야기는 성서에 나와 있고, 수많은 화가들이 그림으로 옮긴 바 있다. 그림 속의 가브리엘 천사는 왼손에 백합을 쥐고 있다. 백합은 성모의 순결을 상징한다(피렌체에서는 피렌체 시를 상징하는 꽃이기도 하다). 오른손 손가락 세 개를 펴 보이는데, 이는 지금 신의 메시지를 전한다는 의미다. 성경을 읽다가 예기치 않은 상황을 접하게 된 동정녀 마리아는 왼손을 들어 마치 서약하듯 가브리엘의 메시지를 듣고 있다.

레오나르도는 구성을 통해 그림의 주제를 강화했다. 천사가 내려앉은 곳은 풀밭이고, 그의 뒤로는 나무와 먼 바다가 보인다. 자연은 신이 창조한 세계다. 마리아는 돌바닥 위의 의자에 앉아 있고, 그녀의 뒤로는 건축물이 보인다. 건축 공간은 인간이 만든 영역이다. 이 두 세계를 잇고 있는 것이 마리아가 보던 성서다. 그림에서 성서, 곧 하느님의 말씀은, '육신이 된 말씀'인 그리스도가 잉태된 마리아의 배를 가리키고 있다.

널리 알려져 있듯 레오나르도는 미술뿐 아니라 음악·해부·기계·무기·기상·생물·광물 등 다방면에서 실제적인 지식을 쌓았다. 그에게는 다른 화가의 눈에 보이지 않던 자연 현상이 종합적으로 인식되었고, 그에 따라 이전에는 볼 수 없던, 유기적인 완결성을 갖춘 회화를 창조했다. 이 그림은 그 출발을 알리는 신호탄 같은 작품이다.

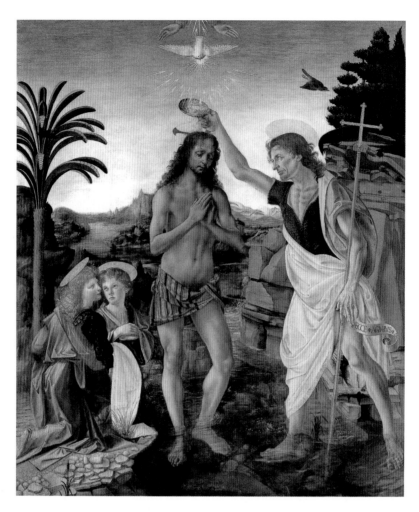

베로키오와 레오나르도, 「그리스도의 세례」, 1470~1475년, 나무에 템페라와 유채, 180×152cm

『르네상스 예술가 열전』을 쓴 바사리에 따르면, 화가이자 조각가, 금 세공사였던 베로키오는 자신의 제자 레오나르도가 자기보다 더 뛰어난 재능을 보이자 더 이상 그림 그리는 것을 포기했다고 한다. 이 그림이 그 일화의 근거가 될 수 있을 듯하다. 그림의 맨 왼편 천사는 레오나르도가 그린 것이라는 기록이 전해져 온다. 예수 그리스도와 예수 뒤로 펼쳐지는 배경도 레오나르도의 손이 많이 갔을 것으로 추정된다. 그 부드럽고 깊이가 있는 표현과 달리 왼편의 야자수와 오른편 바위 위의

나무들은 다소 딱딱하고 부자연스럽게 느껴진다. 그 완고한 느낌은 세례 요한에게서도 마찬가지로 나타난다. 바로 베로키오가 그린 부분이다. 제자의 솜씨에 열등감을 느꼈을 법하다. 물론 그렇다고 베로키오가 재주가 부족한 화가는 아니었다. 전체적인 구성과 연출을 보면 베로키오 역시 매우 훌륭한 화가임을 알 수 있다. 레오나르도 천사 옆의 또 다른 천사는 보티첼리가 그린 것으로 여겨진다.

르네상스의 강에 비너스를 띄우다

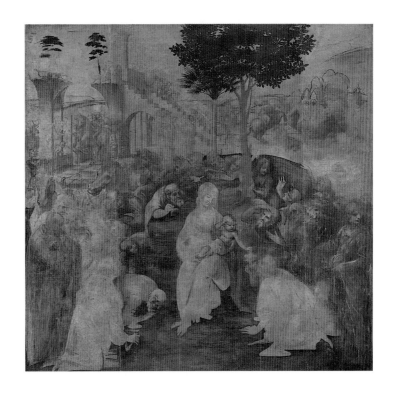

레오나르도, 「동방박사의 경배」,
1481년, 나무에 템페라와 유채,
234×246cm

서양 미술은 근세라는 새로운 장을 열었다.

널리 알려져 있듯 레오나르도는 미술뿐 아니라 음악, 해부, 기계, 무기, 기상, 생물, 광물 등 다방면에 실제적인 지식을 쌓았고 또 그 분야의 권위자로서 '전인(全人)'의 한 전형을 이뤘다. 그에게는 다른 화가의 눈에 보이지 않는 시각 세계의 여러 현상이 종합적으로 인식되었고, 그에 따라 역시 이전에는 전혀 볼 수 없었던, 유기적인 완결성을 갖춘 회화를 창조해 냈다.

미완성 작품인 「동방 박사의 경배」에서 우리는 과거의 그림들과 달리 형태 잡기와 명암 처리가 동시에 진행되면서 인위적인 선묘가 사라지고 사물이 실재감을 갖게 되는 레오나르도 특유의 데생을 잘 목격할 수 있다. 이제는 워낙 일반화된 방법이지만 당시로서는 너무도 선구적이었던, '시각 세계를 종합적으로 인식하

**젠틸레 다파브리아노, 「동방박사의 경배(스트로치 제단화)」,
1423년, 나무판에 템페라, 프레임 포함 전체 300×283cm**

젠틸레 다파브리아노(1385경~1427경)의 그림은 화려하다. 오늘날의 시각으로 봐도 참 아름답다. 그의 그림은 '국제 고딕 양식'을 대표한다. 국제 고딕 양식은 1400년경을 전후해 유럽 궁정을 중심으로 크게 유행한 장식적이고 화려한 양식이다. 이름에서 알 수 있듯 그의 출생지는 이탈리아 피렌체 남동쪽에 있는 도시 파브리아노다. 그는 고향뿐 아니라 베네치아, 피렌체, 시에나, 오르비에토, 로마 등에서 폭 넓게 활동했다. 얼마나 인기가 있었는지 알 수 있다. 당시 피렌체에서는 화가들이 원근법을 화면에 제대로 표현하는 데 큰 관심을 기울였는데, 그는 이런 합리적이고 근대적인 표현에는 별 관심이 없었다. 그래서 그림이 다소 예스러웠지만, 시대를 초월하는 아름다움을 표현해 후대에도 영향이 컸다.

그의 대표작 「동방박사의 경배」를 보면, 일단 매우 꼼꼼하고 섬세한 데 감탄하게 된다. 세련된 세부 묘사에 화려한 표현들도 눈길을 끌고, 이야기의 표현도 구성지다. 그림 전경 왼쪽에

보이는, 아기 예수를 경배하러 온 동방 박사와 수행원들은 중세 궁정의 기사나 귀족 같은 차림새를 하고 있다. 사람뿐 아니라 동물까지도 화려함을 뽐내는 의상과 장신구로 치장을 했다. 화가는 그 장식적인 화려함을 그리는 게 무척 즐거웠던 듯하다. 서로의 화려함이 서로를 돋보이게 하는 데 모든 공력을 쏟았다.

본래 이 작품은 피렌체의 산타 트리니타 교회에 있는 스트로치 가문의 가족 예배당을 위해 만들어진 것이다. 그래서 '스트로치 제단화'로 불리기도 한다. 1418년에 사망한 오노프리오 스트로치를 기념해 그의 아들 팔라가 주문했다. 완성된 해는 1423년. 제단화의 큰 그림 아래에 있는 작은 그림들, 곧 프레델라(predella)에는 「예수의 탄생」, 「이집트로 피신하는 성가족」, 「성전에 나타난 예수」의 세 장면이 그려져 있다. (오른쪽 끝에 있는 「성전에 나타난 예수」원본은 현재 루브르 박물관에 소장되어 있다.) 이 작은 그림들은 일관성 있는 구성과 빛의 자연주의적인 표현, 인물의 삼차원적인 묘사가 돋보인다.

는 위대한 천재의 눈'을 극명하게 보여준 사례가 아닐 수 없다.

그러므로 그런 대가를 기존의 화가들과 같이 처우해 공방의 우두머리 정도로 대접할 수는 없었다. 레오나르도의 스승 베로키오가 대장장이 출신 미술가였던 데서 알 수 있듯 그 당시 미술인의 사회적 지위란 대장장이보다 그다지 나을 게 없었다. 그러나 당시의 사람들은 레오나르도를 통해 그들이 사회적으로 존경해야 할 사람들 가운데 미술가가 있다는 사실을 깨닫기 시작했다.

이 같은 사회적 인정과 그에 따른 급격한 신분의 상승은 미켈란젤로, 티치아노 등 잇따라 배출된 천재 예술가들에게도 마찬가지로 적용되었다. 교황청과의 갈등으로 자신에게 일을 맡기려면 교황이 직접 피렌체를 방문하라고 일갈했던 미켈란젤로. 교황은 피렌체 시 당국의 노력을 빌어 가까스로 그를 로마로 데려올 수 있었다. 티치아노 역시 작업 중에 떨어뜨린 붓을 황제 카를 5세가 직접 주워 주고 그의 딸이 시집갈 때 황제가 지참금을 마련해 주는 등 귀한 대접을 받았다. 중세 말에서 전기 르네상스, 전성기 르네상스로 이어지는 급격한 조형적 변천과 예술적 성취는 단순히 고전에 대한 재발견을 넘어 이 같은 창작 주체의 신분 상승 없이는 근본적으로 가능할 수 없었던 일이다.

그런 이해의 토대 위에서 미켈란젤로의 「도니 성가족」을 보면, 황금빛 원형 액자의 이 그림이 성가족의 영광이 아니라 왠지 작가 자신의 영광을 드러내는 것처럼 보인다. 이 그림은 배경에 젊은 남자들의 나신을 배치하는 등 기존의 이콘과 비교하면 그 조형이 매우 파격적이다. 거룩한 종교적 주제마저 이렇듯 일종의 실험 대상으로 삼았다는 점에서 성가족의 영광보다 화가의 영광이 먼저 눈에 들어오는 것이다. 이처럼 새로운 실험을 위한 온갖 기회에 노출되어 있던 르네상스의 대가들. 미술사에서 그들은 드문 부류의 타고난 행운아들이었다. 그런 탓에 미켈란젤로의 성가족은 그저 작가의 탁월한 솜씨를 드러내 주기 위해 온갖 힘겨운

미켈란젤로, 「도니 성가족」,
1506~1508년경, 나무에 템페라,
지름 120cm

포즈를 취하는 단순한 모델처럼 보인다. 미술에서 주제 자체가
그다지 중요하지 않을 수도 있다는 의식이 이때부터 동트기 시작
했다고 해도 과언이 아니다.

풍성한 신화 주제 그림

피렌체가 르네상스 미술의 본고장인 까닭에 우피치 미술관
에는 신화 주제 그림이 많다. 18세기 화가 폼페오 바토니가 그린
「리코메데스 궁전의 아킬레우스」도 인상적인 신화 주제 그림이
다. 먼저 이 그림과 관련된 신화 이야기를 영웅 오디세우스의 입
을 통해 들어보자.

"아킬레우스의 어머니가 되는 테티스께서 아들이 트로이 전

폼페오 바토니, 「리코메데스 궁전의
아킬레우스」, 1745년, 캔버스에
유채, 158.5×126.5cm

쟁에 참가하면 죽을 운명이라는 것을 아시고 아들을 여자로 꾸며
은밀한 곳에다 숨기신 일이 있습니다. 여신의 이러한 술수를 꿰
뚫어 본 사람은 아무도 없었습니다. 그러나 나는 이를 꿰뚫어 보
고 여자로 분장한 아킬레우스에게 전쟁 무기를 보여주었습니다.
아킬레우스는 이런 무기를 보자 가슴속에서 타는 용기의 불길을
더 이상 숨기지 못했습니다. 나는, 여자 옷과 장신구 같은 것은
본 체도 않고 창과 방패를 집어 드는 아킬레우스에게 이렇게 말
했습니다.

　　'신의 아들이여, 트로이를 궤멸시키려면 그대가 필요하오.
어찌하여 저 도시를 쳐부수러 나가기를 망설이는 것이오?'

　　그러고는, 이 영웅을 원정군에 들게 하여 그대들이 아는 바

와 같은 영웅적인 공훈을 쌓게 했습니다."

그림에서 지금 일어서서 칼을 빼 드는 이가 바로 아킬레우스다. 어머니가 그가 전쟁에서 죽지 않도록 그를 리코메데스의 궁전에 숨겨 리코메데스의 딸들과 지내게 했으나 이제 그것도 소용이 없게 되었다. 공주들은 보석과 장신구, 옷에 정신이 팔린 반면 여장한 아킬레우스는 영웅의 본색을 드러내고만 것이다. 그림 맨 오른쪽의 두 남자가 아킬레우스를 가리키며 "저 자다!" 하는 표정을 짓고 있다. 제일 가장자리의 사람이 오디세우스일 것이다. 결국 오디세우스에게 이끌려 전쟁에 참가했던 아킬레우스는 위대한 공훈을 세운 뒤 예언대로 전사하고 만다.

우피치 미술관에는 이 밖에도 크레스피의 「큐피드와 프시케」, 틴토레토의 「아테나와 아라크네」, 폴라이우올로의 「헤라클레스와 히드라」 같은 유명한 신화 관련 그림들이 있다. 크레스피의 작품은, 정체를 숨기고 자신에게 온갖 좋은 것을 제공하는 연인이 누구인지 확인하려고 프시케가 밤에 잠자는 큐피드 얼굴 위에 등잔을 들이댔다가 뜨거운 기름이 한 방울 큐피드의 어깨에 떨어져 큐피드가 화들짝 놀라 일어나는 장면을 그린 것이고, 틴토레토의 「아테나와 아라크네」는 신과 인간이 서로 누가 더 뛰어난 직조술을 갖고 있나 경쟁을 하는 와중에 신인 아테나가 인간인 아라크네의 실력에 오히려 감복해 얼이 빠져 있는 모습을 그린 작품이다. 폴라이우올로는 르네상스 시대 화가들 가운데 제일 먼저 그리스 로마 신화를 작품의 주제로 삼은 화가인데, 그래서인지 그의 헤라클레스는 아직 위대한 영웅이라기보다는 동네 깡패 같은 어설픈 인상을 준다. 그러나 폴라이우올로가 신화 소재를 그리기 시작한 이래 이 주제는 오랜 세월 이탈리아뿐 아니라 전 유럽적으로 서양 미술사의 가장 핵심적인 주제로 광범위한 사랑을 받게 된다.

크레스피, 「큐피드와 프시케」, 1707~1709년경, 캔버스에 유채, 130×215cm

주세페 마리아 크레스피(1665~1747)는 17세기 말에서 18세기 전반에 걸쳐 볼로냐를 중심으로 활약한 이탈리아 화가다. 그의 기독교 주제와 신화 주제의 그림은 자유로운 붓놀림과 회화적인 표현으로 매우 개성적으로 느껴진다. 일상의 장면을 묘사한 풍속화에서도 뛰어난 활약을 보여주었는데, 그만의 솔직하고 직접적인 시선은 후대의 샤르댕, 밀레, 도미에의 그림을 예견하게 한다는 평가를 받는다.

프시케와 큐피드의 이야기는 매우 아름다운 사랑의 동화다. 어여뻤던 프시케는 사랑의 신인 큐피드의 사랑을 받는다. 화려한 큐피드의 궁전에 실려가 온갖 진귀한 보물로 대접을 받지만, 자신의 남자가 누구인지 결코 확인하려 해서는 안 되었다. 그것이 큐피드가 규정한 사랑의 조건이었다. 밤에만 찾아오는 자신의 남자가 누구인지 궁금해 견딜 수 없었던 프시케는 결국 남자가 잠든 틈에 등잔을 갖다 대어 그의 얼굴을 확인하려 했다.

크레스의 「큐피드와 프시케」는 바로 이 장면을 그린 그림이다. 등불 때문에 드러난 남자의 얼굴을 본 순간 프시케는 소스라치게 놀랐다. 자신의 남자가 사랑의 신 큐피드였던 것이다. 프시케가 그 얼굴을 더욱 자세히 보려는 순간, 그만 등잔의 기름

한 방울이 큐피드의 어깨에 떨어졌다. 화들짝 놀란 큐피드가 깨어나 어둠 속으로 물러섰다. 그러고는 분노를 쏟아 냈다.

"어리석구나, 프시케여. 내 사랑에 대한 보답이 기껏 이것이란 말이냐?"

큐피드가 사라지자 화려한 궁전도 감쪽같이 없어졌다. 실수를 깨달은 프시케는 통곡을 했으나 이미 엎질러진 물이었다. 이후 굽이굽이 이어지는 프시케의 고생담은 결국 해피엔드로 끝난다.

이 작품에는 크레스피가 베네치아 화파로부터 배운 회화적인 표현법과 강렬한 명암 대비가 두드러져, 장면이 매우 드라마틱하게 다가온다. 크레스피의 아들 루이지는 아버지와 볼로냐 화가들의 전기를 모은 책을 펴낸 적이 있는데, 그의 기록에 따르면 크레스피는 빛을 효과적으로 표현하기 위해 매일 야외에서 빛을 관찰하는 습관이 있었고, 작업실에서는 카메라 옵스큐라를 포함한 도구들을 사용해 빛의 다양한 효과에 대해 연구했다고 한다.

왜 위대한 여성 미술가는 없는가?

르네상스를 기점으로 유럽 예술가들의 신분이 상승 곡선을 그렸다 해도 그것은 남자에게만 해당되는 일이었다. 여자는 애당초 작가 신분으로 입신출세하기 어려웠다. 아무리 재능이 있어도 여자가 직업 화가가 된다는 것은 하늘의 별 따기였다. 그 어려움을 매우 비극적으로 경험했던 17세기의 이탈리아 여성 화가가 아르테미시아 젠틸레스키(1593~1652)다. 그의 여성들은 보티첼리의 비너스처럼 '주체'인 남성에 의해 객체화, 타자화된 존재가 아니다. 그들은 스스로의 생존을 위해 싸우는, 기존 유럽 미술사에서는 드문 여성상이다. 이 미술관에 있는 그녀의 대표작 「유디트와 홀로페르네스」는 그래서 흔히 페미니즘 미술의 원조로 여겨진다.

유디트는 옛 이스라엘의 애국 여걸이다. 빈 벨베데레 궁전 미술관에서 클림트의 그림으로 본 바 있는 바로 그 유디트다. 그 이야기를 다시 상기해 보면, 부유한 과부였던 유디트는 아시리아 군대에 의해 자신의 도시가 점령당할 위기에 처하자 '어떤 남자의 눈도 호릴 만큼' 매혹적으로 꾸며 적장 홀로페르네스를 찾아간다. 도시를 쉽게 함락시킬 수 있는 방법을 같이 꾸밈으로써 신뢰를 얻은 유디트는 며칠 뒤 홀로페르네스의 연회에 초대된다. 만취한 홀로페르네스가 유디트를 탐해 둘만 남게 되자 그 기회를 이용해 그는 홀로페르테스의 칼로 그의 목을 베어 버린다. 아침에 이 사실을 발견하게 된 아시리아 군대는 혼비백산해 줄행랑을 쳤다.

아르테미시아의 그림은 그 내용 중 막 목을 베는 장면을 그린 것이다. 클림트의 「유디트」는 적장의 머리를 부여잡고 관능적으로 서 있는 다소 정적인 그림이었다. 우피치 미술관에는 보티첼리가 그린 유디트도 있는데, 이 연작(「적진으로부터 돌아오는 유디트」, 「홀로페르네스 시체의 발견」)은 적장의 목을 머리에 인

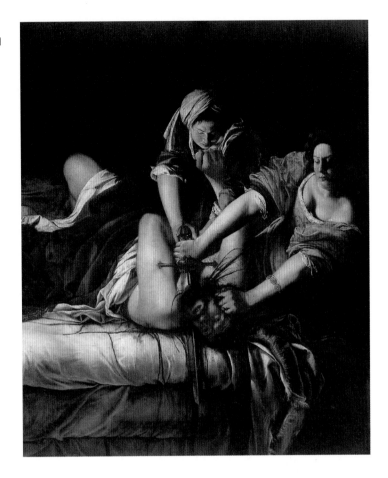

젠틸레스키, 「유디트와
홀로페르네스」, 1620년경, 캔버스에
유채, 199×162.5cm

하녀와 함께 총총히 적진을 빠져나오는 여인들을 그린 다소 평범
한 인상의 그림이다.

이런 유디트 그림들과 비교해 볼 때 아르테미시아의 그림
은 우선 무척이나 끔찍하다. 어두운 공간에서 피가 사방으로 튀
고 있다. 유디트의 얼굴은 결연하다 못해 얼음장 같은 표정을 짓
는다. 조금의 주저함도 없는 그녀의 손놀림은 복수와 응징의 추
상같은 기운을 발산한다. 살기가 철철 넘쳐흐르는 그림이다. 작
가의 감정이입을 강하게 느낄 수 있다. 미술사적으로도 이 그림

보티첼리, 「적진으로부터 돌아오는
유디트」, 1470~1472년경, 나무에
템페라, 31×24cm

보티첼리, 「홀로페르네스 주검의
발견」, 1470~1472년경, 나무에
템페라, 31×25cm

르네상스의 강에 비너스를 띄우다

은 가부장 사회에서 겪는 여성의 고통을 매우 자극적이고도 저항적으로 표현한 것으로 평가되곤 한다. 원래 '애국 현양'의 주제인 이 이야기를 아르테미시아는 '성의 투쟁'으로 전환시켰다. 유디트를 모든 여성의 잠재된 분노, 그 상징으로 그린 것이다.

아르테미시아는 화가였던 아버지 오라치오로부터 그림을 연마했다. 전통적으로 여성이 그림을 배울 수 있는 환경이 제대로 안 갖춰져 있던 시절, 그나마 이름이 알려진 여성 화가는 대부분 화가 아버지를 둔 탓에 학습의 기회를 얻은 경우들이었다. 동물 그림으로 유명한 로사 보뇌르, 틴토레토의 딸 마리에타 로부스티, 우피치에 자화상을 걸어 놓고 있는 엘리자베스 비제 르브룅, 안젤리카 카우프만 등이 그들이다.

아르테미시아의 '일취월장'을 본 오라치오는 타시라는 조수 화가로 하여금 딸을 가르치게 했다. 그러나 타시는 그림 가르치는 일은 등한히 하고 19살의 아르테미시아를 강간해 버렸다. 이후 7개 월 여에 걸친 소송에서 아르테미시아는 처녀막 검사와 손가락 주리 틀기 등 고문을 당하며 힘겨운 심리에 응해야 했다. 피해 당사자임에도 불구하고 이런 과정을 거쳐야 증언의 신빙성을 인정받을 수 있었다. 여성이 기존 제도 아래서 자신의 인권을 지키기가 얼마나 어려운 것인가를 뼛속 깊이 체험하는 시간이었다.

그러나 이 같은 고난을 딛고 아르테미시아는 마침내 당대 주요 인물화가 가운데 한 사람으로 컸고 피렌체와 로마, 나폴리를 배경으로 활발하게 활약하는 작가가 되었다. 물론 이후 그의 붓끝에서는 여러 점의 유디트 그림을 비롯해 여성 영웅의 모습이 담긴 그림들이 적잖이 나왔다. 그 그림들을 통해 아르테미시아 역시 그들과 마찬가지로 한 사람의 위대한 여성 영웅이었음을 미술사는 증명하고 있다. 최근 그를 비롯해 근대 이전의 여성 미술가에 대한 연구가 미국 등지에서 활발히 일고 있고 그 기운이 페미니즘의 흐름을 타고 있는 것은 매우 자연스런 현상이라고 하겠다.

조토가 설계한 종탑. 두오모 성당
바로 곁에 있다

땡이 4백63 계단을 오르다

우피치를 나와 북쪽으로 10분쯤 걸어가면 유명한 두오모
성당이 웅장한 자태를 드러낸다. 1296년에 시공되어 1446년에
완성된, 1백7미터 높이의 대규모 대리석 건축물이다. 색색의 대
리석이 빚는 조화도 아름답지만, 웅장하기만 한 게 아니라 그
규모에 어울리지 않게 다정다감한 표정이 무척 인상적이다. 성
당 앞에서는 인디오 악사들이 마야와 잉카의 부름을 흥겨운 가
락에 실어 들려주고 있다. 호객 행위를 하는 거리의 초상화가들
과 기념품 상인들의 모습도 눈에 띤다. 그리고 무엇보다 활기찬
표정의 관광객들. 미술관에서 무거운 역사를 호흡하다 피곤한
발걸음으로 나오자마자 이런 활기를 대하면 머리가 말끔히 씻

기는 느낌이다.

　성당 안을 둘러 본 김에 돔 꼭대기까지 오르리라 마음을 먹는다. 표 사는 줄에 서 있자니 웬 백인 남자가 다가와서 하는 말, "아이들 데리고 거기까지 못 올라갑니다. 포기하세요."

　그러나 우리가 누군가. 어떤 고난과 역경을 뚫고 여기까지 온 가족인데…. 고맙다는 인사만 하고 계속 줄을 따라 앞으로 나아갔다. 줄이 나아가는 동안 애들 때문에 우리 동작이 굼떠 틈이 생기자 그 틈새로 일본인 모녀가 냉큼 새치기해 들어온다. 뒤에 있는 사람들을 생각해서 항의해 보지만 소용없다. 들은 체도 안 한다. 아, 규칙을 잘 지킨다는 일본인 중에도 이런 사람들이 있구나!

　"원더 보이!"

　땡이가 마침내 두오모 성당의 4백63 계단을 다 올라 전망대에 이르자 사람들이 박수를 치고 환호한다. '원근법의 아버지' 브루넬레스키가 설계한 성당의 돔까지 어두컴컴하고 비좁은 중세

의 나선형 계단이 간단없이 맴을 돌았다. 한 사람의 몸만 겨우 빠져나갈 수 있기 때문에 처음에 땡이가 자기 혼자 힘으로 걸어 올라가겠다고 고집을 피울 때는 난감했다. 아이의 걸음 속도에 맞춰 뒤따르는 사람 모두가 슬로 템포로 계단을 밟아야 했기 때문이다. 뒷줄의 표정을 보니 다들 조금씩 언짢아하는 듯 보였다. 그렇지만 우피치 안에서 내내 운동을 자제해야 했던 땡이는 내가 손을 잡는 것조차 허용하지 않았다. 아이 데리고 올라가기 어렵다고 말리던 사람 말을 듣지 않은 게 후회되기까지 했다.

그러나 계단을 올라갈수록 상황은 달라졌다. 땡이는 속도의 변화 없이 계속 씩씩하게 올라가고 있는데, 뒤의 어른들의 걸음걸이는 점점 둔해졌다. 헉헉대는 소리도 들렸다. 결국 누구도 땡이의 속도를 문제 삼을 수 없게 되었고, 이제 다 올라서고 나니 땡이를 향해 엄지손가락을 내밀거나 고개를 절레절레 흔들며 감탄사를 연발한다. '의지의 한국인'상을 확실히 심어 준 셈이다. 옆에서 이 광경을 보고 있던 일본인 '새치기 모녀'가 슬그머니 자리를 피한다.

피티 궁전

'완벽한 여인상' 추앙받는 라파엘로의 성모

여기는 라파엘로의 무덤이니

생전에 그는 어머니 자연이

그에게 정복되지나 않을까 하여

무서워 떨게 만들었다.

이제 그가 죽었으니

대자연 또한 그와 함께 죽을까 두려워한다.

로마 판테온의 라파엘로(1483~1520) 묘비에 쓰여 있는 추기경 벰보의 추념문이다. 무척이나 아름답고 생생하게 자연을 묘사했던 라파엘로. 그 탁월한 묘사에 실제 자연마저 두려워 떨 정도로 라파엘로의 재능은 대단했다는 찬사다. 그 재능으로 그린 라파엘로의 성모상은 이전 서양 미술의 순박한 이웃집 아주머니 혹은 창백하고 파리한 처녀의 이미지에서 벗어나 누구에게나 매력적인 '영원한 구원의 여인상'으로 다가왔다. 라파엘로의 성모상이 큰 인기를 얻은 이후 유럽 화단에서는 그의 미인형 성모가 오랫동안 모든 성모상의 원형으로 추앙 받게 된다.

피렌체 아르노 강 좌안의 피티 궁전에는 라파엘로의 득의작 「의자의 성모」와 「대공의 성모」가 있다. 특히 원

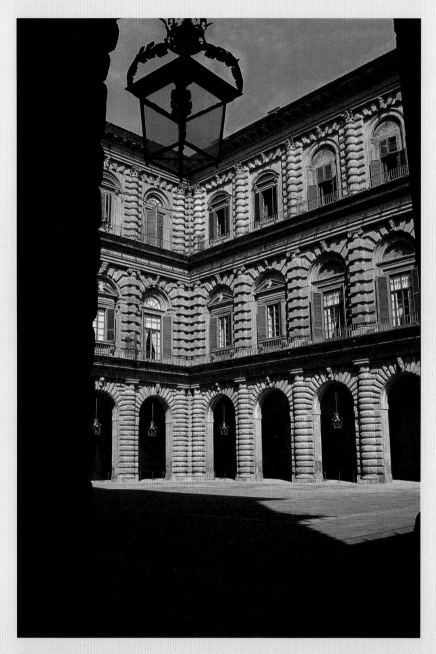

원근법의 발견자 브루넬레스키가
설계한 피티 궁전

'완벽한 여인상' 추앙받는 라파엘로의 성모

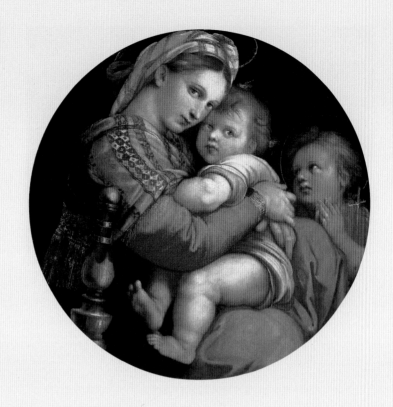

형의 「의자의 성모」는 작품 공개 뒤 무수한 복제품을 낳
았을 뿐 아니라 나폴레옹의 이탈리아 원정 뒤 징발 위원
회가 루브르로 가져갈 미술품 중 첫손에 꼽았던 작품이
다. 라파엘로가 사랑했던 포르나리나를 닮은 이 성모는,
단아한 이목구비에 그윽한 눈길이 인상적이다. 처녀 같기
도 하고 어머니 같기도 한 여인의 미묘한 분위기는 성모
의 신비와 사랑하는 여인에 대한 작가의 그리움이 절묘하
게 혼합된 데서 나온 것처럼 보인다. 몬테소리 교육으로
유명한 이탈리아의 의사이자 교육자인 마리아 몬테소리
는 이 그림과 관련해 이런 말을 남겼다.

"모든 몬테소리 학교에 이 그림을 하나씩 걸어 주고 싶
다. 인류가 모성을 찬미하는 상징과 같은 그림이다."

라파엘로의 초기작인 「대공의 성모」는 나폴레옹에
의해 쫓겨난 대공 페르디난도 3세가 망명 중이던 1799년
자신의 수하를 통해 작품을 구입해서 그렇게 불리어 왔
다. 그는 망명 여정 내내 이 작품을 지니고 다녔다고 한
다. 자식을 보호하는 어머니의 모성이 잘 나타나서였을
까, 고뇌에 찬 망명 생활 중에도 그림을 보며 정서적인 안
정을 얻었던 것 같다. 성모가 아기 예수를 품에 안고 가까
운 앞쪽을 고즈넉이 바라보는 이 그림 또한 아름다운 성
모상의 고전이라 하지 않을 수 없다.

물론 피티 궁전에는, 좀 더 정확히 말해 피티 궁전의
팔라티나 미술관('palatino/palatina'는 이탈리아어로 '궁
전의, 궁전 소속의'라는 뜻으로, 피티 궁전에 있는 미술
관이라는 의미로 팔라티나 미술관으로 불리게 되었다)에

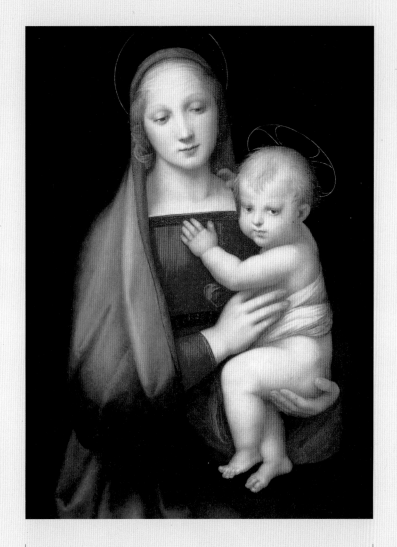

라파엘로, 「대공의 성모」, 1506년,
나무에 유채, 84×55cm

는, 이들 라파엘로의 작품 외에 르네상스와 바로크 시대
의 명화들이 많이 있다. 티치아노의 「마리아 막달레나」,
루벤스의 「전쟁의 결과」, 안토니 반 다이크의 「벤티볼리
오 추기경의 초상」, 베로네세의 「그리스도의 세례」, 카라
바조의 「잠자는 큐피드」, 보티첼리의 「아름다운 시모네
타」 등이 그 대표적인 작품들이다.

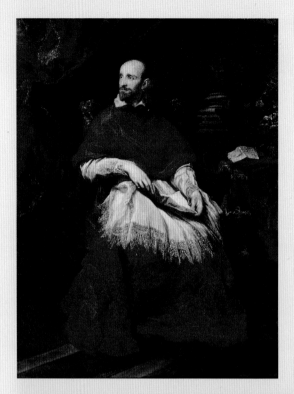

반 다이크, 「벤티볼리오 추기경」,
1623년, 캔버스에 유채,
196×145cm

　루벤스의 영향을 받았으나 루벤스의 활기와 뜨거움은 반 다이크의 그림에서 이지적이고 명료한 표현으로 탈바꿈한다. 이 그림 역시 붉은색 등 난색 위주의 그림이나 역동적인 느낌보다는 차갑고 차분한 느낌이 먼저 다가온다. 고개를 살짝 돌려 빛이 오는 방향을 바라보는 추기경의 날카롭고 권위적인 인상과 있어야 할 자리에 빠짐없이 놓인 듯한 소품들의 표정이 왜 반 다이크가 귀족들이 매우 선호하는 초상화가가 되었는지를 잘 말해 준다.

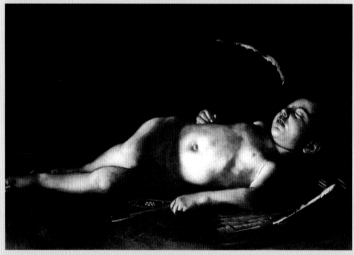

카라바조, 「잠자는 큐피드」,
1608년, 캔버스에 유채,
71×105cm

　큐피드가 어둠 속에서 잠들어 있다. 그 잠든 모습에서 우리는 단순한 아기의 잠이 아니라 세계의 잠 같은 깊은 잠을 느낀다. 사랑의 신인 그가 저토록 깊은 어둠 속에 무감각하게 던져져 있는 까닭에 세상의 모든 사랑이 지치고 식어 바람 앞의 촛불처럼 위태로워진 것 같다. 그 '절대 어둠'이 무겁게 다가온다.

　'완벽한 여인상' 추앙받는 라파엘로의 성모

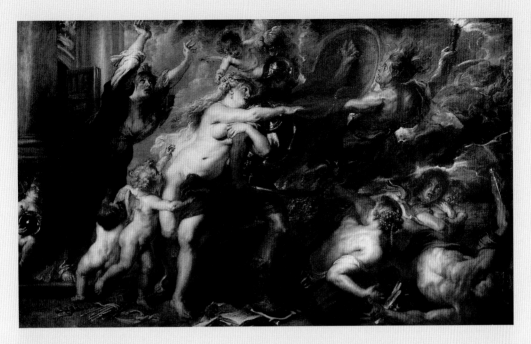

루벤스, 「전쟁의 결과」, 1638년,
캔버스에 유채

루벤스의 전쟁 고발

이 가운데 루벤스의 「전쟁의 결과」는 거의 전 유럽의 궁정을 제집 드나들듯 하며 외교 일선에서 맹활약을 했던 이 대가의 전쟁에 대한 혐오를 극적인 구성과 알레고리로 보여주는 작품이다. 왼쪽 야누스 사원의 문이 열리자(이 문은 평화시에는 닫혀 있다), 전쟁의 신 마르스가 전쟁터로 나아간다. 마르스의 팔을 껴안은 비너스는 그를 말리느라 애를 쓰는데, 비너스와 대칭을 이루고 있는 '분노'는 마르스를 자극한다. 악기를 연주하던 '조화'와 아이를 안은 '풍요'는 나자빠져 있다. 검정 옷을 입은 왼쪽의 유럽은 크게 탄식을 한다. 마르스의 발에 짓밟힌 책은 지성이 전쟁 앞에서 얼마나 무기력한 것인가를 극명하게 보여 준다. 아무리 왕후들의 환대를 받고 살아온 처지이지만 예

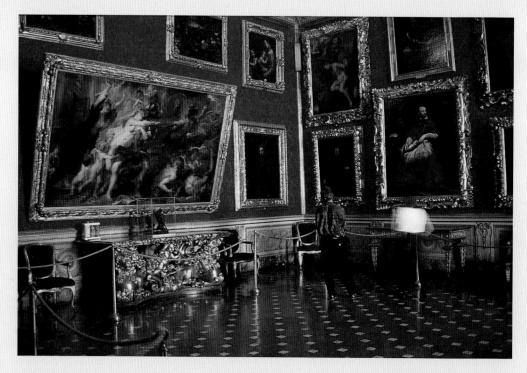

술가로서 루벤스는 그들 권력자의 전쟁 의지에 대해서는
조금도 찬동할 수 없었던 것이다.

메디치가에 넘어간 궁전

피티 궁전에는 팔라티나 미술관 외에 은 세공품 미술
관, 메디치 로열 아파트, 근대미술 갤러리, 겨울 아파트,
의상 갤러리, 도자 미술관 등이 들어 있다.

피티는 애초 피티라는 이름의 대(大)상인이 1440년
피렌체의 실질적 지배자 메디치가와의 라이벌 의식에서
장려한 궁전으로 착공한 건물이었다. 메디치가의 실세 대
코시모가 죽자 권력 탈취를 노리던 그는 그러나 결국 궁전

의 완성도 이루지 못하고 권력투쟁에서 밀려나고 만다. 메디치가는 1550년 이 건물을 매입해 개축, 확장하고 1737년까지 거처로 썼다. 우피치에서 피티까지 강 위 베키오 다리를 지나는 긴 폐쇄 통로를 건립해 이동의 안전을 꾀한 것이 인상적이다. 그 누구도 메디치가를 넘볼 수 없음을 분명하게 각인시켜 준 상징적인 건축물이라 하겠다.

메디치가의 대가 끊어진 뒤 토스카나 지역을 지배하게 된 로렌가에서 1828년 메디치가 이래 수장되어 온 그림들을 대중에게 공개하면서 본격적인 미술관으로 기능하게 되었다. 사적 컬렉션의 특징을 그대로 살린 까닭에 작품은 시대나 양식, 사조에 따라 배열되지 않고, 옛 거주자들의 취향과 인테리어에 맞춰 전통적인 디스플레이를 보여준다. 건물의 애초 디자인은 르네상스 건축의 대가 브루넬레스키가 했다.

바르젤로 미술관과
아카데미아 갤러리

조각들로 개관하는 르네상스의 인문 정신

 나이트클럽이나 음식점 홍보지 대신 미술 전람회 홍보지 돌리는 사람을 길거리에서 만나는 기분은 어떨까? 피렌체에서 나는 난생처음 거리를 돌아다니며 전시회 홍보지 돌리는 사람들을 봤다. 그들은 내 손에도 달리 전과 피카소 전 홍보지를 쥐여 주고 갔다. 꼭 들리라는 말을 남기고. 피렌체는 자그마한 도시지만 미술 쪽에서 보자면 볼 만한 미술관과 문화유산이 매우 많다. 그런데도 거리에서 전시회 홍보지까지 돌리니 이들의 문화적 풍요가 새삼 부럽게 다가왔다(홍보지까지 돌리는 이 전시가 얼마나 볼 만한 것인지는 솔직히 가 보지 않아 잘 모르겠지만).

 피렌체가 문예부흥의 발화지였다는 것은 미술가들뿐 아니라 단테 같은 중세 말의 시인을 통해서도 인상 깊게 확인할 수 있다. 산타 크로체 교회에 가면 이 위대한 시성의 장례 기념상이 순례객을 부드럽게 굽어보는데, 그의 그림자는 이곳의 한 미술관에서도 발견할 수 있다. 중세와 르네상스의 조각과 공예를 모아 놓은 국립 바르젤로 미술관이 그곳이다. 이 미술관은 1865년 단테 탄생 6백돌을 기념해 문을 열었다. 우피치와 팔라티나 미술관의 미술 작품들과 더불어 이 미술관의 조각들을 둘러보아야만

한때 경찰 본부로 사용됐던 바르젤로
미술관 건물

마리아 막달레나 예배당. 죄수가
처형되기 전 보내졌던 곳이다

미술관 안뜰

조각들로 개관하는 르네상스의 인문 정신

비로소 르네상스 시기 피렌체 미술의 대체적인 윤곽을 파악할 수 있다.

1255년 시 참사회 대표의 궁으로 지어져 16세기부터는 경찰 본부(바르젤로)로 사용되었던 이 건물에는 미켈란젤로의 「브루투스」와 「다비드-아폴론」, 도나텔로의 「성 게오르기우스」와 「다비드」, 베로키오의 「다비드」 등 르네상스 대가들의 조각 작품과 상아 세공품, 성구, 도자기, 갑옷, 무구, 이슬람 공예품 등이 빼곡히 들어차 있다.

도나텔로, 「다비드」, 1430~1432년경, 브론즈, 높이 158.1cm
이 작품은 고대 이래 처음으로 제작된 독립적인 등신대의 청동 나체 조각상이다. 그런 만큼 이 작품은 초기 르네상스 조각의 혁명적인 성과로 이야기되곤 한다. 이 조각상이 선구적이었다는 것은 이 작품이 만들어진 후 몇 년이 지나도록 여전히 등신대의 완전한 청동 나신상이 만들어지지 않았다는 사실에서 확인할 수 있다.

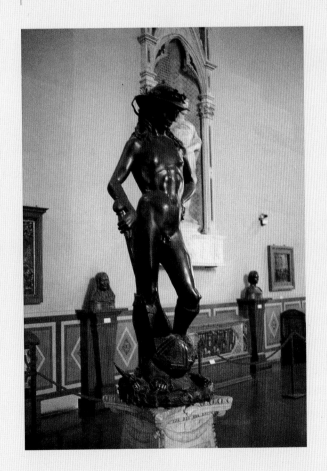

'미완의 미학' 브루투스

미술관 안마당에 들어서면 우측의 16세기 조각실에
는 그 어두침침한 분위기에 걸맞은 묵직한 조각상들로 즐
비하다. 대부분 19세기 말 우피치에서 넘어온 것들인데,
화집 같은 데서 익히 보아 오던 조각 가운데 제일 먼저
「브루투스」가 반갑게 시선을 사로잡는다. 개인적으로 예
전에 미술대학 입시 준비하느라 수도 없이 그렸던 석고상
가운데 하나다. 지금도 많은 우리의 미술 학도들이 한국
인의 두상은 제대로 표현하지 못하면서 이 석고상은 줄기
차게 그리고 있을 것이다. 미켈란젤로는 이 조각상을 만
들 때 후일 극동의 학도들이 자신의 작품을 그렇게 열심
히 베끼리라고 상상이나 했을까? 그 모든 게 일본으로부

조각들로 개관하는 르네상스의 인문 정신

미켈란젤로, 「브루투스」, 1540년경,
대리석, 높이 74cm

터 들어온 굴절된 미술교육 탓이건만 아직 그 풍토는 크
게 바뀌지 않고 있다.

　최근에는 미대 입시에서 더 이상 석고 데생을 하는 곳을
찾기가 쉽지 않다. '발상과 표현', '사고의 전환', '인물 수채',
'자유 표현' 등 다양한 실기 시험 유형이 도입되었고, 심지
어 실기 없이 심층 면접으로 학생을 뽑는 '무시험 전형'도 실
시되고 있다. 그렇게 변할 것 같지 않던 미대 입시 전형 방식
이 이렇게 변한 것을 보면 우리 사회가 그동안 얼마나 급속
한 변화를 겪어 왔는지 알 수 있다. 그러나 새롭게 바뀐 미대
입시 전형 방식들이 얼마나 창의적인 인재를 뽑는 데 도움이
되는지는 여전히 의문이 제기되고 있다.

　「브루투스」 외에 도나텔로의 「성 게오르기우스」, 다
니엘레 다 볼테라의 「미켈란젤로」와 메디치 예배당에 설
치된 유명한 「줄리아노(줄리앙)」 등이 우리의 미술 학원

들마다 다투어 들여놓고 있는, 피렌체에 원작이 있는 석
고상이다.

「브루투스」는 알레산드로 데메디치 공의 암살(1536)
을 정당화하려는 추기경 리돌피가 주문한 것이었다. 브
루투스를 대의를 위해 개인적인 아픔(카이사르 암살)을
감내한 영웅으로 부각시키려는 것이었다. 이때 미켈란젤
로는 '미완의 미학'에 깊이 빠져 이 작품과 「다비드-아폴

조각들로 개관하는 르네상스의 인문 정신

론」 등 당시 석조들을 매끄럽게 다듬질하지 않고 다소 거친 상태로 남겨 놓았는데, 이게 후일 메디치가의 중신들에 의해 "미켈란젤로가 브루투스를 혐오해 미완으로 끝냈다"고 위선적으로 해석되었다. 메디치가의 프란체스코가 1574년 제작 배경을 확인하지 않은 채 멋모르고 구입한 사실을 감추어야 했기 때문이다.

르네상스 초기의 거장 도나텔로의 방은 2층에 있다. 그의 걸작 「성 게오르기우스」는 15세기 무구 제작자 길드를 위한 수호성인 상으로 제작된 조각이다. 오르산미켈레 성당 벽감에 부착되어 있다가 보존 문제로 미술관으로 옮겨온 것이다. 그 전의 조각들에서는 보기 어려운, 주인공의 당찬 시선과 당당하면서도 자연스런 포즈가 이제 피렌체가 '새 아테네', 곧 유럽의 새로운 문화 중심지가 되었음을 당당히 선포하는 듯하다.

「다비드」는 아카데미아에

바르젤로에는 도나텔로와 베로키오의 방은 있지만 미켈란젤로의 방은 없다. 16세기 전시실에 작품이 일부 있을 뿐이다. 미켈란젤로에게 온전히 바쳐진 공간을 보려면 아카데미아 갤러리로 가야 한다. 저 유명한 「다비드」와 미완성 「죄수」 연작 네 점이 거기에 있다. 「성 마태오」와 「팔레스트리나의 피에타」 상도 이곳에 설치되어 있다. 아카데미아 갤러리는 1784년 레오폴도 대공이 미술 학도들에게 배울 만한 모델이 되고 영감을 줄 작품을 중심으로 컬렉션을 세우며 시작되었다. 미술학교였던 셈이다.

이곳에 「다비드」가 옮겨진 때는 1873년. 미켈란젤로 이전 두 명의 조각가가 달라붙었다가 기술상의 난점으로

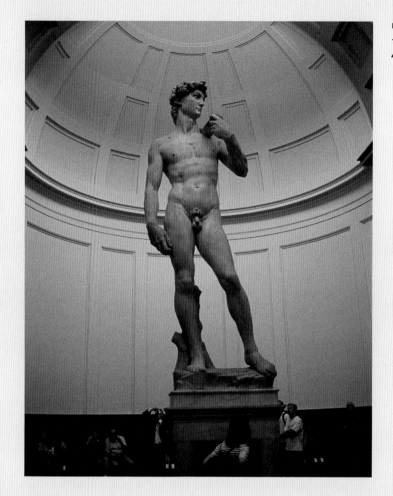

포기한 돌을 미켈란젤로가 영원한 명작으로 쪼아 낸 지
약 3백70년만의 일이었다. 1527년 폭동 와중에 왼손이 산
산이 부셔졌다가 복원되고, 지난 1991년 한 정신병자에
의해 왼쪽 엄지발가락이 망치로 파손되었다 복원되는 등
고난도 많았던 이 조각상은, 여전히 늠름한 위용으로 관
객을 압도한다.

아카데미아의 조각 전시실
　이 석고상들은 예전
아카데미아의 교수였던 로렌초
바르톨리니(1777~1850)와
루이지 팜팔로니(1791~1847)의
작품들로, 아카데미아 갤러리가
과거에 미술학교였음을 상기시키는
전시물이다. 석고상들마다 많은
점들이 찍혀 있어 그것을 토대로
측량을 해 대리석 조각을 만들었음을
알 수 있다.

「노예상」앞에서

산타 마리아
델레 그라치에 수도원

밀라노의 영광, 레오나르도의 「최후의 만찬」

　　이탈리아의 미술 도시로 가장 대표적인 곳은 피렌체
와 로마, 베네치아가 아닐까 싶다. 피렌체는 르네상스의
개화지로, 로마는 고대의 유산과 르네상스·바로크 미술
의 집결지로, 베네치아는 베네치아파의 보금자리이자 유
명한 베네치아 비엔날레의 개최지로 수많은 미술 애호가
들의 발길을 잡아 끌어왔다. 이탈리아에서는 매우 부유한
도시인 데다가 브레라 미술관 같은 훌륭한 미술관이 있음
에도 불구하고 밀라노는 이들 도시들에 비해 미술 도시로
서는 그다지 성가를 올리지 못했다. 그러나 그래도 적지
않은 숫자의 미술 애호가들이 꾸준히 이 도시를 찾는다.
이곳 아니면 도저히 볼 수 없는 서양 미술사의 위대한 성
취가 있기 때문이다. 바로 레오나르도 다빈치의 「최후의
만찬」이다.

　　「최후의 만찬」은 「모나리자」와 더불어 가장 널리 알
려진 레오나르도의 걸작이자 사람들에게 가장 익숙한 서
양 미술사의 대표적인 명화일 것이다. 이 불후의 명작이
있는 곳은 밀라노의 산타 마리아 델레 그라치에 수도원이
다. 산타 마리아 델레 그라치에 수도원은 산타 마리아 델
레 그라치에 교회와 함께 유네스코 세계 문화유산으로 지

정되어 있는데, 수도원 건물은 1469년에, 교회 건물은 그
보다 시간이 좀 더 걸려 완공되었다.

　　레오나르도는 1495년에 「최후의 만찬」을 제작하기
시작해 3년 뒤 이를 완성했다. 수도원 식당 벽에 '최후의
만찬' 주제를 그렸으니 주제 자체가 공간 기능과 썩 어울
린다고 할 수 있는데, 애초 레오나르도가 작업을 할 때는
그곳이 식당으로 쓰이지 않았다. 밀라노 대공 루도비코
스포르차는 그 공간을 가족 영묘로 쓰려 했고, 이를 위해
레오나르도에게 이 작품의 제작을 의뢰했다. 「최후의 만
찬」 벽화 위쪽에 있는 세 개의 반원형 창에 스포르차 가
문의 문장이 그려져 있는 데서 이를 확인할 수 있다.

혁신적인 시도가 가져온 재앙

레오나르도는 작품 제작을 의뢰 받고 매우 혁신적인 벽화 기법을 시도했다. 회반죽을 바르고 젖은 상태에서 수성 물감으로 그림을 그리는 전통적인 프레스코 기법이 아니라, 마른 회벽에 백연(白鉛)을 바르고 유성 물감과 수성, 유성의 혼합 상태인 템페라를 섞어 그리는 새로운 기법을 시도한 것이다. 레오나르도가 이 방법을 택한 것은, 프레스코는 회반죽이 마르기 전에 빠른 속도로 작업을 진행해야 할 뿐 아니라 오류가 발생하면 고치기 어려운 반면, 새 기법은 시간에 쫓기지 않고 계속 고쳐 가면서 그릴 수 있고 또 화면도 보다 빛나고 화사한 느낌을 줄 수 있기 때문이었다. 하지만 이 시도로 그림은 재앙을 맞게 되는데, 이는 안료가 벽에 완벽하게 접착되지 않고 떨어져 나가는 현상을 발생시켰기 때문이다.

벽화 표면의 이상은 레오나르도가 그림을 완성한 직후부터 나타났다. 악화되기 시작한 벽면에서 물감 조각들이 박리되기 시작한 것은 그로부터 20년 쯤 지나서다. 그림이 '회갑'을 맞을 때쯤 이 작품을 본 『르네상스 열전』의 저자 바사리는 벽화 상태가 너무 나빠진 나머지 거의 파괴 상태가 되어 누가 누구인지조차 알아볼 수 없을 정도라고 한탄했다. 안타깝게도 천재가 열정을 다해 만든 인류 최고의 유산 가운데 하나가 이렇듯 비운의 나락으로 일찍 떨어져 버린 것이다.

당연히 이 작품을 살리기 위한 수도가 수차례 시도되었다. 가장 최근의 시도는 1978~1999년에 이뤄진, 피닌 브람빌라 바르칠론 팀의 복원 프로젝트다. 이 프로젝트는 이전에 이뤄진 복원들을 다시 원상태로 되돌리며 진행이 되었는데, 이는 이전의 복원들이 원작의 가치를 훼손했다

는 비판을 해소하기 위해서였다. 또 도저히 복원이 불가능한 부분은 그대로 남겨 놓았다고 한다. 다만 가라앉은 색조의 수채 물감으로 문제가 된 부분을 채색했는데, 이는 이런 부분이 원작의 상태가 아니라는 사실을 보여주면서도 전체의 조화가 어떠했는지 파악할 수 있게 하기 위해서였다. 이처럼 매우 조심스럽게 복원을 했음에도 불구하고 이 복원에 대해서도 역시 다양한 비판이 쏟아져 나왔다. 미술 복원 작업이 얼마나 어려운 일인지를 다시금 확인하게 하는 사례가 아닐 수 없다.

"너희 중 하나가 나를 팔리라"

다빈치가 「최후의 만찬」을 그리면서 얼마나 여러 가지 사안을 세심히 고려했는지는 그림이 보여주는 자연스러우면서도 체계적인, 완벽한 짜임새에서 능히 짐작할 수 있다. 투시도법상 소실점이 예수 그리스도에게 집중되어 예수가 시선의 중심이 되게 한 것이라든지, 열두 제자를 세 명씩 묶고 예수의 몸이 삼각형을 이뤄 삼위일체 교리를 강조한 것이라든지, 가롯(이스카리옷) 유다를 그릴 때 선배 화가들과 달리 그를 앞쪽에 따로 배치하지 않고 무리 중에 섞어 놓아 화면의 연출을 매우 자연스럽게 한 것이라든지, 그가 이전 화가들과 달리 이 주제를 그리며 얼마나 깊은 성찰과 고안으로 작품의 격을 높여 놓았는지가 화면 구석구석에서 확인된다. 볼수록 구성의 묘미와 날카로운 관찰, 자연스러운 표현에 감탄하게 된다.

인물 배치를 보면, 맨 왼쪽의 무리는 바돌로매(바르톨로메오), 알패오의 아들 야고보, 안드레(안드레아)다. 그들은 지금 화들짝 놀라고 있는데, 이는 자신들의 스승

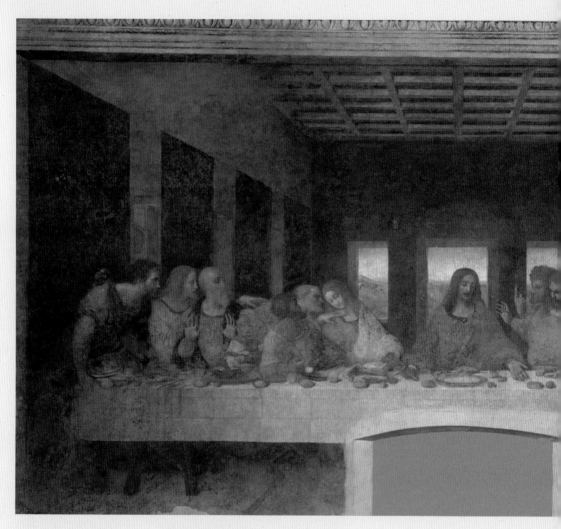

1. 레오나르도, 「최후의 만찬」,
1495~1498년, 유채, 템페라 벽화,
460×880cm

「최후의 만찬」 중 부분
2. 바돌로매(바르톨로메오),
알패오의 아들 야고보,
안드레(안드레아)
3. 가룟 유다와 베드로, 요한
4. 도마(토마스)와 큰 야고보,
빌립(필립보)
5. 마태(마태오)와 다대오(타대오),
시몬

밀라노의 영광, 레오나르도의 「최후의 만찬」

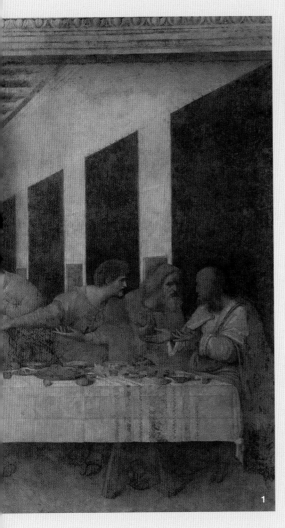

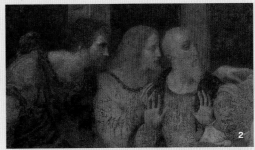

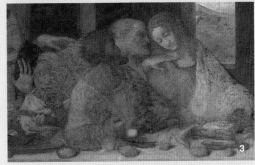

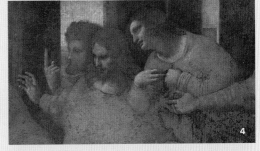

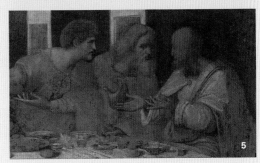

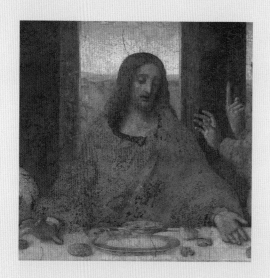

인 예수가 방금 자신들 중 하나가 예수를 팔 것이라고 말했기 때문이다("예수께서 이 말씀을 하시고 심령이 괴로워 증언하여 이르시되 내가 진실로 진실로 너희에게 이르노니 너희 중 하나가 나를 팔리라 하시니" — 요한복음 13장 21절).

그들 곁의 세 사람은 가룟 유다와 베드로, 요한이다. 푸른색과 녹색으로 이뤄진 옷을 입은 유다는 얼굴이 어둠에 가려 있어 그 음흉함이 드러난다. 그는 지금 자신의 은밀한 계획을 예수가 밝혀 뜨악한 상태다. 오른손에 쥐고 있는 돈주머니는 그가 은 30냥을 받고 예수를 배반할 인물임을, 혹은 그가 제자들 중 회계 업무를 담당했음을 나타낸다. 베드로는 오른손에 칼을 쥐고 있는데, 이는 그가 겟세마네 동산에서 예수를 잡으러 온 무리 중 대제사장의 종의 귀를 자를 것임을 예고하는 지표다. 그의 괄괄한 성질을 상징하는 기물이라 하겠다. 예수 바로 곁의 제자 요한은 슬퍼서 거의 졸도할 지경이다.

「최후의 만찬」이 있는 산타 마리아
델레 그라치에 수도원 식당으로
들어가는 입구

소설가 댄 브라운은 그의 베스트셀러 『다빈치 코드』
에서 그림의 사도 요한이, 요한이 아니라 마리아 막달레
나라고 말한다. 남자의 모습이 아니라 여자의 모습으로
그려진 게 그 증거라는 것이다. 수염이 없는 데다 긴 머리
카락, 흰 피부, 봉곳한 가슴이 그려진 데서 그가 여자임을
알 수 있다고 한다. 예수의 결혼 사실을 숨기기에 급급했
던 교회가 마리아가 예수의 아내라는 진실을 지워 버렸으

나, 마리아를 섬긴 시온 수도회 소속의 레오나르도가 이 그림에서 이처럼 되살려 놓았다는 이야기다. 소설은 또 최후의 만찬 그림에는 반드시 성배가 그려져야 함에도 유리잔만 몇 개 그려져 있을 뿐 성배가 보이지 않는다며, 이는 성배가 다름 아닌 마리아 막달레나인 까닭에 레오나르도가 이를 그리지 않은 것이라고 설명한다. 애당초 성배는 물리적인 기물이 아니라 예수의 피를 잉태할 여성이며, 그가 바로 마리아라는 것이다.

일견 그럴 듯한 해석이다. 하지만 소설은 글자 그대로 소설일 뿐이다. 사도 요한을 다소 여성스럽게 그리는 것은 레오나르도 이전부터 있었던 서양 미술의 전통이다. 우아한 용모와 유려하게 흐르는 긴 고수머리, 수염이 없는 얼굴은 사도 요한의 트레이드마크다. 게다가 레오나르도는 젊은 미남을 그릴 때 유독 여자처럼 우아하게 그리는 경우가 많았다. 그리고 최후의 만찬 그림에 반드시 성배가 등장해야 하는 것도 아니다. 게다가 그림에 마리아 막달레나가 그려졌다면, 제자 수는 열한 명으로 줄어 어딘가에는 그 한명을 보충해야 했을 것이다. 하지만 그런 흔적은 눈 씻고 찾으려야 찾을 수 없다. 결정적으로 문제의 인물은 여성의 옷이 아니라 남성의 옷을 입고 있다. 그는 마리아가 아니라 요한인 것이다.

영원으로 이끄는 15분

이제 예수 오른편의 무리로 가 보자. 예수 바로 건너편의 세 사람은 도마(토마스)와 큰 야고보, 빌립(필립보)이다. 각각 당혹해 하거나 놀라워하며 뭔가 더 설명을 들으려 한다. 특히 의심이 많은 도마는 스승이 왜 그런 이

야기를 하는지 좀 더 살피고 확인해 보고 싶어 하는 표정이다. 그는 검지를 위로 올렸는데, 이는 예수가 부활한 뒤 도마가 이를 의심하자 예수가 자신의 옆구리 창 찔린 곳으로 도마의 손가락을 집어넣게 했다는 사실을 떠올리게 한다. 마지막 세 제자는 마태(마태오)와 다대오(타대오), 시몬으로, 이 가운데 마태와 다대오가 제일 끝에 있는 시몬을 돌아보며 도대체 이 말씀을 곧이곧대로 받아들여야 하는지, 혹시 시몬은 뭔가 더 알고 있는지 묻고 있다.

전반적으로 만찬장이 소란스러운 가운데 예수 그리스도만이 차분한 모습을 보여주고 있다. 그는 다가올 자신의 운명을 이미 알고 있다. 그리고 그 비극적인 운명이 인류를 구원할 것이라는 사실도 잘 알고 있다. 예수는 손을 양쪽으로 펼쳐 테이블에 놓인 빵을 집으려 한다. 요한이 그 배신자가 누군지 묻자 "내가 한 조각을 찍어다가 주는 자가 그니라"하며 손을 뻗고 있는 것이다. 때마침 유다도 같이 손을 뻗고 있다. 자기도 모르게 자신이 배신자임을 증명하는 장면이다. 진정으로 드라마틱하고 인상적인 구성이 아닐 수 없다.

우리 눈에 다가오는 그대로, 다빈치의 「최후의 만찬」은 진정 아름다운 작품이다. 예수에게로 시점을 모으는 원근법 구도와 복잡하면서도 통일감이 넘치는 구성, 깊은 명상에서 우러나는 영성이 보는 사람을 깊이 감동시킨다. 산타 마리아 델레 그라치에 수도원은 이 그림의 보호를 위해 예약을 받아 제한된 관람객만 입장 시킨다. 그림을 볼수 있는 시간도 딱 15분이다. 하지만 그 15분은 위대한 창조의 감동으로 우리를 이끄는, 영원으로부터 온 시간이다.

바티칸 미술관

찬미가를 가르는 권력에의 의지

라오콘, 즉 우리가 주사위로 넵투누스의 사제로서 선택한 그가

늘 의식을 거행하던 제단에 큰 황소를 제물로

올리고 있을 때에 우리는 보았소.

고요한 바다를 넘어 테네도스에서 — 말하기조차

몸서리치는 일이어라 — 엄청나게 큰 쌍둥이 뱀이

바다를 헤치며 기슭을 향해 질주해 오고 있었소.

… 우리는 뛰어 달아났소. 뱀은

직접 라오콘을 향해 갔소. 우선 뱀들은

라오콘의 어린 두 아들의 몸을 꽉꽉 감고 조였으며

그 독 있는 이빨로 가엾은 살을 깨물었소. 다음에는

손에 무기를 들고 아이들을 구하기 위해

달려온 라오콘에게 덤벼들어 친친 감아 얽어맸소.

그의 목과 허리를 이중으로 감아 조이고 이 비늘 달린 짐승들은

그를 휘감고는 머리를 그의 머리 위로 굳세게 올리었소.

라오콘의 양손이 사뭇 이 결박을 풀고자 허덕이는 동안

그의 머리띠는 피와 지독한 독에 젖어 있었지요.

그의 몸서리치는 비명은 하늘까지 올라갔는데,

이 부르짖음은 목을 잘못 잘린 황소가 도끼에서 벗어나

제단에서 도망쳐 나올 때 외치던 절규와도 같았소.

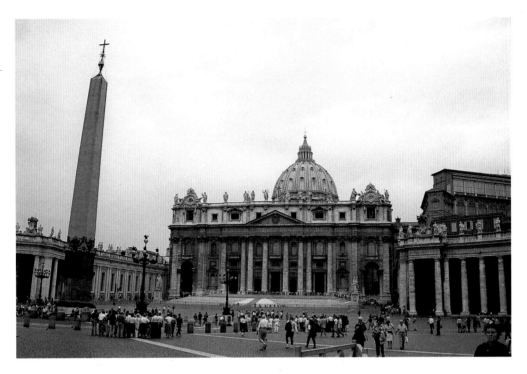

광장에서 바라본 산 피에트로 대성당

— 베르길리우스, 「아이네이스」

 그리스인들의 목마(트로이 목마)를 성안으로 들이지 말 것을 동료 시민들에게 호소했다가 여신 아테나의 저주를 받아 두 아들과 함께 죽은 트로이의 사제 라오콘. 신, 곧 절대 권위에 도전해 몰락한 인간상의 전형이다. 그러나 그의 저항 뒤에는 나라와 동족에 대한 지고지순한 사랑이 있었다. 스스로의 희생에 값할 휴머니즘적 대의가 있었다. 그런 그가 지금도 신의 궁전에서 영원히 굴하지 않는 극한의 싸움을 벌이고 있다. 단말마의 비명을, 그 단내를 그침 없이 뿜어내고 있다. 죽음조차 그의 저항을 끝내 무너뜨릴 수 없었던 것이다.
 바티칸 벨베데레 궁전의 팔각 정원에 설치되어 있는 헬레니

즘기의 걸작 「라오콘」은 원래 청동으로 만들어진 작품이었다. 조각가는 로도스 출신의 하게산드로스, 아타노도로스, 폴리도로스 세 사람이다. 이 원작을 로마 시대에 대리석으로 복제한 모각을 바티칸 미술관에서 소장하고 있다. 제우스신처럼 건장한 몸매에 사제로서의 기품을 갖춘 라오콘이 중앙에 있고, 그의 두 아들이 좌우에 배치되어 있다. 지금 거대한 뱀에 몸이 칭칭 감긴 세 부자는 이에서 벗어나려 필사의 몸부림을 치고 있다. 하지만 상황은 절망적이다. 공포와 좌절감으로 가득한 그들의 표정이 이를 잘 말해 준다. 온몸의 근육도 터질 듯이 긴장된 상태다. 그 긴장은 곧 죽음 뒤에 따르는 경직으로 이어질 것이다.

헬레니즘 조각이 대체로 격정적이고 드라마틱한 측면이 강하지만, 그 가운데서도 「라오콘」은 압권이다. 바로크적 긴장의 비등점에 이르렀다. 자신의 솜씨에 대한 예술가의 자부심이 그 위로 뜨겁게 기화한다. 구성이 매우 복잡하나 시선을 산만하게 흐트러뜨리지 않고 오히려 주제의 긴장을 높이는 고도의 응집력을 보인다. 1506년 이 작품이 처음 발견되었을 때 미켈란젤로를 비롯한 많은 미술인들이 경탄해 마지않았던 것도 이해가 가고 남는 일이다. 특히 미켈란젤로에게는 넘어야 할 거대한 산이자 당대 최고수의 자존심을 자극하는 도전으로 다가왔을 것이다.

이 조각상은 특히 고대 로마인들의 사랑을 많이 받았다. 이는 라오콘이 로마 건국의 정통성과 밀접한 관련이 있는 인물이라고 여겨졌기 때문이다. 많은 트로이인들이 라오콘의 호소를 듣지 않아 결국 멸망했지만, 제때 트로이를 빠져나올 수 있었던 트로이 최후의 영웅 아이네이아스는 여러 모험 끝에 이탈리아로 가고, 거기서 마침내 로마 건국의 위업을 이룬다. 베르길리우스의 로마 건국 서사시 「아이네이스」에 나오는 이 전설은, 로마인들이 트로이를 자신들의 뿌리로 생각하게 함으로써 고대 문명의 운명적 계승자로서 스스로를 이상화하는 수단이 된다. 그들의 시각에

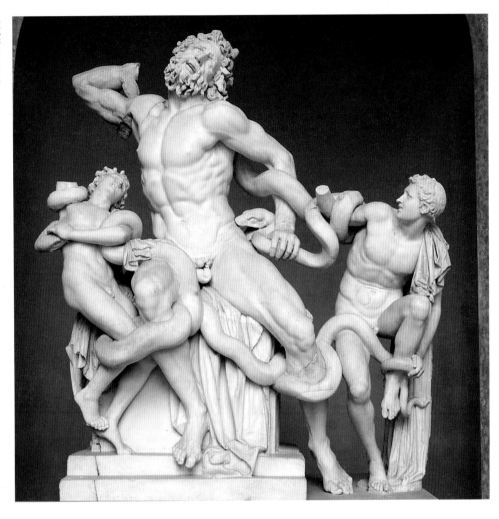

**하게산드로스, 아타노도로스,
폴리도로스 공동 제작, 「라오콘」,
기원전 2세기경, 대리석, 높이
243.8cm**

서 라오콘은 그 문명의 올곧은 선지자로서 혜안을 가지고 자신의 시대를 밝힌 인물이라 하겠다. 비록 트로이는 무너졌다 하더라도 그 후예인 로마가 이 제사장을 칭송하고 기리지 않을 수 없는 것이다.

그리스가 트로이를 칠 때 올림포스의 신들은 두 패로 나뉘어 양 진영을 응원했다. 가련한 인생들을 자신들의 이해와 기분에

따라 잔인하게 짓밟았던 신들은 이 싸움에도 개입해 불행한 희생자들을 낳았다. 그 신들 앞에서 대의를 위해 외롭게 저항했던 라오콘은 그래서 더욱 가련해 보인다. 아니, 그러므로 더욱 위대해 보인다. 촛불처럼 주위가 어두우면 어두울수록 진한 빛을 발하는 신념! 위대한 고대 문명의 본산인 로마, 그리고 바티칸. 그 깊은 구석에서 오늘도 포기하지 않고 투쟁을 벌이는 라오콘은 영원히 지워지지 않을 인간 승리의 상징물이 아닐 수 없다.

조각과 회화의 장엄한 꿈틀거림

신의 나라이자 세속의 한 국가이기도 한 바티칸 시국은 로마의 서쪽에 자리 잡고 있다. 15,060m^2의 산 피에트로 대성당을 중심으로 여러 개의 부속 건물이 이 44ha의 시국 안에 오밀조밀 들어차 있는데, 바티칸 시국에 대한 일반인의 접근은 산 피에트로 대성당 앞 산 피에트로 광장(성 베드로 광장)에서 시작한다.

1656~1666년 베르니니가 설계, 시공한 이 원형 광장에 들어서면 왜 이곳이 세계에서 가장 아름다운 광장 가운데 하나로 꼽히는지 알 수 있다. 두 줄로 늘어선 열주가 어머니의 자궁처럼 푸근하게 광장을 품어 안는 데다, 그 위에 늘어선 성상들이 주위 공간을 화려하게 수식하고 있다. 일순간 다른 차원의 세계로 접어드는 듯한 느낌을 준다. 이른 아침 우리가 묵은 펜션 골목에 장이 서서 싼값에 과일을 푸짐하게 사고는 즐거워했던 일도, 펜션 주인아주머니가 공동 화장실 하수구가 막혔다며 아침부터 화가 나 투덜대던 일도, 땡이가 밤중에 종이컵에다 쉬한 것을 깜빡 잊고 버리지 않아 아줌마가 방 치우다 발견했으면 어쩌나 싶던 일도 이 광장에 들어서는 순간 머릿속에서 모두 깨끗이 사라져 버린다.

다소 경사진 광장 위쪽에 자리한 산 피에트로 대성당. 오랫

바티칸 미술관 입구

솔방울의 뜰

산 피에트로 대성당의 돔이 보인다. 솔방울의 뜰은 남쪽으로는 브라치오 누오보, 동쪽으로는 키아라몬티 미술관, 북쪽으로는 인노켄티우스 8세의 팔라체토, 서쪽으로는 사도 도서관 갤러리와 면해 있다.

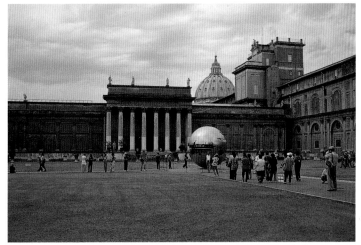

동안 외형이 변화되어 온 이 성당이 오늘날의 윤곽을 갖게 된 것은 16세기 초 도나토 브라만테가 계획을 잡고 미켈란젤로가 건축을 감독하면서다. 이 바실리카 안에 들어서면 신의 영광을 찬미하는 가지각색의 웅장한 이미지들이 한 길 왜소한 인간의 시야를 압도해 온다. 브라만테의 장려한 돔과 그 돔을 통해 들어오는 빛

의 화음, 베르니니 디자인의 화려한 '베드로의 의자', 역시 베르니니가 디자인한 29m 높이의 거대한 흑갈색 바로크풍 제단, 미켈란젤로의 걸작 「피에타」, 그 밖의 각종 화려한 조각과 회화들이 장엄한 자태로 신의 영광을 소리 높이 찬양한다.

그 영광송은 그러나 어찌 보면 신만을 향한 것 같지는 않다. 신에게 돌려진 그 노래 속에서 권력을 향한 인간의 의지를 읽게 되는 것은 나만의 느낌일까. 그만큼 산 피에트로 대성당 안의 조형물들은 전체적으로 과시적인 인상이 강하다. '카노사의 굴욕', '아비뇽 유수'로 잘 알려진 세속 군주와 교황의 싸움뿐 아니라, 한때 세 명의 교황이 동시에 출현했던 서방 교회의 대분열과 교황권의 위기 등이 바로 이 같은 권력욕과 밀접한 관계를 맺고 있다 하겠다. 또 1517년 마르틴 루터가 비텐베르크 성 교회 문에 95개조 격문을 붙이고 종교개혁의 불길을 당긴 것도 이 넘치는 화려함과 무관하지 않았을 것이다.

종교개혁이 일어나기 5년 전 미켈란젤로는 4년여에 걸친 시스티나 예배당 천장화 「천지창조」를 완성했는데, 그 예술적 위대성을 잠시 접어 둔다면, 미켈란젤로에게 일을 맡긴 교황 율리우스 2세 등의 허세와 과시욕이 결국 종교개혁 운동의 도화선이 되었음을 알 수 있다. 위대한 미켈란젤로 역시 교황으로부터 대 역사의 기회가 주어졌다고 무조건 좋아하지만은 않았다. 조각가라는 명칭이 갖는 당시의 낮은 평가를 괘념하며 쓴 그의 한 편지에서 이를 확인해 볼 수 있다.

그에게 '조각가 미켈란젤로' 앞으로 편지를 보내지 말라고 해라. 왜냐하면 여기서 나는 다만 미켈란젤로 부오나로티로 통하고 있으니까. 나는 가게를 벌이고 있는 화가나 조각가였던 적은 한 번도 없다. … 비록 내가 교황에게 봉사하긴 했지만 그것은 강요 때문에 어쩔 수 없는 일이었다.

그래도 인류의 위대한 신앙심을 상징하는 이 건물 어느 구석에선가는 항상 신의 위로가 흘러나온다. 번잡한 주변 환경에도 아랑곳없이 「피에타」 앞에서 경건하게 기도하는 흰옷의 수녀

사진 출처 Wikimedia Commons

미켈란젤로,「피에타」,
1498~1500년, 대리석, 높이
174cm

를 보며 나그네는 자신도 모르게 옷깃을 여미게 된다. 그 수녀를
바라보고 있자니 몇 년 전 내가 살던 동네 천변에서 본, 몇 백 원
짜리 빵을 점심 식사로 놓고 너무도 경건하게 감사 기도를 드리
던 고물 장수 할아버지의 모습이 떠오른다. 마치 흠도 없고 티도
없는 성인을 보는 것 같았다. 그 평범하다면 평범한 기도의 정경
이 당시 나에게는 큰 충격으로 다가왔다. 그때 나는, 인생의 가치
는 다른 누구도 아닌 오로지 자기 자신에 의해 저울질되는 것임
을 새삼 깨달았다. 이 「피에타」 앞의 수녀 또한 나에게 그런 메시
지를 보내고 있는 것이다.

　산 피에트로 대성당에서 본 또 하나의 아름다운 광경이 있
다. 멀찍이 아이를 업은 엄마가 천천히 걸어오는 모습이었다. 예

찬미가를 가르는 권력에의 의지

사로 아이를 업는 민족이 우리 말고 또 있는지는 모르겠으나, 동양인인 걸 보니 틀림없이 한국 사람일 것이다. 엄마 등에 만족스럽게 착 달라붙은 아이의 얼굴은 행복 그 자체다. 그 가족이 우리 앞을 지나간다. 자식을 업은 어머니와 앞서 「피에타」에서 본 자식을 끌어안은 어머니, 두 어머니의 사랑, 피에타의 정수는 이렇듯 우리 민족의 일상 속에 수없이 반복되는 이미지로 흘러왔고 흘러갔다. 아이를 업은 어머니의 모습도 일종의 성화다. 유럽에서도 아이 업는 풍습이 보편화되어 있었다면 아마도 아기 예수를 업은 성모의 모습을 심심찮게 볼 수 있었을 것이다. 그런 성화가 그려졌다면 성모의 모습이 더욱 살갑게 다가오지 않았을까.

미켈란젤로의 자화상, 그 인생무상

산 피에트로 대성당이 중요한 종교 미술의 보고이기는 하지만, 바티칸 미술관의 입구는 성당 부근에 있지 않다. 광장 밖 북쪽 외곽 벽을 따라 돌며 발품을 좀 팔아야 24개의 미술관과 기념관을 거느린 바티칸 미술관 입구가 나온다. 시스티나 예배당과 라파엘로의 방, 회화관(피나코테카), 고대 조각관(피오-클레멘티노 미술관), 이집트 미술관, 기독교 미술관 등 각 공간에는 16세기 교황들의 열정적인 수집 욕구 혹은 장식 욕구와 18세기 교황들의 문화재 유출 방지를 위한 노력이 주축이 된, 엄청난 보물들의 향연이 펼쳐진다.

전체 순례가 워낙 대장정이라 미술관 입구에 1시간 반~5시간의 4가지 관람 코스를 마련해 참고하도록 하고 있으나 주마간산 격이라도 제대로 돌려면 최소한 이틀은 투자해야 한다.

미로 같은 미술관 안의 통로는 일단 시스티나 예배당 쪽으로 갈수록 사람들의 흐름이 밀집되어 혼잡하다. 미켈란젤로의 「천지창조」뿐 아니라 「최후의 심판」, 보티첼리의 「모세의 생애」, 기

미켈란젤로, 「천지창조」,
1508~1512년, 프레스코(시스티나
예배당의 너비와 길이는 각각
13.41m, 40.23m)

를란다요의 「처음 사도들을 부르심」 등이 있는 이 공간은 조명도 어둡고 관람객이 워낙 많아 대체로 차분한 감상이 어려운 편이다. 그래서 최근 일본의 NTN(Nippon Television Network)이 돈을 대 수백 년의 때를 벗긴 「천지창조」가 과연 얼마만큼의 성과를 거뒀는지 꼼꼼히 판별하기에 애로가 있다. (복원 작업은 1980년에 시작해 1989년에 끝났으며, 이어서 「최후의 심판」에 대한 복원 작업이 시작되어 1994년에 마무리되었다.) 다만 미켈란젤로의 영원히 식지 않는 정열이 그 '혼돈' 속에서도 부글부글 끓는 것만 같은데, 특히 「최후의 심판」과 더불어 이 작품이 보여주는 인체 표현의 극치는 천장과 벽을 단순한 평면이라고 믿기 어렵게 만든다.

　원래 「천지창조」 제작 전에 미켈란젤로(1475~1564)는 교황 율리우스 2세로부터 그의 영묘를 만들어 줄 것을 제안받았다. 그러나 산 피에트로 대성당 건축 문제 때문에 계획이 취소되고 뜻하지 않던 시스티나 천장 벽화 작업이 주어지자 미켈란젤로는 무척 화를 냈다. 교황이 어르고 달랜 끝에 겨우 마음을 다잡은 그는 "조각은 아니지만 생생한 조각 작품을 보는 것처럼 입체적이고 웅장한 화면을 만들리라"라고 결심한다. 그렇게 해서 4년여를 쏟아 부어 '빛의 창조'로부터 '하늘의 창조', '땅과 물을 가르시다', '아담의 창조', '이브의 탄생', '낙원에서의 추방', '노아의 번제', '노아의 홍수', '술 취한 노아'까지 9개의 에피소드와 주위 인물 군상을 궁륭형 천장에 그렸다(천장화를 그리던 자세가 익숙해져

서 이후 그는 편지를 읽을 때도 간혹 종이를 치켜들고 머리를 뒤로 제쳐서 읽곤 했다고 한다).

프레임 등의 채색을 조수들에게 맡기기도 했지만 주요 장면 대부분을 혼자 작업한 그의 치열한 작가 정신. 그 사실을 잘 앎에도 불구하고 감상자의 입장에서는 그 혼자 이 모든 것을 완성했다는 게 도저히 믿어지지 않는다. 견고하고 다이내믹한 인체들을 통해 그가 겨냥했던 바가 훌륭히 관철됐음을 알 수 있다. 채색한 조각처럼 천장이 살아 일어나고 그 육체들이 부르짖는 소리로 예배당 자체가 4차원의 세계로 넘어가는 통로처럼 느껴진다.

「천지창조」의 이미지 중 가장 유명한 것은 '아담의 창조'다. 예전 우리나라의 오디오 기기 광고 배경으로도 사용됐던 만큼 어떤 형태로든 이 그림을 보지 않은 사람은 드물 것이다. 현장에 서서 새삼 체감하는 것이지만, 하느님과 아담이 서로 집게손가락을 마주한 이 장면은 매우 뛰어난 연출의 소산이다. 신이 흙으로 사람을 빚은 뒤 생령을 불어넣는 모습은 회화적으로 보이지 않는 것을 보이게 그려야 하는 까닭에 매우 어려운 조형 과제라 할 수 있다. 미켈란젤로는 그것을 집게손가락을 마주하는 이 인상적인 장면으로 표현해 냈다. 단순히 내용에 따른 일러스트레이션 수준을 넘어 바로 보이지 않는 것을 최상, 최선의 상태로 시각화한 것이라고 밖에 달리 표현할 말이 없다. 그러니까 어쩌다 목욕하는 선녀의 옷을 우연찮게 훔치듯이, 우리가 영감이라고 부르는 어떤 것을 천우신조로 시각 세계로 끌고 올 수 있었을 때 만나는 드문 '전율적인 장면'인 것이다. 창조력, 또는 창의력이 왜 인간의 지적 능력 가운데 첫손 꼽히는 것인가를 새삼 절감케 하는 그림이 아닐 수 없다.

이와는 성격이 달라도 그에 버금갈 정도로 단박에 우리의 시선을 고정시키는 장면을 우리는 「최후의 심판」에서도 대할 수 있다. 바로 바르톨로메오가 자신의 '피부 껍질'을 들고 있는 장면이다.

「천지창조」의 주요 모티브

- 천지창조
 1. 빛의 창조
 2. 하늘의 창조
 3. 땅과 물을 가르시다
 4. 아담의 창조
 5. 이브의 탄생
 6. 원죄와 실낙원
 7. 노아의 번제
 8. 대홍수
 9. 술 취한 노아
- 예수 그리스도의 조상
 10. 이새
 11. 살몬
 12. 아사
 13. 르호보암
 14. 히스가야
 15. 웃시야
 16. 요시아
 17. 스룹바벨
- 이스라엘의 구원
 18. 모세의 구리 뱀
 19. 하만의 징벌
 20. 유디트
 21. 다윗과 골리앗
- 예언자들
 22. 리비아의 무녀
 23. 예레미야
 24. 다니엘
 25. 페르시아의 무녀
 26. 쿠마에의 무녀
 27. 에스겔
 28. 이사야
 29. 에리트레아의 무녀
 30. 델포이의 무녀
 31. 요엘
 32. 요나
 33. 스가랴
 34~43. 밧세바의 남편, 이삭의 희생 등 창세기·사무엘·열왕기에 나오는 이야기들

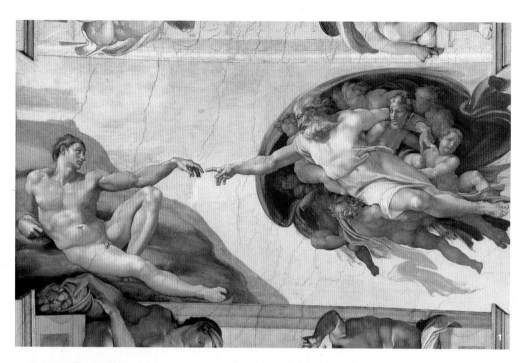

1. 「천지창조」 중 '아담의 창조'
2. 「천지창조」 중 '원죄와 실낙원'

　이 장면은 미켈란젤로 회화가
완전히 성숙해 이제 진정한 대가의
경지에 이르렀음을 보여주는
장면으로 평가된다. 인간의 모습을
한 뱀으로부터 유혹 받는 이브는
미켈란젤로가 그린 누드 가운데
가장 사랑스러운 모습을 하고 있다.
왼편의 건장하고 아름다운 두 남녀가
오른쪽의 실낙원 장면에서는 매우
흉측하게 변해 버렸다.

찬미가를 가르는 권력에의 의지

3. 「천지창조」 중 '하만의 징벌'

이스라엘의 구원 이야기 가운데
하나인 이 장면은, 유대 민족의
바빌론 유수 시절 하만이라는
총리대신이 유대인을 절멸시키려고
하자 유대인 왕비 에스더가 용기를
내어 이를 왕에게 고함으로써 화를
면하게 한다는 이야기다. 하만은
결국 나무에 매달려 죽었다. 이
주제를 그리면서 미켈란젤로는
고통스러워하는 하만의 모습을
「라오콘」으로부터 따왔다.

4. 「천지창조」 중 '리비아의 무녀'

예언서를 읽다가 막 의자에서
일어나려는 무녀의 모습이 매우
아름다운 포즈로 포착되어
있다. 얼마나 섬세하게 모델을
관찰했는지가 그대로 드러나는데,
이 포즈를 그리기 위해 그가 남긴
스케치에는 고대 그리스의 대가들
이래 최초로 인간의 근육을 가장
미묘한 부분까지 섬세하게 묘사한
이미지가 남아 있다. 옷 주름을 통해
드러나는 뼈와 근육의 표정이 무척
생생하다. 얼굴에서 등까지 이어지는
빛과 그림자의 놀이도 볼수록
빼어나다.

「최후의 심판」은 미켈란젤로가 1536~1541년 그린 작품이다. 이때는 「천지창조」를 그리던 때와 달리 종교개혁으로 전 기독교계가 몸살을 앓고 있을 때다. 자연히 그림에도 음울한 기운이 짙게 배어 있다. 종말이라는 주제와 함께 화가의 붓길이 비장한 톤으로 낮게 깔린다. 중앙의 그리스도와 마리아, 그리고 영생과 영원한 형벌 사이에서 갈리는 인간 군상의 온갖 표정과 몸짓이 다양한 파노라마로 펼쳐진다. 인간 극장의 대단원이 아닐 수 없다.

사도 바르톨로메오는 그리스도의 오른쪽 아래 부분에 있다. 머리가 벗겨지고 수염이 난 이가 그다. 전설에 따르면 그는 산 채로 살갗이 벗겨지는 형벌을 당해 죽었다고 한다. 그래서 이 그림에는 그 벗겨진 껍질이 그의 왼손에 들려 있다. 순교자의 승리를 상징하는 장면이 아닐 수 없다. 그러나 자세히 보면 껍질의 얼굴과 껍질을 들고 있는 이의 얼굴이 다르다. 왜일까?

그것은 미켈란젤로가 자신의 얼굴을 그 껍질에 담았기 때문이다. 이 껍질은 화가 자신의 자화상인 것이다! (물론 이것은 하나의 추정이지 확정적인 사실은 아니다. 어쨌든 껍질의 얼굴이 미켈란젤로의 얼굴과 너무 닮았다.) 이 그림의 모든 인간 중에서 가장 인간 같지 않은 인간, 이 그림의 모든 인간 중에서 가장 무의미한 인간, 이 그림의 모든 인간 중에서 가장 외로운 인간으로 미켈란젤로는 자신을 그렸다. 최후의 심판 날 그의 위치를 그는 그렇게 예언했다. 환갑이 넘은 나이에 돌아본 자신의 인생과 예술이 그렇게 허망하게 느껴졌을까? 꿈과 같은 인생 길, '장자의 나비'처럼 살아온 나날들…. 정녕 위대한 예술가는 인생의 무게와 덧없음을 결코 외면하지 않는다.

시스티나 예배당이 미켈란젤로의 영광으로 충만하다면, 라파엘로의 방들은 그 이름이 일러주듯 라파엘로의 영광으로 충만하다. 모두 네 개의 방으로 이뤄진 라파엘로의 방 가운데 가장 유명한 방은 관람 순서상 세 번째인 세냐투라의 방이다. 교황 율리

미켈란젤로, 「최후의 심판」,
1534~1541년, 프레스코

「최후의 심판」의 주요 인물

1. 가브리엘 천사: 성모 마리아가 예수를 잉태할 때 그 사실을 전한 천사로, 이 그림에서는 예수 수난의 상징인 십자가를 들고 있다.

2. 예수 그리스도: 전통적인 예수의 이미지로부터 많이 벗어난, 헤라클레스 같은 모습으로 표현되었다. 얼굴은 「벨베데레의 아폴론」에서 아폴론의 인상과 닮았다.

3. 성모 마리아: 심판 날 지옥으로 떨어지는 이들에 대한 동정심으로 고개를 돌리고 있다.

4. 성 로렌초(라우렌시우스): 로마의 탄압으로 교황이 체포되자 교회의 보물을 가난한 사람들에게 나눠준 고대 교회의 순교자다. 석쇠 위에서 산채로 불에 태우는 형벌을 받아 그 순교의 상징인 석쇠를 옆에 지니고 있다.

5, 6. 바돌로매(바르톨로메오)와 그의 껍질.

7. 베드로: 예수의 수제자인 그는 가톨릭교회에서 초대 교황으로 모셔진다. 손에는 열쇠를 들고 있는데, 이는 마태복음 16장 19절("내가 천국 열쇠를 네게 주리니 네가 땅에서 무엇이든지

찬미가를 가르는 권력에의 의지

매면 하늘에서도 매일 것이요 네가 땅에서 무엇이든지 풀면 하늘에서도 풀리라" 하시고)에 따라 베드로를 상징하는 상징물로 그린 것이다.

8, 9. 아담과 이브 혹은 욥과 그의 아내: 욥은 가혹한 시련을 이기고 신앙을 지킨 성경상의 대표적 인물이다.

10, 11. 에서(에사오)와 야곱 혹은 이승에서 헤어졌다가 기쁨으로 해후하는 부부: 장자의 권리를 놓고 사이가 벌어졌던 두 형제, 에서와 야곱이 서로 화해하며 껴안고 있다.

12. 구레네 시몬 혹은 디스마스: 북아프리카 구레네 출신의 시몬은 예수 그리스도의 십자가를 골고다 언덕까지 강제로 지고 갔던 사람이다. 디스마스는 예수와 함께 십자가형에 처해진 두 명의 강도 가운데 예수 오른쪽에 있었던 사람으로, 죽은 뒤 예수와 함께 천국에 들어간 사람이다. 그의 이름이 디스마스인 것은 성경에 그렇게 기록된 것이 아니라 전승에 따른 것이다.

13. 성 세바스티아누스(세바스티아노): 로마의 군인으로 신앙을 지키려다 순교했다. 몽둥이로 맞아 죽기 전 궁살형에 처해졌기 때문에 화살이 그의 상징물이 되었다.

14. 알렉산드리아의 성녀 카테리나(카타리나): 못이 박힌, 부서진 바퀴를 들고 있다. 순교하기 전 거열형에 처해졌었기 때문에 바퀴가 그녀의 상징이 되었다.

15. 성 비아조: 야생동물과 벗한 성인으로, 순교 처형되기 전 자신의 몸을 쇠빗으로 쓸어내리게 했다. 그 쇠빗을 들고 있다.

16. 디스마스 혹은 성 빌립(필립보): 빌립은 복음서에 그다지 자주 등장하지 않는다. 예수가 '오병이어(五餅二魚)'의 기적을 베풀 때 "예수께서 눈을 들어 큰 무리가 자기에게로 오는 것을 보시고 빌립에게 이르시되 '우리가 어디서 떡을 사서 이 사람들을 먹이겠느냐' 하시니 이렇게 말씀하심은 친히 어떻게 하실지를 아시고 빌립을 시험하고자 하심이라"(요한복음 6장 6~7절) 하는 정도로 언급되었을 뿐이다. 전설에 따르면 히에라폴리스라는 도시에 가서 십자가의 도움으로 숭배의 대상이던 큰 뱀을 쫓아 버리고, 왕자가 죽었을 때 역시 십자가의 도움으로 다시 살려냈다고 한다.

17. 열심당원(혁명당원) 시몬: 예수의 수제자인 시몬 베드로와 구별하기 위해 제자들 사이에서 열심당원 시몬이라 불렸다. 전설에 따르면 예수가 탄생할 때 천사가 그 징조를 보여준 양치기들 가운데 한 사람이라고 한다. 페르시아에서 톱으로 썰려 죽었다고도 하고 십자가에 달려 죽었다고도 한다. 그래서 톱과 십자가가 둘 다 그의 상징물이다.

18. 성 안드레(안드레아): 시몬 베드로의 형제. 복음을 전하다 순교할 때 온갖 종류의 고문을 다 받았으며 종국에는 그 고통을 오래 느끼도록 십자가형에 처해졌다고 한다. X자형의 십자가에 매달렸다고 믿어지는 까닭에 그의 십자가는 X자형으로 그려진다.

19. 세례 요한: 마가복음에 따르면 요한은 낙타털 옷을 입고 허리에 가죽 띠를 두르고 메뚜기와 석청을 먹었다(1장 6절). 이에 준해 미켈란젤로도 요한을 간소한 낙타털 옷을 입은 모습으로 그렸다.

20. 모성의 상징

21. 이브

22. 베르길리우스: 「전원시」와 「아이네이스」를 쓴 고대 로마의 시인이다. 애국심과 종교적인 경건함, 풍부한 교양과 탁월한 문학적 기교로 시성의 반열에 올랐다. 단테가 「신곡」에서 그를 안내자로 삼았는데, 최후의 심판을 그린 이 그림에 등장한 것도 그 사실과 밀접한 관련이 있을 것이다.

23. 나팔을 부는 천사의 무리: "일곱 나팔을 가진 일곱 천사가 나팔 불기를 준비하더라. 첫째 천사가 나팔을 부니 피 섞인 우박과 불이 나와서 땅에 쏟아지매 땅의 삼분의 일이 타 버리고 수목의 삼분의 일도 타 버리고 각종 풀도 타 버렸더라."(요한계시록 8장 6~7절)

24. 로사리오로 구원을 받는 두 영혼: 묵주 기도를 의미하는 로사리오는 예수 그리스도와 더불어 성모 마리아의 행적에 대한 묵상으로 '성모 신앙'의 대표적 상징으로 이해된다. 로사리오를 통해 영혼이 구원을 얻는 이미지를 그려 넣음으로써 '성모 신앙'을 거부하는 루터파에 대한 반박과 경고를 나타내고 있다.

25. 카론: 저승의 뱃사공. 그리스어로 '기쁨'이라는 뜻을 지닌 카론은 그리스 신화에서 죽은 자를 저승으로 날라주는 존재다. 이 그림에서는 노로 사람들을 후려쳐 지옥으로 떨어뜨리는 잔인한 역할을 하고 있다.

26. 미노스: 미노스는 그리스 신화에 나오는 크레타의 왕이다. 미켈란젤로는 그를 뱀을 칭칭 감은 지옥의 사신으로 표현했다. 전하는 이야기에 따르면, 당시 교황의 의전 실장이었던 비아조 다 체세나 추기경이 그림의 인물들이 벌거벗은 것을 비판하는 등 그와 마찰을 빚자 미켈란젤로가 추기경의 모습을 미노스에게 씌웠다고 한다. 성경과 관계없는 카론과 미노스의 등장은 단테의 「신곡」의 영향을 보여주는 것이다.

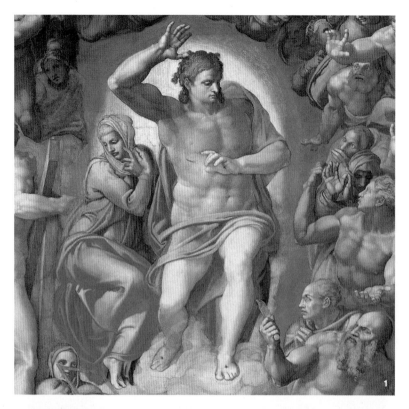

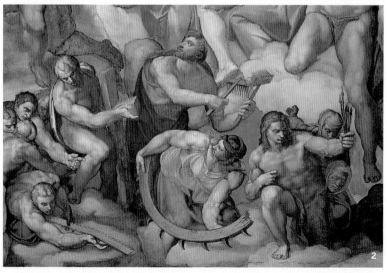

찬미가를 가르는 권력에의 의지

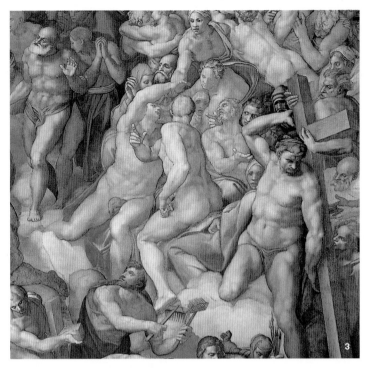

「최후의 심판」중 부분
1. '예수 그리스도와 성모 마리아'
2. '성 세바스티아누스, 성 카테리나,
성 비아조, 성 필립, 열심당원 시몬'
3. '구레네 시몬'
4. 미켈란젤로의 자화상이 그려져
있는 부분인 '바르톨로메오'
5. '천사들의 무리'

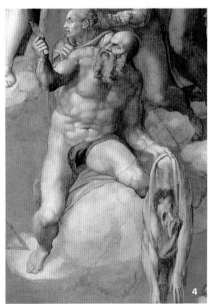

라파엘로, 「아테네 학당」, 1511년, 프레스코, 밑변 820cm

　고대 그리스의 유명한 철학자들과 학자들, 그리고 라파엘로 시대의 인물 몇몇이 브라만테가 설계한 바실리카 안을 거닐고 있다. 이 벽화는 세냐투라의 방을 장식한 진·선·미 주제 가운데 진을 대표하는 그림인데, 「성사 논쟁」이 신학적, 초자연적 진리를 대변하는 작품이라면 이 그림은 이성적 진리를 대변하는 작품이다. 배경의 좌우에 등장하는 벽감 속의 대리석 조각상 아폴론과 아테나는 각각 예술과 지혜를 상징한다. 조각상들 역시 그림의 주제와 연관되어 선택된 것이다. 이 그림은 투시 원근법의 적극적인 활용으로도 유명한데, 소실점이 플라톤과 아리스토텔레스 사이에 생겨 공간의 모든 구조와 사물이 그 소실점을 향하여 줄어드는 것을 볼 수 있다.

「아테네 학당」의 주요 인물

1. 플라톤: 오른손으로 하늘을 가리키며 자신의 이데아론에 대해 설명하고 있다. 얼굴이 레오나르도 다빈치의 얼굴이다. 옆구리에 끼고 있는 책은 그의 대화편 『티마이오스』이다.

2. 아리스토텔레스: 오른손으로 땅바닥을 가리키며 현실과 인간에 대해 논하고 있다. 허벅지에 받치고 있는 책은 그의 『윤리학』이다.

3. 소크라테스

4. 알렉산드로스 대왕 혹은 알키비아데스

5. 크세노폰: 소크라테스의 문하생으로 당대 최고의 저술가. 그의 글은 일찍이 아티카(아테네를 중심으로 한 지역) 산문의 모범으로 평가되어 전 작품이 남아 있다. 그가 쓴 『그리스 역사』는 투키디데스의 저술에 이어 기원전 411부터 기원전 362년까지의 그리스 역사를 다루고 있다.

6. 알키비아데스: 소크라테스의 가르침을 받기도 한 아테네의 장군. 반대자들의 비난과 음모에 직면하여 스파르타로 망명하는 등 복잡한 정치 행로를 걷다가 암살되었다. 정치가와 군인으로서 재능을 타고났으나 무절제한 행동과 사리사욕으로 펠로폰네소스 전쟁에서 조국 아테네가 패배하게 하는 원인을 제공했다.

7. 제논: 여러 스승에게 배운 뒤 아고라의 주랑이 있는 공회당에서 철학을 강의해 스토아학파(스토아는 주랑이라는 뜻)라는 독자적인 학파를 열었다. 윤리학이 중심이 된 그의 철학은, 우주를 지배하는 신의 이성 곧 로고스를 따름으로서 부동심의 경지에 이르는 것이 행복의 길이라고 설파했다. 그림에서 그가 어린아이를 안고 있는 것은 소질의 조기 개발이 중요함을 의미하는 것이라고 한다.

8. 에피쿠로스 혹은 교황청 관리: 인생의 목적은 쾌락의 추구에 있다고 본 쾌락주의자. 그러나 그 쾌락은 자연적인 욕망의 충족이지 명예욕, 금전욕, 음욕의 노예가 되는 것은 아니라고 주장했다. "우리가 살아 있을 때는 죽음이 없고 죽었을 때는 우리가 존재하지 않는다. 그러므로 죽음의 공포를 버려라"라고 외쳤다.

9. 피타고라스: 윤회와 사후 응보를 믿고 육식을 금하였던 종교가이자 만물의 근원을 수로 본 수학자, 철학자. 음악을 수학의 한 분과로 보았으며, 천문학 연구에서 지구가 구형임을 확신하기도 했다.

10. 엠페도클레스: 만물의 근본인 흙과 공기, 물, 불이 사랑과 투쟁의 힘에 의해 결합하거나 분리되어 만물이 생멸한다고 보았다. 스스로를 신격화하기 위해 에트나 화산에서 투신했다는 이야기가 전해져 온다.

11. 에피카르모스: 시칠리아 섬의 메가라와 시라쿠사에서 활약한 희극 작가. 사회적 풍자의 색채가 강한 아티카 희극에 비해 단순한 해학 중심이었던 시칠리아풍 희극을 세련되게 다듬었다.

12. 아르키타스: 남이탈리아 타라스 출생의 군사령관으로 임기 중 한 번도 싸움에서 진 적이 없다고 한다. 피타고라스 학파의 수학자로 기하학과 음악 분야에서 업적을 남겼다.

13. 프란체스코 마리아 델라 로베레: 이 벽화의 후원자였던 교황 율리우스 2세의 조카로 전해지는데, 진짜 조카인지 아니면 조카로 불린 율리우스 2세의 사생아인지 확실하지 않다. 워낙 미술에 관심과 애정이 많아 이렇듯 그리스의 철학자들과 함께 그려졌다.

14. 헤라클레이토스: "만물은 유전한다"라는 말로 유명한 철학자. 우주에는 서로 상반하는 것이 있고 그 다툼에서 세상 만물이 생겨난다고 보았다. 이 항쟁 속에 조화가 있는 바, 그것이 곧 세계를 지배하는 로고스다. 그는 이런 사상을 잠언풍의 문체로 기술하였는데, 너무 난해해 스코티노스(어두운 사람)라는 별명을 얻었다. 얼굴이 미켈란젤로의 얼굴이다.

15. 디오게네스: 대표적인 견유학파의 철학자. 향락을 거부하고 금욕과 자족을 강조했다. 알렉산드로스 대왕이 그에게 "당신이 가장 원하는 것이 무엇인가?"라고 묻자 대왕이 햇빛을 가리고 있으니 비켜 달라"는 말을 했다고 전해진다. 이에 대왕은 "내가 알렉산드로스가 아니라면 기꺼이 디오게네스가 되겠다"고 말했다 한다.

16. 유클리드: 플라톤의 수학을 기초로 그 이전 기하학의 업적을 집대성하는 한편 계통을 부여해 매우 엄밀한 이론 체계를 세운 수학자. 그 성취가 경전적인 지위에 이르러 유클리드와 기하학은 동의어로 사용될 정도다. 이 그림에서 유클리드의 얼굴은 당대 최고의 건축가 브라만테의 얼굴을 하고 있다.

17. 프톨레마이오스: 이집트의 알렉산드리아에서 천체 관측을 통해 대기에 의한 빛의 굴절과 달의 비등속 운동을 발견했다. 코페르니쿠스 이전 시대 최고의 천문학서로 꼽히는 『천문학 집대성(알마게스트)』을 썼다. 유럽에서는 15세기에 이르러서야 프톨레마이오스 수준의 천문학적 성취를 이룰 수 있었다.

18. 조로아스터(자라투스트라): 기원전 7세기 말에서 기원전 6세기 초 활동. 스무 살쯤 종교 생활에 들어가 30세쯤에 아후라 마즈다 신의 계시를 받고 새로운 종교 조로아스터교(배화교)를 창시했다. 조로아스터교는 신전이나 신상도 없이 산정에 올라가 제사를 지내며 불과 빛, 태양을 숭배했다.

19. 데모크리토스: 낙천적인 기질 때문에 '웃는 철학자'라는 별명을 얻었다. 고대 원자론을 확립해 유물론의 출발점이 되었다. 무한한 수효의 세계가 동시에 존재하고 이 세계가 영원히 생성과 소멸을 되풀이한다고 보았다. 인간의 정신은 가장 정묘한 원자로 이뤄져 있다고 주장했다.

20. 라파엘로

우스 2세의 서재였던 이 방에는 유명한 「아테네 학당」을 비롯해 「성사 논쟁」, 「파르나소스」 등의 벽화가 자리 잡고 있다. 이른바 진선미를 주제로 한 작품들이다. 미를 주제로 한 「파르나소스」의 파르나소스는 올림포스의 2인자 아폴론이 무사이(뮤즈)들과 함께 음악을 연주하고 시를 읊던 곳이다.

지리적으로 보다 자세히 말하면 파르나소스는 아폴론의 델포이 신탁소가 들어서 있는 산악 지역을 가리킨다. 그러니까 아폴론의 영지인데, 아폴론이 음악의 신인 데다가 그가 이곳에서 시와 음악, 예술의 여신인 무사이들과 어울려 지낸 까닭에 서양에서 파르나소스는 자연스레 시단, 혹은 예술계를 지칭하는 말이 되었다.

라파엘로의 그림을 보면 중앙에 아폴론이 월계관을 쓴 채 수금을 연주하고 있고 그를 둘러 무사이와 시인들이 배열해 있다. 무사이 가운데 서사시를 상징하는 흰옷의 칼리오페와 서정시를

상징하는 푸른 옷의 에라토가 아폴론의 좌우에 앉아 있다. 칼리오페는 튜바를 들었고, 에라토는 키타라를 들었다. 주위에 늘어선 시인들 가운데는 호메로스, 단테, 베르길리우스 등 서양 문학사의 중요한 시인들이 있다. 모두 월계관을 썼는데, 이는 아폴론이 수여한 것이다. 월계관은 델포이의 아폴론 신탁소에서 열린 퓌티아 제전 때 운동경기와 기타 경연의 승자에게 수여한 데서 유래하는 것으로, 아폴론이 이렇듯 월계관을 선호한 것은 월계수가 그가 사랑했던 여인 다프네가 변신한 것이기 때문이다. 기독교 주제가 아닌 이교도 주제임에도 이런 그림이 교황청에 그려질 수 있었다는 사실로부터 르네상스 시대 교회에 불어온 휴머니즘의 바람을 진하게 느낄 수 있다.

카라바조의 '인간의 얼굴을 한 종교'

바티칸에서 보다 사람이 적고 여유 있는 곳을 찾는다면 회화관과 고대 조각관으로 가야 한다. '단순 관광객'이 많이 걸러진 탓이다. 이곳 컬렉션 또한 무척 풍부하다. 라파엘로의 마지막 작품인 「그리스도의 변용」, 다빈치의 「성 히에로니무스」, 조토의 「보좌에 앉은 그리스도와 성 베드로, 바울」, 크라나흐의 「피에타」, 멜로초 다포를리의 「음악 천사」, 카라바조의 「무덤에 내림(그리스도의 매장)」 등 이탈리아 중심의 걸작 회화들과, 미켈란젤로에게 영감과 자극을 준 「벨베데레의 토르소」, 아폴론 조각 중 가장 널리 알려진 「벨베데레의 아폴론」, 그리고 앞에서 언급한 「라오콘」 등 유명한 그리스·로마 조각들이 소장되어 있다. 특히 「아폴론」과 「라오콘」은 탁 트인 하늘이 보이는 조각관의 팔각형 안뜰에 자리하고 있어 매우 운치가 있다.

회화관의 그림들 가운데 카라바조의 「무덤에 내림」은 찰나의 인상이 매우 강렬하게 포착된 그림이다. 오늘날의 시선으로

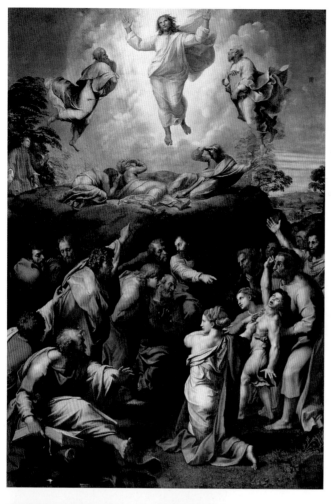

라파엘로, 「그리스도의 변용」, 1518~1520년, 나무에 유채, 405×278cm

그리스도가 모세와 엘리야 사이에 있고 그 밑에 베드로와 요한, 야고보가 놀라 변화된 예수의 모습을 바라보고 있다. 그 밑에는 귀신 들려 간질로 고생하는 아이와 아이를 고치려 은총을 구하는 가족, 그리고 예수의 다른 제자들이 있다. 그림의 장면은 하나의 사건이 아니라 위와 아래 각각 두 개의 사건을 하나로 이은 것이다. 위는 마태복음 17장 1~8절의 내용을 주제로 한 것이고, 아래는 마태복음 17장 14~21절 내용을 주제로 한 것이다. 전자에서 얼굴이 해처럼 빛나고 옷이 빛과 같이 희어진 모습을 보인 예수는 후자에서 간질로 고생하는 아이를 고쳐 주지 못한 제자들에게 "너희 믿음이 작은 까닭이니라. 진실로 너희에게 이르노니 만일 너희에게 믿음이 겨자씨 한 알만큼만 있어도 이 산을 명하여 여기서 저기로 옮겨지라 하면 옮겨질 것이요"라고 말한다. 두 주제 모두 진정한 믿음으로 신을 바라보고 신앙을 행할 것을 요청하는 내용이라 할 수 있다. 완숙기 라파엘로 스타일의 절정을 보여주는 선언문 같은 걸작이다.

라파엘로의 마지막 작품인 「그리스도의 변용」이 전시되어 있는 피나코테카

찬미가를 가르는 권력에의 의지

레오나르도, 「성 히에로니무스」,
1480년, 나무에 템페라와 유채,
103×75cm

라틴어 성경 번역자 성
히에로니무스를 그린 미완성
작품이다. 이 그림은 한때 스위스
출신의 여성화가 앙겔리카
카우프만(1741~1807)이 소장하고
있었던 것으로, 그 뒤 어디론가
사라졌다. 조제프 페쉬 추기경이 이
작품을 다시 발견했을 때 작품은 두
조각으로 나뉘어져 있었다. 성인의
머리 부분은 한 구두 공방의 의자
시트로 사용되고 있었고, 몸통
부분은 골동품상의 금고 덮개로
사용되고 있었다. 복원된 작품은
레오나르도의 인체에 대한 탁월한
해부학적 지식과 풍부한 톤의 구사를
생생히 전해 준다.

멜로초 다포를리, 「음악 천사」,
1481년, 프레스코, 112.5×91cm

산티 아포스톨리 바실리카의
후진을 위해 제작된 프레스코
벽화다. 예수 그리스도가 하늘로
승천하는 가운데 천사들이 음악을
연주하며 경배를 드리는 장면인데,
많이 파손이 되어 천사들 위주로
남은 부분을 전시하고 있다. 이
장면은 그 음악 천사들 가운데
류트를 타는 천사를 그린 것이다.
밝고 화사한 색채와 우아한 천사의
모습이 아름다운 음악의 선율을
생생히 느끼게 한다.

「벨베데레의 토르소」, 기원전 1세기, 대리석, 높이 159cm

아테네 사람 아폴로니우스가 만든 것으로 여겨진다. 매우 건장한 사내가 사자로 보이는 동물 가죽을 깔고 앉아 있어 헤라클레스로 생각되어 왔으나 면밀히 검토한 결과 사티로스로 잠정적인 결론이 났다고 한다. 많이 파손되었지만, 오히려 그 파손된 상황이 토르소의 조형적인 아름다움을 인상적으로 부각시키고 있다. 발견 당시 미켈란젤로에게 많은 감화를 주었다.

「벨베데레의 아폴론」, 기원전 330~320년경의 청동 조각을 로마 시대(기원후 130~140년경)에 모각, 대리석, 높이 223.5cm

원작은 그리스 조각가 레오카레스가 만든 것으로 여겨지며 아테네의 아고라에 설치됐던 것으로 전해진다. 작품의 전반적인 인상은 왕뱀 피톤과 같은 무서운 적을 활로 쏘아 맞히고 위풍당당하게 걸어 나오는 모습이다. 팔에 휘감긴 망토가 마치 후광처럼 퍼지며 매끈하고도 잘생긴 아폴론의 젊은 육체를 강조한다. 유명한 미술사학자 빙켈만은 이 작품을 보고 "파괴로부터 살아남은 모든 고대 미술 작품 가운데 미술의 가장 고귀한 이상을 나타내는 조각"이라고 극찬했다.

찬미가를 가르는 권력에의 의지

카라바조, 「무덤에 내림」, 1604년,
캔버스에 유채, 300×203cm

봐도 그 리얼리티는 눈앞의 일처럼 생생하다. 살짝 변색된 예수
의 시신, 그것을 조심스레 내려놓는 두 남자, 그리고 슬픔에 잠긴
늙은 마리아와 다른 여인들. 어둠 속에서 조용히 움직이는 이들
은 강한 명암 대비와 개성적인 표현에 실려 '순간에서 영원으로',
또 '영원에서 순간으로' 단숨에 시공을 가로지른다.

바티칸 미술관

　　카라바조 역시 미켈란젤로 못지않게 치열한 삶을 살았고 자
신만의 투철한 예술적 신념을 지닌 사람이었다. 카라바조가 바로
크 회화의 원조가 되고 강한 명암 대비법(키아로스쿠로)의 뚜렷
한 자취를 서양 미술사에 남기게 되는 것도 그가 바로 격정과 신
념의 사람이었던 것과 무관하지 않다. 더구나 당시는 두 쪽 난 기
독교 세계의 파열음으로 세상이 혼란스러웠고, 그만큼 신앙의 순
수성에 대한 열망이 높아 갈 때였다. 그가 비록 가톨릭권의 예술
가였지만, "루터가 없었다면 카라바조도 없었을 것"이라는 말은
그래서 나올 수 있었다.

　　종교개혁으로 인한 미술계의 가장 큰 변화는 무엇보다도 신
교권에서 종교화가 빠른 속도로 위축되었다는 것이다. 육체와 물
질을 초월한 신성을 육체와 물질 안에 가둬 형상화하는 작업은
모순일 뿐 아니라 우상숭배의 요소가 있다고 신교도들은 보았다.
이에 따라 신교도 지역 화가들은 생존을 위해서라도 정물화, 풍
경화, 장르화(풍속화) 등 새로운 시장을 개척해야 했다. 과거 유
일하고 절대적인 신의 이미지를 황금의 특성을 빌어 이상화한 이

콘이나 르네상스 이후 신의 영광을 온갖 세속적 상징으로 수식하던 성화 등 종교화의 전통은, 설사 그것이 가톨릭권에서는 계속 인정받고 있었다 하더라도, 이런 시대 의식의 변화에 주제와 형식 모두 어떤 형태로든 영향을 받지 않을 수 없었다.

카라바조는 바로 이런 흐름에 정직하게 맞부딪친 작가였다. 그는 예수와 성모 마리아의 영광보다 오히려 그들의 비극적인 삶 또는 인간적인 모습에 초점을 맞췄다. 자신이 보지 않은 '고차원의 세계'를 실재하는 양 그리는 것보다 현실의 그 누구라도 겪었음직한 비극과 고통의 공감대 위에서 일상의 사건으로 성경 이야기를 그렸다. 그러므로 그의 그림은 지금 막 진행 중인 사건의 한 장면처럼 보인다. 그 생생한 장면 속에서 성인들은 현실의 촌부가 되고 범부가 된다. 감상자는 그래서 그들 앞에 머리를 조아려 그들을 숭배하는 입장보다는 극적 상황을 바라보는 제3자의 시각에서 사태의 추이를 지켜보게 된다. 감상자 역시 막 사건 현장에 도착한 '증인' 중의 한 사람인 것이다.

「무덤에 내림」에서도 예수의 발치를 붙잡은 사람(아마도 아리마테아 요셉일 것이다)은 지금 석판 위에 예수를 바르게 놓는 일에 급급해 다른 일에 신경을 쓸 겨를이 없다. 생명이 끊어졌으나 물건처럼 함부로 던져 놓을 수 없는 게 주검이다. 이런 궂은일을 맡아 하는 주름진 그의 이마에서 산전수전 다 겪은 노인의 침착함이 엿보인다. 예수의 어머니 마리아의 침통하고 초췌한 표정도 실감난다. 보통 그림에 표현된 예수의 나이와 관계없이 성모는 젊고 아리땁게 그려지는 것이 관례였으나, 카라바조는 나이와 이미지를 정확하게 일치시켰다. 50대의 마리아는 슬픔에 지쳐 있으면서도 아들의 시신이 제대로 놓이나 유심히 살피는, 연륜에서 오는 자제력을 드러내 보이고 있다. 오히려 지금도 슬픔에 괴로워하고 탄식하기에 급급한 이는 마리아 옆의 두 젊은 여성이다. 인생의 지주가 무너진 데 대한 회한이 이들의 온몸을 사로잡

고 있다. 그들은 아직 자기의 슬픔에서 서둘러 빠져나올 만큼 영혼이 성숙되지 못했다. 그만큼 순수하다는 뜻도 된다. 사실 그런 점에서는 마리아보다도 더 순수해 보인다. 카라바조는 바로 이와 같이 상식을 최상의 기준으로 하는 성화를 그림으로써 종교를 현실로 끌어내렸다. '인간의 모습을 한 종교'를 그린 것이다.

> 나는 성모를 그린 그림이나, 꽃을 그린 그림이나 다 같은 능력을 필요로 한다고 생각한다.

그의 이같은 '자유주의적인' 신앙관과 이에 기초한 조형 언어가 당시 가톨릭권 전체의 환영을 받은 것은 아니었다. 오히려 정통적인 신앙관을 가진 이들로부터는 외면을 받았다. 그는 불순하게 종교의 아우라를 그림으로부터 거둬 간 '불한당'이었다. 그래서 동시대의 평자들은 그를 2류 작가에 불과하다고 폄하하기도 했다. '반사회적'이라는 지탄도 있었다. 그의 「성 마태오전」 연작 같은 경우 발주자인 산 루이지 데이 프란체지 성당 쪽이 마태오를 '더러운 다리를 그대로 보이고 있는 천한 중년의 농부가 성서를 집필하는 모습'으로 그렸다 하여 작품 일부의 수령을 거부하는 사태까지 벌어졌다. 당시로서는 그에 대한 이해가 쉽지 않았음을 보여 주는 전언이다.

스페인을 제외하면 그의 예술에 대한 전폭적인 지지와 호응은 오히려 신교권 예술가들로부터 왔다. 로마를 다녀간 신교권 작가들은 그의 자연주의적이면서도 실증적이고 현실주의적인 시각에 깊이 매료되었다. 그런 조형 언어야말로 그들이 필요로 하던, 그들의 시대정신과 잘 맞는 미학이었다. 곧 그 미학은 알프스 이북에 숱한 카라바조 추종자들을 낳았고 마침내 렘브란트 같은 위대한 작가를 통해 광대한 울림으로 새롭게 꽃피어 났다. 카라바조의 종국적 승리를 보여주는 미술사의 전개 과정이 아닐 수

「어린 디오니소스(바쿠스)를 달래는 실레누스」 앞에서
실레누스 상은 기원전 300년경 제작된 그리스 조각을 로마 시대에 모각한 것이다.

없다. 기존의 다른 종교화가들과 달리 그는 그렇게 상투적인 신앙 관습과 치열하게 투쟁함으로써 역사상 손꼽히는 위대한 종교화가로 우뚝 섰다. 그 역시 라오콘처럼 당대의 절대 권위에 도전한 '의지의 인간'이었다.

연변 동포가 서빙하는 한국 식당

오랜만에 한국 음식을 먹으니 살 것 같다. 아이들도 쌀밥 먹느라 정신이 없다. 테르미니 역에서 우리가 묵고 있는 인근 펜션

개선문이 보이는 고대 로마 유적지
앞에서(1994년)

로마 시내를 걷다가 공화국 광장에서
잠시 쉬어가며(2000년)

까지 가는 중간에 한국 식당이 하나 있다. 워낙 한국에서 온 관광
객이 많아 자리를 못 잡을 뻔했는데, 어린아이까지 딸린 모습이
안 되었다 싶었는지 테이블 하나를 마련해 주었다. 유럽에서 한
국 음식은 가격이 대부분 비싼 편이지만 어쨌든 이 집 음식 맛은
괜찮다. 어쩌다 한 번 이렇게 한국 음식을 먹을 때면, 돌아가서는
이런저런 우리 음식 꼭 챙겨 먹어야지 하는 생각이 더 인다. 있으
면 있을수록 욕심이 생기는 사람의 본성 탓일까.

　　주인아저씨가 다른 손님과 나누는 이야기를 한 귀로 얼핏 들

으니 많을 땐 예약 손님만 하루에 5백 명이 넘는다고 한다. 장사가 잘된다는 것은 종업원이 많은 데서도 알 수 있는데, 가만히 보니까 대부분의 종업원이 중국 동포인 것 같다. 한국말이 서툴기도 하려니와 억양이 북쪽 말에 가깝다. 중국 동포들이 남한에만 취업하러 오는 게 아니라 이렇게 해외의 한국인 가게까지 취업하는 걸 보니 신기하기까지 하다.

잔칫집같이 시끌벅적한 식당의 표정이 일러주듯 로마 쪽에 특히 우리 관광객이 많이 눈에 띠는 것은 아무래도 '신앙의 성지'로서 순례자가 많기 때문일 것이다. 이렇게 이제 우리 땅에까지 거대한 신앙의 그림자를 드리운 바티칸. 낮에 바티칸 미술관을 둘러보면서 느낀 거대한 신앙의 세계, 그 중력이 다시금 내 영혼을 사로잡는다. 과연 종교란 무엇일까? 그리고 기독교를 빼면 찐빵에서 '앙꼬'를 뺀 격이 되는 서양의 고전미술, '예술에 있어 종교가 갖는 의미' 혹은 '종교에 있어 예술이 갖는 의미'란 또 무엇일까?

사실 교회가 중심적인 패트론 역할을 해온 까닭에 서양 미술은 이렇게까지 발전할 수 있었을 것이다. 하지만 그 열정이 꼭 부럽지만은 않은 것은 그것이 과도할 경우 오히려 종교를 세속화하고 타락시키는 경우가 적지 않았기 때문이다. 종교의 영성과 아름다움을 향한 인간의 추구는 과연 어느 지점에서 만나야 가장 바람직한 것일까. 바티칸 미술관을 돌아볼수록 그 좌표가 궁금해진다.

오, 허영으로 찬 것들의 허영이여, 아니 차라리 어리석음이여! 교회는 구석구석 번쩍이는데 가난한 자들은 굶주리는도다! 교회의 담장은 금으로 뒤덮여 있는데 어린아이들은 벌거숭이로다. 어떤 연유인지 모르겠으되, 부가 번듯하면 할수록 사람들은 기꺼이 갖다 바친다. 성유물을 덮을 금 기와와 돈궤를 갖다 바치면서 사람들 눈은

흐려지고, 휘황찬란하게 치장하면 할수록 그만큼 더 거룩해 보이는 성자와 성녀들을 그들은 아름다운 형상으로 만든다.

— 클레르보의 성 베르나르두스

　나로서는, 귀중한 온갖 것이 무엇보다 성체를 찬양하는 데 바쳐져야 한다는 것은 더없이 정당한 일이라고 주장한다. 금으로 된 잔과 병, 금으로 된 작은 그릇들이 신의 말씀에 따라, 그리고 예언자의 명에 따라 염소며 송아지며 붉은 암송아지의 피를 받는 데 쓰일진대, 하물며 예수 그리스도의 보혈을 받는 데 마땅히 우리는 더욱더 많은 금그릇과 보석, 그리고 창조물 가운데 귀중하다고 생각하는 모든 것들을 바쳐야 할 것이다.

— 쉬제

카피톨리노 미술관

꿈틀대는 조각, 되살아나는 로마 역사

로마는 말 그대로 도시 자체가 박물관이다. 콜로세움을 비롯해 포로 로마노, 판테온 등 고대의 문화 유적들이 제국의 영화를 여전히 간직하고 있다. 콜로세움 주변에 쓰레기가 종종 눈에 띄고 스프레이로 낙서를 한 흔적이 눈살을 찌푸리게 하는 등 보존 관리에 문제가 있음을 엿볼 수 있는데, 최근 산성비 또한 이들 문화재에 만만찮은 손상 요인이 되고 있다. 그럼에도 로마는 역시 '모든 길은 로마로 통한다'는 바로 그 문명의 수도로서, 공화정의 성립으로부터 치면 2천5백 년 역사의 유업을 아직 견결히 보존하고 있다. 그 역사의 외침과 메아리를 보다 명료히 듣고자 한다면 카피톨리노 언덕의 카피톨리노 미술관을 찾아가는 게 가장 확실한 길이다. 미켈란젤로가 설계한 캄피돌리오 광장이 이곳에 있는데, 카피톨리노와 캄피돌리오는 같은 말이다.

카피톨리노 미술관의 기원은 1471년 교황 식스투스 4세가 옛 로마 7언덕의 하나인 이곳에 로마 건국 설화의 상징인 「청동 늑대상」과 「가시를 뽑는 소년」, 「콘스탄티누스 황제 두상」 등 '이교도 문화'의 미술품을 날라 놓으면서부터다. 이후 카피톨리노 컬렉션은 계속 소장품을 늘

미켈란젤로가 설계한 캄피돌리오
광장
　앞에 보이는 건물이 팔라초
세나토리오이고 좌우로 팔라초
데이 누오보와 팔라초 데이
콘세르바토리가 각각 자리하고 있다.

려 가다가 초상 조각 중심으로 구성된 알바니 컬렉션을
구입한 이듬해인 1734년 미술관이란 명칭을 얻었다.

미켈란젤로, 미술관 앞 광장 설계

　멋들어진 계단을 올라 캄피돌리오 광장에 이르면 광
장 건너편 정면에 현재는 시청사로 쓰이는 원로원 궁전
(팔라초 세나토리오)이 보이고, 오른쪽으로 팔라초 데이
콘세르바토리가, 왼쪽으로 팔라초 데이 누오보가 각각 나
타난다. 이 두 궁전 건물을 합하여 카피톨리노 미술관(이
탈리어 명칭이 복수형으로 되어 있으므로 복수형을 따르
면 카피톨리니 미술관이라 부르게 된다)이라 부른다. 입

팔라초 데이 콘세르바토리

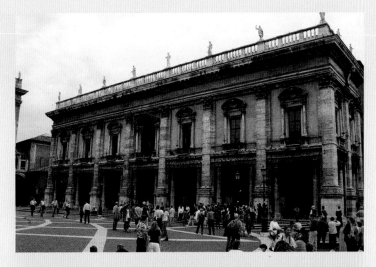

팔라초 데이 누오보

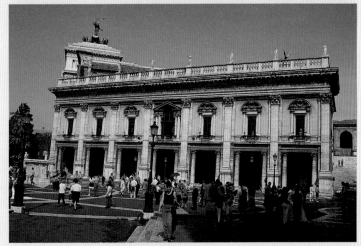

입장권도 하나를 사면 두 곳 모두 이용할 수 있는데, 오른쪽 콘세르바토리로 들어가 지하로 광장을 가로질러 왼쪽 누오보까지 간다. 결혼 신고를 하는 시청사도 앞에 있겠다, 미켈란젤로의 짜임새 있는 광장 디자인에 고대 유물이 수두룩한 이곳이 결혼식을 막 끝낸 신랑 신부들의 촬영지로 인기를 끄는 것은 당연한 일이라 하겠다. '연출 촬영'이

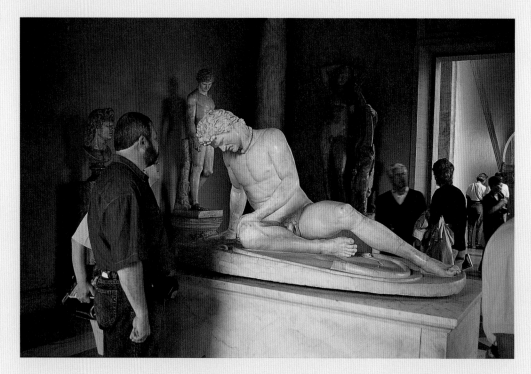

유행이라는 점에서 우리와 별반 차이 없는 로마의 결혼
풍속도다. 그래도 다른 점이 있다면 촬영 뒤 신랑 신부들
이 일반 승용차가 아닌, 고전적인 컨버터블 자동차를 타
고 돌아간다는 것이다.

　카피톨리노 미술관이 자랑하는 주요 소장품은 유명
한 헬레니즘기의 조각 「빈사의 갈리아인」과 「카피톨리노
의 비너스」, 「아모르와 프시케」, 「아마존」, 「술 취한 늙은
여자」, 「네로」, 「목신」 등 고대 그리스·로마의 조각들이
다. 여기에 이집트 미술품 약간이 더 보태져 있는데, 그리
스 조각이라는 것도 대부분 로마 시대의 모각이다. 콘세
르바토리 궁전 미술관에는 「콘스탄티누스 황제 두상」과
「에스클리나의 비너스」, 「무릎 꿇은 아마존」 등의 조각과

꿈틀대는 조각, 되살아나는 로마 역사

카라바조, 티치아노, 벨라스케스 등의 회화들이 소장되어
있다.

「빈사의 갈리아인」은 기원전 3세기 페르가몬의 왕
아탈로스 1세가 갈리아인들과의 전쟁에서 얻은 승리를
기념하기 위해 제작한 작품이다. 이 미술관에 있는 로마
시대의 모각 역시 고통스럽게 죽어 가는 전사의 마지막
순간을 극적으로 묘사하고 있다. 콧수염과 두툼하게 엉어
리진 머리카락이 알프스 이북 켈트 인의 신체적 특성을
잘 드러내고 있고, 오른팔에 기대 점점 스러져 가는 몸동
작은 비극 표현에 출중한 작가의 재능을 잘 보여준다.

그리스 문명의 위대한 점 하나는 자신의 적들을 영웅
으로 묘사하는 데 결코 인색하지 않았다는 사실이다. 메
소포타미아 미술이 적을 항상 잔인한 타도의 대상으로 그
렸던 데 반해 그리스 · 헬레니즘 미술은 나름의 위대성을
갖춘, 자신들의 목표와 명분을 위해 희생을 아끼지 않는
존재로 적을 묘사했다.

카피톨리노 미술관

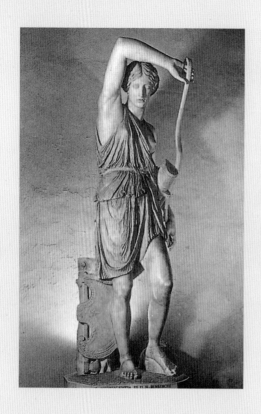

여전사 '아마존상' 짙은 매력

그리스인들은, 그리고 그들의 전통을 이은 헬레니즘 문명은 이처럼 예술에 보편적인 휴머니즘의 가능성을 열어 놓았고 그에 기대어 감동의 진폭을 크게 확장시켰다.

그런 까닭에 「빈사의 갈리아인」의 발굴이 유럽 바로크 조각에 큰 영향을 미친 것은 당연한 일이었다. 진정으로 마음을 움직이는 힘이 어디서 나오는가를 극명하게 보여주는 조각이라 하지 않을 수 없다.

'그리스의 적'을 우아하게 표현한 조각으로는 가공의 여전사 아마존상이 있다. 전하는 바에 따르면 기원전 5세기 페이디아스, 폴리클레이토스, 크레실라스, 프라드

「술 취한 늙은 여자」, 기원전 3세기
원작을 로마 시대에 모각, 대리석
　여러 조각으로 심하게 훼손된
것을 다시 조합해 원형대로 복구한
작품이다. 원작은 스미르나의
미론이라는 조각가가 만들었다.
소소한 일상의 단편을 세심한 관찰과
풍자로 재치 있게 표현해 매우
근대적인 인상을 주는 작품이다.
만취한 노파를 통해 악덕에 쉽게
휩쓸리는 인간의 나약함을 묘사했다.
얼굴 주름과 천의 주름이 매우
사실적이다.

몬 등 4명의 조각가(혹은 키돈까지 포함해 5명의 조각가)
가 에페소스 아르테미스 신전에 설치할 청동 아마존상을
놓고 누가 제일 우수한지 경쟁을 했다고 한다. 스스로 심
사 위원이기도 했던 이들은 각자 자신을 최고로 내세웠으
나 2차 후보로 폴리클레이토스가 표를 제일 많이 얻어 결
국 최고 조각가의 영예가 그에게 돌아갔다. 이 미술관에
는 페이디아스와 폴리클레이토스의 아마존을 로마시대
에 모각한 작품들이 소장되어 있는데, 우수에 찬 표정과
'톰보이' 같은 매력이 돋보이는 작품들이다. 때로 적은 이
렇게 매력적이기까지 한 것이다.

**「레다와 백조」, 기원전 4세기의
조각을 기원전 1세기에 모각,
대리석, 높이 132cm**
제우스가 백조로 변해 레다를
유혹했다는 신화를 토대로 한
작품이다. 레다의 아름다움에 반한
제우스는 어느 날 백조로 변해
레다의 품에 안겼다. 독수리에게
쫓기는 불쌍한 새로 변신을 한
것이다. 이 가련한 백조를 구하기
위해 레다는 다가오는 독수리에
맞서 결국 독수리를 쫓았다. 망토로
백조를 가리고 있는 레다의 모습이
무척 선해 보인다. 엉큼한 제우스는
이렇게 레다를 취해 쌍둥이 아들과
두 딸을 얻었다. 레다를 세미 누드로
표현한 것은 곧 있을 제우스의
겁탈을 예고하는 것이다. 원작은
그리스 조각가 티모테오스가 만든
것으로 전해져 온다.

꿈틀대는 뱀 머리카락이 인상적인 메두사

르네상스 이후의 조각가 가운데는 17세기의 대가 베르니니가 이 미술관이 가장 자랑하는 조각가일 것이다. 베르니니의 「메두사」는 머리카락이 뱀으로 이뤄진 신화 속의 괴물을 표현한 작품이다. 고르곤이라 불리는 매우 무서운 괴물 세 자매 가운데 하나다. 이들의 모습이 너무나 소름끼치게 생겼기 때문에 보는 이들은 누구나 다 돌로 변해 버렸다고 한다. 노려보는 눈, 날카로운 송곳니, 늘어진 혓바닥 등 뱀 머리카락 외에도 얼굴 구석구석이 모두 징그럽게 생겼다고 전해진다.

영웅 페르세우스는 메두사의 목을 딸 때 그 얼굴을

처다볼 수 없어 아테나 여신이 준 방패에 머리를 비춰 칼로 잘랐다. 숨을 거둔 뒤에도 메두사의 머리는 사람을 돌로 변하게 하는 괴력을 지녀 아테나 여신이 자신의 가슴 갑옷에 그 머리를 부착했다고 한다. 아테나의 본을 따라

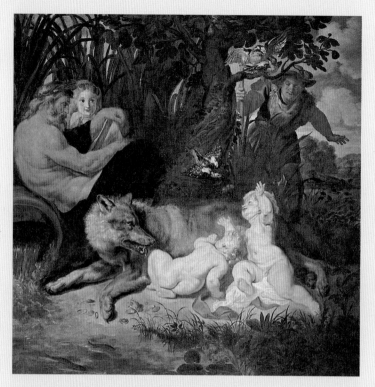

그리스 용사들도 방패에 메두사의 머리를 즐겨 새겨 넣었는데, 적들이 그 방패를 보고 얼어붙은 듯 제대로 힘을 발휘하지 못하게 되기를 원했기 때문이다. 베르니니는 특히 뱀의 꿈틀대는 모습에 초점을 맞춰 상당히 사실적으로 작품을 완성했다.

　널리 알려져 있듯 카피톨리노는 로마의 7언덕 가운데 하나로 로마의 시원이 된 곳이다. 그러므로 그 역사를 반영하는 미술품이 없을 수 없다. 로마의 시조 로물루스(로마라는 말의 어원이 되었다)와 레무스는 늑대의 젖을 먹고 자랐다고 하는데, 그 이야기가 기원전 5세기쯤 만들어진 「청동 늑대상」과 17세기 바로크 화가 루벤스의 「어

꿈틀대는 조각, 되살아나는 로마 역사

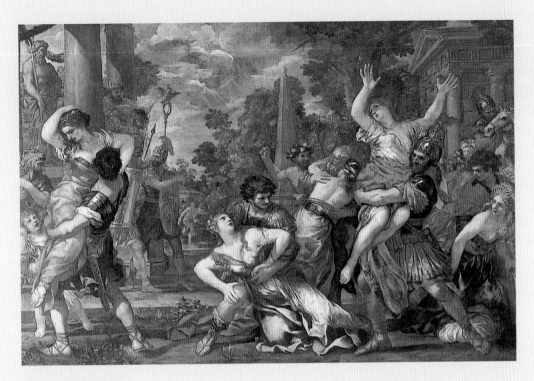

피에로 다 코르토나, 「사비니
여인들의 약탈」, 1630년경,
캔버스에 유채, 280×426cm

미 늑대와 로물루스, 레무스」에 잘 표현되어 있다. 초기
로마인들이 알바 롱가 사람들과 3 대 3 결투를 통해 승자
를 가리는 시합에서 이겨 알바 롱가를 복속시키게 되는
이야기는 다르피노의 그림 「호라티우스가와 쿠라티우스
가의 결투」에 생생히 묘사되어 있다.

17세기 화가 코르토나가 그린 「사비니 여인들의 약
탈」은 로마를 건국한 라틴족 사람들이 여인이 부족해 후
손의 생산에 문제가 있자 이웃 사비니 여인들을 약탈하
는 모습을 담은 그림이다. 당시 라틴인들은 사비니인들
을 잔치에 초대해 술에 취하게 하고서는 여인들을 빼앗고
남자들은 내쫓았다. 그림의 장면은 바로 이 순간을 포착
한 것이다. 뒤에 절치부심한 사비니인들이 전쟁을 일으켰

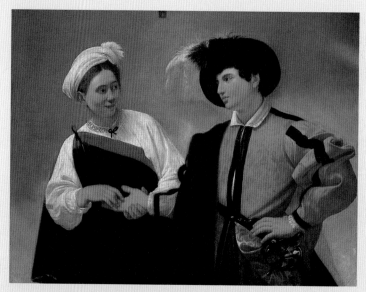

카라바조, 「점쟁이」, 1595년경,
캔버스에 유채, 115×150cm

　카라바조의 첫 패트런 가운데 한
사람이었던 프란체스코 마리아 델
몬테 추기경의 소장품이다. 과거
선배 대가가 성취한 양식보다는
눈앞의 자연에서 더 많은 것을
보고 배운 화가답게 거리에서
흔히 볼 수 있는 장면을 소재로
택했다. 점쟁이 여인이 잘 차려
입은 젊은이의 손금을 봐주고 있다.
이 젊은이의 운세는 과연 좋을까,
나쁠까? 나쁘다고 단언할 수 있다.
왜냐하면 이 점쟁이 여인은 점을
봐주는 척하면서 사실은 젊은이의
손가락에서 반지를 빼고 있는 중이기
때문이다.

회화 전시실

　　　　꿈틀대는 조각, 되살아나는 로마 역사

1. 초상 조각실
2. 콜로세움 앞에서

을 때 여인들은 이미 라틴인들의 아내가 되어 있었다. 여인들의 입장에서는 두 집단의 싸움은 친정과 시집의 싸움이었으므로 화해를 호소했고 두 집단은 결국 하나로 통합되어 영광스런 로마의 기초를 이루게 되었다. 이렇게 하나가 된 두 부족(사실 두 부족은 같은 라틴계 사람들이었다)은 이웃의 다른 라틴 부족들을 제압했을 뿐 아니라 나아가 에트루리아인들과 카르타고인, 그리스인들과 소아시아인, 갈리아인 등 주변 모든 민족을 그들의 발 앞에 무릎 꿇리는 거대한 제국을 건설하게 되었다. 모든 길이 로마로 통하게끔 만든 것이다.

한편 카피톨리노의 초상 조각실 가운데는 황제실과 철학자실이 있어 옛 문명의 유명인들을 두루 살펴볼 수 있다. 그러나 그 가운데 상당수는 평범한 시민들을 새긴 로마 시대의 조각들을 후대에 고의적으로 변조한 것으로, 돈이면 문화재 훼손도 마다하지 않는 인간의 탐욕을 잘 보여주는 사례라 하겠다.

프랑스 니스
스페인 바르셀로나
마드리드

샤갈 미술관
피카소 미술관
미로 재단
구겐하임 빌바오 미술관
프라도 미술관
티센 보르네미사 미술관과 소피아 왕비 국립예술센터

샤갈 미술관

가난한 구도자가 빛으로 그린 사랑

나는 당신 대지의 아들
나는 가까스로 걷고 있노라.
당신은 내 두 손을 화필과 물감으로 가득히 채웠노라.
그러나 나는 당신을 어떻게 그려야 할 지 알지 못한다.
나는 하늘과 대지와 나의 가슴을
또는 불타는 도시들을 혹은 또 도망가는 민중들을
눈물로 얼룩진 나의 눈을 그려야만 하는가.
아니면 나는 도망가야 하는가, 도망간다면 누구에게로.
— 마르크 샤갈

성경과 모차르트가 없는 삶은 살 만한 가치가 없다.
— 마르크 샤갈

기차는 여전히 흔들흔들 나아간다. 아침이 된 것 같다. 뻐근하다. 차창의 블라인드를 걷어 올린다. 그러자 기다렸다는 듯 쏟아져 들어오는 햇빛. 아, 그러나 그 햇빛보다도 햇빛을 타고 함께 흘러드는 저 푸른 바다 지중해! 환각처럼 그 바다가 망막 위를 넘실댄다.

이탈리아에서 남프랑스나 스페인으로 가는 여행객에게는 침

대차를 타고 가라고 권할 만하다. 줄곧 해안선을 따라 달리는 아침 기차 속에서 지중해의 하늘과 공기, 물이 어우러져 빚어내는 부드러움, 싱그러움, 감미로움의 조화를 만끽하는 것은 분명 특별한 경험이 아닐 수 없다. 좁은 객실 안에서 밤새 시달리던 불면의 피로도, 그동안의 여행으로 누적된 젖산들의 '발호'도 이로써 싹 가시는 듯하다.

식구들이 하나 둘 게슴츠레한 얼굴로 일어난다. 2층으로 된 비좁은 침대에서 넷이 자자니 꽤 힘들었다. 아이들을 하나씩 데리고 잔 우리 부부는 애들이 바닥에 떨어질까 봐 벽 쪽으로 눕혀 놓고 둘 다 가장자리에 누웠다. 침대차를 타면 시간을 줄일 수 있다는 이점 때문에 불편을 마다하지 않았는데, 이렇게 상냥한 소녀 같은 지중해의 인사를 받고 보니 분명 고생한 보람이 있다.

가난한 구도자가 빛으로 그린 사랑

푸른 바다가 인상적인 니스 해변

태양 빛과 성서의 빛, 색채의 빛으로 충만한 샤갈 미술관

"아, 이 도시는 분위기가 무척 나긋나긋하고 나른하네!"

행복한 표정으로 주위를 살피는 아내에게 휴양도시 니스의 공기가 부드러운 포옹으로 안긴다. 왜 휴양도시라고 부르는지 설명하지 않아도 알 수 있는, 도시 전체가 푸근하고 안온한 느낌. 우리들의 발걸음도 그만큼 가벼워진다.

니스의 해안 코트다쥐르를 뒤로 하고 시미에 언덕을 향해 동요 가락을 깔며 '미음완보'하다 보면 어느덧 눈앞에 아름다운 주택가가 다가온다. 올리브나무와 삼나무로 둘러싸인 모습이 한가롭기 그지없다. 동네의 골목 한쪽에 자리 잡은 샤갈 미술관은 그 한적함에 묻혀 세월의 흐름을 영원히 정지시켜 놓은 듯 단아하게 서 있다. 남프랑스의 진한 태양 빛과 성서의 빛, 그리고 샤갈 특

유의 색채의 빛이 뒤섞여 파노라마를 연출하는 국립 마르크 샤갈 성서 이야기 미술관. 그 외관은 겸손한 구도자처럼 가난하면서도 소박한 세상을 그리고 있다.

> 내 생애 동안, 나는 내가 나 자신이 아닌 어느 누군가가 아닐까, 또 내가 태어난 곳도 하늘과 땅 사이의 어디쯤이 아닐까 하는 느낌을 종종 가졌었다. 이를테면, 이 세상은 나에게 광대한 사막 같은 곳이었고 나는 그곳을 헤매는 호롱불 같은 것이었다.

샤갈의 가난함은 샤갈의 부유함을 반증하는 증표다. 그것은 이 수수해 보이는 미술관이 안으로부터는 온갖 색깔의 뜨거운 사랑 노래를 감동의 우물물로 퍼 올리는 데서 잘 알 수 있다. 그러므로 남프랑스의 하늘과 바다, 태양과 색채에 대해 깊은 인상과 자극을 받은 사람은 반드시 이 미술관에 들러 그 빛의 의미를 한번 깊이 되새겨 볼 일이다.

앙드레 말로가 적극 후원

국립 마르크 샤갈 성서 이야기 미술관이 생긴 내력은 이렇다. 일찍부터 성서를 주제로 한 그림을 그려 온 샤갈은 방스에 살던 노년 시절, 마티스가 3년여에 걸쳐 제작한 방스 로사리오 예배당의 성화 작품을 보고 큰 감명을 받았다. 이에 자극을 받은 그는 방스 교외의 카르벨 예배당을 위한 작품을 제작했으나 관할 교구 주교의 태도는 부정적이었다. 구약성서의 아가서를 모티브로 한 작품이 지나치게 에로틱하다는 것이었다.

낙담한 그에게 당시 문화부 장관이었던 앙드레 말로가 그 작품들을 중심으로 국립미술관을 짓자고 적극 나섰다. 그런 우여곡절 끝에 1973년, 성서 이야기 미술관이란 독특한 이름으로

1. 「창세기」와 「출애굽기」 연작
전시실 풍경
2. 「아가서」 연작 전시실 풍경

이 미술관은 문을 열었다. 예배당은 아니지만 샤갈이 그토록 애착을 가져온 성서 주제의 미술관이라는 점에서 그에게는 큰 기쁨이었다.

널리 알려진 대로 샤갈 예술의 두 가지 큰 주제는 그의 고향인 러시아 비텝스크와 성서다. 그의 예술과 성서와의 관계를 샤갈은 다음과 같이 표현한 바 있다.

삶이란 죽음을 향해 가는 무정한 과정인 까닭에, 우리는 우리 자신의 사랑과 희망의 색으로 거기에 생기를 불어넣어야 한다. 그런 사랑은 삶에 사회적 응집력을 주고 종교는 삶의 정수를 준다. 나에 관한 한, 삶과 예술의 완전함은 그 근원을 성서에 두고 있다. 단순한 이성의 직인들이 행하는 일은 열매가 없다.

미술관 안에는 중앙 홀에 12개의 창세기, 출애굽기 주제의 작품, '아가'의 방에 5개의 아가서 주제 작품 등 연작 유화 17점이 대표 작품으로 내걸려 있다. 그 밖에 불투명 수채화인 과슈 39점, 판화 1백80점, 조각, 모자이크, 스테인드글라스 등이 소장품 목록에 올라 있다. 창세기 · 출애굽기 주제의 작품 명제들을 보면, 「인간의 창조」, 「에덴동산」, 「에덴동산에서 추방되는 아담과 이브」,

전시장 안에서 전문가의 설명을 들으며 감상하는 관람객들

「노아의 방주」, 「노아와 무지개」, 「아브라함과 세 천사」, 「이삭의 희생」, 「야곱의 꿈」, 「천사와 씨름하는 야곱」, 「불타는 관목 앞에서의 모세」, 「바위를 치는 모세」, 「십계명을 받는 모세」 등이다. 아가서 주제 작품은 「아가 1~5」로 이름 붙여져 있다.

가난한 구도자가 빛으로 그린 사랑

"나는 성서를 꿈꾸었다"

이른바 '행복한 철학자' 가스통 바슐라르는 샤갈의 성서 읽기를 다음과 같이 표현한 적이 있다.

> 샤갈이 성서를 읽는다. 그러면 곧장 그의 독서는 한줄기 빛이 된다.

이와 관련한 샤갈의 어록을 살펴보자.

> 나는 성서를 보았던 게 아니라 꿈꾸었다.

샤갈은 유대인이다. 그것은 성서가 그의 삶에서 차지하는 비중이 남달랐음을 의미하는 것이다. 성서, 보다 정확히 구약성서는 유대인에게 있어 단순한 종교적 경전에 그치는 것이 아니라 민족혼이 농축된 최고의 문화유산이다. 그러니까 기독교인이 성서에 대해 품는 외경심과도 다른, 혈관을 타고 흐르는 민족적 정체감 그리고 그에 기초한 끈끈한 동포애와 소명 의식이 신에 대한 귀의와 함께 성서 안에 녹아 있는 것이다.

그러므로 샤갈이 성서를 통해 신의 빛을 볼 뿐 아니라 그것을 원형적인 민족 설화 또는 부족 설화의 세계로 꿈꾸었던 것은 매우 당연한 일이었다. 그의 성서에는, 우리로 치자면 화톳불 옆에서 듣던 할머니의 옛날이야기 같은 것이 들어 있다. 그는 성서 속에서 '집단 무의식'으로 이어온 무한한 원시적 행복과 자유, 따뜻함과 푸근함을 느낄 수 있었다. 그의 성서 이야기 작품들이 인류의 원죄와 유대 민족의 고난을 훑고 있음에도 늘 따사롭고 넉넉하기만 한 이유가 바로 거기에 있다.

이런 샤갈의 시선을 잘 드러내 보이는 그림 가운데 하나가 「노아와 무지개」다. 성경에 따르면, 인간의 타락이 극심해져 신은

샤갈, 「노아와 무지개」,
1961~1966년, 캔버스에 유채,
205×292.5cm

대홍수를 내렸다. 대부분의 인간이 물에 휩쓸려 죽었다. 사십 주
야를 홍수 속에서 헤맨 노아에게 신은 다시는 그 같은 형벌로 인
류를 벌하지 않겠다고 약속한다. 그 약속의 증표가 무지개였다.
「노아와 무지개」는 바로 그 무지개를 그린 그림이다.

　　푸른 옷을 입은 노아는 지금 화면 오른편 하단에 팔을 괴고
누워 있고 노란 옷의 하느님은 하얀 무지개를 창공에 걸쳐놓고
있다. 그 사이로 앞으로 전개될 인류사의 온갖 파노라마가 펼쳐
진다. 처절한 재난 속에서 살아남은 노아지만 그는 어쩌면 한가
해 보일 정도로 여유로운 자세를 취하고 있다. 삶과 죽음, 그 모
두를 신에게 맡긴 자의 초탈이다. 반면 하느님의 날개는 핏빛으
로 빨갛다. 신은 지금 심신이 그다지 편한 상태가 아니다. 그럴
수밖에 없다. 스스로 창조한 인간을 물로 쓸어버리는 '참척의 아
픔'을 겪은 존재가 아닌가.

　　핏빛 날개가 하얀 무지개에 닿자 무지개도 붉게 물들려 한
다. 하느님의 피가 번지고 있는 것이다. 죽은 인간은 고통을 잊을
수 있지만, 죽을 수 없는 하느님은 이 고통을 영원토록 가져갈 수

밖에 없다. 비온 뒤에는 무지개가 뜰 것이고 무지개가 뜰 때마다 하느님은 그 고통을 되새길 것이다. 그런 까닭에 무지개는 바로 그런 고통조차 감내한 신의 희생과 사랑을 상징하는 이미지다. 인류에게 희망을 주고 사랑의 진정한 의미를 깨우치기 위해 신은 이처럼 스스로를 희생했다. 샤갈의 하느님은 이렇듯 근원적으로 따뜻한 존재다.

여기서 우리는 샤갈이 유태인이라는 사실을 다시 한 번 상기할 필요가 있다. 샤갈은 러시아의 유태인 마을 비텝스크에서 노동자의 아들로 태어나 가난하고도 음울한 어린 시절을 보냈다. 러시아는 그의 조국이었지만 진정한 그의 조국은 그의 그림처럼 현실이 아니라 꿈속에서만 존재했다. 그는 또한 2차 대전 중에 그의 동포들이 광기의 제물로 대량 학살되는 것을 목도했다. 그것은 형언할 수 없는 비극이었다. 화사한 색채에도 불구하고 그의 그림에서 항상 우수와 애조가 느껴지는 것은 그런 배경을 고려해 볼 때 지극히 당연한 일이다.

그러나 그럼에도 불구하고, 그는 신에 대한 절대적인 신뢰를 결코 버리지 않았다. 성서의 욥과 같이 신을 믿을 뿐 아니라 신의 상처에 붕대를 감으려고까지 한다. 팔레스타인 지역을 여행한 뒤 "이스라엘 땅의 공기는 인간을 현명하게 만든다. 우리는 그만큼 오랜 전통을 가지고 있다"고 그가 자랑스럽게 되뇐 것도 고난이 크면 클수록 더욱 더 신에게 귀의하는 유태인들의 '지혜', 그 오랜 믿음의 전통에 대한 확신에 다름 아니다.

물론 샤갈은 인간이 신과 직접적으로 대화할 수 없음을 잘 알고 있다. 하지만 집 떠나서 괴롭고 힘들고 외로울 때 어머니의 모습이 더욱 절실히 떠오르듯 그는 그렇게 절실히 하느님과의 직접적인 대화를 꿈꾼다. '꿈 꿀 권리'는 누구에게나 있다. 그는 꿈을 꾼다. 하느님과 정답게 이야기한다. 그리고 깨어나서는 현실의 고통을 그 꿈의 위로로 보상한다. 그가 굳이 기록의 시대 이전

인 창세기와 출애굽기 시대만을 대상으로 그린 이유가 거기에 있다. 그가 그걸 생생한 상상으로 풀어놓기 위해 붓을 든 것은 하느님이라고 해도 막을 수가 없는 일이었다.

그래서 바슐라르는 "샤갈은 인간이 그대로 초인간적 존재였던 저 확고부동한 위대한 시대를 우리들에게 체험하도록 한다"고 언급했다.

너의 젖가슴은 한 쌍의 사슴

샤갈에게 하느님의 사랑과 남녀 간의 사랑을 구분한다는 것은 큰 의미가 없었다. 사랑은 큰 하나였다. 그의 「아가서」 연작이 온통 붉은 색으로 통일된 것도 그 큰 하나를 보여주기 위한 것이었다. 성서가 남녀 간의 사랑에 기대 신의 사랑을 노래한 것이 그는 그저 못내 좋았다. "색과 마찬가지로 회화를 고무하는 것은 사랑"이라는 그의 말은, 그래서 평범하지만 또 평범하지만은 않은 장인의 고백으로 다가온다.

> 나에게 입 맞춰 주세요.
> 숨 막힐 듯한 임의 입술로.
> 임의 사랑은 포도주보다 더 달콤합니다.
> 임에게서 풍기는 향긋한 내음,
> 사람들은 임을
> 쏟아지는 향기름이라고 부릅니다.
> 그러기에, 아가씨들이 임을 사랑합니다.
> 나를 데려가 주세요, 어서요.
> 임금님 나를 데려가세요,
> 임의 침실로
> ― 아가서 1장 1~4절

샤갈, 「아가 4」, 1958년, 캔버스에 유채, 145×211cm

아가서의 농도 짙은 사랑 표현은 흔히 신의 인간에 대한 사랑, 그리스도의 교회에 대한 사랑을 은유한 것으로 해석된다. 그러나 샤갈은 시의 내용을 축자적으로 따른 듯 남녀 간의 사랑을 표현하는 데 더 초점을 맞췄다. 물론 그럼에도 그 사랑은 남녀 간의 사랑을 넘어 많은 것을 함축한 사랑이라 하겠다.

1~5번의 연작 그림은 마치 낙원에서의 하루를 즐기는 듯한 장면에서부터(「아가 1」), 사랑하는 이의 지극한 아름다움(「아가 2」), 사랑하는 이들의 행복한 결합(「아가 3」), 예루살렘의 하늘을 나는 그들의 사랑(「아가 4」), 영원히 빛나는 그들만의 세계(「아가 5」)를 그린 그림까지 전반적으로 매우 포근하고 감미롭다.

아가서는 특히 사랑하는 이의 모습이나 사랑 자체를 다양한 상징으로 묘사해 시적 밀도를 높였는데, 이는 원래 그림에 상징성 높은 동물 따위를 즐겨 그려 넣었던 샤갈의 취향과도 매우 잘 맞아떨어지는 것이었다. '비둘기 같은 그 눈동자', '나는 샤론의 수선화, 골짜기에 핀 나리꽃', '너울 속 그대의 볼은 반으로 쪼개 놓은 석류', '그대의 머리채는 길르앗 비탈을 내려오는 염소 떼',

'너의 젖가슴은 한 쌍 사슴 같고 쌍둥이 노루 같구나' 등 아가서
의 묘사들은 샤갈의 그림에서 그대로 비둘기가 되고 사슴이 되고
염소가 된다. 그는 자신이 아가서의 기자와 동일한 인생관과 세
계관을 갖고 있음을 확인하고 아무 거리낌 없이, 너무도 확신에
차서 그 이미지의 전개에 깊이 몰두한다.

　이처럼 아가서의 분위기를 샤갈이 그대로 시각화할 수 있었
던 바탕에는, '버림받은 민족'으로서 겪은 고난과 참변의 종국적
구원으로서 사랑과 사랑의 가치에 대한 절실한 신앙이 깔려 있었
다. 또 아내 벨라와의 전설적인 사랑이 드러내듯 한 사람의 인간
으로서 그가 경험한 사랑의 힘에 대한 확고한 믿음이 있었다. 젊
은 시절 그가 자신의 생애를 돌아보며 쓴 책 『나의 생애(샤갈, 내
젊음의 자서전)』에서 첫 부인 벨라에 관해 그가 쓴 내용은 아가
서의 분위기와 꽤 많이 닮아 있다.

　　그녀의 침묵은 나의 침묵이다. 그녀의 눈은 내 눈이다. 그녀가
　마치 오랫동안 나를 알아 왔고 나의 유년 시절과 나의 현재, 그리고
　나의 미래를 알고 있는 것 같다. 나는 전에 그녀를 한 번도 본 적이
　없지만 그녀는 오래 전부터 나를 관찰하고 나의 깊은 속마음을 읽어
　왔던 것 같다. 나는 이 사람이야말로 그녀 — 나의 아내 — 라는 것
　을 알았다.

　이렇듯 꿈결 같은 사랑으로 충만한 샤갈의 예술을 데 키리
코, 클레 등의 예술과 함께 '환상미술'이라는 범주에 넣어 얘기하
는 미술사가들이 있다. 그때 우리는 그 맥락에서 어떤 도피성 같
은 것을 느끼게 된다. 그러나 샤갈의 환상은 도피라기보다는 곧
잘 고향으로 돌아가는 즐거운 귀향길 같은 것이다. 현실의 공포
와 두려움을 완전히 떨친 것은 아닐지라도 귀향길은 늘 설렘과
기쁨으로 가득 차 있다. 그의 예술은 그런 기쁨으로 늘 충만하다.

니스의 공기는 옥색

색이라는 건 묘해서, 세상의 어떤 느낌도 색으로 다 표현할 수 있다. 심지어는 특정 음악의 느낌까지도 색으로 표현할 수 있다. 그렇게 확신하고 그림을 그린 이로 칸딘스키와 클레를 꼽아 볼 수 있다. 니스의 느낌을 그래서 나는 옥색으로 표현하고 싶다. 물론 니스의 푸른 바다와 하늘을 보면 누구나 니스를 대표하는 색으로 푸른색을 가장 먼저 떠올리게 된다. 니스가 낳은 위대한 미술가 이브 클랭은 그래서 니스의 경험으로부터 저 유명한 IKB(International Klein Blue)를 만들어 냈다. 하지만 나에게는 왠지 니스를 대표하는 색이 옥색으로 다가왔다.

그 옥색은 원래의 옥색에 약간의 녹색을 더 보탠 옥색이다. 수많은 녹색 계통의 색 가운데 옥색은 그 어떤 녹색보다 부드럽다. 그리고 환상적이고 우아하다. 움직임의 템포는 다소 늦은 편이나 더 정감이 있다. 그리고 녹색 일반의 푸근한 평화 또한 지니고 있다.

그 녹색에 니스 특유의 푸른색이 얹히고, 다시 푸른색의 얹힘이 더해져 점점 짙어 가는 듯하더니 검정색이 된다. 밤이 왔다. 이제 검정색이 모든 것을 지배하는 세상이다. 그러나 니스의 옥색은 보이지는 않아도 사라지지 않는다. 옥색의 공기가 여전히 내 기도를 오르내린다. 샤갈의 성서 주제 그림들 역시 근본은 옥색이다. 창세기·출애굽기를 주제로 한 작품들은 청색과 녹색이 주조색이지만 그 색들 사이로 흐르는 에너지는 옥색이다. 아가서 연작의 붉은 색도 그 점에서는 동일하다. '적재적소'라는 말처럼, 그의 그림은 분명 있을 자리에 자리하고 있는 것이다.

옥색 공기를 느끼며 온 식구가 자갈이 깔린 해변에 앉아 고즈넉이 앉아 있다. 이렇게 아름다운 밤바다에는 사람들이 시끌벅적 몰려들 것도 같은데, 저 멀리 젊은이 한 무리를 빼고는 사람이 없다. 멀찍이 통통이며 가는 배 하나가 눈에 띈다. 완전한 휴식이다.

　　일어나 매끈매끈하고 판판한 자갈을 주워 든다. 밀려갔다가
는 다시 밀려드는 물을 향하여 던진다. 하나, 둘, 셋…. 작은 포말
을 일으키며 수면 위를 내달리다가는 사라지는 돌. 자연과의 대
화는 아무 의미가 없어 보이는 행위를 통해 시작되고 그것의 반
복을 통해 깊어진다. 우리에게 아직 자연을 향하여 말을 걸 수 있
는 능력이 남아 있다는 건 무척 다행스러운 일이다. 땡이도 일어

나 돌을 던진다.

"퐁!"

아이가 알아들을 수 있도록 자연이 '베이비 토크'로 말하는 것 같다.

아이와 바다의 대화가 한동안 계속된다.

피카소 미술관

"나는 찾지 않는다, 나는 발견한다"

나는 내 꽃다발을 장례식에 가져갔지. 그들은 그걸 좋아하지 않았어. 그럴 수 있지. 그러나 그 꽃이 맘에 안 든다고 야비하게 모욕을 줄 수는 없는 것 아냐?

1953년 스탈린이 사망했을 때 피카소(1881~1973)는 공산주의자였던 시인 루이 아라공의 요청에 따라 그의 잡지 『레 레트르 프랑세즈』에 스탈린 초상화를 그려 주었다. 그런데 이게 문제가 되었다. 스탈린의 죽음에 환호하던 사람들로부터도 거센 비판이 있었지만, 프랑스 공산주의자들로부터도 항의가 쇄도했다. 소련 대사관 또한 격렬히 항의했다. 공산주의자들의 비난은 스탈린을 너무 '엉망으로', '불경스럽게' 그렸다는 것이었다. 그러나 사실 피카소의 그림을 앞에 놓고 엉망 어쩌구 하면 피카소만큼 할 말이 없어지는 사람도 없었다.

당시 프랑스 공산당의 기관지 「뤼마니테」는 다음과 같이 입장을 밝혔다.

… 피카소 동지가 그린 위대한 스탈린의 초상화에 대해 단호한 비난을 표명한다. 위대한 예술가 피카소가 노동자 계급의 입장을 적극 지지하고 있음은 누구나 잘 알고 있는 사실로, 그의 개인적 감

고색창연한 고딕 지구에 들어서 있는
피카소 미술관

피카소 미술관

피카소 미술관 건물

정을 의심하고자 하는 것이 아니라, 프랑스 공산당 사무국은 ⋯ 아
라공 동무가 이 초상화를 게재하도록 허락한 데 대해 유감스럽게
생각한다.

초상화를 실어 문제가 된 『레 레트르 프랑세즈』 편집실로 날

"나는 찾지 않는다, 나는 발견한다"

아 들어온 독자들의 반응은 흥분 그 자체였다.

나는 피카소가 그린 초상화로 인해 우리의 가장 훌륭한 지도자에 대한 사랑과 감사를 느끼는 내 감정에 아주 심한 충격을 받았다.

프랑스 공산당 당원으로서 피카소는 이 같은 사태의 전개에 매우 화가 났지만 시간이 흐름에 따라 여유를 되찾고 현실을 받아들였다. 아직 소련 안에서 스탈린 격하 운동이 일어나기 전, 그리고 그의 잔인한 폭정이 폭로되기 전, 이 유명한 스캔들은 모스크바로 기울어 있던 프랑스 공산주의자들을 들쑤신 '찻잔 속의 태풍'이었다.

이 해 피카소는 이 '필화 사건' 말고도 사랑하던 여인 질로와 헤어지는 등 온갖 종류의 어려움에 직면해 있었다. 인류 역사상 가장 부유하고 가장 이름이 널리 알려진 화가로서 '산이 높으면 골이 깊다'는 만고의 진리를 새삼 깨닫는 시간이었다. 이 무렵 피카소가 시름을 잊고자 탈출구로 삼은 게 옛 거장들의 명화를 자신의 스타일로 리바이벌하는 것이었다. 들라크루아의 「알제리의 여인들」, 마티스의 「오달리스크」, 벨라스케스의 「시녀들」 등의 유명한 '번안물'이 이때 집중적으로 제작되었다.

이 가운데 수십 점의 개성적인 방작(倣作)을 양산한 「시녀들」 시리즈는 바르셀로나의 피카소 미술관에 가득 모셔져 있다. 그가 얼마나 열심히 옛 거장들에게서 영감을 얻으려 했는지가 잘 나타나는 사례다.

어릴 적 그린 그림부터 전시
피카소가 태어난 곳은 스페인 남쪽의 말라가다. 바르셀로나로 온 것은 1895년 그의 아버지 돈 호세 루이스 블라스코가 이곳

의 론자 미술학교에 교사로 전근했기 때문이다. 피카소는 바르셀로나를 무척 좋아했다. 이 도시 특유의 자유분방함과 활기, 프랑스 등 다른 유럽 지역과의 친화성, 그리고 무엇보다도 농도 짙은 예술적 분위기를 좋아했다. 피카소가 19세 때 파리에 처음 발을 들여놓은 이래 4년 동안 피레네 산맥을 여덟 차례나 넘나들며 바르셀로나에서의 작품 활동 또한 포기하지 않은 것은, 바로 이 분위기를 잊지 못했기 때문이었다.

바르셀로나 항구 쪽에 면한 고딕 지구는 1298~1448년에 지어진 성당을 중심으로 중세 건축물이 많이 늘어서 있는 곳으로 유명하다. 피카소 미술관은 이곳의 한 구석에 있다. 이 미술관 역시 14세기에 지어진 옛 건물 안에 자리하고 있는데, 비좁은 골목으로 빠져 들어가야 찾을 수 있기 때문에 자칫 놓치기 쉽다. 그래도 그 좁은 골목에서는 떠돌이 악사들이 요란한 음악을 연주하곤 해 회랑 안 관람객들의 귀까지 즐겁게 해준다.

1963년 피카소가 이곳에 자신의 미술관을 세우도록 한 것은 이 지역에 대한 그의 사랑과 밀접한 관련이 있다. "프랑코 독재 정권이 지속되는 한 결코 스페인에 돌아가지 않겠다"고 공언한 피카소는 결국 이 미술관의 개관식에도 참석하지 못했다. 그러나 그는 자신의 소년 시절과 청년 시절의 주요 작품을 이 미술관에 모두 기증함으로써 그의 뼛속 깊이 스며 있는 애향심을 보여주었다. 피카소의 전설적 재능을 확인시켜 주는 그 기증품은 그가 9세 때 그린 「투우와 여섯 마리의 비둘기」, 15세 때 그린 「첫 영성체」, 이듬해 그린 「과학과 자비」, 그리고 아버지와 어머니의 초상과 「막의 끝」 등 로트레크풍의 스케치, 파스텔화 「숄을 걸친 여인」, 청색시대의 작품 「조촐한 식사」, 그리고 앞서 언급한 「시녀들」의 여러 '변주곡'이다.

청소년기의 작품 「과학과 자비」는 어린 나이에 그린 그림임에도 불구하고 꽤 균형 잡힌 표현력과 완성도를 보여주는 작품이

피카소, 「과학과 자비」, 1897년,
캔버스에 유채, 197×249.5cm

다. 이 작품은 마드리드의 국전에 출품되어 상을 받는 등 당시 스
페인 화단으로부터도 매우 좋은 평가를 받았다. 피카소로서는 첫
수상이었다. 스페인 바로크 회화의 흔적이 역력히 배어 있는 그
림이지만 소년 피카소는 여기에 보다 모던한 감각을 더해 보려
애썼다.

　　병든 여인의 가련함을 극대화시킨 표정 묘사가 피카소의 초
기 예술 세계를 관류하는 특유의 비애미를 일찍부터 예고하고 있
다. 고통 속에 놓인 어머니, 그 어머니의 품에 안기고 싶어도 안
길 수 없는 어린아이, 이 불우한 가정을 위해 과학의 이름으로 모
든 땀과 노력을 아끼지 않는 의사 등 등장인물들의 표정과 정서
적 관계가 생생한 리얼리티를 띠고 감상자에게 다가온다.

　　이 그림에서 의사가 과학을 상징한다면 간호하는 여인은 자
비를 상징한다. 과학이 영웅이라면 자비는 영웅의 짝인 것이다.
고전적 영웅 주제의 흔적이 '과학과 자비의 영웅화'를 통해 나타

피카소 미술관

나 있다 하겠다.

　이 그림의 제작을 위해 피카소의 아버지는 짧은 기간 동안이지만 피카소에게 첫 스튜디오를 마련해 주었다. 피카소는 이 주제를 위한 밑그림으로 7장의 스케치를 제작했다. 아버지가 의사의 모델을 섰고, 아들과 함께 구걸하던 여인을 병든 여인을 위한 모델로 고용했다. 그녀에게는 하루에 10페세타를 모델료로 주었다. 마드리드 전시가 끝난 뒤 이 작품은 말라가 지역 전시에도 출품되어 영예의 금메달을 수상했다.

　벨라스케스의 「시녀들」을 변주한 작품 가운데 가장 매력적인 것은 「피아노」다. 이 작품은 「시녀들」의 작은 부분을 모티프로 하여 매우 인상적인 장면을 낳은 걸작이다. 널리 알려져 있듯 벨라스케스의 「시녀들」은 왕녀 마르가리타와 시녀들, 왕과 왕비, 그리고 그림을 그리는 벨라스케스 자신을 묘사한 집단 초상화다. 피카소는 이 작품을 다양한 방식의 입체파적 접근으로 분해해 들어가 그 영양소를 한껏 흡수했다. 전체를 변형해 그리기도 하고 일부분을 클로즈업해 그리기도 했다. 그 가운데 「피아노」는 「시녀들」 우측 하단의 한 귀퉁이에 나오는 인물에 매료되어 그를 클로즈업해 그린 그림이다. 그 인물은 이탈리아 출신의 난쟁이 니콜라스 페르투사토다.

　니콜라스 페르투사토는 궁정에서 시종 일을 했다. 벨라스케스의 그림에서 그는 두 손을 살짝 앞으로 내밀고는 왼발을 개 등에 올려놓고 있다. 난쟁이의 신체 비례를 그대로 가져와 그려 놓으니 니콜라스가 마치 개구쟁이 어린아이처럼 보인다. 니콜라스가 그러거나 말거나 이 마스티프 종 개는 궁정에서 기르는 개답게 신경도 쓰지 않고 근엄하게 졸고 있다. 이 장면이 피카소의 그림에서는 피아노를 치는 사람과 발치의 작은 개로 표현되었다. 이렇듯 피카소는 작고 귀여운 난쟁이를 기발하고도 독특한 방식으로 피아니스트로 만들었다. 피카소는 이 난쟁이를 보는 순가

　　　　　"나는 찾지 않는다, 나는 발견한다"

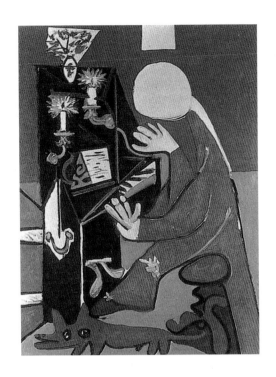

피아노가 떠올랐고, 이를 지체 없이 스케치해야 했다고 한다. 그
렇게 그려진 붉은 옷의 피아니스트는 지금 흥에 겨워 까딱거리며
피아노를 치고 있다. 피아니스트의 열정이 붉은색으로 분출되고
검은색의 피아노는 그 열정을 다 받아 강렬한 사운드를 만들어
내는 듯하다. 직관과 육감으로 사물을 보고 거기서 매우 기발한
창안을 해내는 피카소의 특징이 잘 드러나 있는 그림이다.

"나는 발전하지 않는다, 나는 있다"

레종 도뇌르 훈장을 받는 등 20세기 프랑스 미술계의 기념비
로 우뚝 선 피카소. 그 대가가 스페인에서 왔지만, 전통적으로 프
랑스 사람들은 피레네 산맥 너머를 유럽으로 치지 않았다고 한

다. 스페인은 유럽의 일원으로서 '기준 미달'이라는 편견이 있었던 것이다. 그것은 스페인이 한때 이슬람의 영향권 아래 있었던 탓도 있으나 무엇보다 사회·경제적으로 다른 유럽 국가와 차이를 보인 것이 큰 이유인 듯하다. 문학인이나 화가의 경우는 예외로 하더라도, 사실 스페인은 유럽 문명에 크게 영향을 끼친 철학자나 과학자를 많이 배출하지 못했다. 피카소의 예술에 대한 분석에서도 이 부분은 늘 꼬리표처럼 따라다닌다.

유럽이 온갖 대가를 지불하며 한참 산업혁명과 자본주의의 발달 단계를 경험하고 있을 때 스페인은 봉건적인 사회 체제를 잔존시키며 전근대적인 착취 구조를 오랫동안 유지했다. 피카소가 태어날 무렵인 19세기 말 스페인 사회의 외형은 비록 유럽 일반의 특징을 어느 정도 닮아 있었으나 근대적인 합리주의와는 거리가 멀었고, 기층 민중의 주류인 농민들은 지주들의 학대에 시달리다 못해 사유재산을 경멸하고 무정부주의적인 가치관에 빠져들었다.

이 같은 사회 분위기가 피카소의 예술에 끼친 영향에 대해서는 영국의 미술평론가 존 버거가 쓴 『피카소의 성공과 실패』에 잘 나와 있다. 존 버거에 따르면 피카소는 정체를 거듭해 온 스페인의 문화적 전통에 의지해 서유럽 예술의 지적 탐구심과 연구 노력을 철저히 무시했다. 무정부주의가 대표하듯, 일거에 모든 것을 해체해 버리려는 사회의 정신적 분위기로 인해 진보에 대한 믿음을 가질 수 없었던 이 스페인의 아들은, 그의 탁월한 재능으로 인한 천재 신화의 형성과 함께 예술을 '하늘에서 뚝 떨어진 그 무엇'으로 생각했다. 그러므로 예술은 인간들이 애써 노력한다고 성취되거나 달성되는 게 아니라, 있는 그대로의 그것이 어느 순간 스스로 발현하는 그런 것이었다.

나는 찾지 않는다. 나는 발견한다.

나는 발전하지 않는다. 나는 있다.

예술에 있어 흥미로운 것은 일체가 바로 최초에 벌어진다는 점이다. 일단 시작을 하면 우리는 이미 끝에 와 있는 것이다.

피카소의 어록에는 그의 예술에 대한 '예정설적 신앙'이 잘 나타나 있다. 그는 위대한 섭리에 의해 선택된 예언자이며, 예언자의 입에서 나오는 것은 신의 말씀이다. 그의 예술은 신의 예술이고 그것은 종국적으로 초월적인 것이다. 신은 그저 그의 몸을 빌었을 뿐이다. 그래서 그는 다시 말한다.

그림은 나의 의지를 넘어선다. 그것은 나로 하여금 그것이 원하는 것을 하게 만든다.

이와 관련해 존 버거는 그에게 '고상한 야만인'이라는 별명을 붙여 주었다. 그의 예술이 위대하므로 '고상하다'는 수식을 안 붙일 수는 없지만, 서유럽의 보다 위대한 과학과 진보의 정신을 무시하고 그럼으로써 결국 '관념의 미몽' 또는 환상에서 깨어나지 못한 채 문화 발달에 대한 부적응의 '자폐 반응'으로 일관했다는 점에서 야만인이라는 것이다.

피카소는 8세 때 유화를 시작했고 11세 때 데생을 '뗐다'. 13세 되던 해 그린 「비둘기를 든 소년」이 너무도 완벽해 미술 교사였던 그의 아버지는 자신의 붓 등 화구 일체를 아들에게 넘겨주고 절필했다고 한다. 그의 신화와 관련해서는 또 그가 제일 처음 발음한 단어가 '라피스(연필)'였으며, 이미 말을 배우기 전에 그림부터 그렸다는 이야기가 있다. 그가 14세 때 바르셀로나 미술학교의 고급반에 편법으로 지원하면서(당시 그는 나이가 너무 어려 지원 자격이 없었다) 남들은 한 달이 걸리는 실기 시험을 하루 만

에 치렀다는 얘기나, 16세 때 마드리드의 왕립 아카데미에 장학
생으로 입학함으로써 더 이상 치러야 할 시험이 없었다는 이야기
등도 그의 천재성을 확인해 주는 전설이다.

　　문화적 배경을 떠나 이 정도의 천재성을 가진 사람 치고, 그
리고 그 천재성이 주변으로부터 늘 찬양의 대상이 되었던 사람
치고, 스스로의 '신적 능력'을 확신하지 않을 사람은 별로 없을
것이다. 설사 '선진' 문화권의 한복판에 뛰어들었다 하더라도 주
눅 들지 않고 자신의 감수성을 타인들이 수용하도록 '강요'할 자
신감이 이 천재에게는 있었을 것이다. 피카소는 석기를 들고 청
동기, 철기와 싸웠고 그리고 마침내 이겼다. 그러므로 이 '어찌할
수 없는 야만인'은 다시 '그럼에도 어찌할 수 없는 천재'로서 자
신의 시대 위에 우뚝 선다. 피카소의 큐비즘이라는 것도 따지고
보면 이베리아 민속 미술과 아프리카 미술 등 '원시' 미술에 영향
을 받은 측면이 없지 않다. 또 그가 '큐비즘의 발견' 이후에 그 기
득권에 매몰되어 한 유파의 우두머리 정도로 편입되지 않고 오히
려 거기서 일탈해 20세기 최고의 작가가 된 것도 종국적으로는
그의 '야성'과 깊은 관계가 있는 것이다.

현실 속에 들어선 비현실, 사그라다 파밀리아

　　피카소 미술관을 나오니 햇볕이 따사롭다. 라운드 투어 버스
를 타고 도시의 활기를 좇기로 한다. 이 투어 코스의 가장 중요한
경유지는 아마도 사그라다 파밀리아 성당일 것이다. 천재 건축가
가우디(1852~1926)의 설계로 1884년 착공된 이 바르셀로나의 명
물은 앞으로 언제 완성될지 아무도 모른다. 최소한 1백 년은 더
걸릴 게 틀림없다. 현대판 중세의 공사다.

　　고딕풍의 사그라다 파밀리아는 직선을 혐오한 가우디 특유
의 역동적인 선들로 곳곳이 휘감겨 있다. 식물의 선 같기도 하고

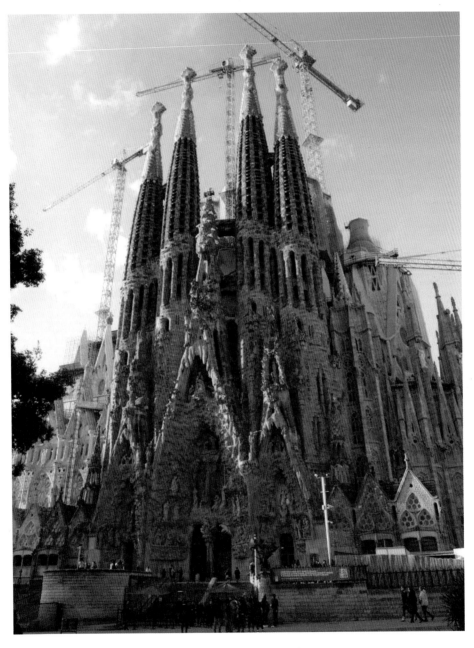

살아 있는 유기체의 인상을 주는
사그라다 파밀리아

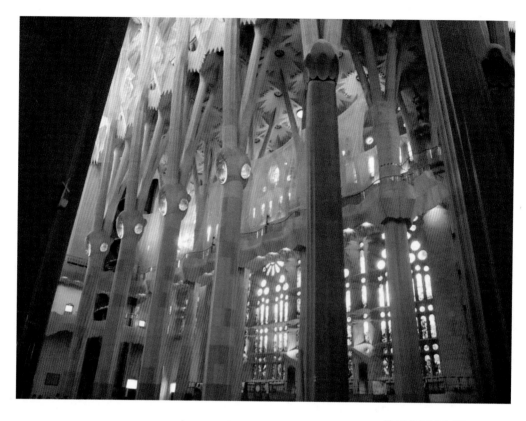

동물의 선 같기도 한 그 선들은 성당을 단순한 무기물이 아닌 살아 있는 유기체의 모습으로 탈바꿈시켜 놓는다. 영감의 덩어리다. 당시의 건축 조류와 떨어져 이렇게 환상적인 세계를 추구한데서 바르셀로나 특유의 고집스런 독자성, 무정부주의가 또 다시엿보인다. 보수적인 가톨릭 신앙과 깐깐한 카탈루냐 민족주의로똘똘 뭉친 안토니 가우디를 이해하기 위해서는 이 지역의 이런특성을 전제하는 것이 필수다. 『어머니의 품을 설계한 건축가, 가우디』를 쓴 하이스 반 헨스베르헌에 따르면, 가우디의 위대함은그의 천재를 통해 선사시대 이래 누적되어 온 카탈루냐의 전 역사와 문화가 한꺼번에 분출하여 나온 것이라고 한다. 그것은 지

"나는 찾지 않는다, 나는 발견한다"

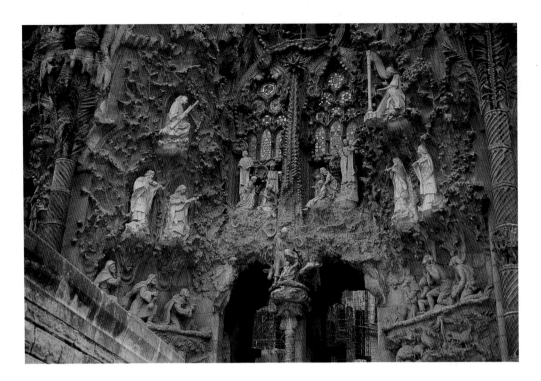

아기 예수의 탄생과 동방박사의
경배를 주제로 한 조각들. 동쪽
파사드에 설치돼 있다

중해의 빛이고, 고딕의 신앙이며, 이슬람의 열정이자, 낭만주의
의 꿈이다. 그리고 무엇보다 카탈루냐인들의 피가 쌓인 것이다.
바르셀로나 출신 건축가 후안 호세 라우에르타가 말한 바, "지옥
위에 세워진 성전"이다. 가장 뜨거운 인간의 투쟁과 열정이 펼쳐
진 곳을 지옥이라고 한다면 말이다.

그런 점에서 주류 건축사학자들이 가우디의 작품을 아르누
보 등 서양 문화사의 계보 속에서 설명하는 것은 왠지 공허해 보
인다. 가우디는 그 어떤 전개의 한 단면이 아니다. 그 스스로 '처
음이요 나중인', 하나의 완성된 예술이다. 이렇게 '완성된' 예술
가인 그의 주요 작품들이 아직도 미완성인 상태로 남아 있다는
것은 시사하는 바가 크다. 건축도 조형예술의 하나이므로 본질적
으로 공간예술일지 몰라도, 가우디는 이처럼 시간과 투쟁하는

피카소 미술관

'시간 예술가'의 면모를 보여주었다. 왜일까? 그에게 건축이란 어머니의 자궁을 재현하는 일이며, 그것은 무엇보다 시간을 거슬러 올라가는, 혹은 초극하는 일이기 때문이다. 가우디는 말했다.

"독창성이란 기원으로 돌아가는 것이다."

가우디는 완전한 설계 도면을 남기지 않았다. 건물을 지어가면서 고치고 또 새로운 영감을 더해 매우 자연스런 비전을 형성했는데, 결국 그의 죽음 뒤 이 작품은 그의 아이디어에 기반은 하고 있으나 다소 변형된 영감의 새 옷을 덧입고 있다. 4개의 옥수수 모양 탑 위에 얹힌 조형물이나 새로이 덧붙여진 조각들은 기존의 것들과 영 다른 현대적 예술품이다. 과연 가우디가 이를 좋아했을까? 그러나 세월은 흘렀고 변화된 시대의 미감이 여기라고 반영되지 않을 수 없다. 그리고 무엇보다 그는 시간을 존중하는 예술가였다.

"나는 찾지 않는다, 나는 발견한다"

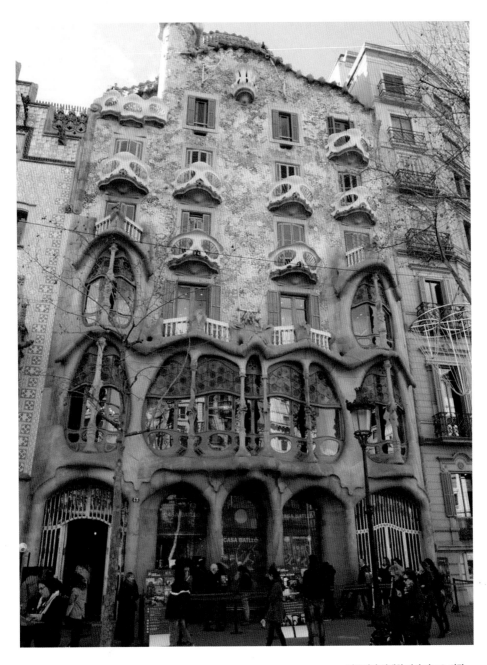

가우디가 설계한 카사 바트요 외관

이 기묘한 성당 앞에서 가족사진을 찍자니 불현듯 우리 시대의 위대한 문학평론가 고(故) 김현의 얼굴이 떠오른다. 그도 이곳에서 사진을 찍었다. 그가 쓴 『예술 기행』에는 그 사진이 조그맣게 실려 있다. 김현은 가우디의 예술에 대해 "그는 나에게는 비현실적인 것의 기능이 현실적인 것의 기능을 강화하고 보완한다는 것을 확인시켜 준 최초의 건축가"라고 말했다. 그의 얼굴이 서서히 '페이드아웃'되면서 내 마음 속에서는 가우디에 대한 보다 짓궂은 표현이 떠오른다.

"가우디는 신의 화장실 커튼을 열어젖히고 신의 치질을 본 최초의 인간이다."

그 말을 듣고는 아내가 피식 웃음을 터뜨린다. 감수성이 남다른 예술가로서 가우디는 그 어떤 것으로부터도 영감을 이끌어낼 수 있는 그런 천재였을 것이다.

아이스크림을 다 빨고 넋 놓고 기다리고 있자니 다시 투어 버스가 온다. 이 투어 버스는 하루 종일 아무 때고 타고 내릴 수 있어 좋다. 역시 가우디의 환상적인 건축물이 있는 구엘 공원과 항구, 동물원, 몬주익 공원 등지를 순회한다. 차가 몬주익 공원에 다다를 즈음이 되자 밖은 완전히 밤이다. 차에서 내리니 짙은 어둠 속에서 놀이 공원으로 가는 케이블카 주변만 휘황찬란하다. 주변 식당에서 가족 단위로 식사를 하는 사람들이 무척 행복해 보인다.

처음 케이블카를 타보는 땡이는 너무 좋아서 거의 흥분 상태다. 이윽고 둥실 떠오르는 케이블카. 땡이의 환호. 바르셀로나 시가지가 한쪽으로 시원하게 펼쳐진다. 그 야경을 내려다보노라니 어느덧 우리의 여행이 이 이슥한 밤처럼 종장으로 치닫고 있음을 느끼게 된다. 사람이 자신의 발 아래로 세상을 굽어보면 왜 꼭 정복욕 같은 게 일어날까? 더구나 이제 우리는 집으로 돌아갈 준비를 해야 하는데.

　　　　"나는 찾지 않는다, 나는 발견한다"

미로 재단

몬주익 언덕, 미로를 찾아가는 길

"미로는 초현실주의의 모자를 쓴 가장 아름다운 붓이다."

초현실주의의 지도자 앙드레 브르통이 한 말이다. 현실 세계 너머 꿈과 무의식의 세계를 두드린 초현실주의. 그 세계를 그리는 데 있어서 미로의 붓이 가장 아름다웠다는 것이 브르통의 고백이다. 그만큼 미로의 세계는 다채롭고 화려한 상상의 이미지로 가득하다. 특히 후기로 갈수록 새와 별, 여자 등 서정적인 소재가 자주 등장하는데, 이들 소재가 자아내는 아름다움의 변주는 그의 작품을 영원한 동화의 세계로 펼쳐 놓는다.

후안 미로(1893~1983)의 주요 작품이 한자리에 모여 있는 곳이 스페인 바르셀로나의 미로 재단이다. 미로 재단은 몬주익 언덕에 있다. 몬주익 하면 우리나라 사람들에게는 아무래도 바르셀로나 올림픽의 마라톤 영웅 황영조가 떠오르지 않을 수 없다. 바로 그 감격의 현장 몬주익 올림픽 경기장과 놀이 공원을 지나 언덕을 조금 더 오르면 1975년 세워진 미로 재단 건물이 나타난다.

카탈루냐 주 정부와 바르셀로나 시의 지원을 받는 미

로 재단은 미로의 유지에 따라 단순히 미로의 작품을 전
시하는 것 외에 20세기의 각종 미술 흐름을 함께 연구 조
명하는 복합 미술센터로 운영되고 있다. 현재 소장하고
있는 미로의 작품 수는 유화가 2백17점, 조각 1백53점, 섬
유 작품 9점, 드로잉 5천여 점, 그 외 판화, 포스터 등 모두
1만 점이 넘는다. 피카소, 가우디, 마욜, 달리, 타피에스 등
유명 화가, 건축가를 다수 배출한 스페인 카탈루냐 지방
의 영광을 화려하게 재현하고 있는 것이다.

　　미로는 1893년 바르셀로나에서 태어나 1983년 마요
르카에서 사망했다. 다른 학과에는 흥미가 없었던 미로는
열네 살이라는 어린 나이에 일찍 바르셀로나 미술학교에
들어갔다. 1919년 처음으로 파리를 방문해 피카소를 만난
이후 미로는 매년 겨울을 파리에서 지내며 다다이즘과 초
현실주의를 차례로 접하게 된다. 초현실주의가 주는 정신
적 자유에 깊이 빠진 미로는 이후 상상의 공간 속에 울긋
불긋한 각양각색의 기호와 이미지가 부유하는 신비로운

전시실 풍경

태피스트리 전시실

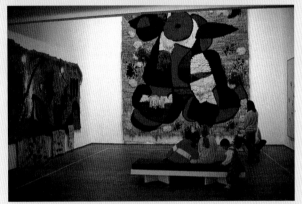

그림을 그리게 되었다.

　그 색색의 아름다움과 경쾌함은 유화 「한밤의 여자와 새」에서 유아적 환희와 밝은 리듬으로 이어지고, 조각 「아몬드 블로섬 게임을 하는 연인」에서 아이스크림이나 치즈 케이크 같은 달콤하고 풍족한 이미지로 공명한다. 이들 작품들에서는 무엇보다 아이들의 행복 같은 것이 물씬 풍겨 나온다. 아이들의 그림은 자유롭고 무궁무진하며 다양한 해석의 가능성을 제공한다. 그들의 그림에는 어떤 잇속도, 야심도, 가식도 존재하지 않는다. 그들이 갖고 있

는 만큼의 순수함이 나름의 논리로 그 조형 질서를 지배
한다. 그래서 그들의 그림에는 깊은 평화가 있다. 미로의
작품에도 바로 이 평화가 존재하는 것이다.

물론 그렇다고 그의 찬란한 회화가 늘 즐거움만 전

미로, 「공간 속의 불꽃과 벌거벗은
여인」, 1932년, 나무에 유채,
32.1×41.2cm

하는 것은 아니다. 「공간 속의 불꽃과 벌거벗은 여인」에
서 우리는 그 화려한 원색에도 불구하고 긴장된 화면 현
실을 대하게 된다. 검정색이 공간의 밀폐성을 높이는 가
운데 여자의 자세는 절규하는 듯 흔들리고 작고 외로운
불꽃 하나가 초록색 벽을 배경으로 떠 있다. 20세기 전반
은 유럽의 자기 파괴 과정이었고, 특히 1930년대는 파시
스트 체제가 확고히 자리 잡는 시기였다. 이 무렵 그는 고
뇌에 찬 그림들을 내놓게 되는데, 아이가 무서운 존재를
그려도 귀엽게 보이듯이 그의 작품 또한 공포와 두려움을
표현하고 있음에도 작품에 따라 그 어조가 무척 천진하고
순수해 보인다. 어쨌든 1936년 스페인 내전의 발발에서
보듯 마침내 그의 두려운 예감은 현실이 되었다.
　　미로는 말년에 아주 추상적인 작품을 즐겨 그렸는데,

그 작품들에서는 무언가 달관한 이의 시선을 보는 듯한 느낌을 받게 된다. 굵고 검은 필선과 단순한 채색에 기초한 이 시기의 그림들은 원시인이 그린 우주인의 모습 같기도 하고 동양의 노대가가 쓴 붓글씨 같기도 하다. 그 의연한 붓놀림과 어수룩함, 치기 등이 동양적인 정신성과 기품을 전해 준다. 사실 이 작품들은 동양화 대가의 득의작 같다.

초현실주의가 유럽 근대 문명에 대한 반성에 기초해 '이성 너머'의 세계로 넘어간 것은 결국 동양에서 이야기해 온 '무위자연'과 연이 닿는 것이다. 일찍부터 '인위'를 경계해 온 동양의 지혜를 이들 미술가들 또한 나눠 가진 셈인데, 미로는 그중에서도 매우 돋보인 '현자'라 할 수 있다. 그래서 그의 초현실주의 회화에는 동양적인 지혜의 향기가 물씬하다.

구겐하임 빌바오 미술관

'빌바오 효과'라는 말을 낳은 세계적 명소

1997년에 문을 연 구겐하임 빌바오 미술관은 미술인을 넘어 모든 지구별 방랑자가 찾는 지구촌의 명소가 되었다. 그것은 무엇보다 건축물로서 이 미술관의 독특한 외모 때문이다. 미술관 안에 들어 있는 작품들보다 더 유명한 조형물이라 할 수 있는 이 미술관은, 그 남다른 매력으로 지금도 세계 각지의 수많은 관광객들을 유혹하고 있다.

구겐하임 빌바오 미술관은 매우 불규칙적인 형상을 지니고 있다. 건축물은 단순한 조형물이 아니라 나름의 용도와 기능을 갖고 있으므로 디자인은 그 필요를 충족시키는 데 우선적인 목표를 두기 마련이다. 그러다 보니 단순한 입방체 형태가 가장 일반적인 건축물의 형태가 된다. 심미적인 요소를 중시해 이를 적극적으로 반영한다 해도 건축물의 형상은 본질적으로 기하학적 형태에서 크게 벗어나지 않는다. 하지만 구겐하임 빌바오 미술관은 이런 상식으로부터 크게 동떨어진, 매우 무작위적인 형태를 지닌 건축물이다. 그러니 그 독특한 형상을 보고자 세계 여러 나라의 관광객이 빌바오로 몰려드는 것이다.

세계에서 가장 스펙터클한 건축물

 구겐하임 빌바오 미술관의 설계자는 캐나다 태생의 미국 건축가 프랭크 게리다. 그는 드라마틱하다고 할 정도로 자유롭고 개방적인 건축을 추구해 왔다. 그래서 그 드라마의 정점에 선 구겐하임 빌바오 미술관은 해체주의에 기초한, 세계에서 가장 스펙터클한 건축물로 평가된다. 그러나 정작 게리 자신은 자신의 건축을 해체주의와 연관 짓지 않는다. 그의 관점이 어떠하든 일단 이 건축물 앞에 선 사람은 그래도 무언가 강렬한 폭발과 해체의 경험을 하게 된다. 그것이 시각의 폭발과 해체이든 아니면

'빌바오 효과'라는 말을 낳은 세계적 명소

제프 쿤스와 애니시 커푸어의 작품이
보이는 외관

자기 내면의 고정관념과 상식의 폭발과 해체이든 시원한
폭발과 해체의 경험을 하게 되는 것이다.

　게리는 이 건축물의 형상적 아이디어를 물고기로부
터 가져왔다고 한다. 빌바오가 항구도시로서 유명했던 과
거를 가진 지역이라는 점을 고려할 때 이는 충분히 고려
해 볼 만한 연상적 요소다. 티타늄으로 치장된 외관이 물
고기 비늘의 난반사를 떠올리게 하는 것도 이와 관련이
있을 것이다. 그렇지만 그 형상은 단순히 주어진 형태로
서의 이미지에 그치는 게 아니라, 이를테면 물고기가 물속
에서 재빨리 움직일 때의 움직임 같은 그런 운동성의 이미

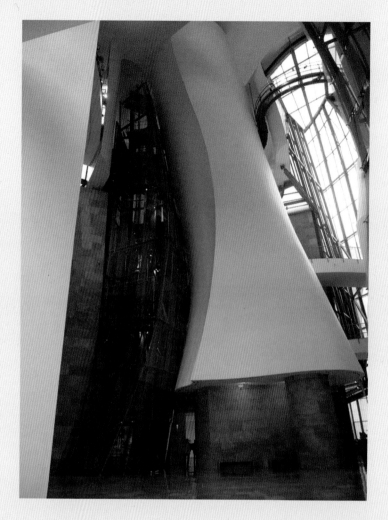

지도 함께 지니고 있다. 또 커다란 배가 물을 가르고 가는
듯한 이미지도 준다. 게리는 이런 형상과 에너지를 동시
에 낚아채 자신만의 고유한 언어로 무척이나 멋지게 재해
석해 놓았다. 그래서 이 건축물이 1980년부터 2010년까지
지어진 세계의 가장 중요한 건축물(세계 건축 서베이) 중
으뜸으로 꼽히게 되었을 것이다.

'빌바오 효과'라는 말을 낳은 세계적 명소

물론 이런 건축물이 나온다는 게 건축가 한 사람의 힘만으로 가능한 것은 아니다. 제아무리 뛰어난 건축가라 하더라도 그의 아이디어를 이해하고 적극적으로 지원해 주어야 할 건축주의 존재가 없다면 그 어떤 위대한 건축적 성취도 불가능하다. 그런 점에서 빌바오 시민들과 시 당국의 창조적인 결단과 열정, 미국 구겐하임 미술관의 현명한 전략은 두고두고 귀감이 될 만한 것이었다.

주지하듯 빌바오는 스페인의 바스크 자치 지역인 비스카야 주의 주도(州都)다. 서쪽 교외에 철광이 있어 제철과 제강, 조선, 금속, 기계 등이 발달한 공업도시가 되었고, 비스케이 만으로 이어지는 네르비온 강에 면해 항구 도시로서도 크게 융성했다. 하지만 이 산업혁명의 옥동자는 20세기 후반 철강 산업의 쇠퇴와 더불어 스페인의 천덕꾸러기 신세로 내려앉았다. 지금 미술관이 들어앉아 있는 자리도 긴 굴뚝의 공장이 있던 곳으로, 주변 경관이 좋지 않았고 공해도 심했다.

도시의 재생을 꿈꾼 빌바오 시는 1981년 뉴욕의 구겐하임 재단에 빌바오 항구에 미술관을 짓자고 제안했다. 시는 1억 달러에 이르는 건축비를 대고 인수 비용과 운영비 등을 모두 조달하겠다고 약속했다. 구겐하임 재단은 그에 대한 대가로 구겐하임 소유의 영구 소장품들을 빌바오 미술관에 순회 전시하는 한편 그때그때 기획전을 꾸려 주기로 했다. 건축가 선정도 맡은 구겐하임 재단은 바로 프랭크 게리를 건축가로 선택했다. 당시 구겐하임 재단의 관장이었던 토머스 크렌스는 게리에게 무조건 누구나 경탄할 수밖에 없는, 최고로 혁신적인 건물을 지어 달라고 요청했다. 결국 모든 조합이 완벽하게 짜 맞춰진 행운에 힘입어 20세기 최고의 건축물 가운데 하나가 이렇게 탄생했다.

구겐하임 빌바오 미술관

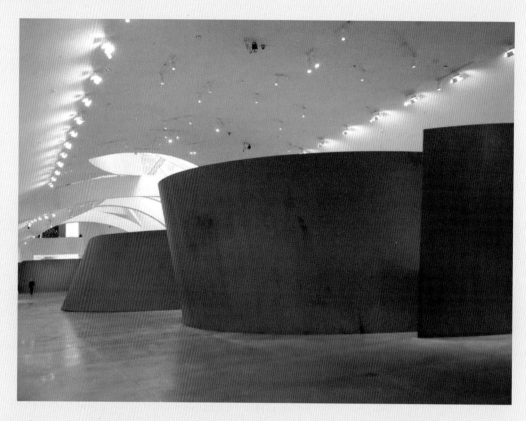

장엄함에 전율하게 하는 세라의 「시간문제」

구겐하임 빌바오 미술관에는 아트리움을 중심으로 모두 19개의 전시실이 들어 있다. 19개의 전시실을 합친 면적은 전체 면적의 절반가량인 11,000㎡(3,327.5평)이고, 그 가운데 10개는 벽이 직각 형태, 나머지 9개는 비정형이다. 외부에서 보면 직각 형태의 공간은 외장이 석회암으로 되어 있고, 비정형의 공간은 티타늄으로 되어 있어 뚜렷이 구분된다. 매우 자유로운 형태의 티타늄 외장이 눈을 압도해 들어와 그렇지 자세히 보면 석회암 외장도 적지 않다. 이 넓은 전시 공간에 구겐하임 재단의 영구

소장품들을 토대로 바스크 출신 작가들의 작품이 어우러져 선보인다. 구겐하임 재단의 성격에 따라 당연히 전부 근현대 미술품들이다. 물론 이 가운데는 구겐하임 빌바오 미술관에서 자체적으로 구입한 소장품들도 있다.

미술관에 설치된 작품들 가운데 가장 인상적인 작품을 꼽으라면 미술관에서 가장 큰 전시실인 아르셀로 전시실(100×130m)에 영구 설치된 미국 미술가 리처드 세라의 「시간문제(The Matter of Time)」일 것이다. 높이 4.3m의 코르텐 강판들을 다양하게 휘어 조합한 이 작품은 모두 7개의 조각으로 구성된 설치 미술품이다. 전체 무게가 무려 1,034톤에 이른다. 원래 물고기 전시실이란 이름을 지녔던 이 전시실이 '아르셀로'로 바뀐 것은 세계 최대의 철강 생산 업체인 아르셀로가 이 작업을 후원했기 때문으로 보인다. 전시실 안에는 「시간문제」 외에 미술관 개관 시 설치되었던 세라의 다른 조각 「뱀」이 함께 자리해 있다. 꼬불꼬불한 혹은 나선으로 이어지는 세라의 작품들은, 보는 작품이라기보다는 그 공간을 돌아다니며 몸으로 체험하는 작품이라 할 수 있다. 비평가 로버트 휴즈가 "살아 있는 최고의 조각"이라고, 또 "매우 용감하고 장엄한 작품"이라고 상찬한 것이 충분히 공감이 간다.

미술관 안이 아니라 밖에서도 우리 시대 최고의 미술가들이 제작한 작품들을 볼 수 있는데, 거대한 어미 거미가 알을 품은 모습을 표현한 루이즈 부르주아의 「마망」, 꽃으로 이뤄진 커다란 개를 형상화한 제프 쿤스의 「강아지」, 원색으로 찬란하게 빛나는 풍선 꽃을 나타낸 쿤스의 또 다른 작품 「튤립」, 73개의 반사하는 은빛 공으로 이뤄진 애니시 커푸어의 「큰 나무와 눈」 등이 그 작품들이다.

개관 3년 만에 건축비를 뽑은 미술관

구겐하임 빌바오 미술관이 매우 성공적인 프로젝트였다는 것은 인지도나 세계 문화계에 대한 영향력 측면에서뿐 아니라 경제적인 측면에서도 그대로 드러난다. 개관 3년 만에 거의 4백만 명이 미술관에 다녀갔고, 이들이 쓴 돈은 모두 5억 유로로 추산된다. 이 가운데 시가 거둬들인 세금이 1억 유로 정도 되니 이것만으로도 미술관 건축비를 상회한다. 가히 '빌바오 효과'라는 말이 나오지 않을 수 없다. 문화에 대한 안목과 이를 적절히 현실에 접목할 수 있는 능력이 이 스페인의 작은 도시를 세계적인 관광명소로 만든 것이다.

프라도 미술관

까만색보다 더 까만 스페인의 바로크

마드리드까지 또 침대차를 탔다. 이른 아침에 도착해서인지 아직 인포메이션이 문을 열지 않았다. 역 대합실에 앉아 기다리며 초콜릿이 발린 와플을 베어 문다. 부수수한 머리하며 몰골이 다들 말이 아니다. 네 식구가 그저 입에 들어간 음식물을 질겅질겅 씹으며 아무 말이 없다.

앞줄에 앉은 젊은 동양인 남녀와 나이 지긋한 노신사가 서로 말문을 튼다. 억양이 익숙하다. 한국말이다.

"젊은이들, 이렇게 둘만 오붓이 나온 거 보니 신혼여행인가 봐."

"신혼여행은 아니고요, 곧 결혼할 사이인데 연애 시절 말미에 추억 거리 좀 만들려고 함께 왔어요."

"좋구먼. 둘이 잘 어울려. 그런데 어떻게 사귀었어?"

"저흰 캠퍼스 커플이에요."

"어느 학교?"

"○○댑니다."

"○○대? 야, 나도 그 학교 출신인데. 여기서 젊은 동창들 다 만나네!"

여행은 확실히 새로운 시공간과 인연을 트는 일일 뿐 아니라, 새로운 사람, 새로운 사연과도 인연을 트는 일이다. 세 사람

사이에 진행되는 이야기를 한 귀로 듣고 있자니 무심히 흐르는 인생의 무게를 새삼 느끼게 된다. 초로의 신사는 한때 전도양양한 공무원이었던 것 같다. 군사 쿠데타로 등장한 박정희 정권에 실망한 그는 해외 업무 중 청운의 꿈을 모두 버리고 미국에 눌러앉고 말았단다. 일종의 정신적인 망명 행위였던 것 같다. 그 무겁다면 무거운 개인사가 흘러가는 바람처럼 마드리드 기차역의 대합실을 스쳐 지나간다.

여행이 직조하는 만남의 색깔은 꽤나 다양하고 다채롭다. 그 '현란함' 때문인지, 아내 역시 사실은 그들과 우연하게 같은 대학 출신임에도 전혀 끼어들 기색이 아니다(조촐한 해외 동창회 한 번 열릴 뻔했다).

노신사의 부인이 어디선가 돌아오자 그들의 화제가 어느덧 환전 문제로 바뀐다. 이 역의 환전 수수료가 너무 비싸다는 데 서로 의견일치를 본 두 커플은 그러나 당장 페세타가 한 푼도 없는데다 열차는 곧 떠날 예정이라 고민이 되는 표정이다. 나는 마침 페세타가 내 필요보다 많았다.

"저…, '노 커미션'으로 돈 좀 바꿔 드릴까요?"

"어, 한국 분들이세요?"

뒷자리의 젊은 동양인 가족을 이들은 전혀 한국 사람으로 생각하지 않았던 것 같다. 가족 단위로 배낭여행을 오는 한국 사람이 드물어서 그런지 한국 사람들도 우리의 국적을 오해할 때가 적지 않았다. 이제는 해외 어디를 가든 어린아이를 동행한 한국 가족 여행객들을 쉽게 볼 수 있지만 이때까지만 해도 그런 모습을 보기가 참 어려웠다. 어쨌든 적은 액수지만 동포들에게 '후한 환율'로 돈을 바꿔 주고는 일어나 인포메이션으로 갔다. 인포메이션이 이제 막 창구를 열었다. 자리를 뜨면서 노신사에게는 본의 아니게 이야기를 엿들은 '결례'를 범한 것이 송구했다. 나로서는 인생 유전을 듣느라 인포메이션 개점을 지루하지 않게 기다릴 수 있었으니 그

프라도 미술관의 '벨라스케스의 문'
쪽 외관

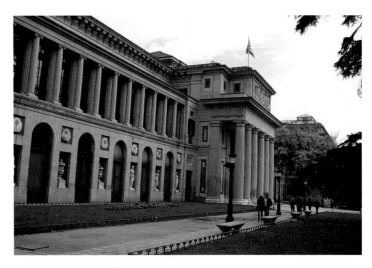

주 출입구인 '고야의 문' 쪽 외관

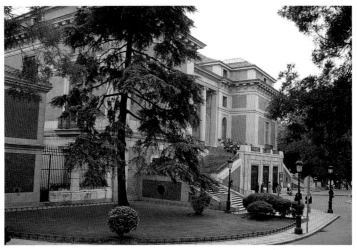

환전의 도움으로도 고마움을 다 가름할 수는 없는 것이었다.

　　인포메이션에서 소개받은 호텔은 별 네 개짜리 아로사 호텔.
53일간의 우리 여행 중 제일 좋은 숙소다. 만일의 사태에 대비해
비축해 두었던 돈과 아끼고 아껴 남긴 돈을 이 마지막 여행지에
서 풀어 보자는 심사가 발동한 탓이다. 물론 그래 봤자 우리 주머
니에 남은 돈이 이제 얼마 되지는 않지만…. 허나 여행 끝물이 주

는 마음의 여유는 무엇보다 풍성하다. 마드리드의 아침 시가지를 달리는 택시, 그 차창 사이로 들어오는 바람이 더할 나위 없이 신선하다.

고야의 '검은 그림', 그 스페인의 한

어두운 공간 속에서 웬 거인이 사람을 잡아먹고 있다. 프라도가 자랑하는 스페인의 거장 고야(1746~1828)의 「아들을 잡아먹는 사투르누스」다. 그 번들번들 빛나는 눈동자나 피 묻은 '먹이'의 모습을 보다 보면 오싹 소름이 끼친다. 스페인의 태양은 그 어느 곳보다도 밝지만 스페인의 그림자는 그 어느 곳보다도 어둡다. '검은 그림'의 하나인, 고야 말년의 이 '귀머거리 집' 시절 그림을 보다 보면, 스페인 역사 속에 짙게 드리워진 한의 그림자가 보는 이의 마음까지 까맣게 태워 버릴 듯하다.

사투르누스는 로마 신화의 농업의 신이다. 그리스 신화의 크로노스와 동격이다. 사투르누스 이야기는 이런 것이다. 사투르누스의 어머니는 사투르누스가 자신의 아들에 의해 지위를 찬탈당할 것이라고 예언했다. 그래서 그는 그 예언이 실현될 수 없도록 아들을 낳는 족족 잡아먹었다. 권력욕이 얼마나 무서운가를 상징하는 이야기다. 고야는 이를 인간 본능으로서의 '살인 욕구'로 풀이했다.

사투르누스는 원래 어머니 지구(가이아)와 하늘의 신 우라노스가 짝을 맺어 태어난 존재다. 우라노스가 가이아와의 사이에서 낳은 첫 인종(티탄들)을 지하 세계로 보내 버리자 가이아는 복수심에 불타 그들 중 가장 막내인 사투르누스에게 낫을 주었고 사투르누스는 이 낫으로 자기 아버지의 성기를 잘라 바다에 던져 버렸다. 그렇게 세상의 지배권을 쟁취한 사투르누스는 가이아의 '불길한' 예언이 실현될까 봐 다시 제 자식들을 두려워하게 됐

까만색보다 더 까만 스페인의 바로크

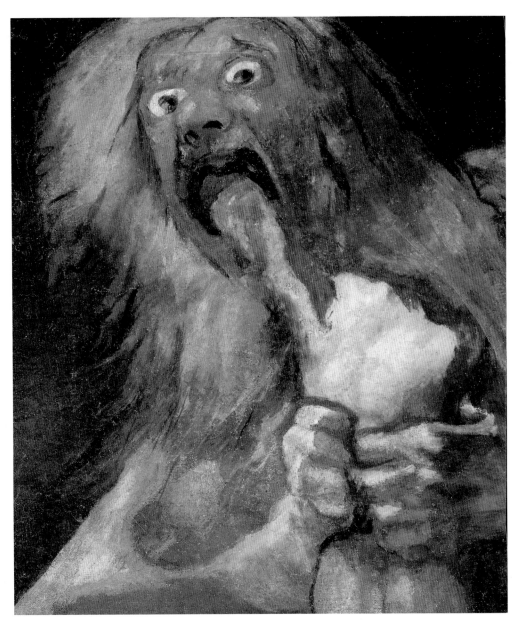

고야, 「아들을 잡아먹는
사투르누스」의 부분

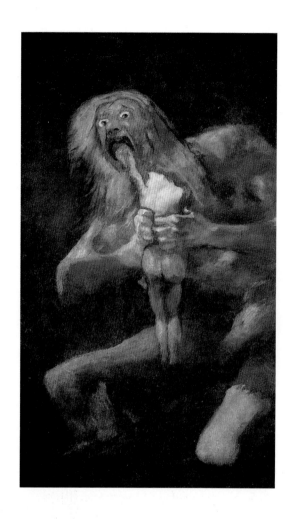

다. 그래서 계속 아들을 낳는 족족 삼켜 버리는 전율할 비속 살해
를 계속했다. 그랬음에도 그는 결국 자신의 아들 중의 하나인 제
우스에 의해 권좌에서 축출되고 말았다.

　'성악설'의 극한 상황을 보여 주는 듯한 이 이야기에 고야가
매료된 이유는 뭘까? 그것은 스페인 왕정의 무능과 폭정, 스페인
민중의 기대를 저버린 나폴레옹 군대의 이율배반 등 잇따른 실정
과 사회 모순이 그의 심신을 짓눌러 그로 하여금 세상 자체를 혐

오하게 한 탓이 무엇보다 크지 않았을까?

고야는 아버지가 도금장이인 서민 출신이었다. 그럼에도 불구하고 그런 환경을 딛고 당시 귀족들 사이에서 환대받는 거장으로 컸다. 봉건시대에 있어 이런 출세는 곧잘 당사자의 철저한 현실 도피적인 보신주의로 귀결되지만 고야는 예외적으로 자신의 출신 배경을 늘 의식하며 살았다. 그는 당대의 어떤 사람보다도 민중의 현실에 관심이 많았다.

그런 까닭에 궁정화가로서 고야는 나름의 영광과 자부심 뒤로 이런저런 고뇌가 많았다. 민중에 대한 관심이 많았던 만큼 그는 민중을 착취하는 지배계급에 대해 늘 적의의 시선을 누그러뜨리지 않았다. 역사상 그처럼 자신의 후원자를 허영과 탐욕, 공허의 화신으로 그린 궁정화가는 없었다고 말해질 정도다. 물론 그는 매우 교묘한 기술적 은폐로 노골화의 우를 피했다. 눈에 깍지가 씌운 위정자들은 화려한 복장의 표현 등 고야의 재기에 현혹되어 그들을 향한 그의 조롱을 눈치 채지 못했다.

그 사례가 된 작품이 「카를로스 4세와 그의 가족들」이다. 이 그림을 보노라면 어떻게 이런 사람들이 왕족이었을까 싶을 정도로 13명의 식구가 모두 요괴처럼 그려져 있다. 권력을 이용해 젊은 재상과 바람피우기에 바빴던 왕비와 국사에 무능했던 왕. 이 부르봉 왕족의 코믹한 모습을 계속 살피노라면 자꾸 박재동 화백의 시사만화가 생각난다. 확실히 박재동 화백의 만화도 바로크적이다. 우매한 모습을 과도하게 극화해 지도층을 비꼬는 풍자의 방법론에서 두 사람은 공통된다. 그러나 고야의 그림이 훨씬 슬프다. 궁정화가로서 자신의 분노에 비해 자신의 표현이 갖는 원천적인 한계가 그런 울화를 불러왔지 않았을까.

다시 「아들을 잡아먹는 사투르누스」로 돌아가자. 회화적인 측면에서 보면 이 그림에는 표현주의적 정서가 짙게 깔려 있다 할 수 있다. 20세기 미술의 주요 사조 가운데 하나인 표현주의는

고야, 「카를로스 4세와 그의
가족」, 1800년, 캔버스에 유채,
280×336cm

좌절감의 표현과 밀접한 관계를 갖고 있다. 왜 1, 2차 세계대전을
일으키게 되는 독일에서 표현주의가 활짝 꽃피어 났는지를 생각
해보면 이 점은 명확해진다. 「아들을 잡아먹는 사투르누스」의 두
드러진 특징인 대담한 붓놀림, 명암의 강렬한 대비, 선명한 피의
색, 찰나의 긴장된 표정 등은 작가의 내적 긴장이 폭발 일보 직전
에 있음을 보여준다. 일종의 좌절감이 응축되어 있고 그것이 폭
발하기 일보 직전인 것이다. 이 그림에서 고야가 자신의 영혼을
뜯어먹고 있다고 연상하는 것은 지나친 비약일까?

　　이 그림뿐 아니라 「몽둥이 싸움」, 「마녀의 안식일」, 「개」 등

**고야, 「자화상」, 1815년, 캔버스에
유채, 46×35cm**

　삶, 그리고 실존과 치열하게
대면했던 한 위대한 예술혼의 투쟁이
지금도 생생히 느껴지는 작품이다.
자화상임에도 자신의 출세나 사회적
지위, 업적 등을 드러내는 표식을
완전히 배제하고 하나의 인간으로
스스로와 만나려는 의지만 불꽃같이
심어 놓았다. 볼수록 화가의 시선
속으로 빨려 들어가는, 흡인력이
매우 강한 그림이다.

'검은 그림'으로 불리는 그의 모든 그림이 이와 같은 감정의 비등
점을 드러내 보이고 있다. 고야가 '귀머거리 집(고야는 1792년 병
으로 귀머거리가 되는데, 1819년 한 강변의 집을 사서는 그렇게
불렀다)'에서 제작한 이 '검은 그림'들은 그가 75세 때 그 집 식당
과 살롱의 벽에 그려 넣었던 것이다. 고야가 죽은 뒤 벽에서 떼어
내어 1873년 캔버스에 전사했다. 나는 개인적으로 이 '검은 그림'
이 고야 예술의 가장 진지한 측면을 반영하고 있다고 생각한다.

늘그막에 한 위대한 예술가가 정의한 인생의 의미, 그것이 이렇게 비극적이라는 것이 무겁게 마음을 내리누르지만 그것은 하나의 진실이므로 있는 그대로 겸허하게 받아들일 일이다.

고야의 작품 가운데 '마하' 시리즈와 더불어 가장 널리 알려진 명화는 아마도 「마드리드, 1808년 5월 3일」일 것이다. 나폴레옹 군대가 마드리드 시민들을 무자비하게 학살하던 날을 소재로 그린 그림이다. 권력의 부패와 무능에 환멸을 느낀 다른 계몽주의자들처럼 고야도 정권의 변화를 원했다. 프랑스 대혁명의 바람은 그 소망을 이뤄 줄 수 있을 것처럼 보였다. 그러나 그들이 고대했던 나폴레옹 군대의 마드리드 입성은 해방군이 아닌 정복자의 입성이었다. 이를 깨달은 민중은 폭발했고(「마드리드, 1808년 5월 2일」), 그 저항의 대가로 잔인하게 학살되었다.(「마드리드, 1808년 5월 3일」) 격분하고 좌절한 고야는 그 현장을 무척 생생한 화면으로 포착했다. 학살당하는 사람들 가운데 흰옷을 입고 손을 활짝 벌리고 있는 이는 아마도 그 만행 앞에서 끓는 피를 어찌할 수 없었던 고야의 영혼이리라.

수년 뒤 프랑스 군대가 물러간 후 다시 복권된 부르봉 왕가의 페르난도 7세는 혹독한 전제정치를 폈다. 세상에 대해 완전히 환멸을 느낀 고야는 궁정화가 직에 대한 휴가원과 사직원을 내고 프랑스로 떠나 버렸다. 그것이 그가 타국에서 객사하게 된 이유다.

프라도에는 고야의 작품이 회화만 1백30점 가량 있다. 드로잉의 숫자는 그보다도 더 많다. '마하' 시리즈의 「옷 벗은 마하」와 「옷 입은 마하」는 엄격한 가톨릭권인 스페인에서 드물게 제작된 누드화라는 점과 그로 인해 화가가 종교재판까지 받아야 했다는 사실, 그리고 그 모델이 과연 누구인가 하는 의문 등으로 유명해진 작품이다.

'마하'는 스페인의 유녀(遊女), 혹은 유녀를 흉내 낸 멋쟁이

고야, 「마드리드, 1808년 5월 3일」, 1814년, 캔버스에 유채, 268×347cm

여자를 일컫는 말이다. 그림의 모델이 고야와 가까웠던 알바 공작부인이라는 설이 있지만, 사실인지는 확실하지 않다. 우선 여인의 얼굴 생김새가 지금껏 알려진 알바 공작부인과는 많이 다르다. 그림의 모델이 알바 공작부인이 아니라면 과연 그녀는 누구일까? 당시 막강한 권세를 누렸던 재상 고도이의 애첩 페티타 투토라는 설, 혹은 한 수도사의 숨겨 놓은 여인이라는 설 등 다양한 주장이 있다.

동일한 여인을 누드와 코스튬(옷 입은 모습)으로 두 벌 그리는 것은 흔치 않은 일이다. 이로 인해 알바 공작부인이 벌거벗고 모델을 섰다는 게 남편에게 알려져 이를 감추려고 부랴부랴 옷 입은 모습을 한 점 더 그렸다는 풍문이 생겨났다. 이는 매우 재미있는 전언이지만 사실과는 거리가 멀다. 이 그림이 그려질 무렵 알바 공작은 이미 이 세상 사람이 아니었기 때문이다.

인물화에서 옷 입은 인물은 공식적이고 대사회적인 이미지를 보여준다. 반면 벌거벗은 인물은 비공식적이고 사적인 이미지

1. 고야, 「옷 벗은 마하」, 1800년,
캔버스에 유채, 97×190cm
2. 고야, 「옷 입은 마하」, 1805년경,
캔버스에 유채, 95×190cm

를 전해 준다. 화가가 동일한 인물을 동일한 포즈로 그림에도 착
의와 누드로 두 벌 그린 것은, 그러므로 대사회적인 용도와 사적
인 용도, 두 가지를 모두 겨냥한 것이라고 할 수 있다. 이를테면
"다른 사람은 '옷 입은 그녀'를 보라, 나는 '옷 벗은 그녀'를 보겠

까만색보다 더 까만 스페인의 바로크

다"는 태도 같은 게 반영된 그림인 것이다. 「옷 벗은 마하」가 체모를 드러내며 살의 촉감까지 생생히 전해 주는 데 반해 「옷 입은 마하」는 화장한 듯, 분식한 듯 다소 형식적으로 표현된 느낌이 없지 않다. 바로 용도의 차이 혹은 태도의 차이를 느끼게 하는 부분이다.

이 작품의 원 소장자는 재상 고도이였다. 소문난 난봉꾼이었던 고도이는 방 하나를 따로 떼어 누드 미술 작품들만 모아 놓았다고 하는데, 「옷 벗은 마하」는 바로 그 방에 걸려 있던 것이다. 고도이는 「옷 벗은 마하」 앞에 「옷 입은 마하」를 걸어 놓고 도르래를 이용해 「옷 입은 마하」를 움직임으로써 「옷 벗은 마하」를 감추었다 드러냈다 하며 감상했다고 한다.

고야는 이 '음란한' 그림으로 인해 1815년 재판을 받았다. 당시 고야가 이 그림에 대해 어떻게 해명했는지 현재로서는 알 수 없다. 어쨌든 이 그림들은 1808년 소장자인 고도이의 실각 이후 다른 그의 예술품들과 함께 폐쇄된 저장실에 보관되었다가 1834년 산 페르난도 아카데미에서 「옷 입은 마하」만 세상에 다시 공개되었다. 두 그림이 모두 햇빛을 본 것은 1900년의 일이다. 1800~1808년 재상 고도이의 진열실에서 가끔 방문객을 맞은 이래 근 한 세기만의 일이라고 하겠다. 1901년 이후 두 작품은 프라도 미술관에서 나란히 관객을 맞고 있다.

"나의 스승은 벨라스케스와 렘브란트, 그리고 자연"이라고 말한 고야. 그의 '렘브란트적 고뇌'를 발산하는 「자화상」, 태피스트리를 위한 밑그림 「사계절 연작」 등도 눈여겨볼 만하다.

'뜨거운 기질' 우리와 잘 맞아

프라도 미술관은 스페인 황금기 왕실의 정원이었던 레티로 공원 인근에 있다. 자연히 주변 분위기가 한적하고 여유가 있다.

공원까지 가지 않더라도 프라도 미술관 앞뜰 역시 쉬어 가기 좋
은 꾸밈을 하고 있어 여유 있게 인생을 즐기는 스페인 사람들의
낙천성을 쉽게 더듬어 볼 수 있다. 그러나 미술관 관내로 들어서
면 그 방대한 규모로 인해 보는 이의 마음은 저절로 쫓긴다. 이
미술관 역시 유럽의 다른 유수한 미술관과 마찬가지로 관광객에
게는 '정상 정복'이 만만치 않은 초대형 컬렉션인 것이다.

까만색보다 더 까만 스페인의 바로크

화려한 왕실 소장품뿐 아니라 수도원 등지에서 날라 온 작품 등 모두 3만여 점의 컬렉션이 자리해 있는데, 한 뭉텅이로 몰려 있는 고야의 작품 말고도 벨라스케스 52점, 무리요 40점, 엘 그레코 30점, 루벤스 83점, 티치아노 36점 등 스페인과 유럽 여러 나라 대가들의 작품이 즐비하다. 스페인의 대가는 스페인 외의 다른 나라에서는 제대로 살펴보기 어려운 반면 자국 내에는 이렇게 집중되어 있어 그 미술의 전체상에 대한 포괄적인 이해에 도움을 준다.

　　프라도 미술관은 18세기 말 카를로스 3세의 명에 의해 자연과학 박물관으로 설계, 착공되었다. 완성 직전 1808년 프랑스 군대가 점유해 손상이 되었다가(앞서 고야의 「마드리드, 1808년 5월 3일」이 배경으로 삼은 해다), 1819년 마침내 왕립미술관으로 개관하기에 이른다. 1868년에는 다른 왕실 재산들과 함께 왕립에서 국립으로 전환했다. 미술관 건물은 도리아식 대원주와 이오니아식 소원주가 돋보이는 신고전주의 양식으로, 정면 중앙에 벨라스케스의 문이 있고, 왼쪽 측면에 고야의 문, 오른쪽 측면에 무리요의 문이 있다.

　　외국 작품으로는 이탈리아, 특히 베네치아 쪽과 플랑드르 지역의 걸작들이 많이 있다. 숫자상으로 보면 플랑드르 등 저지 제국의 회화가 스페인 회화에 이어 2위를 차지하고 있고, 이탈리아 회화가 8백여 점의 작품 숫자로 그 뒤를 달리고 있다. 이는 스페인 회화가 그동안 조형적 관심을 주로 이 두 지역과 나누어 왔음을 증언하는 것이다. 저지 제국은 한때 스페인의 속령이었던 관계로 그 지역의 명품들이 스페인으로 다량 흘러 들었고, 이탈리아의 매너리즘, 바로크는 엘 그레코나 벨라스케스 등 스페인 지역에서도 세계적인 거장이 나올 수 있도록 이끌어 준 고단위 영양소였다.

　　문학 평론가 김현은 프라도를 처음 방문했을 당시 자신의 느낌을 다음과 같이 적었다.

마드리드의 무세오 델 프라도에서 나는 대뜸 고야와 루벤스에게로 달려들었다. 아마추어는 한 폭의 그림을 그 자체로서 보고, 감상하고 비판할 줄 모른다. 그래서 달려드는 것이다. 나 역시 프라도의 모든 그림을 감상할 안목을 갖지 못했으므로 루벤스와 고야만을 보기로 작정했다. 그리고 고야에게 완전히 감동했다.

김현의 이 언급으로만 보자면 그는 단순한 아마추어가 아니다. 미술에 문외한인 것처럼 말하지만 비평가답게 그는 미술 감상이 자기 자신으로부터 출발한다는 사실을 잘 알고 있다. 그래서 스스로 몰입할 수 있는 루벤스와 고야 같은 예술가를 택해 그

에게로 빠져들었다. 이런 선택과 집중, 그로 인한 몰입이 최고의 미술 감상법이다. 고야뿐 아니라 벨라스케스와 무리요, 엘 그레코, 리베라 등 스페인 대가들의 작품은 특히 이 같은 몰입의 순간을 상당히 진솔한 만남으로 이끌어 주어 좋다. 스페인 특유의 격정이 역시 '기질이 뜨거운' 한국 사람의 가슴에 자연스레 공명하며 스며들어 오는 까닭이다. 이번 관람 동안 스페인 미술가 가운데서 고야와 벨라스케스에게 나는 흠뻑 빠져들었다.

프라도가 소장한 스페인 대가들의 대표작을 살펴보면, 벨라스케스의 경우 피카소가 열심히 '번안'한 「시녀들」과 「태피스트리 짜는 여인들」, 「브레다의 항복」, 「바쿠스의 승리」 등이 널리 알려져 있고, 태생 자체는 그리스인인 엘 그레코의 「삼위일체」와 「가슴에 손을 얹은 귀족」, 무리요의 「선한 양치기」, 「죄 없이 잉태된 성모」, 리베라의 「요셉의 꿈」, 「성 빌립(필립보)의 순교」, 멜렌데스의 「정물」 또한 관람객의 발길을 수시로 잡아 끈다.

외국 미술가의 걸작으로는 프라 안젤리코의 「수태고지」, 만테냐의 「성모 마리아의 죽음」, 라파엘로의 「추기경의 초상」, 티치아노의 「비너스와 아도니스」, 틴토레토의 「제자들의 발을 씻는 그리스도」, 판 데르 베이던의 「십자가에서 내림」, 보스의 「쾌락의 정원」, 뒤러의 「아담」과 「하와」, 브뤼헐의 「죽음의 승리」, 루벤스의 「미의 세 여신」, 푸생의 「파르나소스」 등이 있다.

개인적으로 가장 깊이 끌린 프라도의 외국 작가 작품은 티치아노(1488~1576)다. 특히 그가 그린 손꼽히는 명품 「비너스와 아도니스」는 도판으로만 접하다가 실물을 보니 그 풍부한 색상과 부드러운 색의 움직임이 몸의 피돌기마저 푸근하고 해주는 느낌이 없지 않다. 「금비를 맞는 다나에」 등 그의 다른 명품들도 그 점은 마찬가지다.

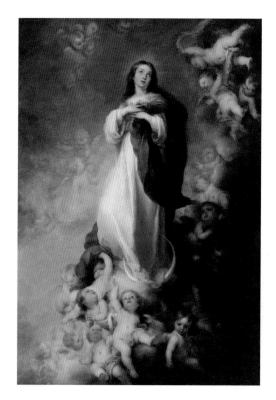

무리요, 「죄 없이 잉태된 성모」, 1678년경, 캔버스에 유채, 274×190cm

성모 마리아를 워낙 우아하게 잘 그려 무리요(1618~1682)에게 주어진 별명이 스페인의 라파엘로다. 그가 그린 성모 마리아는 아름다울 뿐 아니라 다정하고 다감하다. 마리아를 영원한 구원의 여인상으로 승화시킨 라파엘로의 화필에 필적할 만하다.

무리요는 18세기 말까지 스페인 화가 가운데 유럽 전역에서 가장 널리 알려진 화가였다. 그의 작품은 19세기까지도 매우 비싸게 팔렸다. 그러나 20세기 들어 지나치게 감상적이라는 비판과 함께 동시대의 다른 스페인 화가들보다 다소 평가절하 되어 왔다. 현대미술이 매우 지적인 형태로 발달하면서 감상적인 표현에 집중한 화가들이 과거에 비해 전반적으로 낮게 평가되고 있는 게 오늘의 현실이다. 그러나 무리요를 단순히 감상적인 화가로 폄하할 수만은 없다. 그의 선은 유려하고, 색채와 구성은 능란하며, 도상은 균형이 잘 잡혀 있다. 감상적이라 하더라도 매우 탄탄한 지성을 바탕으로 하고 있다. 그 경지는 최고의 화가들만이 도달할 수 있는 그런 수준이다.

무리요가 감상주의자라는 평가를 받는 것은 주로 성모 마리아 그림 때문이다. 우아하고 고혹적인 외모와 부드러운 분위기가 일품인 그의 성모상은, 미묘한 색조 변화와 따뜻한 톤, 감미로운 붓질로 만들어진 것이다. 볼수록 다정하게 느껴진다. 설령 종교적 주제라 하더라도 높은 위엄을 표현하기보다는 이렇듯 가깝고 친근한 느낌을 덧입힘으로써 누구든지 소장하고 싶은 그림을 그렸던 것이다.

그가 그린 성모 중 많은 수를 차지하는 것이 '무염시태' 주제다. 성모가 원죄 없이 태어나 순결하다는 믿음에 근거한 주제다. 이 주제의 성모는 보통 구름에 뜬 초승달 위에 서 있거나, 순결함을 상징하는 거울과 함께, 혹은 울타리가 쳐진 정원을 배경으로 등장한다. 무리요의 「죄 없이 잉태된 성모」는 초승달 도상을 따르고 있다. 그는 구름으로 천상의 빛을 재현하고, 마리아의 모습에서 순결한 영혼과 이상적인 아름다움을 드러냈다.

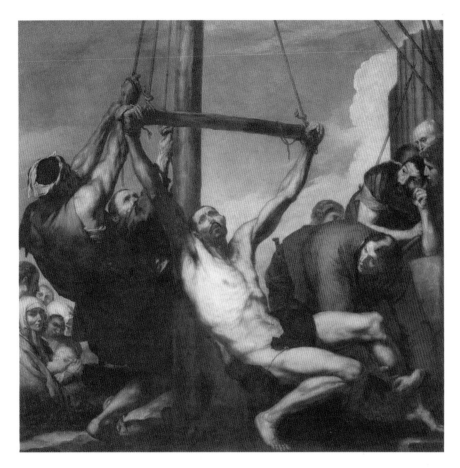

후세페 데 리베라, 「성 빌립(필립보)의 순교」, 1639년, 캔버스에 유채, 234×234cm

종교개혁 직후 스페인 교회는 호전적이라고 할 정도로 가톨릭 신앙의 수호에 적극적이었다. 열정적인 신앙은 신비주의의 색채를 띠게 되었고, 이 조류는 미술에 그대로 반영되었다. 스페인 화가들은 이런 종교적 열정을 고도로 사실적인 기법을 동원해 소화함으로써 회화가 한 편의 감동적인 환상으로 다가오게 했다. 후세페 데 리베라(1591~1652)의 종교화도 그런 환상을 보여준다. 잔인한 순교의 장면을 많이 그렸지만, 거기에서 관객이 보게 되는 것은 어찌할 수 없는 신앙적인 열정이다.

성 빌립은 스페인 최고의 미술 애호가였던 펠리페 4세의 수호성인이다. 그는 리베라가 이 그림을 그릴 당시의 국왕이었다. 성 빌립은 그리스 지역에서 선교하다가 순교했다. 리베라는 이 성인이 처형을 당하기 위해 형틀에 묶이는 순간을 묘사했다. 한동안 그림의 주인공이, 산 채로 살가죽이 벗겨져 죽은 성 바돌로매(바르톨로메오)로 잘못 알려지기도 했다. 바돌로매의 경우만큼 잔인하지는 않지만, 성 빌립보의 십자가 처형 장면 역시 잔인하기 이를 데 없다.

당시 스페인 가톨릭 미술 특유의 격렬한 감정을 잘 보여주는 그림이다. 보는 순간 시선이 확 사로잡힌다. 사형 집행자들의 거친 동작과 이를 구경하는 군중들의 다양한 표정이 돋보이는 가운데 발가벗겨진 채 하늘을 우러르는 성인의 눈길에서 강렬한 긴장이 느껴진다. 이런 탁월한 정서적 표현이 관람자의 감정에 직접적인 호소력을 갖는다.

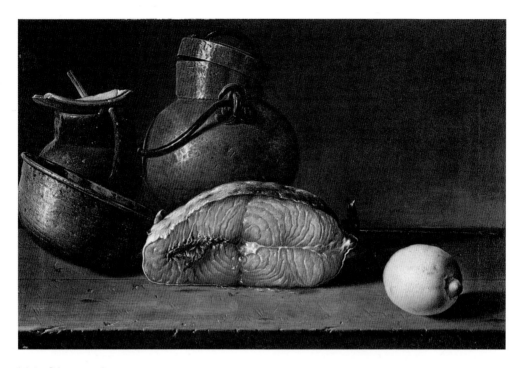

멜렌데스, 「정물」, 1772년, 41×62.2cm

　루이스 멜렌데스(1716~1780)는 화가의 집안에서 태어났다. 아버지가 왕립 미술 아카데미 원장과 다툰 이후 출셋길에 자꾸 지장이 생기자 왕실의 후원에 대한 기대를 접고 불특정 고객에게 팔 수 있는 정물화에 매진했다. 그 시기가 1760년경부터다. 살아생전 그다지 빛을 보지 못하고 빈곤 속에서 죽어 갔으나, 오늘날 그는 18세기 최고의 정물화가 가운데 한 사람으로 높이 평가된다.

　현재 전하는 그의 정물화는 백여 점 정도 된다. 대부분 단순한 나무 탁자에 음식물과 그릇이 놓여 있는 그림이다. 스페인에서 사실적인 정물화가 본격적으로 그려진 것은 17세기부터인데, 멜렌데스는 선배들의 전통을 계승하면서 이에 자신만의 강점을 더했다. 견고한 구성과 정확한 질감 표현, 고요하고 강렬한 조명이 그것이다. 이런 고유한 재능으로 그는 일상의 소박한 사물을 강렬한 미적 이미지로 둔갑시켰다.

　이 그림에서도 우리가 보는 것은 레몬 하나, 연어 한 조각, 구리 물병과 냄비, 주전자, 국자 등 일상의 사물이다. 너무 흔해서 대부분의 사람들이 주의 깊게 보지 않는 부엌의 주인공들이다. 하지만 이 정물들이 숭고한 빛을 내뿜으며 우리의 눈을 사로잡을

때, 우리는 그림에서 중요한 것은 무엇을 그리느냐가 아니라 어떻게 그리느냐라는 것을 새삼 깨닫게 된다. 그리고 그런 표현의 바탕이 되는, 사물의 내면에 깃든 아름다움과 장엄함을 볼 줄 아는 눈이 얼마나 소중한 것인가 하는 사실도 더불어 깨닫게 된다.

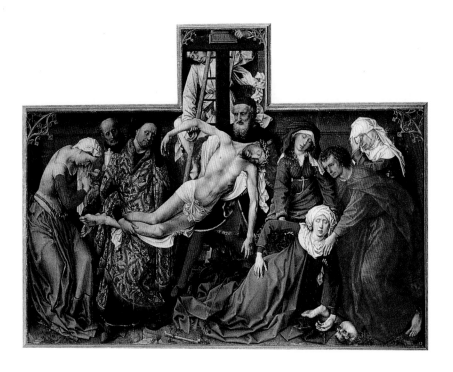

판 데르 베이던, 「십자가에서 내림」, 1435년경, 나무에 유채, 220×262cm

로히어르 판 데르 베이던(1399/1400~1464)은 15세기 중반 플랑드르 미술을 대표하는 화가다. 북유럽의 르네상스 회화는 정교한 세부 묘사로 사실성을 살렸다. 판 데르 베이던은 선배 화가들의 이런 유산을 계승하면서, 그림에 강렬한 감정을 즐겨 담았다. 「십자가에서 내림」에 특히 이런 감정 묘사가 잘 나타나 있다. 슬픔에 잠긴 사람들의 충혈이 된 눈과 그 눈가에 맺힌 눈물은 손으로 만져질 듯 생생하다.

화면에 그려진 인물은 실물 크기다. 그러다 보니 제한된 화면에서 죽은 그리스도를 십자가에서 내리는 그들이 좁은 연극 무대 위의 배우 같다. 등장인물 가운데 예수의 주검을 내리는 두 남자는 아리마대 요셉과 니고데모다. 금색 옷을 입은 오른쪽의 인물이 니고데모다. 푸른 옷을 입은 성모는 실신해 쓰러졌다. 붉은 옷을 입은 요한과 녹색 옷을 입은 여성이 그녀를 부축하고 있다. 이 격정의 순간을 판 데르 베이던은 역동적으로 흐르는 선으로 증폭시키고 있다. 구도의 측면에서 보면 서로 평행을 이루는 예수와 마리아의 대각선과 십자가의 수직선, 화면 양끝에 선 요한과 막달라 마리아의 괄호 곡선이 그림의 핵심적인 축을

이루고 있다. 이 축들이 서로 긴밀하게 어우러져 슬픔의 감정을 강화하는 동시에 화면에 리듬과 균형을 더해 준다.

슬픈 주제를 다루면서도 화가는 매우 밝고 화사한 색을 썼다. 또 옷 주름 같은 사소한 부분에 크게 집착하고 있다. 그런 접근으로 인해 얼핏 화가가 주제의 비극성에 그다지 큰 관심을 기울이지 않은 듯 보인다. 하지만 감정에 휩쓸리지 않는 그런 태도가 오히려 주제의 비극성을 더욱 큰 울림으로 느끼게 한다.

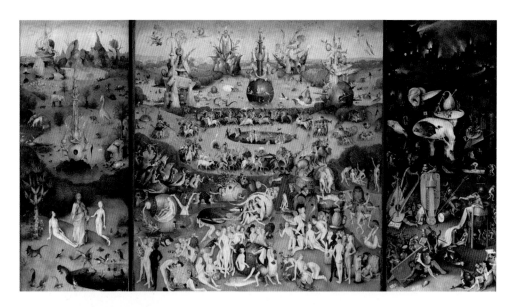

**보스, 「세속적인 쾌락의 정원」, 1505년경, 나무에 유채,
220×195cm**

「세속적인 쾌락의 정원」은 히에로니무스 보스(1450경~1516)가
그린 세 폭 제단화다. 그의 으뜸가는 대표작이라고 할 수 있다.
이 독특한 작품은 사람들로 하여금 보스를 신비로운 천재 혹은
환상을 본 광인으로 보게 만들었다.

제단화를 펼치면, 왼쪽 패널은 이브가 창조된 낙원의 모습,
오른쪽 패널은 지옥, 가운데 패널은 지옥으로 갈 죄를 짓는 지상의
인간들을 묘사한 것으로 보인다. 이는 유사한 주제의 제단화가
보이는 일반적인 패턴이다. 하지만 그림을 찬찬히 뜯어보면 이런
해석이 석연치 않다는 느낌을 받게 된다.

가운데 패널의 지상 풍경은 왼쪽의 낙원 풍경과 배경이 이어져
보인다. 게다가 등장인물들도 죄를 짓는 사람이라기에는 너무
순진무구해 보인다. 이와 관련해 한 학자는 이런 주장을 펼쳤다.
비밀리에 '자유정신 형제자매회(Brothers and Sisters of the
Free Spirit)'라는 종교단체에 가입한 보스가 그 하부 조직인
'아담의 자손들(Adamites)'의 이상을 표현하려고 이 그림을
그렸다는 것이다. '아담의 자손들'은 원죄 이전의 아담과 이브처럼
살고 싶어 했다. 평등한 남녀 관계와 자연에 반하지 않는 부끄러움
없는 성관계를 추구했다. 지옥을 그린 패널에 대식의 죄인 등 온갖
죄인이 그 죄에 상응하는 벌을 받고 있는데, 육욕의 죄인만 크게
부각되지 않는 것은 이 때문이라는 것이다.

그러나 이와는 전혀 다른 학설을 제기한 학자도 있다. 그는

보스가 카타르파(The Cathar)라는 다른 이단 종파에 소속되어
있었다고 주장한다. 카타르파는 초기 사도 시대의 순수함을
지향하며 극단적인 금욕 생활을 했던 종파다. 이들은 철저한
이원론자로, 물질 전체를 악으로 보았다. 이들이 보기에는 물질을
만들어 낸 천지창조가 악마의 행위였다. 그런 까닭에 왼쪽 패널에
보이는 이브의 창조자도 이들에게는 사탄일 뿐이었다. 사탄이
인류를 죄에 빠지게 하려고 육욕을 미끼로 삼은 게 가운데 패널에
그려진 그림이고, 오른쪽 패널은 가운데와 이어지는 장면으로,
지옥으로서의 물질세계를 보여준다는 것이다.

이 그림에 대한 어떤 설명에도 확실한 근거 자료가 없고,
어떤 학설도 도상을 다 시원하게 해석해 주지 못하기 때문에 이
외에도 지금껏 다양한 분석이 시도되어 왔다. 이런 모호함으로
인해 정신분석학자 융은 그를 '무의식의 발견자'라고 했고,
초현실주의자들은 그를 초현실주의의 선구자라고 했다. 사실
보스의 작품이 오늘날까지 매력을 잃지 않는 가장 중요한 이유는,
복잡하고 난해한 주제보다, 그것을 전에 없이 생생하고 그럴 듯한
이미지로 창조해 낸 '상상력'과 '독창성'에 있는 게 아닐까.

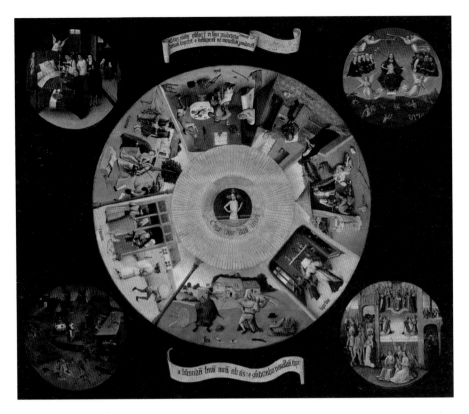

보스, 「일곱 가지 중죄」, 15세기 말, 나무에 유채, 120×150 cm

히에로니무스 보스는 15세기 북유럽의 문화와 정서를 잘 보여주는 독특한 그림을 많이 그렸다. 그의 활동 시기는 레오나르도 다빈치의 활동 시기와 거의 같다. 그러나 그의 그림에서는 르네상스의 영향을 찾아보기 쉽지 않다. 북유럽 르네상스의 유산인 정밀한 사실주의, 곧 일상의 사물을 정교하게 묘사하는 데서 오는 시각적 쾌감도 없고, 남유럽 르네상스의 유산인 합리적 표현과 이상미에 대한 열망도 없다. 이성과 과학과 인간에 대한 낙관이 용솟음친 시기가 르네상스였지만, 그의 그림은 어둡고 비관적인 시대 이미지와 어리석고 악한 인간 이미지를 담고 있다.

「일곱 가지 중죄」는 벽에 걸어 놓고 감상하는 그림이 아니라, 테이블 상판 같은 수평 바닥에 올려다 놓고 감상하는 그림이다. 제목이 시사하듯 주제는 인간의 악함과 어리석음, 그리고 이에 대한 경고다. 검은 바탕에 한 개의 큰 원과 네 개의 작은 원이 보인다. 사람의 눈을 닮은 큰 원 한가운데는 슬퍼하는 그리스도의

모습이 보이고, 그 아래쪽에 "주의하라, 주의하라, 하느님이 보고 계신다"라는 글귀가 쓰여 있다. 원의 나머지 둘레에는 탐식, 나태, 육욕, 자만, 분노, 탐욕, 질투의 일곱 가지 중죄가 그려져 있는데, 당대 플랑드르 사람들의 일상을 배경으로 하고 있다.

네 개의 작은 원은 인생의 마지막 단계, 곧 죽음, 심판, 지옥, 천국을 묘사한 것이다. 화면 위 아래로 펼쳐진 두루마리에는 성경 구절이 쓰여 있다. "그들은 모략이 없는 민족이라, 그들 중에 분별력이 없도다. 만일 그들이 지혜가 있어 이것을 깨달았으면 자기들의 종말을 분별하였으리라"와 "내가 내 얼굴을 그들에게 숨겨 그들의 종말이 어떠함을 보리니"라는 신명기의 구절이다.

14세기 내내 잦은 천재지변과 전염병, 전쟁 등을 겪은 유럽 사람들 가운데는 1500년에 세상의 종말이 올 것이라고 믿는 이들이 있었다. 보스의 그림은 이들의 입장을 대변하는 것처럼 보인다. 그의 그림 속 세상은 그처럼 곧 심판이 오지 않으면 안 될, 죄악과 폭력이 난무하는 무섭고 추악한 곳이다.

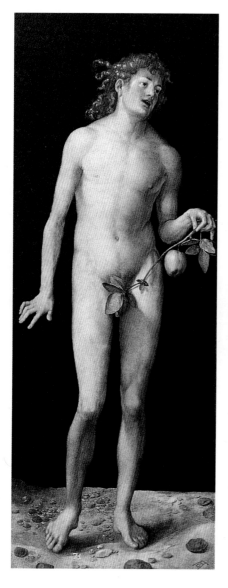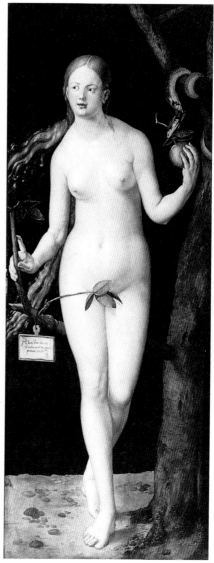

뒤러, 「아담과 하와」, 1507년, 나무에 유채, 209×81cm

뒤러가 두 번 째 이탈리아 여행 뒤 그린 그림이다. 매우 꼼꼼하고 섬세한 북유럽 스타일과 과학적이고 합리적인 이탈리아 스타일이 잘 절충돼 있다. 아담과 하와 주제를 의뢰 받은 김에 주제보다는 이탈리아에서 배운 해부학적 지식을 적극적으로 활용하는 데

화가가 더 큰 관심을 기울였음을 알 수 있다. 꼼꼼한 고수머리의 표현이나 다소 차가운 듯한 색채의 표현 같은 것은 전형적인 북유럽 스타일이다. 어두운 배경을 써서 인체를 입체적으로 돋보이게 했다.

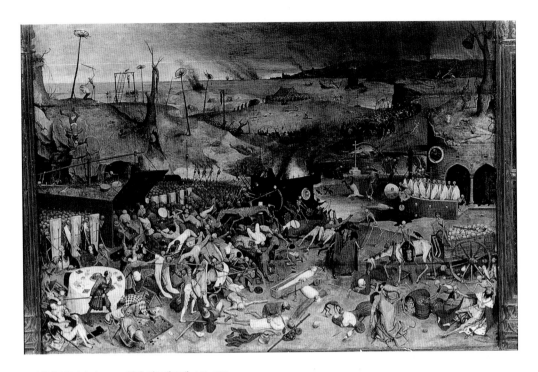

브뤼헐, 「죽음의 승리」, 1560년경, 나무에 유채, 117×162cm

죽음의 군대가 인류를 죽음의 관으로 몰아세우는 내용의
그림이다. 그 과정은 무섭기 짝이 없다. 칼과 창, 매와 채찍을
동원해 가차 없이 모든 계층과 인종의 인간을 몰아세우는 죽음의
모습에서 자비란 찾으려야 찾을 길이 없다. 이 무정한 싸움은
무조건 인간의 패배로 끝난다. 칼을 빼 들고 저항하는 사람도 있고
끌려가지 않으려고 발버둥치는 사람도 있지만 그 모든 노력이 다
쓸 데 없다. 원경의 포연이 시사하듯 결말은 이미 정해져 있다.
그림 왼편 하단의 왕도 그 권세가 다 무용지물이고 오른편 하단의
젊은 연인도 그 사랑이 다 무용지물이다. 왼편 아래쪽, 말 등에
올라탄 해골이 모래시계를 드러내 보이며 이제 때가 다 됐음을
경고한다. 인간 존재에 대한 심히 비관적인 시선을 보여주는
그림이 아닐 수 없다. 죽음 앞에는 계급도 없다는 메시지는 사회
비판적인 의식의 반영이기도 하다.

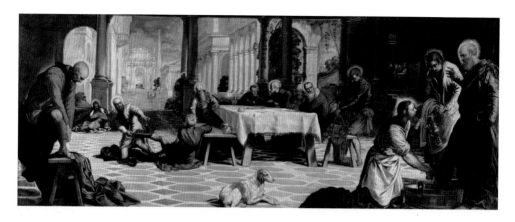

틴토레토, 「제자들의 발을 씻는 그리스도」, 1549년, 캔버스에 유채, 210×533cm

틴토레토(1519~1594)는 16세기 중후반 베네치아에서 활약한 화가다. 그는 베네치아 파 거장들의 계보를 잇는 인물로, 그에 앞서 벨리니와 조르조네, 티치아노 같은 대가가 이 유파의 명성을 높였다. 시기적으로 그는 베네치아파의 전성기, 곧 베네치아의 르네상스를 마무리하는 지점에 있다고 할 수 있다.

틴토레토는 천을 염색하는 장인(tintore)의 아들로 태어났다. 본명은 야코포 로부스티다. 하지만 '어린 염색공'이라는 뜻을 지닌 별명 틴토레토를 이름처럼 사용했다. 별명을 사용함으로써 별로 높지 않은 자신의 출신 배경을 감추기보다 광고하는 듯한 면모를 보였다. 그는 자녀 여덟을 두었는데, 그 중 화가로 이름을 남긴 셋 역시 로부스티보다 틴토레토로 더 자주 불렸다.

이 그림은 최후의 만찬 직전, 예수가 겸손과 섬김의 모범을 보이려고 제자들의 발을 씻는 장면을 그린 것이다. 화면 오른쪽에 베드로의 발을 씻는 예수의 모습이 보이고 그 뒤로 신발이나 양말을 벗는 다른 제자들의 모습이 보인다. 구도와 연출이 독특하다. 뭔가 자연스럽지 않고 인위적이라는 느낌이 든다. 이렇듯 구성이 불안정하고 인물의 배치가 어색해 보이는 것은, 이 작품이 교회의 오른쪽 벽면에 걸리리라는 사실을 화가가 처음부터 의식했기 때문이다. 이렇게 그리면 교회에 들어섰을 때 관람자에게는 예수의 모습이 가장 먼저 눈에 들어오게 된다. 그 뒤 아치 너머의 소실점으로 공간이 빠르게 멀어져 아득한 느낌을 준다.

이 작품이 보여주듯, 틴토레토의 그림은 특이한 시점과 역동적인 구성, 극적인 자세, 독창적인 배치, 극단적인 명암 대조 등을 특징으로 한다. 극단적이고 역동적인 부분이 많은 만큼 에너지가 넘쳐 보인다. 바로크라는 새로운 시대를 위한 단초를 제공하고 있다 하겠다.

까만색보다 더 까만 스페인의 바로크

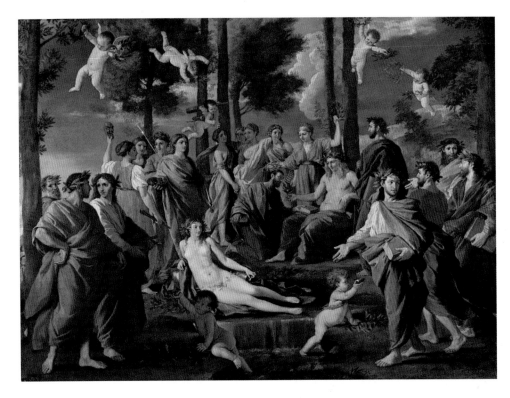

푸생, 「파르나소스」, 1631년, 캔버스에 유채, 145×197cm

니콜라 푸생(1594~1665)은 17세기 프랑스의 고전주의 미술을 대표하는 화가다. 근세 이래 국제적인 명성을 얻은 최초의 프랑스 화가로 꼽힌다. 그는 고전주의의 수원지인 로마에서 16년 동안 머물며 공부했다. 당시 그의 목표는, 고대인들이 추구했던 조화롭고 이상적인 세계상을 자신의 화포에 구현하는 것이었다. 로마는 그렇게 푸생을 '철학하는 화가'로 단련시켰으며, 그에게 회화적인 에토스를 심어 주었다.

푸생이 그린 「파르나소스」에서 우리는 시인들에게 영예를 선사하는 아폴론의 모습을 볼 수 있다. 아폴론은 예술의 후원자로 유명하다. 파르나소스 산은 예술의 신인 뮤즈들의 동산이요, 그곳의 샘 카스틸리아는 예술적 영감의 원천이다. 이 모든 것을 주재하는 이가 바로 아폴론이다.

그림에서 아폴론은 뮤즈들에게 둘러싸여 시인에게 월계관을 씌워 주고 있다. 다른 위대한 문인들이 이를 지켜보며 기뻐한다. 중앙의 백옥 같은 누드 미인은 의인화된 카스틸리아 샘이다. 아이들이 그 샘의 물을 떠다 문인들에게 나눠준다. 올림포스의

2인자 아폴론이 예술을 지키고 애호하는 한 예술의 미래는 영원히 밝고 희망적일 수밖에 없다. 예술은 인류의 영혼을 따뜻하게 품어 주는 또 하나의 위대한 태양인 것이다.

이 작품은 같은 주제를 다룬 라파엘로의 바티칸 프레스코에 근거해 그려진 것으로, 화가의 후원자였던 시인 조반니 바티스타 마리노에게 경의를 표하기 위해 제작된 것으로 전해진다. 푸생이 살던 때는, 격정적인 형상과 극단적인 명암 대비가 특징인 바로크 미술의 시대였지만, 그는 이런 흐름과 거리를 두었다. 푸생의 화면은 그가 생각한 고전적 이상에 따라 논리적이고 질서정연했으며 우아했다. 이 그림에서도 그 특징이 그대로 드러난다.

　벨라스케스가 불과 20세 때 그린
그림이다. 화가의 나이에 비해 매우
성숙하고 완성도가 높은 그림이라
하지 않을 수 없다. 예수의 탄생과
관련된 친근한 주제를 그렸는데,
등장인물들이 대부분 화가 주변의
인물을 모델로 한 것이다. 성모
마리아는 그의 부인, 그리고 아기
예수는 첫째 딸, 전경에 무릎을
꿇은 동방박사는 화가 자신이며,
그 뒤의 수염을 기른 동방박사는
화가의 장인이다. 카라바조 스타일의
강렬한 명암 대비로 애잔한 감상을
자아낸다.

벨라스케스, 「시녀들」, 1656년, 캔버스에 유채, 318×276cm

그림 속에 복잡한 시선의 관계를 깔아 유명해진 작품이다. 앳된 공주가 화면 중앙에 있지만 이 그림의 주인공은 이 공주만이 아니다. 공주의 부모인 펠리페 4세 국왕 부처도 공주 못지않게 중요하게 다뤄지고 있다. 문제는 국왕 부부가 보이지 않는다는 것이다. 엄밀히 말해 보이지 않는 것은 아니다. 배경 벽에 걸린 거울에 국왕 부처가 희미하게 비치고 있으니까. 하지만 앞에 그려진 인물들처럼 크고 또렷하게 그려진 것은 아니다. 하지만 거울에 비친 그 모습을 통해 지금 이 그림의 바깥쪽에 국왕 부처가 있고 공주를 비롯해 화가 등 여러 사람이 국왕 부처를 바라보고 있다는 사실을 알 수 있다. 제대로 보이든 보이지 않든 국왕 부부는 스페인이라는 국가뿐 아니라 이 그림의 절대적인 지배자인 것이다.

스페인을 사로잡은 티치아노의 서정성

티치아노의 「비너스와 아도니스」는 매우 비극적인 주제를 그린 그림이다. 잘생긴 것으로 유명한 아도니스가 개를 몰고 막 사냥을 나가려 하고 있다. 그러자 앉아 있던 비너스가 황급히 몸을 돌려 아도니스를 붙잡으려고 한다. 저 멀리 나무 아래 사랑의 화신 큐피드가 깊은 잠에 빠져 있는데, 이는 비너스와 아도니스의 사랑이 곧 깨질 것임을 의미하는 것이다. 한때는 서로를 잊지 못해 숱한 밤을 뜬눈으로 지새운 사람들. 그 연인 사이의 애달픈 이별이 다가오고 있는 것이다.

티치아노, 「비너스와 아도니스」,
1553~1554년, 캔버스에 유채,
186×207cm

　　왠지 예감이 좋지 않다고 말리는 비너스의 손을 뿌리치고 사
냥에 나섰던 아도니스. 그는 곧 거대한 야수(멧돼지라고도 하고
곰이라고도 한다)에게 희생되고 만다. 아도니스는 어머니 미라가
자신의 아버지 테이아스와 근친상간으로 낳은 아들이다(미라의
아버지가 키프로스의 왕 키니라스라는 설도 있다). 미라는 그 근
친상간 행위가 부끄러워 신들에게 기도를 드림으로써 몰약 나무
가 되었다. 때가 차서 그 나무를 가르고 이 세상에 태어난 아도니
스는, 그러니까 태어남도 죽음도 모두 비극의 손길에 맡겨진 운
명의 희생양이었다.

　　아도니스의 신음 소리를 듣고 비너스가 달려갔을 때는 이미
아도니스의 피가 대지를 적시고 난 후였다. 그 피 흘림으로부터
피어난 꽃이 아네모네다. 근동 지방에서는 이 같은 아도니스의
죽음에 기대 '희생의 피'를 동원한 풍요 의식을 발전시켰다고 한

다. 어머니 지구가 아들의 피로 적셔지는 이 장면은 곧잘 유럽 예술의 대표적 이미지인 '피에타'의 원조쯤으로 여겨지기도 한다. 앞서 고야 작품의 사투르누스를 기리는 고대 축제(12월)가 기독교 전래 이후 크리스마스가 된 것처럼, 그리스 로마의 전통에 발맞춰 기독교가 토착화하는 과정을 느끼게 하는 대목이 아닐 수 없다.

확실히 티치아노의 서정성은 남다르다. 레오나르도와 미켈란젤로의 피렌체가 서사성을 북돋웠다면 티치아노와 조르조네의 베네치아는 서정성을 자극했다. 르네상스 미술에서 전자가 형태에, 후자가 색채에 비중을 두고 발달해 온 것과 맞물리는 부분이다. 베네치아의 서정성이란 것도 그러나 티치아노를 빼고는 상상할 수 없다. 그만큼 티치아노의 시적 상상력, 그리고 시적 표현은 탁월하다. 회화 작품 안에서 현실 자체보다 현실의 분위기를 우선적으로 생생히 살리고, 우리의 시신경이 그 장면 앞뒤의 맥락까지 선명히 이어 보도록 한 작가는 그 이전엔 매우 드물었다. 그는 색채가 리듬을 갖고 있다는 사실과, 그 리듬을 적절히 운용하면 심금의 가락이 절로 울려 나고 리듬의 물결을 따라 누구나 깊은 정서적 충족감을 얻는다는 사실을 잘 알고 있었다. 방법론적인 측면에서 보자면, 그것은 난색과 한색 등 우선 온도감에 따라 색 군을 나누고 그것으로 하여금 한류와 난류의 만남처럼 동시에 섞이면서 동시에 다른 층위를 이루게 하는 '조화적 길항'의 방법이었다.

티치아노의 출중한 '회화시'는 스페인의 천재들에게는 상당한 자극이었다. 무엇보다도 벨라스케스의 색과 빛은 바로 티치아노에게 크게 빚진 것이었다. 왕실의 티치아노 컬렉션을 자주 접하게 되면서 그는 화면의 색조를 전반적으로 밝게 했다. 고야 역시 벨라스케스를 통해 티치아노와 만났다. 스페인어권이 기본적으로 문학에서 강세를 보여 왔듯이 '문학적인 심성'에

티치아노는 특별히 호소력이 있었다. 이 점이 그가 우리나라 사람들에게도 쉽게 와 닿는 이유다. 물론 그럼에도 벨라스케스의 그림에는 티치아노의 그림에 비해 훨씬 무거운 생의 그림자가 드리워져 있다. 스페인 사람들이 이탈리아 사람들에 비해 꼭 더 무거운 역사의 짐을 졌다고는 할 수 없을 것이다. 그러나 고야를 비롯해 스페인 작가들의 그림에서 우리는 보다 짙은 비극의 냄새를 맡게 된다.

티치아노의 「바쿠스의 축제」와 벨라스케스의 「바쿠스의 승리」를 비교해 보면 그 점은 더욱 두드러지게 나타난다.

티치아노의 작품은, 전면에 글래머러스한 누드를 포치하고 후면에 푸근하고 부드러운 구름을 배치함으로써 넉넉함의 이중주를 연주하는 한편 주연에 취한 선남선녀들의 사랑놀이를 흥겹게, 또 화사하게 묘사하고 있다. 반면 벨라스케스의 작품은 바쿠스를 비롯해 모여든 사람의 얼굴에서 웃음을 잡아내고는 있으나 분위기가 매우 무겁고 색조도 어둡다. 같이 술에 취해도 삶의 밝기가 이처럼 다른 것이다. 스페인의 중력은 분명 이탈리아의 중력보다 무거운 게 틀림없다.

「비너스와 아도니스」의 이별 주제로 다시 돌아가 보자. 사랑하는 사람 사이의 이별은 너무나 가슴 아픈 사건이다. 그 이별의 운명을 어떻게든 되돌릴 방법이 없을까. 이런 일의 당사자는 그런 열망을 강하게 느낀다. 이 미술관이 소중히 여기는 이탈리아의 걸작, 보티첼리의 「나스타조 델리 오네스티 이야기」에서 그한 가지 해답을 발견할 수 있다. 보카치오의 「데카메론」에 나오는 이야기에 바탕을 둔 이 그림은 이별의 운명을 극복할 수 있는 길은 오직 환상과 상상뿐임을 설파하고 있다.

그림의 내용은 이렇다. 젊은 나스타조는 사랑하는 여인으로부터 버림을 받는다. 슬픔에 잠겨 외로이 숲을 거닐던 그는 극적인 환상을 하나 보게 된다. 한 젊은 기사가 자신이 사랑하던 여인

티치아노, 「바쿠스의 축제」,
1519~1520년경, 캔버스에 유채,
175×193cm

벨라스케스, 「바쿠스의 승리」,
1625년경, 캔버스에 유채,
165×225cm

반인반수 사티로스와 여성
추종자들인 바칸테들로 가득
찬 기존의 바쿠스 그림과 달리
벨라스케스의 바쿠스 그림에는
현실의 서민 술꾼들이 다수
등장했다. 바쿠스 왼쪽의 사티로스가
없었다면 신화의 냄새는 거의
나지 않을 뻔했다. 이렇게 신화와
현실을 묘하게 뒤섞어 놓는 것이
벨라스케스 신화 그림의 특징이다.
그런 까닭에 이 그림도 순도 100%의
환희와 열락의 표정보다는 현실에서
술을 마실 수밖에 없고 또 술을
마심으로써 그나마 삶의 활력을 얻는
서민들의 애환을 선명히 드러내고
있다. 힘겹게 현실을 살아가는
서민들에게 어쨌거나 술은 축복 중의
축복인 것이다.

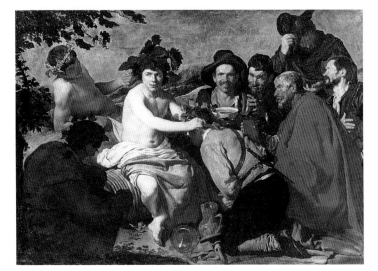

을 사냥하듯 쫓아가 죽이는 장면이었다. 두 연인은 이 장면을 영원히 반복하도록 저주받았는데, 이는 이 여인이 기사를 경멸했고 버림받은 기사는 절망에 빠져 자결했기 때문이었다. 나스타조는 이 장면이 특정한 시간마다 반복되는 것을 알고는 그 시간에 맞춰 동일한 장소에서 연회를 베푼다. 자신을 거부한 여인도 초대했음은 물론이다. 그 잔치 자리에서도 예의 끔찍한 장면은 재연되었고, 이 사건에 충격을 받고 '반성'한 나스타조의 연인은 결국 나스타조와 결혼한다.

어쨌든 일종의 '해피엔딩'인 셈인데, 이 환상을 보티첼리는 네 개의 패널에다 그렸다(그러나 마지막 하나는 이 미술관에 없다). 원근법을 활용하고 있으나 매우 평면적인 전개를 보이는 것은 작가가 주제를 내레이션 하듯 서술하는 데 치중했고 이를 프리즈처럼 연속적인 화면 전개로 처리했기 때문이다. 그래서 한 패널 안에 동일 인물이나 사건이 두 번씩 그려지기도 했다. 다른 무엇보다도 인상적인 것은, 벌거벗은 여인이 기사에게 쫓기다 개에게 물어 뜯기고는 마침내 죽임을 당하는 모습이다. 해부에 임하는 의학도의 시선을 탄 것만큼이나 냉정하게 그려져 있다. 잔인한 환상이 갖는 강한 환기력을 작가가 특별히 의식해 묘사한 까닭이다.

이런 '집단 환상'은 실제로는 일어날 수 없는 일이다. 그러나 그 같은 환상을 염원하는 인간, 곧 사랑에 실패한 인간의 맺힌 한, 또는 증오가 지닌 잠재적 폭력성은 실재한다. 예술이 이런 주제를 감동적으로 표현함으로써 그 에너지가 사회에 파괴적으로 전개되는 것을 예방하고 소통을 원활히 한다면 그건 그만큼 의미 있는 일일 것이다. 그렇다고는 해도 보티첼리 시대의 감수성에 비춰 그의 노골적인 표현은 다소 끔찍한 느낌이 없지 않다. 나는 이 그림을 초등학교 시절 아버지께서 사 주신 한 일본 출판사의 화집을 통해 처음 보았는데, 그때는 이 그림이 아메리카 인디

보티첼리, 「나스타조 델리 오네스티
이야기」, 1483년, 나무에 템페라,
순서대로 각각 83×138cm,
82×138cm, 84×142cm

언을 살육하는 백인의 모습을 묘사한 것으로 생각했다. 그러니까 내가 이 그림에서 가장 강렬하게 느낀 것은 인간 내부에 자리한 잔인함 같은 것이었다.

보티첼리는 평생 독신으로 살았다고 한다. 그가 결혼을 하지 않은 것은 그에게 혹시 이 그림과 유사한 사연이 있었기 때문은 아닐까? 그가 여성을 기피했다는 사실이 이 그림의 잔인한 표현과 어떤 관련이라도 있는 것일까? 보티첼리가 「비너스의 탄생」을 통해 여성미의 최고 전형을 창조해 낸 작가라는 점을 고려하면 「나스타조 델리 오네스티 이야기」는 전혀 새로운 느낌으로 다가오는 그림이다.

아도니스의 운명이 보여주듯 확실히 인간의 삶은 불공평하다. 단지 인간은 정의의 이름 아래 공평을 추구할 뿐이다. 그 갭속에서 상상이 피어나고 예술이 만들어진다. 그런 점에서 예술은 인간으로 하여금 현실의 고통을 딛고 일어설 수 있도록 돕는 최선의 길잡이 가운데 하나라 하지 않을 수 없다. 어느 훌륭한 미술관에서나 그렇듯 프라도의 울림 또한 장중한 격조로 나그네의 마음을 스치고 지나간다.

이 미술관의 사랑 주제 그림 가운데 귀도 레니가 그린 「히포메네스와 아탈란테」도 한 번 보면 잊기 어려운 독특한 사랑의 색채를 보여주는 작품이다.

벌거벗은 두 남녀가 있다. 여자는 왼쪽 땅바닥으로 몸을 수그려 과일 같은 것을 줍고 있다. 그런가 하면 남자는 그 장면을 뒤로하고 어디론가 막 달려가려 하고 있다. 바람에 날리는 두 남녀의 천(혹은 옷)자락이 다소 어두운, 수평으로 펼쳐진 화면에 나름의 운동감을 불어넣고 있다.

프라도 미술관이 소장한 대표적인 이탈리아 걸작 가운데 하나인 이 그림은, 사랑을 위해 목숨을 건 젊은이 히포메네스와 그 어떤 남자도 쫓기 어려울 만큼 달음박질을 잘했던 처녀 아탈란테

를 소재로 한 작품이다. 이야기의 출처는 그리스 로마 신화다.

아탈란테는 매우 아름다운 아가씨였다. 그녀가 장성하자 구
혼자들이 주위에 구름 떼같이 몰려들었다. 하지만 그녀는 그 어
떤 남자와도 결혼하기를 원치 않았다. 그래도 남자들은 계속 그
녀를 쫓아다녔다. 그래서 그녀는 그들에게 내기를 걸었다. 자기
와 달리기를 해 이기는 남자는 자기를 데려갈 수 있지만, 질 경우
에는 목숨을 내놓는다는 것이었다. 끔찍한 내기였다. 그럼에도
많은 총각들이 그녀와의 달리기 내기에 덤벼들었다. 결과는? 판
판이 아탈란테의 판정승이었다. 바람에 지는 꽃잎처럼 많은 총각
들이 유명을 달리했다.

히포메네스는 눈앞에서 이 참극을 목격했다. 그럼에도 불구
하고 그는 아탈란테에게 시합을 하자고 요구했다. 달음박질하는
그녀의 모습이 그의 눈에는 무척이나 아름답게 비쳤기 때문이었
다. 하지만 그는 자신에게는 아탈란테를 이길 능력이 없음을 잘
알고 있었다. 그래서 사랑의 여신 아프로디테에게 도와 달라고

간구했다. 그 간절한 기도의 응답으로 나타난 아프로디테가 히포메네스의 손에 쥐어 준 것이 황금 사과 세 알이었다. 누가 봐도 갖고 싶은 아름다운 황금 사과였다.

히포메네스는 시합 도중 이 사과를 하나씩 멀리 던졌다. 사과에 혹한 아탈란테는 그것을 줍지 않고는 배길 수가 없었다. 그렇게 세 차례를 거듭하다 보니 — 특히 마지막 사과는 무척 무거웠다 — 아탈란테는 결국 결승점에 히포메네스보다 늦게 들어올 수밖에 없었다. 분명한 아탈란테의 패배였다. 이 이후 남자들이 결혼할 여자에게 금반지를 선물하게 되었는지는 모르겠지만, 어쨌든 신의 도움과 기지로 히포메네스는 아탈란테를 취할 수 있었다.

레니는 자신의 그림에서 둘 사이의 격렬한 시합 광경을 표현하기보다 아름다운 두 청춘 남녀의 누드를 그리는 데 더 정열을 쏟았다. 아름다운 남녀가 짝을 거부하는 것은 어쩌면 자연을 거스르는 일일지도 모른다. 레니는 그들의 밝고 환한 육체를 통해 서로의 만남과 사랑이 불가피한 숙명임을 시사하고 있다.

그림은 아는 것이 아니라 느끼는 것

레티오 공원으로 들어서니 한적하다. 이렇게 넓은 도심의 공원(1백43ha)이 이렇게 한적할 수 있다는 게 부럽다. 땡이에게 바람개비를 사준다. 바람개비를 돌리는 맛에 땡이는 이리 뛰고 저리 뛴다. 방개가 유모차 안에서 저도 갖고 놀겠다고 떼를 쓴다. 세상은 저 바람개비처럼 돌고 도는 것. 우리도 지구를 반 바퀴나 돌아 여기까지 왔지 않은가. 이제 때가 됐으니 우리는 다시 지구를 돌아 집으로 돌아가야 한다.

"우리 여행은 세계 여행사에 아마 길이 남을 거야."

아내가 웃음 띤 얼굴로 돌아보며 말한다. 나도 웃는다. 우리

의 여행이 '엄청 무식한 여행'이었다는 데 대한 두 사람의 공감의 표시다. 세 돌짜리와 한 돌짜리 사내아이들을 데리고 젊은 부부가 쉰 날이 넘게 유럽의 미술관만 사냥하고 다닌다는 것은 거의 초인적인 인내심과 체력, 의지를 요구하는 것이었다. 그러나 어쨌든 우리는 해냈다. 우리 가족 사이에서 벌어진 온갖 에피소드는 우리들의 마음속에 소중한 앨범처럼 접혀 들어가 있다. 그 중의 상당수는 우리 가족만의 소중한 추억으로 남아 아이들이 커 갈수록 훈훈한 정담 거리가 될 것이다.

"이제 돌아가면 여기가 너무 그립고 아쉬울 것 같아….."

아내의 코끝이 살짝 빨개진다. 이별의 대상은 이별하는 순간부터 추억으로 편입된다. 아직 우리의 몸은 유럽 땅에 있지만, 이제 곧 떠날 생각을 하니 지금 이 순간까지도 모두 '옛 추억'의 한 장면처럼 뇌세포에 각인되고 있는 것이다. 이제부터 우리의 미술관 순례는 우리의 마음에 우리만의 거대한 미술관을 구성하는 것으로 나아갈 것이다. 그리고 그 안에서 계속되는 '인생 여행'의 여운으로 퍼져 나갈 것이다.

공원 안에는 산책로뿐 아니라 연못, 분수, 어린이 놀이터 등이 잘 갖춰져 있어 쉬엄쉬엄 돌아보기 딱 좋다. 연못가에 이르러 여러 마리의 오리 떼가 보이자 땡이와 방개는 과자 부스러기를 던지며 오리들을 유혹한다. 그 장면을 카메라에 담는다. 평화로운 아이들의 표정에서 그간 그들로 하여금 맘껏 뛰놀도록 할 수 없었던 게 무척 아쉬운 기억으로 다가온다. 다만 애들이 잠재의식 속에 담아간 것이 그 손실을 보상하고도 남길 바랄 뿐이다. 장차 '무용화가'가 되겠다는 땡이의 포부를 듣다 보면 그래도 뭔가 미술의 자취가 아이의 마음을 스치고 지나간 것만큼은 분명해 보인다.

"땡이야, 그런데 무용화가가 뭐야?"

"음—, 춤추면서 그림 그리는 사람."

1. 아이들에게는 만국 공통어가 있는
것일까?
2. 여행 가운데 벌어진 온갖
에피소드는 이제 우리 가족들의
마음속에 소중한 앨범으로 접혀
들어가 있다

 워낙 '신세대' 중의 '신세대'라서 그런지 그 복잡한 직업관의 정체를 정확히 파악하긴 힘들 것 같다.

 공원 위 높은 하늘 위를 비행기가 흰 선을 그으며 날아가는 모습이 갑자기 무척 친숙하게 다가온다. 우리도 곧 이 하늘 위로 선 하나를 그을 것이다.

 "그림은 느낌인 것 같아."

 "응?"

 "그림 보는 것 말야. 뭔가 알려고 하는 것보다 느끼려고 하는 게 우선인 것 같아. 왜 학교에서 미술 배우거나 할 때 보면 자꾸 지식을 통해 알려고 하잖아. 그게 오히려 그림을 이해하는 데 방해가 되는 것 같다는 말이지. 물론 지식도 중요하지만 자꾸 보고 자꾸 느끼고 그냥 그렇게 반복해 가는 게 미술을 이해하는 제일

빠른 길 같아."

아내가 그동안 미술관을 돌아보며 얻은 자신의 감상을 털어놓는다. 그 말에 나는 전적으로 동의한다. 그림은 많이 보는 게 이해의 첩경이다. 그것은 하나의 언어를 배우는 것과 같다. 지식도 중요하지만 감상에 있어 지식은 어디까지나 보조적인 것이다. 지식을 늘리면 당연히 미술 이해에 큰 도움이 되겠지만 자기의 기준과 주관을 가지고 미술 작품을 볼 수 있으려면 스스로 많은 그림과 만나야 한다. 그러니까 그간의 여행 동안 아내는 이제 어느 정도의 '경지'에 이른 듯하다. 그림 보는 데 자신감을 갖기 시작했다는 것은 매우 중요한 결실이다. 아내는 우리나라 사람들이 미술을 어렵게 느끼는 게 그만큼 미술 작품을 대할 기회가 적기 때문이라고 말한다. 자신은 이렇게 점점 더 깊이 그림에 빠져들게 되어 매우 기쁘다는 소회도 덧붙인다.

대장정은 끝났다. 우리 가족의 '승리'를 기념하기 위해 오늘 저녁은 호텔의 특선인 야채 뷔페를 맘껏 먹어야겠다. 남유럽 땅에서 재배된 신선한 채소와 과일을 맘껏 먹고 이 땅의 기를 한껏 흡수해 가리라…. 다시 다리품을 팔러 우리 식구는 자리에서 일어났다.

티센 보르네미사 미술관과
소피아 왕비 국립예술센터

찬란하게 빛나는 황금 삼각형의 두 꼭짓점

마드리드에는 '황금의 삼각형'이라고 불리는 지역이 있다. 바로 프라도 미술관과 소피아 왕비 국립예술센터, 티센 보르네미사 미술관(이하 티센 미술관)이 자리한 시내 중심지다. 황금의 삼각형은 각 미술관이 꼭짓점이 되어 이룬 삼각형을 이르는 말로, 이 세 미술관이 마드리드에서 가장 중요한 미술관임을 의미한다.

프라도 미술관이 바로크 회화를 중심으로 12~19세기의 유럽 회화, 특히 스페인, 이탈리아, 플랑드르 회화를 집중 조명한다면 소피아 왕비 국립예술센터는 피카소, 달리를 중심으로 한 20세기 스페인 현대미술을 주로 선보인다. 물론 다른 나라 현대미술가의 작품들도 일부 수장되어 있으나 방점은 스페인 현대미술에 있다.

티센 미술관은 앞서의 두 미술관이 결여하고 있는 인상파와 표현주의 미술 등 근대 유럽의 주요 미술뿐 아니라 13세기 이탈리아 미술부터 현대미술까지 유럽과 미국 대가들의 회화를 풍부하게 소장한 미술관이다. 흥미로운 사실은 이 미술관 설립의 원천이 된 한스 하인리히 티센 보르네미사 남작(1921~2002)이 스페인 사람이 아니라 스위스 사람이라는 것이다. 독일 혈통으로 네덜란드에서

티셴 미술관 외관

태어난 그는 헝가리의 작위를 가지고 모나코에서 살던 스위스 시민이었다. 그럼에도 그의 컬렉션으로 이뤄진 미술관이 이렇듯 스페인 마드리드에 자리하고 있다. 이는 그의 다섯 번째 부인인 카르멘 '티타' 세르베라가 미스 스페인 출신의 스페인 여성이라는 사실과 관련이 있다.

루가노에서 마드리드로

원래 티셴 컬렉션은 스위스 루가노에 있었다. 그러나 남작의 공간 확대 청원을 루가노 시의회가 거절하

자 세르베라와 결혼한 남작은 세르베라의 간곡한 설득
에 따라 시내 중심지에 충분한 공간을 제공하겠다는 마
드리드 시로 컬렉션의 이전을 결심한다. 그렇게 해서

1992년 티센 미술관이 마드리드에 문을 열게 되었다. 한때 영국의 왕실 컬렉션에 이어 세계에서 두 번째로 큰 개인 컬렉션이었던 데서 알 수 있듯 티센 미술관은 매우 풍부하고도 질 높은 감상을 즐길 수 있는 근사한 미술관이다. 지금은 순수한 사설 컬렉션이 아니라, 공적 자산으로서의 미술관과 재단법인 형태의 티센 재단이 서로 협업하는 공-민영 형태의 독특한 미술관이다. 미술관 전시실 벽면이 연어살빛으로 칠해진 게 전적으로 세르베라 남작 부인의 개인적인 결정에 따른 것이라는 사실에서 공과 사가 묘하게 혼합되어 있는 이 미술관만의 독특한 특징을 엿볼 수 있다. 2013년 관람객 통계를 보면, 94만 5천 명으로 나와 있다.

앞에서도 언급했듯 이 미술관은 르네상스 이전 중세 말의 이탈리아 회화부터 20세기 미국의 회화까지 폭넓은 시대와 공간을 아우르는 서양 회화 컬렉션을 가지

고 있다. 이 가운데 널리 알려진 작품들을 꼽아 보면, 두초 디부오닌세냐의 「예수와 사마리아 여인」, 기를란다요의 「조반나 토르나부오니」, 카르파초의 「풍경 속의 기사」, 한스 발둥의 「여인의 초상」, 카라바조의 「알렉산드리아의 카테리나」, 티에폴로의 「히아킨토스의 죽음」, 드가의 「춤추는 무희(녹색의 무희)」, 세잔의 「농부의 초상」, 드랭의 「워털루 다리」, 샤갈의 「회색 집」, 피카소의 「거울을 보는 어릿광대」, 릭턴스타인의 「목욕하는 여인」, 베이컨의 「거울에 비친 조지 다이어의 초상」, 호퍼의 「호텔 방」 등이 있다.

기를란다요의 「조반나 토르나부오니」는 매우 정연하면서도 우아한 여인 초상화다. 기를란다요는 본명이 아니라 별명이다. 그의 본명은 도메니코 디 톰마소 디 쿠라도 디 도포 비고르디로 다소 길다. '기를란다요'는 화환 제작자를 뜻하는데, 그가 기를란다요라는 별명을 얻게 된 것은 금 세공사인 아버지가 꽃목걸이를 만들어 피렌체 여성들에게 팔았기 때문이다. 기를란다요는 아버지의 가게에서 지나가는 행인들의 초상화를 그리면서 화가가 되었다고 한다. 그래서인지 무엇보다 초상화를 그리는 기술이 뛰어났다. 당대에는 이탈리아 전역에서 최고의 거장 중 한 사람으로 여겨졌다. 그런 그가 남긴 매우 멋지고 아름다운 초상화가 「조반나 토르나부오니」다.

여인은 마치 기둥처럼 미동도 하지 않은 채 앉아 있다. 다소 경직되어 보이지만 아름다운 옆얼굴과 긴 목, 화사한 옷이 자아내는 조화가 마치 유리창 밖으로 터져 소리는 들리지 않으나 눈은 황홀한 불꽃놀이처럼 근사하다. 전체적으로 비례가 매우 이상적이다. 그녀의 신체 비례만 이상적인 게 아니라 배경을 가르는 공간의 비례도 이상

기를란다요, 「조반나 토르나부오니」,
1489~1490년, 나무에 템페라와
유채, 77×49cm

티센 보르네미사 미술관과 소피아 왕비 국립예술센터

적이다. 마치 세련된 기하학적 추상화를 보는 것 같다. 배경의 벽감 안에는 여인의 소품들이 놓여 있는데, 그런 소품보다도 먼저 눈에 띄는 것은 글귀가 쓰인 종이다. 종이의 글귀는 로마의 풍자시인 마르티알리스가 쓴 경구의 일부이며, 밑에는 로마 숫자로 그가 사망한 날이 적혀 있다. 글귀의 내용은 이렇다.

"미술이여, 성격과 혼을 재현할 수만 있다면 그보다 나은 초상화는 없을 텐데."

벽감 안에 놓인 여인의 소품은 브로치와 기도서 그리고 묵주다. 벽감 왼편 구석에 있는 브로치는 용 형상에 루비와 진주로 디자인되어 있다. 여인이 목에 건 목걸이와 짝을 이루는 것임을 알 수 있다. 브로치와 균형을 맞춰 주기 위해 벽감 오른쪽 구석에 기도서를 놓았고, 그 위로 시선을 올리면 빨간 구슬로 이뤄진 묵주(로사리오)가 보인다. 여인이 경건한 신앙을 가진 이임을 강조하는 소품들이다. 그 경건함과 우아함의 조화가 볼수록 매력적이다.

카라바조의 「알렉산드리아의 카테리나」는 빛과 그림자의 강렬한 대비로 유명한 이 화가의 전형적인 특징을 잘 보여주는 그림이다. 그와 더불어 기를란다요의 「조반나 토르나부오니」처럼 매우 매력적인 고전 초상화로 다가오는 그림이다.

알렉산드리아의 카테리나는 유럽에서 오랫동안 교육과 배움의 수호성인으로 존경받아 온 성녀다. 성녀로서 그녀의 인기는 막달라 마리아 다음가는 것으로 이야기될 정도였는데, 남다른 지혜와 탁월한 식견을 갖췄을 뿐 아

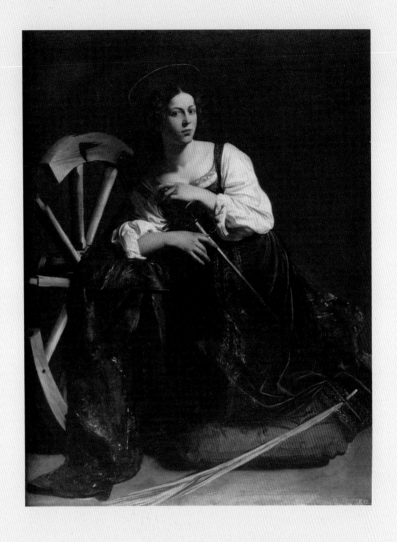

카라바조, 「알렉산드리아의
카테리나」, 1598년경, 캔버스에
유채, 173×133cm

니라 미모도 뛰어나 누구나 흠모할 만한 여인이었다고 한
다. 화가들이 이 아름답고 인기 있는 성녀의 이미지를 다
퉈 표현한 것은 당연한 일이었다. 많은 그림이 그녀를 기
리는 헌화로 바쳐졌고 카라바조도 이에 동참했다.

카테리나는 기원전 4세기 이집트 알렉산드리아의
귀족, 혹은 왕족 가문에서 태어났다고 전해진다. 당시

막센티우스 황제는 기독교도들을 잔인하게 탄압했는
데, 그 와중에 알렉산드리아의 카테리나도 위기를 맞게
되었다. 문제가 복잡하게 된 것은 막센티우스가 카테리
나의 미모에 반해 그녀를 탐하게 되었다는 사실이다. 막
센티우스는 어떻게 해서든 카테리나가 기독교를 포기
하고 자기 품에 안기기를 바랐고, 카테리나는 어떻게 해
서든 막센티우스가 스스로의 잔학상에 눈을 떠 회개하
고 개종하기를 바랐다.

　　자신의 말로는 도저히 카테리나를 설복할 수 없다고
판단한 막센티우스는 50명의 학자를 보내 논쟁을 벌이게
했다. 당대 최고의 학자들이라는 그들은 그러나 오히려
카테리나에게 설득당해 모두 기독교 신앙의 포로가 되어
버렸다. 막센티우스는 그들을 즉시 처형했다. 더 이상 가
능성이 없다고 판단한 막센티우스는 카테리나에게 못이
달린 바퀴에 사지를 매달아 능지처참하는 잔혹한 형벌을
내렸다. 하지만 형을 시행하려 하자 하늘에서 번개가 떨
어져 바퀴가 부서지고 말았다. 분노한 막센티우스는 카테
리나의 목을 베어 죽였다.

　　그림에서 왼편에 보이는 부서진 바퀴는 바로 그녀를
벌하는 데 쓰였다가 벼락을 맞은 바퀴다. 그녀는 손에 칼
을 들고 있는데, 이는 두 번째 형벌에서 그녀가 결국 목이
베여 죽었음을 나타내는 것이다. 바닥에 놓인 풀은 종려
나무 가지로, 서양화에서 순교자를 그릴 때 그 표시로 집
어넣는 이미지다. 순교와 관련된 이런 기물에 둘러싸여
성녀가 경건한 자세로 우리를 바라본다. 진실되고 순결한
신앙의 자리로 우리를 초대하고 있는 것이다. 재미있는
사실 하나는, 모델이 된 여인이 당대에 매우 유명했던 고
급 매춘부(코티잔, courtesan) 필리데 멜란드로니라는 것

소피아 왕비 국립예술센터 외관

소피아 왕비 국립예술센터 중정

이다. 성녀를 그리는 데 코티잔을 모델로 썼다는 게 아이
러니하게 다가온다. 이 그림이 초상화의 인상을 준 것은,
이렇듯 카라바조가 멜란드로니의 특징을 생생히 살려 그

렸기 때문이다. 주제보다 모델에 더 집중한 듯한 느낌을
지울 수 없다.

인류 양심의 상징 「게르니카」

소피아 왕비 국립예술센터는 1992년 공식 개관했다.
이름은 스페인 소피아 왕비의 이름을 딴 것이다. 미술관
이 들어서 있는 곳은 옛 종합병원 건물을 토대로 증축, 개
축과 리노베이션 작업이 더해진 공간이다. 1986년부터 예
술센터로 기능하기 시작했고, 1988년에 국립미술관으로
출범해 1992년 공식 개관했다. 공식 개관 전에는 잠정적
인 설치 및 전시 방식으로 운영되었다.

소피아 왕비 국립예술센터에서는 당연히 스페인이
낳은 걸출한 현대 대가들의 걸작들을 풍성히 볼 수 있다.
피카소와 달리뿐 아니라 미로, 후안 그리스, 에두아르도

칠리다, 안토니 타피에스, 파블로 세라노 등의 작품이 관객들을 반가이 맞는다. 작품이 전시되어 있는 다른 나라의 대가들로는 들로네, 탕기, 에른스트, 저드, 세라, 허스트, 보이스, 슈나벨, 베이컨, 백남준 등을 꼽을 수 있다.

이 모든 미술가들이 낳은 작품 가운데 이 미술관을 찾는 관객의 대부분이 가장 관심을 갖고 보려는 작품은 피카소의 「게르니카」다. 「게르니카」가 지닌 엄청난 자력이 미술에 그다지 흥미가 없는 관객마저도 이 미술관으로 잡아 끈다. 「게르니카」가 20세기 최고의 미술 작품으로 평가받기 때문이다.

「게르니카」는 1937년 4월 26일 발생한, 스페인 파시스트 반란군의 게르니카 마을 공습을 소재로 한 그림이다. 당시 스페인은 한창 내전 중이었는데, 공화주의 정부의 전복을 꾀한 프랑코 반란군은 스페인 북부의 공화주의자들을 제압하기 위해 주요 근거지인 게르니카 일대를 폭격했다. 실제 폭격을 행한 것은 볼프람 폰 리히트호펜 대령이 지휘한 독일 콘도르 군단이었다. 민간인을 대상으로 한 이 역사상 최초의 공습에서 게르니카 마을은 글자 그대로 쑥대밭이 되었다. 건물 3/4이 완파되었고 나머지도 큰 피해를 입었다. 정확한 사망자 통계는 나와 있지 않지만, 많게는 1천6백여 명의 민간인이 이 무차별 공습으로 사망한 것으로 추정된다.

게르니카는 바스크족 공화주의자들의 주요 근거지이기는 했으나, 결코 공습의 표적이 될 만한 마을은 아니었다. 더구나 마을의 남자들이 대부분 전장에 나간 상태여서 폭격을 가할 경우 재난은 고스란히 여성과 아이들에게 집중될 수밖에 없었다. 그럼에도 불구하고 파시스트들이 마을 중심부를 공습한 것은 이 잔인한 폭격을 통해 공

찬란하게 빛나는 황금 삼각형의 두 꼭짓점

피카소, 「게르니카」, 1937년,
유화, 350×780cm, 소피아 왕비
국립예술센터

화주의자들에게 위협과 공포감을 주기 위해서였다.

　게르니카의 비극이 알려지자 유럽은 큰 충격에 빠졌다. 공습으로 무고한 여성과 어린이가 대량 살육되었다는 사실은 문명과 인간의 존엄성에 대한 커다란 도전이 아닐 수 없었다. 5월 1일, 파리는 1백만 명이 넘는 항의 시위대로 도시가 거의 마비되어 버렸다. 스페인 출신의 피카소 역시 파리에서 이 소식을 접하고는 엄청난 충격에 빠졌다. 마침 그 해 파리 만국박람회 스페인관에 출품할 작품 주제를 놓고 고민하던 그는 이 비극을 그려야겠다고 마음먹고 석 달을 매달린 끝에 마침내「게르니카」를 완성했다.

　그림을 보면, 죽은 아이를 팔에 안은 어머니, 황소, 창에 찔린 채 요동치는 말, 주검, 절규하는 여인 등이 보인다. 공간은 실내처럼 보이나 벽이 무너지고 한쪽에서는 불이 타오르고 있다. 그림의 해석과 관련해 피카소는 도상 하나하나가 특별한 상징으로 그려진 것은 아니라고 말했다. "황소는 황소고, 말은 말"이라며, 느껴지는 대로 해석할 것을 관객에게 요청했다.

　그래도 관객은 큰 틀에서 비슷한 해석을 내리게 된다. 전해 주는 바가 명료하기 때문이다. 등장인물의 형상과 제스처로부터 저항의 몸짓을 느끼고, 흑백 단색조로부터는 음울함과 고통, 혼란을 느끼게 된다. 무너지는 벽과 타오르는 건물은 내전이 초래한 파괴를 떠올리게 한다. 부러진 칼로부터는 안타깝게도 민중의 패배 혹은 정의의 패배를 연상하게 된다.

　파리 만국 박람회에 걸렸을 당시 이 그림은 큰 주목을 받지 못했다. 하지만 박람회 직후부터 세계 각국에 수다하게 초대되어 전시되면서 20세기 반전사상과 양심의 대표적인 상징으로 자리 잡게 되었다. 전해져 오는 이야

기에 따르면, 파리 점령 직후 한 게슈타포 장교가 피카소 작업실을 수색하다가 "당신이 「게르니카」를 그렸나?"라고 물었던 적이 있다고 한다. 이때 피카소는 "아니, 당신들이 그렸지"라고 답했다고 한다. 피카소의 정의감과 담대함을 전해 주는 에피소드다.

이 그림은 피카소의 뜻에 따라 프랑코 독재 체제가 막을 내리고 스페인이 민주화된 1981년에야 비로소 스페인으로 돌아갔다. 그 전까지는 뉴욕 근대미술관(MoMA)에 소장되어 있었는데, 베트남 전쟁이 한창일 때는 이 그림 앞에서 반전 시위가 벌어지기도 했다.

미술관 홈페이지

독일 베를린

페르가몬 박물관 www.smb.museum/museen-und-einrichtungen

베를린 회화관 www.smb.museum/museen-und-einrichtungen

신 국립미술관 www.smb.museum/museen-und-einrichtungen

케테 콜비츠 미술관 www.kaethe-kollwitz.de

독일 뮌헨 · 체코 프라하 · 오스트리아 빈 · 스위스 바젤

알테 피나코테크 www.pinakothek.de/alte-pinakothek

노이에 피나코테크 www.pinakothek.de/neue-pinakothek

프라하 국립미술관 www.ngprague.cz

무하 미술관 www.mucha.cz

빈 미술사 박물관 www.khm.at

벨베데레 궁전 www.belvedere.at

레오폴트 미술관 www.leopoldmuseum.org

바젤 미술관 www.kunstmuseumbasel.ch

이탈리아 피렌체, 밀라노, 로마

우피치 미술관 www.polomuseale.firenze.it

피티 궁전 www.polomuseale.firenze.it

바르젤로 미술관 www.polomuseale.firenze.it

아카데미아 갤러리 www.polomuseale.firenze.it

산타 마리아 델레 그라치에 수도원 legraziemilano.it

바티칸 미술관 mv.vatican.va

카피톨리노 미술관 www.museicapitolini.org

프랑스 니스 · 스페인 바르셀로나, 마드리드

샤갈 미술관 musees-nationaux-alpesmaritimes.fr/chagall

피카소 미술관 www.museupicasso.bcn.cat

미로 재단 www.fmirobcn.org

구겐하임 빌바오 미술관 www.guggenheim-bilbao.es

프라도 미술관 www.museodelprado.es

티센 보르네미사 미술관 www.museothyssen.org

소피아 왕비 국립예술센터 www.museoreinasofia.es

50일간의 유럽 미술관 체험 2

이주헌의 행복한 그림 읽기

ⓒ 이주헌, 1995, 2005, 2010, 2015

발 행 1995년 7월 18일 초판 1쇄
2004년 7월 30일 초판 13쇄
2005년 7월 18일 개정판 1쇄
2009년 2월 20일 개정판 6쇄
2010년 7월 9일 3판 1쇄
2014년 1월 10일 3판 5쇄
2015년 12월 15일 재개정판 1쇄
2022년 6월 27일 재개정판 5쇄

지은이 이주헌
펴낸이 박해진
펴낸곳 도서출판 학고재

주 소 서울시 마포구 새창로 7(도화동) SNU장학빌딩 17층
전 화 편집 02-745-1722 영업 070-7404-2810
팩 스 02-3210-2775
이메일 hakgojae@gmail.com

ISBN 978-89-5625-329-9 04600
978-89-5625-327-5 (세트)

ⓒ Successió Miró / ADAGP, Paris - SACK, Seoul (2015)
ⓒ Marc Chagall / ADAGP, Paris - SACK, Seoul (2015) Chagall ®
ⓒ Succession Pablo Picasso - SACK, Korea (2015)